伯里曼®

人体结构
绘画教学 （彩色版）

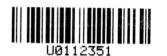

U0112351

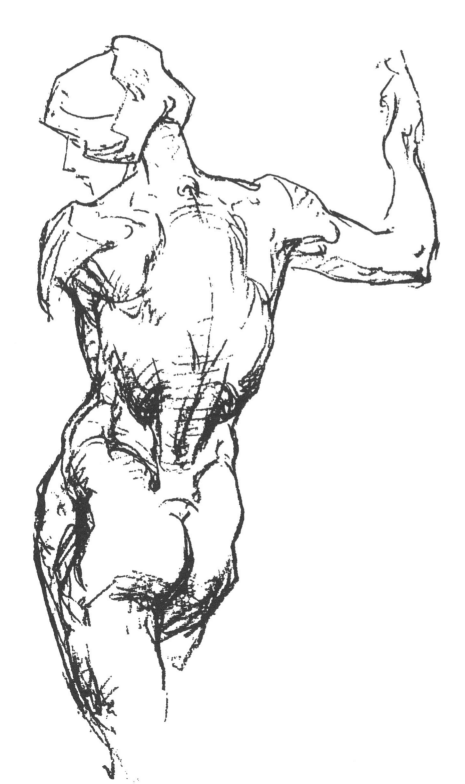

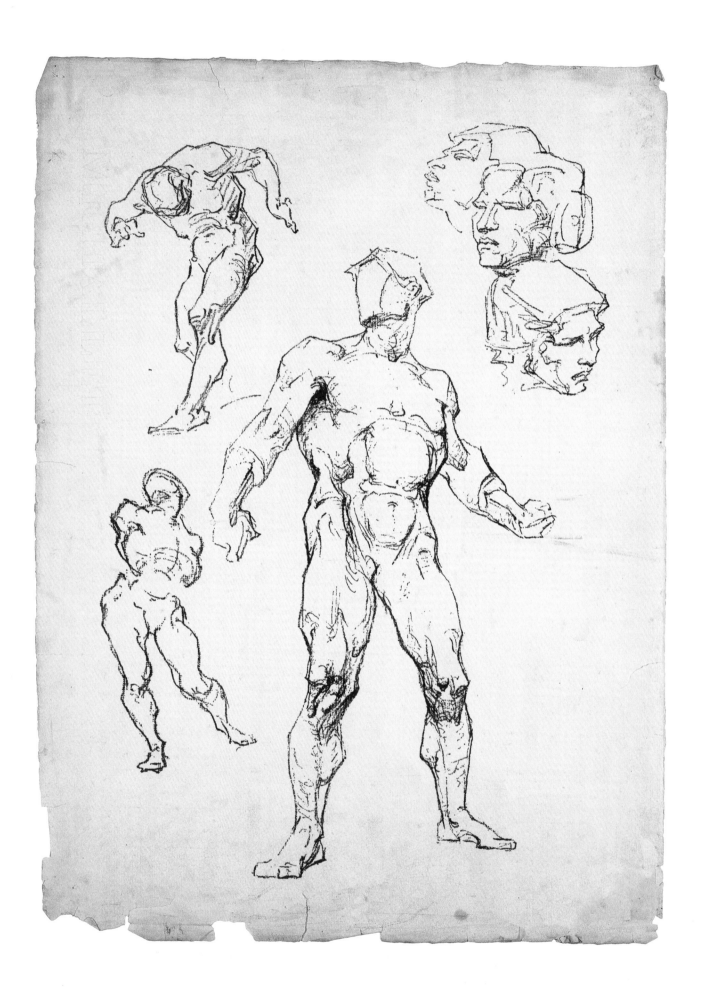

伯里曼
BRIDGMAN

人体结构
绘画教学

（彩色版）

［美］乔治·伯里曼 著 刘畅 译

广西美术出版社

图书在版编目（CIP）数据

伯里曼人体结构绘画教学：彩色版 /（美）乔治·伯里曼著；刘畅译. — 南宁：广西美术出版社，2019.5

书名原文：BRIDGMAN'S COMPLETE GUIDE TO DRAWING FROM LIFE

ISBN 978-7-5494-2051-3

Ⅰ. ①伯… Ⅱ. ①乔… ②刘… Ⅲ. ①人体结构—素描技法 Ⅳ. ①J214

中国版本图书馆CIP数据核字（2019）第053617号

Compilation 1952, 2017 Sterling Publishing Co., Inc.
Originally published in the United States in 2017 under the title *Bridgman's Complete Guide to Drawing From Life*. This publication is compiled of select content from *Constructive Anatomy* (© 1920 George B. Bridgman); *Bridgman's Life Drawing* (© 1924 George B. Bridgman); *The Book of a Hundred Hands* (© 1926 George B. Bridgman); *Heads, Features and Faces* (© 1932, 1936 Bridgman Publishers, Inc.); *The Female Form* (© 1935 Bridgman Publishers, Inc.), and *The Seven Laws of Folds* (© 1942 Bridgman Publishers, Inc.) This Chinese edition has been published by arrangement with Sterling Publishing Co., Inc., 1166 Avenue of the Americas, New York, NY, USA, 10036.

伯里曼人体结构绘画教学（彩色版）

BOLIMAN RENTI JIEGOU HUIHUA JIAOXUE（CAISEBAN）

著者：[美]乔治·伯里曼

译者：刘 畅

策划编辑：覃西娅 黄冬梅

责任编辑：黄冬梅

版权编辑：韦丽华

校对：卢启媚

审读：肖丽新

责任监印：王翠琴 莫明杰

出版人：陈 明

出版发行：广西美术出版社

地址：南宁市望园路9号

邮编：530023

网址：www.gxfinearts.com

印刷：广西地质印刷厂

版次：2019年5月第1版

印次：2019年5月第1版第1次印刷

开本：889 mm×1194 mm 1/16

印张：23

书号：ISBN 978-7-5494-2051-3

定价：138.00元

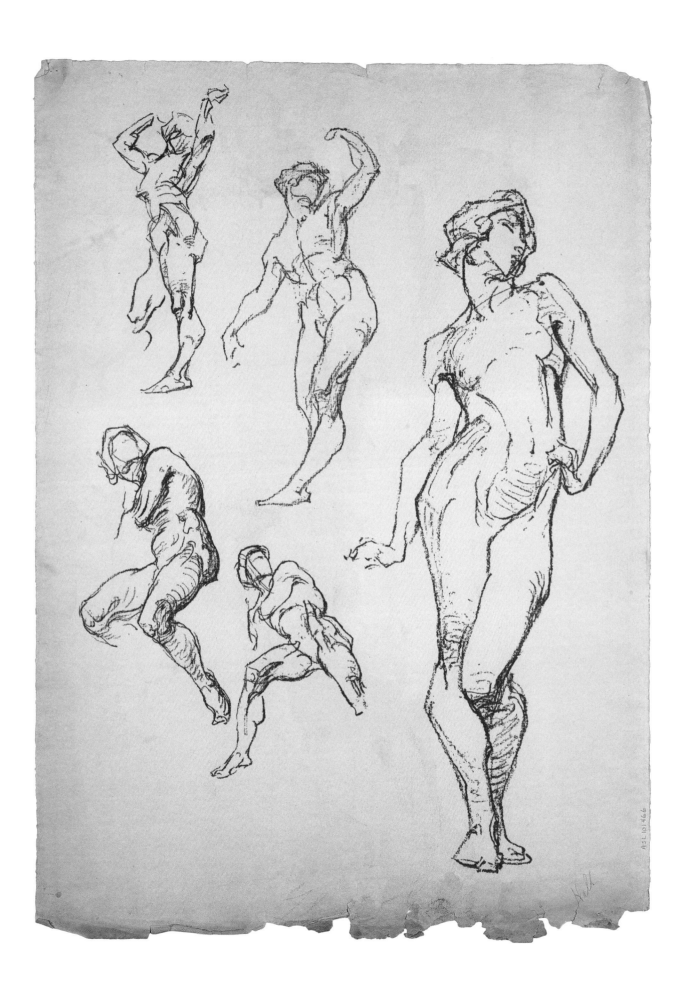

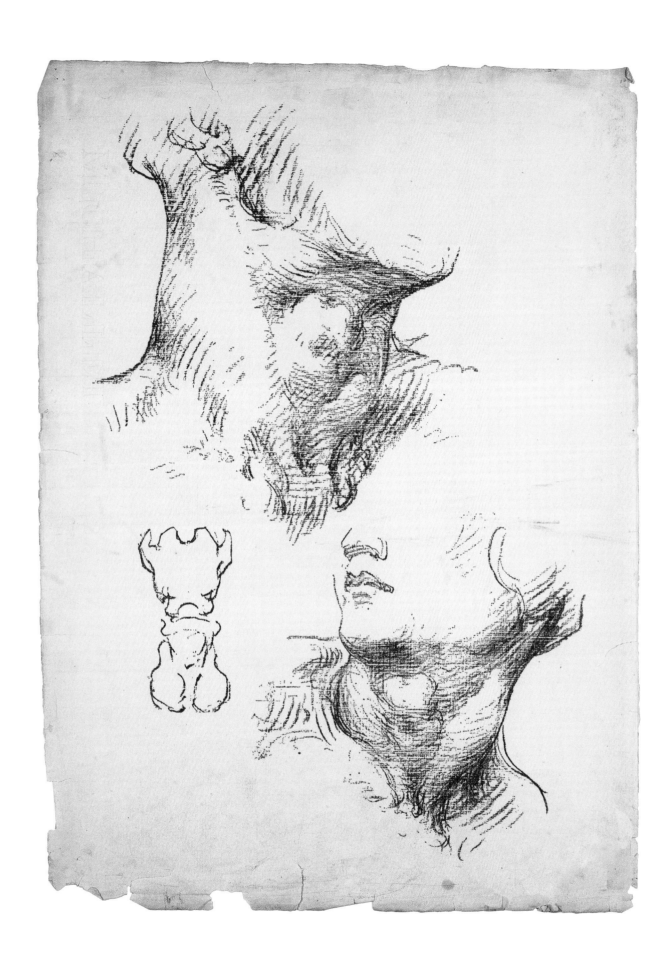

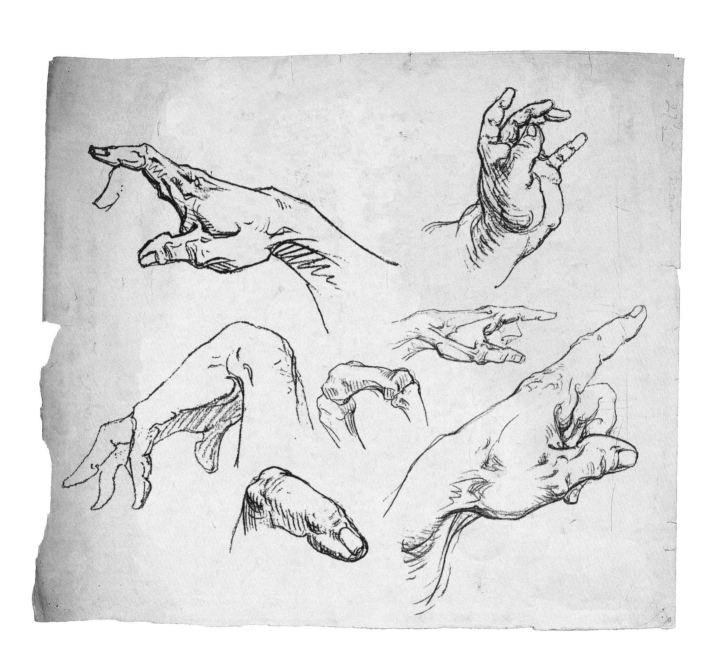

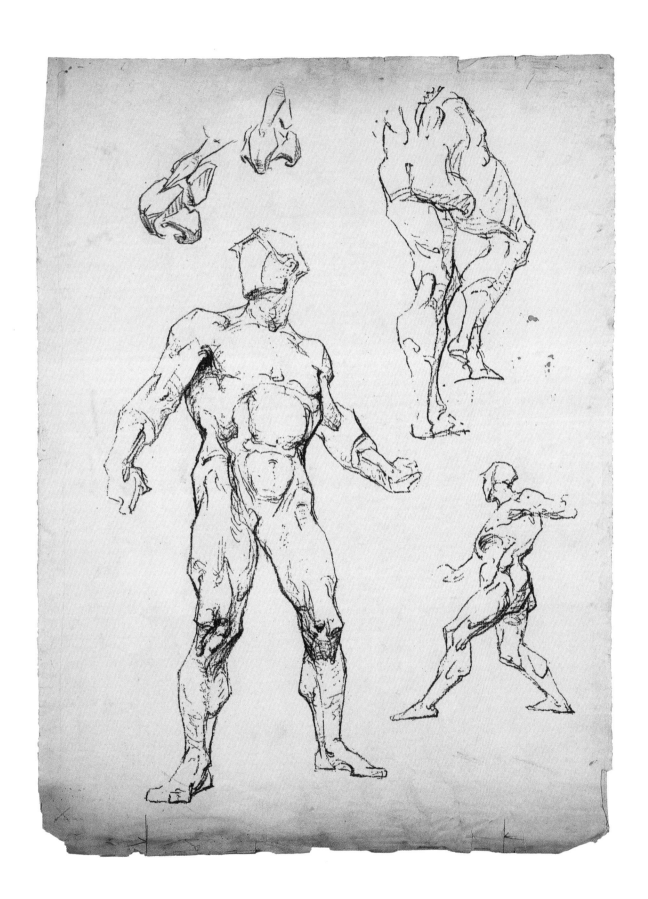

出版说明

∙∙∙∙∙∙∙∙∙∙∙∙∙∙∙∙∙∙∙∙∙∙∙∙∙∙∙∙∙∙∙∙

　　斯特林出版社非常荣幸能将第15版《伯里曼的人体写生全面指导》呈现给广大艺术学习者和爱好者们。

　　65年前，这部经典之作的初版由斯特林出版社发行。本书实际上是一个系列丛书的汇编，它的内容来自著名艺术家和讲师乔治·伯里曼（1865—1943年）的7本人体结构解剖和人体素描著作中的重要知识点。作者伯里曼曾在纽约艺术学生联盟中教授人体和解剖素描课程45年之久。

　　为了让书籍更符合当代读者的阅读习惯，本次改版对书中内容进行了整体的排版重置，这也是本书自1952年初版以来的首次全版面改动。我们也再次将伯里曼7本原著中的图片进行了清晰扫描，从而替换掉了旧版本中的图片。此外，为了让本书的表述更接近于伯里曼的原版课程，我们还增加了一些重要的图片，并对一些文字内容进行了删减或扩充。

　　我们希望这本权威性的人体结构素描指导书籍在接下去的几十年中仍能像今天一样位居世界上人体素描教学出版物的首要行列。

执行主编：芭芭拉·伯杰

斯特林出版社，2017年7月

编者语

······························

　　30多年来，有很多的学生到纽约艺术学生联盟向乔治·伯里曼学习人物写生的技法。这套技法是伯里曼对艺术教育做出的独到贡献。当今许多在绘画、雕塑以及商业艺术领域的著名艺术家都曾是他这门课程中的学员。

　　伯里曼在课堂中生动简明的授课方式让解剖学的知识变得更为形象有趣。他所创作的那些肌肉组织和骨骼的高品质素描也为该学科提供了崭新的参考资料。这些解剖学素描与传统医用解剖绘画不同，它们是完全针对艺术学习所绘制的。伯里曼在这些素描中呈现了人体在运动时的不同形态，包括扭动与伸展，运动中肌肉与关节的结合方式等。

　　我们看到，伟大的艺术家们都曾进行过人体解剖的研究性绘画。现在，《伯里曼的人体写生全面指导》将所有重要的人体解剖知识和图解都归纳在一本书中。

　　伯里曼自创的一系列专门术语形象地描述了人体的扭曲和转动。其中，"揳入"的意思就跟词语本身一样，描述的是一组肌肉与另一组肌肉在人体扭动时相结合的方式。通过对人体结构的简化以及对它们定义的清晰化，伯里曼设计的这套独特教学方法非常易于学习者理解和记忆。从一定意义上说，这些素描中的人体可以被归类为一种独特的人体类型，也可以说是伯里曼的独创。纵观许多文艺复兴时期艺术大师的作品，比如米开朗琪罗（也是伯里曼花了很多时间仔细研究的艺术大师），你会发现这些艺术作品中并没有包含艺术家明显的个人风格，但是从中能反映出他们对人体结构的透彻理解。本书的目的其实就是希望读者能够对产生透视的人体以及躯干和四肢的结构和位置都有一个直接且清晰的认识。因此，书中包含了大量人体结构和肌肉形状在各种动态及透视变化下的图示，并且还附上了非常详尽的解析。此外，书中还通过

许多精确的实际动态案例，对肌肉在运动中所产生的收缩以及在不同视角下的形状特征进行了深入地讲解。

乔治·伯里曼毕生都在研究如何让这些复杂的人体动态解剖知识变得更为清晰明了。因此，无论是艺术家、学生还是艺术教育者，都能从伯里曼的教学体系中找到许多对人体解剖学研究和学习有益的信息。

这是一本相当值得一读的书。例如，你几乎不可能再从别处找到比本书更详尽的手部结构分析。书中仅是关于手部的素描就有200多幅，它们展现了不同动态和透视角度下手部形态的变化。同时，书中也包含了手部肌肉各角度变化的详尽文字说明。

此外，在附有大量的动态结构素描与相关的文字详解的同时，书中还附上了一套对衣褶变化与人体结构关系的研究内容。因此，这本书可以被看作是伯里曼实用性解剖教学系统中的核心部分，因为其中包含了他在艺术教学和实践上的毕生成果。

现阶段，出版一本收录伯里曼每个时期艺术教学课程的书，对艺术教育界来说是非常有必要的。这本全新的《伯里曼人体结构绘画教学》（彩色版）首次以一种便于学习者反复查阅的模式呈现出来，且书中涵盖了该学科的所有相关知识。我们在这里将人体结构拆分成了一些具体的组块；它们的弯曲、扭动或是体积改变产生出了动感，而这些动感又通过韵律结合在一起形成了完整的人体动态。本书会依次从"怎样画人体"到"光与影的平衡"来进行阐述，从而引导读者对深层次的知识和内容进行探索。同时，也希望本书的绘画和文字所传递出的理念能够对读者今后的独立学习和创作有所帮助。

霍华德·西蒙，1952年

目 录
CONTENTS

我们在这里将人体结构拆分成了一些具体的组块，它们的弯曲、扭动或是体积改变产生出了动感，而这些动感又通过韵律结合在一起形成了完整的人体动态。本书会依次从"怎样画人体"到"光与影的平衡"来进行阐述，从而引导读者对深层次的知识和内容进行探索。同时，也希望本书的绘画和文字所传递出的理念能够对读者今后的独立学习和创作有所帮助。

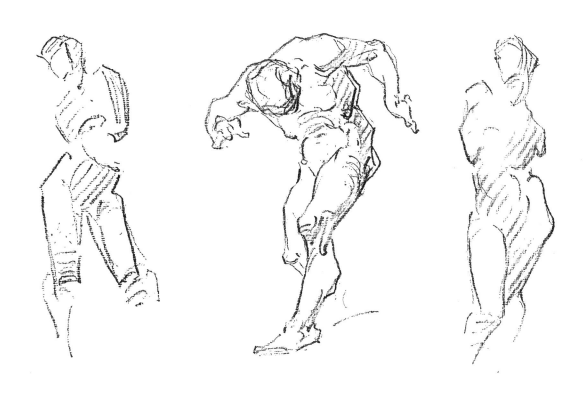

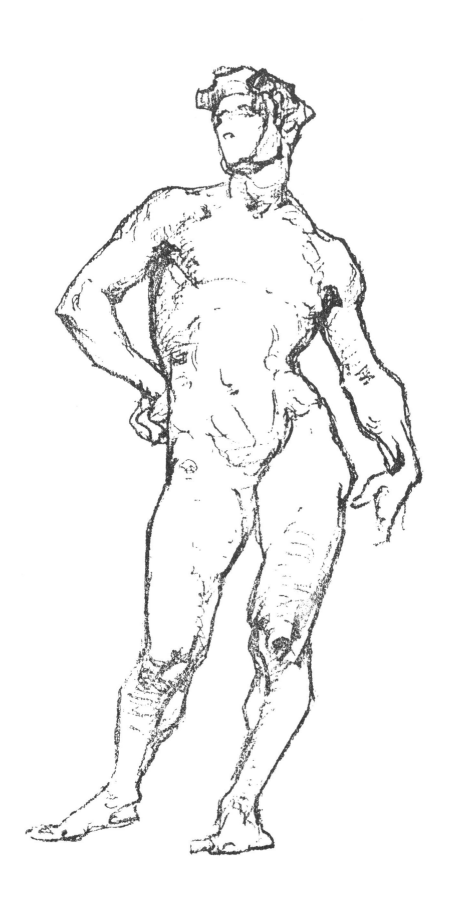

怎样画人体

在开始绘画之前，你必须在脑中对想要画的对象有一个清晰的概念，也就是你要了解你的模特有着怎样的动态。因此，你需要从不同角度去观察模特，从而感受模特整个动作的动态感或静态感。这是你在创作一张人物画时，第一步应该做的事。

首先，以达到构图平衡的效果为前提，你要认真思考应该把这个人物放在画面的哪个位置上。你可以在画纸上标记出两个点来作为人物高度的标记。

其次，用直线画出一个方块来代表头部的外轮廓，然后仔细观察脖子的转动方向，再从这个方块上延伸出一条线来表示脖子。接着，从喉结处画一条线延伸到两锁骨之间的凹陷处，这就是脖子的中心线。

现在，从颈窝处横向画一条表示肩膀动态的线，这条线的中间点应该位于两锁骨之间的凹陷处。

—

在身体承重侧的大腿和臀部外轮廓线被描绘出来后，画面中整个人体的动态方向就大致表现出来了。

接着，以头部的宽度作为参照，我们再将非承重侧的身体轮廓描绘出来。

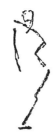

然后，让我们再回到承重侧，从大腿线条处延伸出另一条线与脚的位置连接。

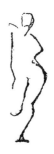

现在，一个有着平衡重心的人体轮廓就出现在你的画面中。

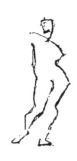

接下来，将人体非受力侧的大腿形状勾勒出来，再从该侧的臀部外侧向下画一条线连接到脚所在的位置。

在这里，我们用一些简单的线条大致地勾勒出了一个人体。这些线条不仅体现了人体各部位的大比例关系以及承重侧和非承重侧，还表现出了整个动态的平衡、和谐以及节奏感。

要记住的是，尽管在人体运动中头部、胸腔和骨盆本身是固定不动的部位，但是它们仍然是人体的三大结构分块。我们可以将它们想象成三个有着四个面的立体结构，这样就更容易理解它们从上到下彼此对称且平衡的罗列形态。当然，这样所呈现出的会是一个直立静止的人体，但是当这三个结构前后弯曲或是扭转时，这样的位置变化就会让肢体运动起来并形成动态。

无论这三大结构处于怎样的位置关系上，或是它们向着人体的一侧倾斜，人体的另一侧，也就是非承重侧（或非运动侧）总会呈现出相对柔和的线条。这种微妙且难以捉摸的对比关系贯穿着整个人体，从而让动态看起来既生动又和谐，而这也就是所谓的人体韵律感。

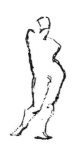

让我们再回到头部。首先，将它想象成一个六面立方体。其次，通过观察将这个立方体的透视描绘出来。

画出脖子的外轮廓线，并且从颈窝处向下画一条延伸至胸腔中部的线。

在腹部和胸腔的交汇处，画一条与该线相垂直的线。接着，再画出一些短线条来表现出肋骨组成的立体结构，这个结构所呈现出的扭转、倾斜或是竖直形态是由对象的实际动态来决定的。

现在，画出承重侧大腿和小腿的具体形状。在描绘时，要让大腿看起来圆润，膝盖呈方形，腿肚呈三角形，脚踝也呈方形。最后，我们再把左右两边手臂都画出来。

制作人体模型

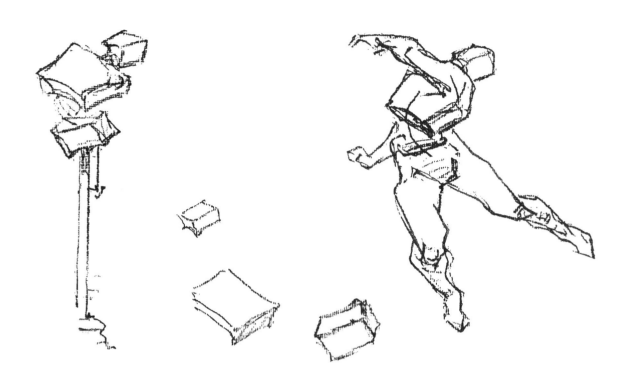

　　用一片细条状的木板以及十几厘米的铜线（或有类似柔韧度的金属线）就可以做出一个有着大致准确人体比例的人体模型。首先，从木板上切割出三段来当作头部、胸部和臀部这三大体块。根据人体骨骼，这三块结构的大致尺寸应该是：头部2.54 cm×1.58 cm；躯干3.81 cm×3.18 cm；臀部2.54 cm×3.18 cm。

　　在每片木板的中心部位垂直钻出两个孔，并且尽可能最小化两个孔的间距。将铜线穿过这些孔从而将这三块木片连接起来，并保证相邻木片之间有一个约1.27厘米的间距，然后把平行的两条铜线扭在一起呈麻花状。

　　铜线在这个模型中代表的是人体的脊柱。人体的脊柱是由一连串稳固且灵活的关节以及圆片状的骨头组成的，而这些关节和骨头之间还有着一些起缓冲作用的软骨组织。脊柱上一共有24块骨头，在身体运动时，它们每一块都会弯曲一点，从而给予人体灵活性。但是，大部分的转动和扭曲动作都发生在头部和胸部之间的自由部分，还有胸腔和臀部之间。脊柱在人体中起到的作用是将不同体块连接在一起。

　　在头部和胸部木片之间的铜线部分代表的是脖子。头部在脖子的支撑之下得以上下倾斜以及前后扭转。头部通过一个铰链关节与脊柱的最顶端连接在一起。

　　通过这个关节，头部能够在肌肉和韧带允许的最大拉伸度范围内自由地前后运动。在这个铰链关节下方的脊柱上有一个凸出的齿状结构，它能够嵌入上方骨头的凹槽中，从而在头部和上部分的脊柱之间形成一个轴状结构，这样得到脊柱支撑的头部才能够转动自如。

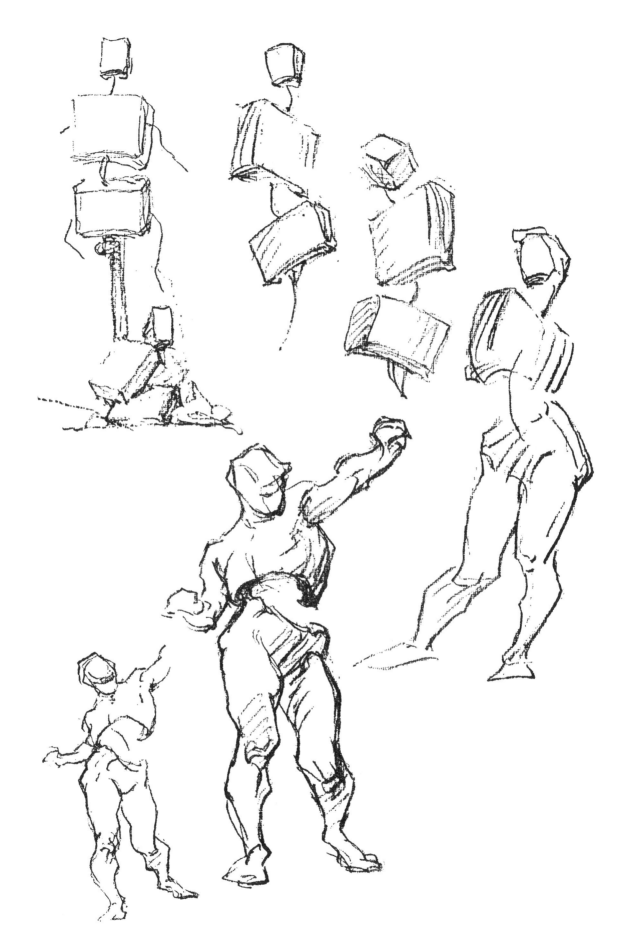

因此，我们点头的动作是通过铰链关节完成的，而转头动作依靠的则是这个轴状结构。

在下方两块木片之间的铜线长度代表的是连接胸腔和骨盆的脊柱部分，它被称为腰部。腰部以榫接的形式与位于它下方的骨盆相连接，它的形状是一个前侧内凹的半圆形。腰部让臀部与躯干之间能够进行扭转运动。随着脊柱向身体上半部分延伸，它会与肋骨汇合从而成为胸腔结构的一部分。

这三块木片分别代表的头部、胸部和臀部结构本身是不具备活动性的。当我们从这个人体模型中去理解这三个体块彼此间的关系时，首先需要试着去忽略掉除代表脊柱的金属线以外其他所有的连接部分。

体现这些体块结构彼此之间的对称平衡关系的一个例子就是那位始终认真直立着的小锡兵（只有一条腿却挺直站立的童话人物）。但是这样的平衡永远不会出现在运动着的人体中，而且它也很少出现在平躺着的人体中。这三个体块彼此之间的关系被限制在三个运动平面之内，分别是：身体前后弯曲的矢状面、扭曲转动的水平面，以及左右倾斜的横截面。这三种运动都是实际存在的基本人体运动。此外，如果我们让这个木片铜线人体模型做扭转的动作，它的状态就非常接近于实际人体运动的状态。

脊柱本身运动的局限性也限制了三大体块的运动幅度。因此，人体的运动要在脊柱和肌肉同时允许的情况下才能实现。

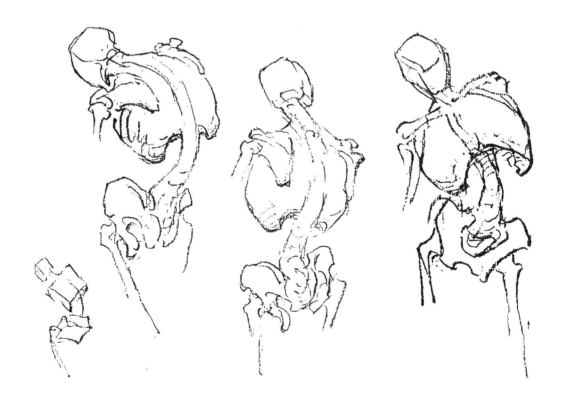

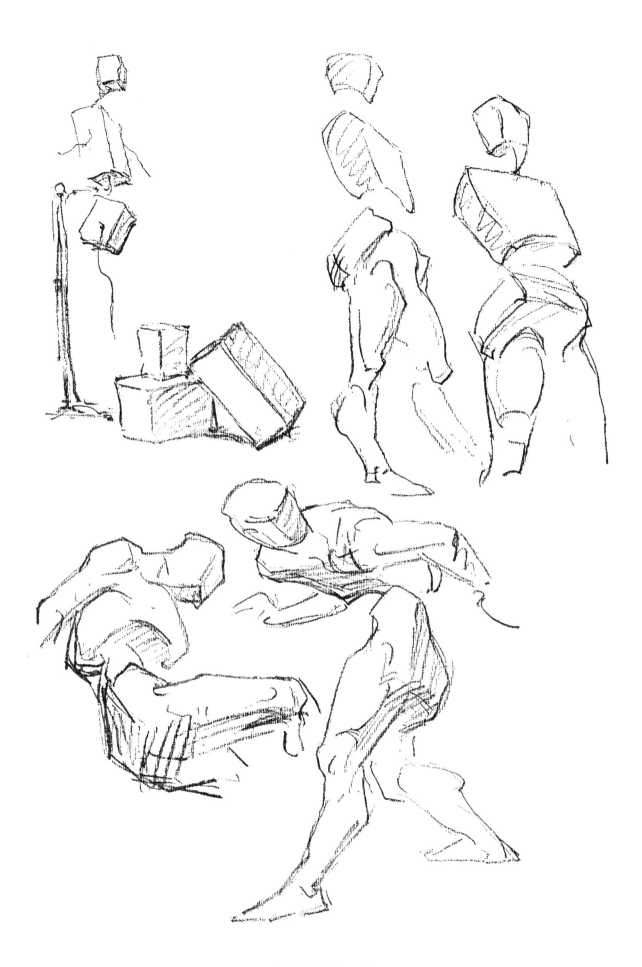

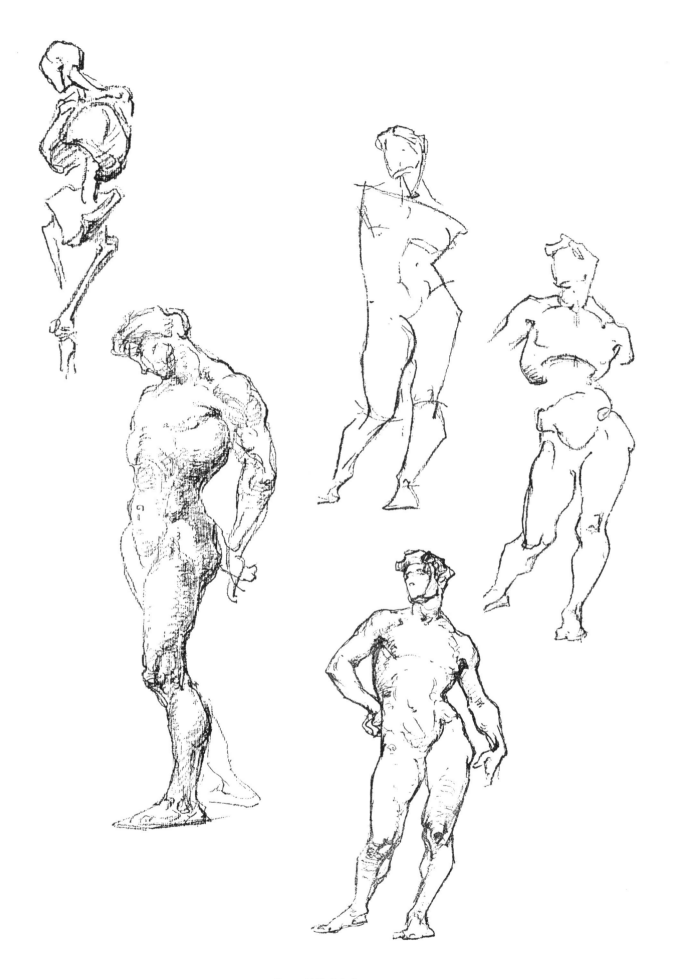

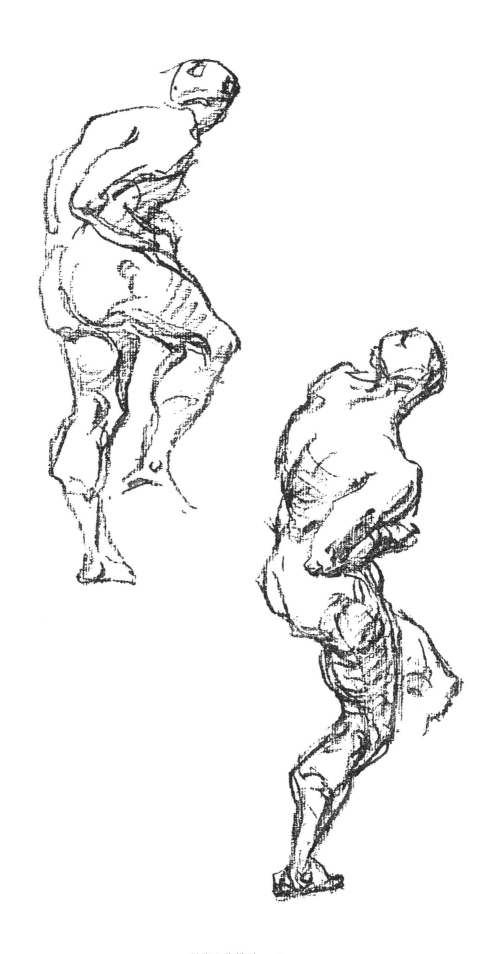

人体比例

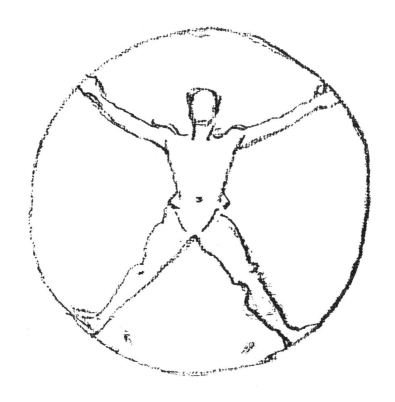

　　所有测量人体的方式都是按照一定的比例来将人体分成若干个部分。测量的概念是多种多样的，通常它们可以被归类为科学或理想两大类并且彼此之间都有些许区别。

　　如果在绘画中使用了固定的人体比例分割概念，就算它属于理想化的比例范畴也会导致画面缺乏个性。如果在绘画中完全依照这些所谓的 "艺术准则"，你描绘出的就会是一个位于视线高度上并且显得死板僵硬的人物。而且，只要头部或身体稍有扭曲，都会从视觉上（实际在物理上并未改变）改变这种固定的比例关系。

　　从解剖学的角度出发，基础的测量单位就是头部。在水平方向上，上臂骨（肱骨）的长度大约是1.5个头长。同时，前臂靠拇指一侧的长骨（桡骨）的长度是1个头长，而前臂靠小指一侧的长骨（尺骨）从肘部到手腕的长度则接近30厘米。此外，大腿骨（股骨）的长度约为2个头长，小腿骨（胫骨）接近1.5个头长。

　　图中展示了三种不同的人体测量方式，它们的发明者分别是：保罗·理查尔博士、威廉·里默博士，以及米开朗琪罗。

保罗·理查尔博士的7.5个头长的人体比例

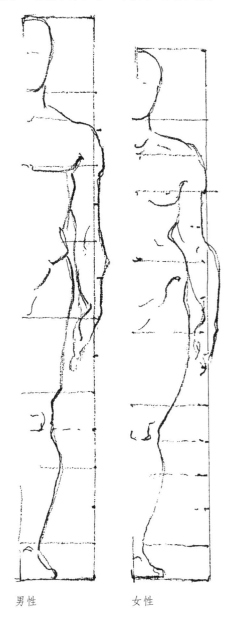

男性　　　　女性

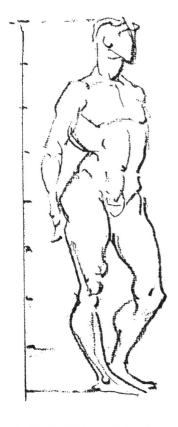

米开朗琪罗的8个头长的人体比例

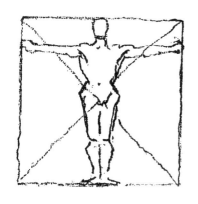

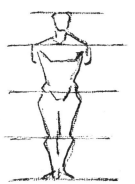

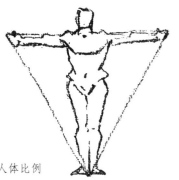

威廉·里默博士的人体比例

测　量

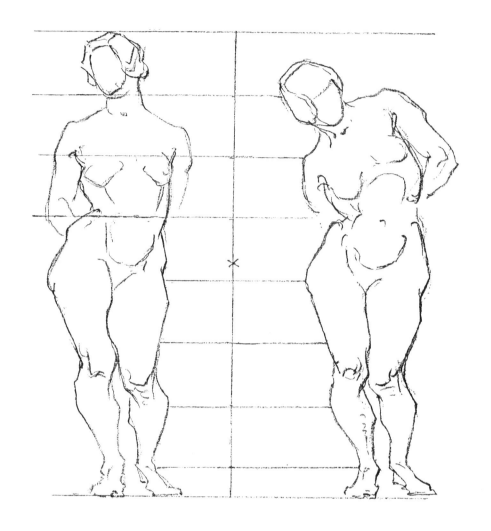

　　测量人体比例时最先使用的工具应该是你自己的眼睛。这时，你需要仔细观察模特并且比较和估计出他或她身体几个大体块结构之间的比例关系。接着，你就可以开始借助物理工具进行测量了。这时，用拇指与其他四根手指握起你的炭笔或铅笔，然后从笔尖开始算，在笔杆上用食指标记出你使用的测量单位长度。在测量的过程中，你的手臂应该完全向前伸直，然后向着测量用的手臂一侧倾斜头部，从而尽可能使你的眼睛接近该侧肩膀。

　　在实际测量时，从你的食指到笔尖的距离约为2.5厘米，但是你在画面画出的相应长度很有可能会是5厘米甚至更长。换而言之，你测量的所有长度都是相对而言的。比如，假设你的对象是一个7头长的人体，而你在笔上使用的测量单位是2.5厘米（测量出的一个头长），但是无论你画面的大小（从微型画到大型壁画都适用），你标记到画面上的都应该是一个7头长的比例关系，而不是7个2.5厘米这样一个固定的长度。

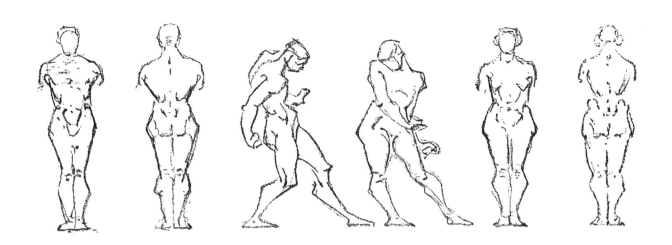

　　手臂与肩胛骨的连接关系是轴式的。眼睛位于手臂上方并且更靠前的位置上，它们有一个完全独立的轴线和半径。此外，手臂和脖子的长度也因人而异。在这样的靶式测量过程中，有些人会自然地闭上左眼或右眼，也有些人的双眼始终都保持在睁开的状态下。因此，这些不确定因素使得测量的技法很难拥有固定的规则，这都取决于你的人体体型、体态和观察方式。但是，在任何情况下你的眼睛都要尽可能地靠近举起手臂一侧的肩膀。

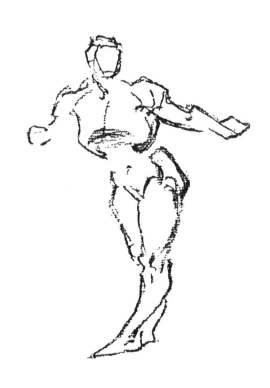

人体上是没有标记能用来证明你测量的准确性的。而且，当模特位置远远高于你的视线高度时，他或她的身体比例就会产生强烈的透视。因此，只有在模特位于视线高度范围内时，你才能向前平伸手臂进行测量。当出现对象高于或是低于视线高度的情况时，你就需要进行一些深入的观察并且让手臂呈某种角度来进行测量。此外，你可能还需要经过反复地练习才能确保你使用的测量角度的准确性。针对这样的练习，你可以找一面垂直于地面的墙或是杆子并在上面画六七个彼此间隔30厘米或更远一些的标记。然后，你向后退一两米并且伸直手臂凭借手中的笔来测量出这些点之间的间距，此时你的眼睛要尽可能靠近测量用的手臂一侧的肩膀。通过反复练习，你就能利用一支笔在不同距离上测量和判断出对象确切比例的角度。然后，你在画人体的时候也可以运用同样的测量方式。

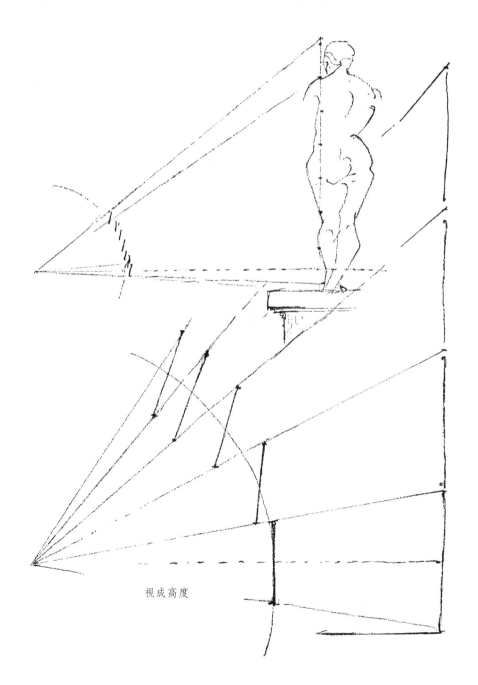

视成高度

可活动的体块结构

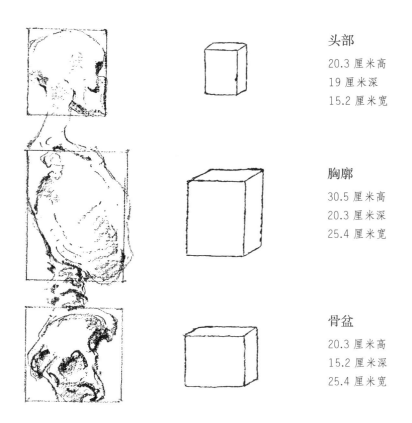

头部
20.3 厘米高
19 厘米深
15.2 厘米宽

胸廓
30.5 厘米高
20.3 厘米深
25.4 厘米宽

骨盆
20.3 厘米高
15.2 厘米深
25.4 厘米宽

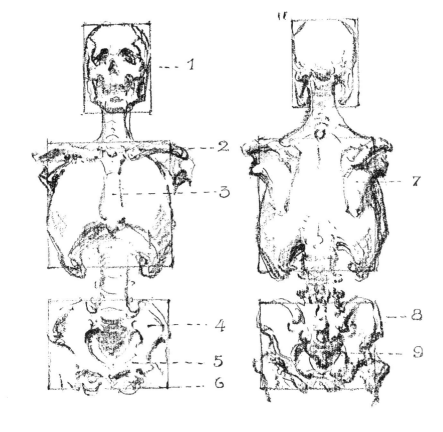

1. 头骨
2. 锁骨
3. 胸骨
4. 髂骨
5. 耻骨
6. 坐骨
7. 肩胛骨
8. 髂嵴
9. 骶骨

揳入、穿越和锁定

上肢和下肢以榫接的方式分别连接在胸腔和骨盆两侧，连接处的这种结构称为杵臼关节；肘部和膝盖的连接处称为铰链关节或枢纽关节。包裹在这些关节四周的是一些肌肉组织，而这些不同位置、形状以及大小的肌肉能够帮助四肢在关节结构允许的范围内自由活动。

当肢体进行活动时，躯干也自然地根据这些活动扭转到某个角度上，同时肌肉也通过被压缩而产生扭转和弯曲。像这样，通过肌肉组织自身的延展、收缩和膨胀，它们之中那些较小的楔形结构就能够与那些更大或是更固定的组块连接在一起。肌肉组织的这种收缩和膨胀也让躯干不同的部分之间形成了各种组合形式，其中包括穿插、越过和围绕，以及叠合和伸展。就是这些组合活动使得关节活动有一种揳入或锁扣感。这种感觉有点像窗帘与其褶皱的关系：当褶皱改变时，它们的外形也会随之改变。

对于人体的外轮廓来说，这些结构与它的结合方式可以被归类为越过和嵌入两种。每个结构都有它们标志性的轮廓形状。在这样的轮廓中，结构与结构之间也存在着类似嵌入和越过的结合方式，它们一般被分成三个大类：揳入、穿越和锁定。

我们可以不用考虑那些细小的结构直接画出一个人体的外轮廓。此外，人体的体积感和稳固感是通过厚度以及被包含在大体块中的那些小结构之间的揳入、穿越和锁定关系所传递出来的。

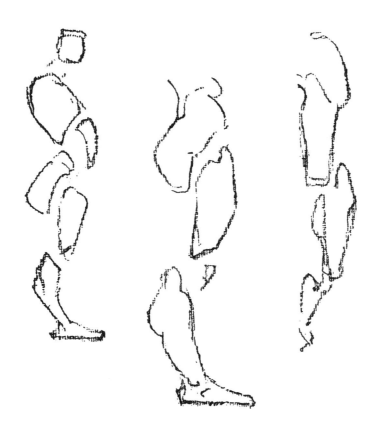

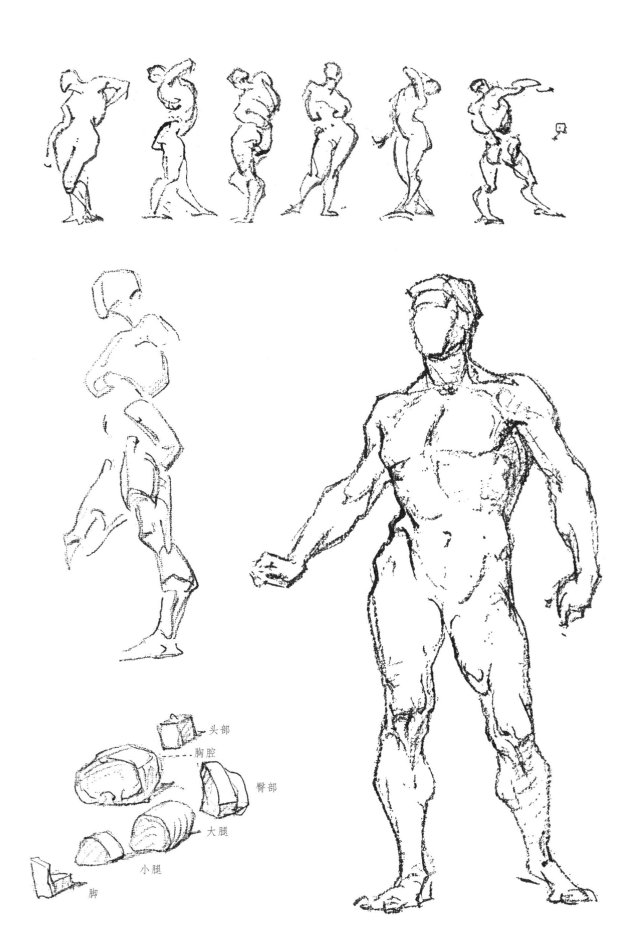

头部
胸腔
臀部
大腿
小腿
脚

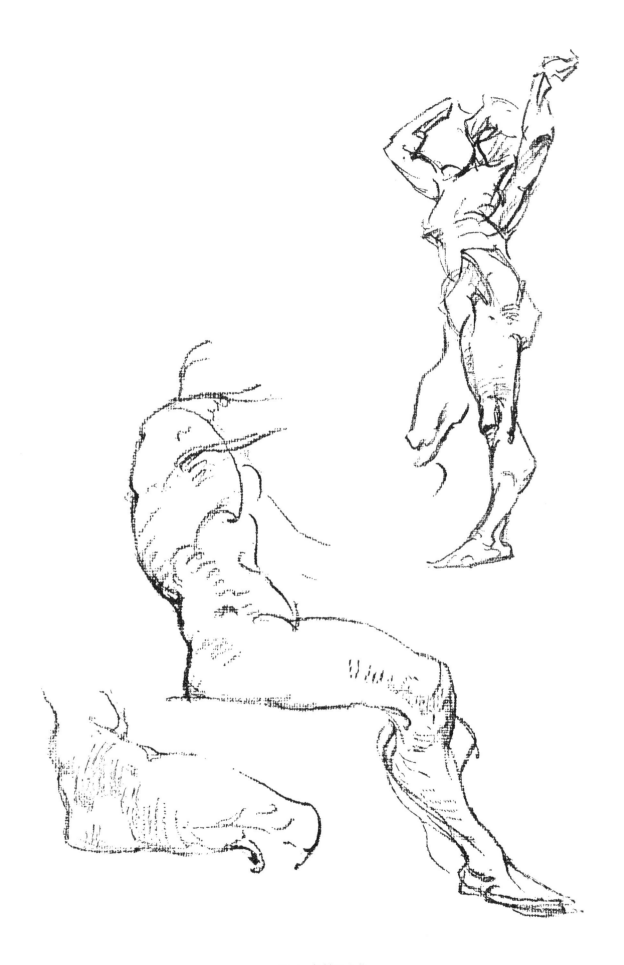

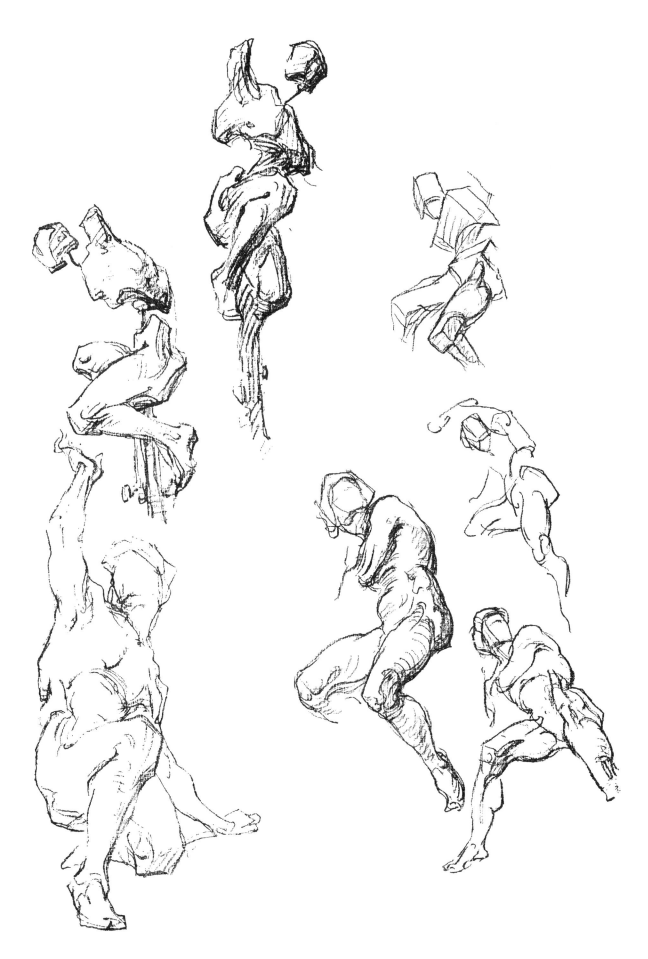

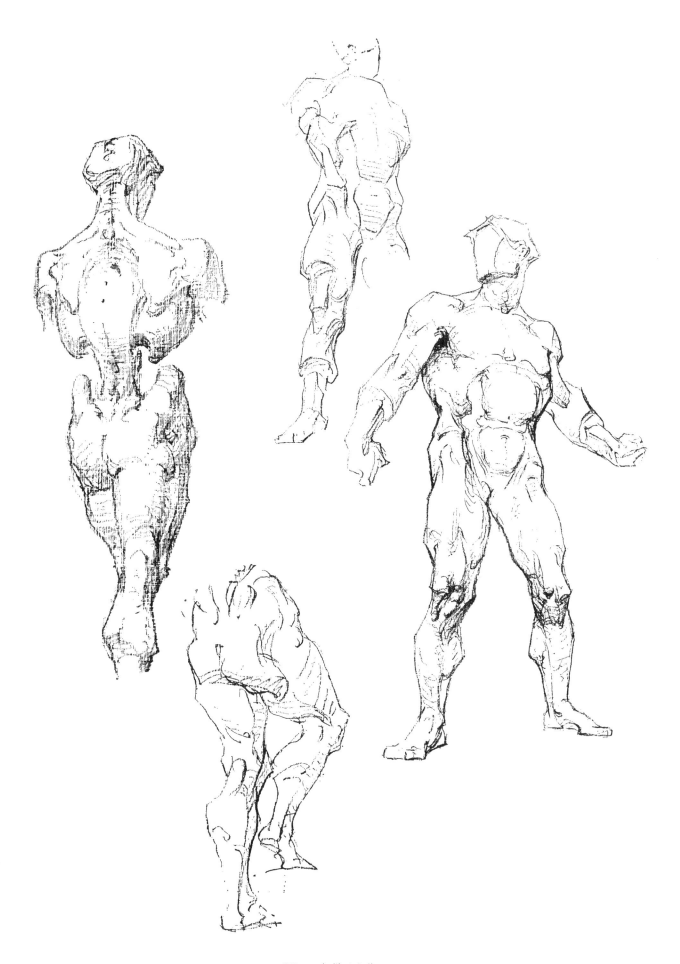

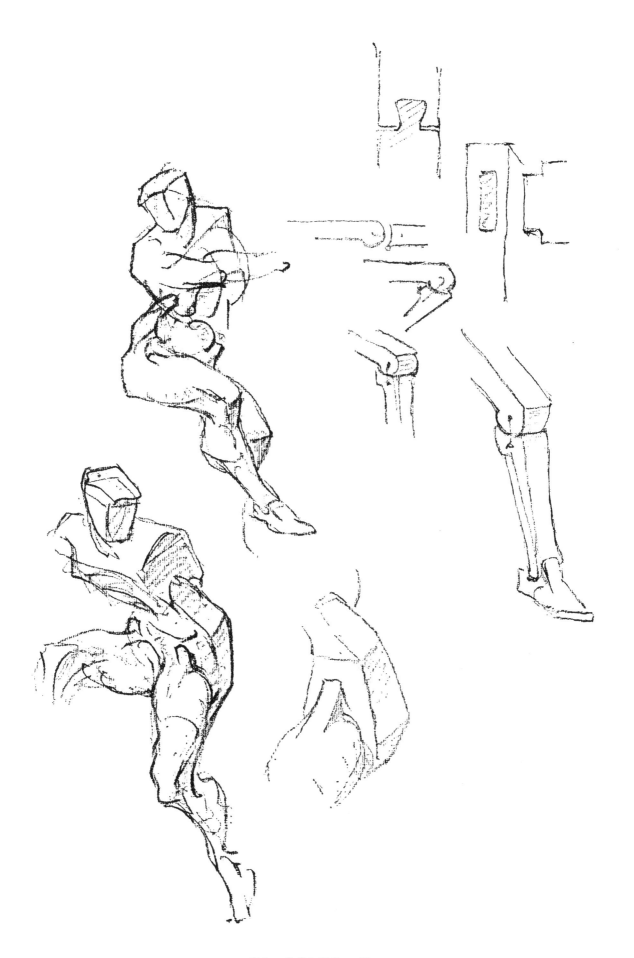

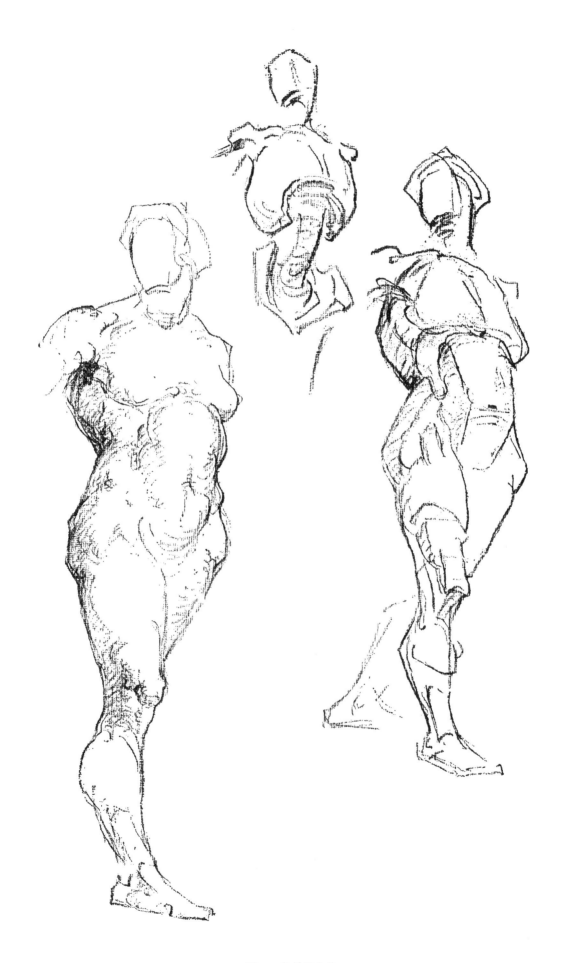

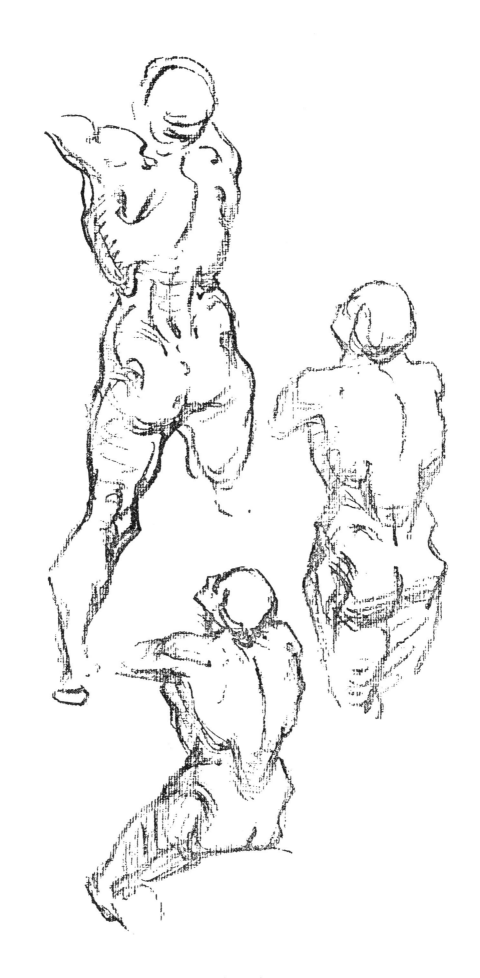

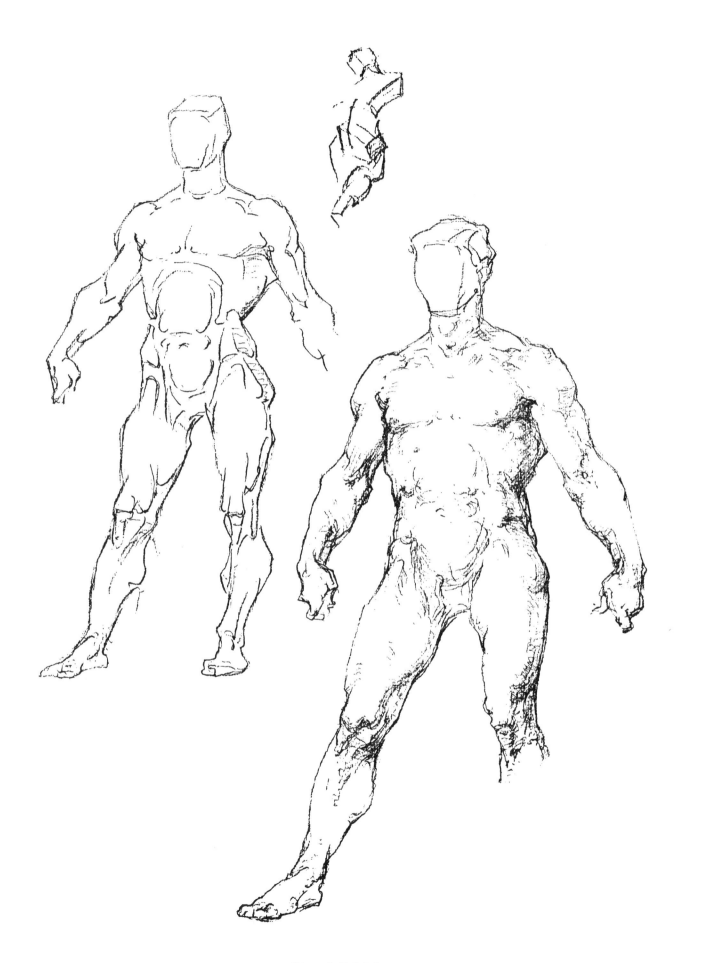

体块的分布

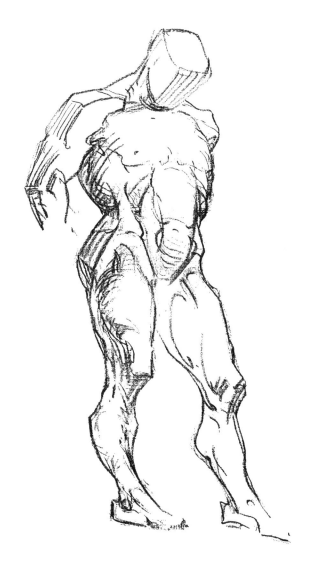

 我们大部分人都很难保证自己可以完全记住那些复杂的结构，因此在描绘人体时，我们最好先只考虑那些组成人体的主要结构。而且，通过类似下面这样的简单公式，或许会让这些主要结构变得更加简单易记。

 先想象出人体正面那些相互揳入和穿插的结构——方形的脚踝穿插到三角形的小腿肚中，然后这个三角形结构又插入方形的膝盖中。接着，膝盖的方形结构向上插入浑圆的大腿结构中，而大腿又穿插进臀部的大块面中。在臀部侧面，一个三角形的结构向上揳入肋骨构成的胸腔中。胸腔底部的结构是椭圆形的，但是它与肩膀连接的部分则更接近于方形。这个方形套着圆柱结构的脖子下端，而头部就落在这个圆柱结构的上端。与脖子的形状相比，头部的形状看起来更接近于方形。

现在，让我们从人体的背面来想象各体块之间揳入和穿插的组合方式。首先，方形的头部落在圆柱形的颈部上。其次，与肩膀结合处的胸腔呈方形，并且通过揳入的方式与脖子相接，而胸腔的最底部则呈三角形并向下揳入方形的臀部结构之中。再次，方形的臀部落在圆柱形大腿的上方。最后，膝盖和脚踝的结构都是方形的，而小腿肚则有着三角形的结构。

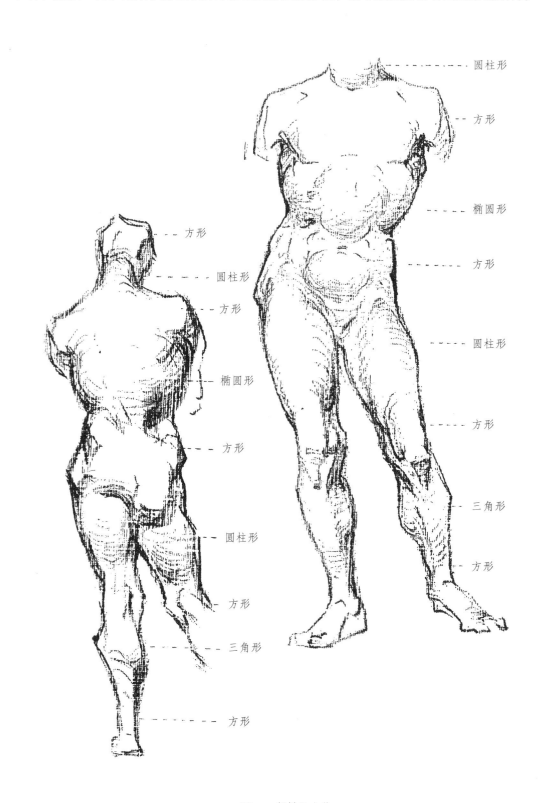

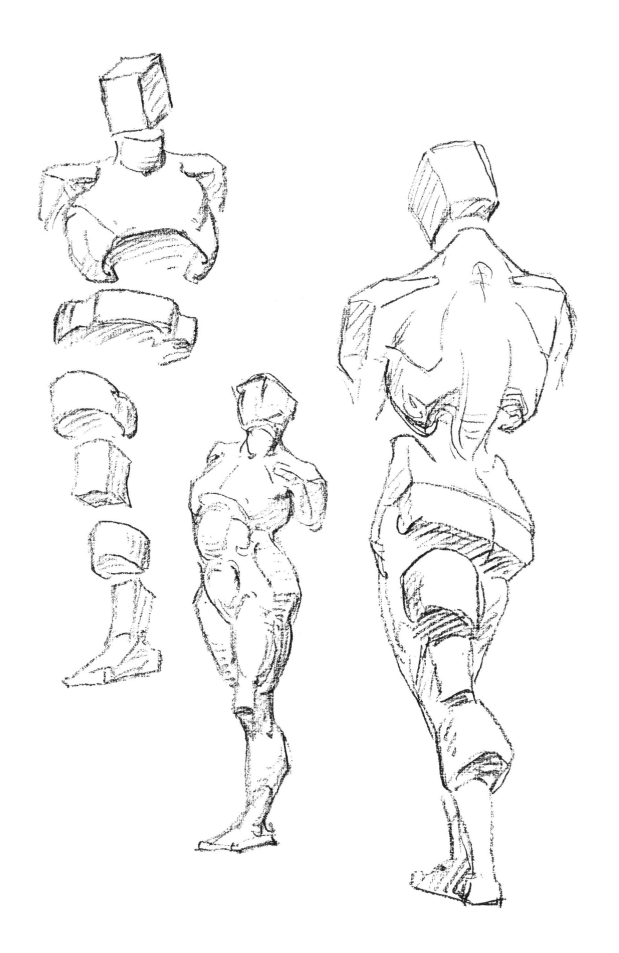

平 衡

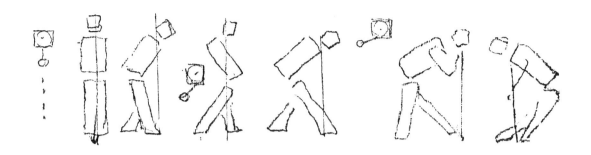

　　当一系列相互堆叠的物体彼此之间在不同角度上都能达到平衡时，它们就会拥有一个共同的重心。在一幅画中，无论中心线的位置在哪，反作用力之间都必须要有一种平衡且稳固的感觉。因此，无论你描绘的人物姿势如何，你的画面都需要遵守这一规则。对于一个站立的人来说，无论他或她是前倾还是后仰，或是左右倚靠，这个动态在画面中都是静止的。这个人物的重心会从颈窝穿越整个身体直到承重脚处，或者如果两只脚承重相同，那么这个重心就会落在两脚之间。

　　因此，一个站着不动的人就像是一个垂直于地面悬挂着的钟摆，看起来有一种静止感。当这个钟摆开始左右摆动时，会形成一条弧形的运动轨迹，但是它的重心始终是固定不变的。当这个钟摆从它的重心所在位置摆动到弧形轨迹左右两侧任何一个极端的时候，这个程度就类似于人体所能达到的偏离其平衡位置的最大距离。同时，这个位置也是在一幅画中人物动态所能达到的最大动作幅度。然而，就算你描绘的人物正处于其最大的动作幅度下，这个动态也必须要给人一种稳定感，就像是我们会认为摆动着的钟摆最终都能够回到重心位置一样。这种平衡感必须要贯穿整个画面，这样你的作品才能够拥有一种连续性和韵律感。

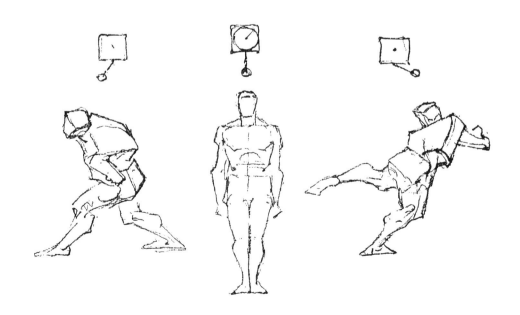

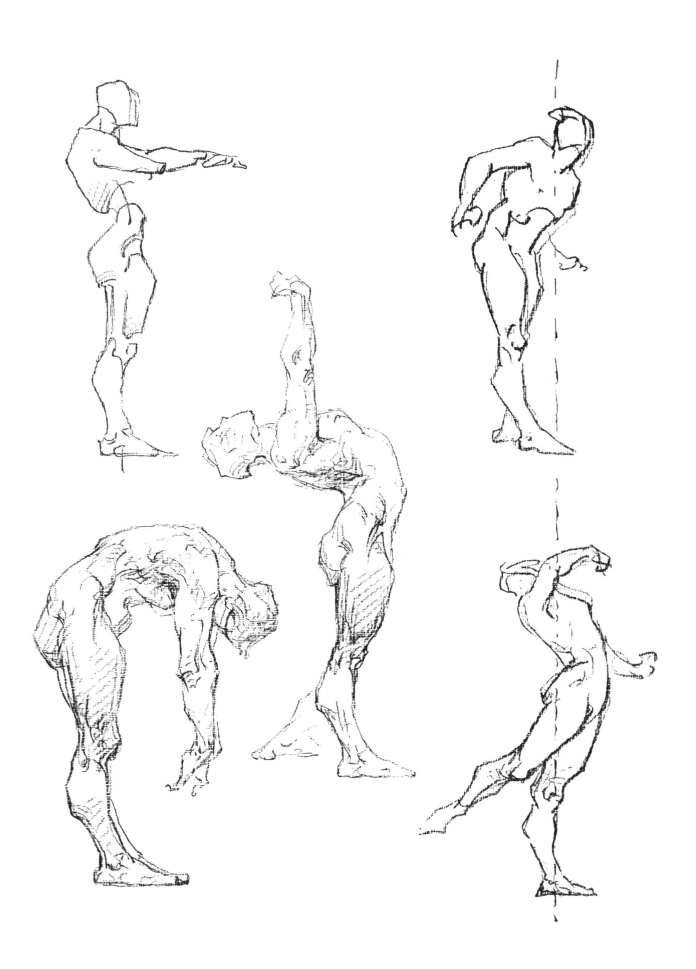

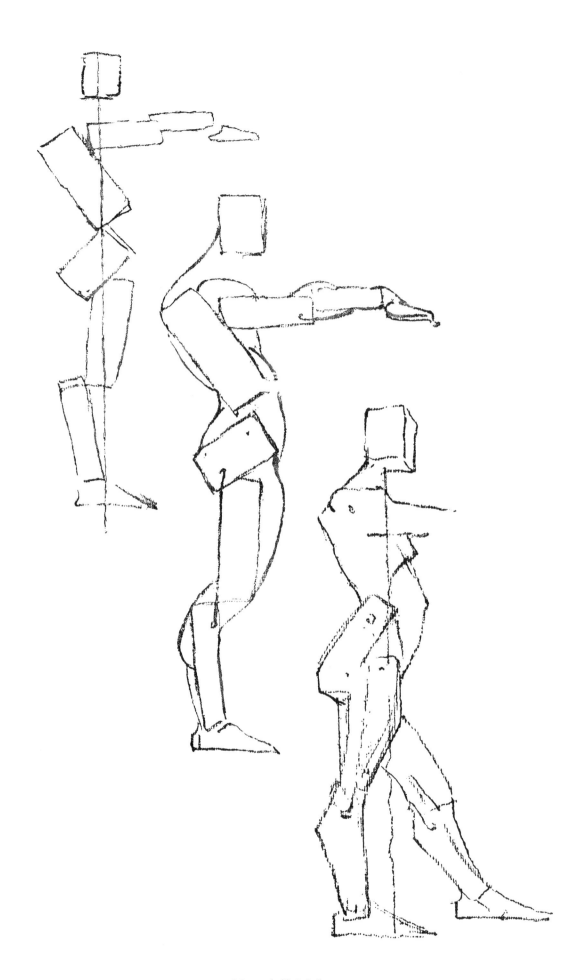

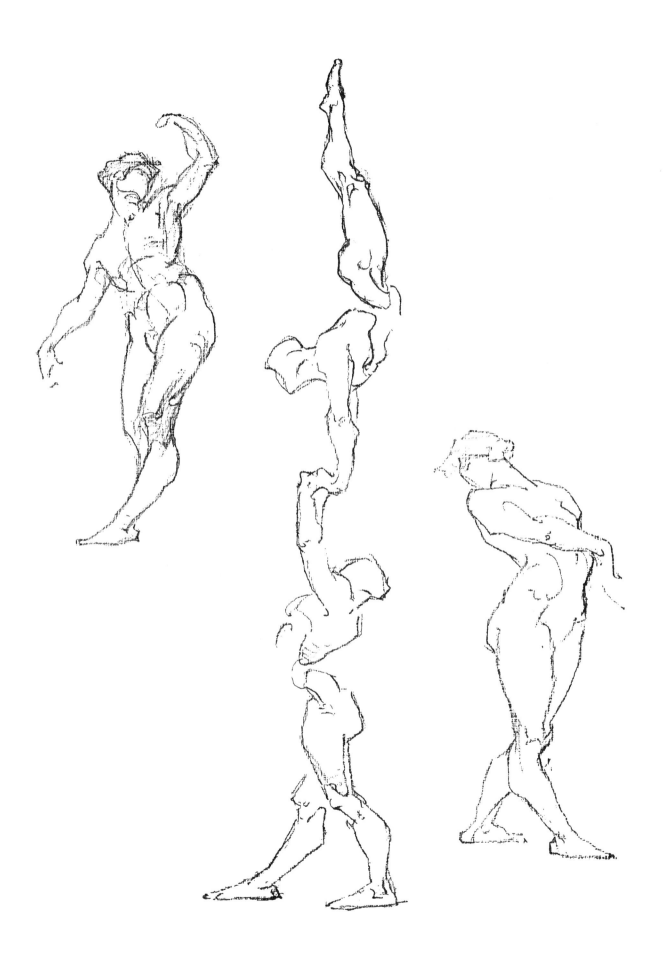

韵 律

对于绘画中韵律感观念的产生，我们既不能将它追溯到任何一个历史时期，也不能将它归属于任何一个艺术家或艺术团体。但是我们知道，早在1349年佛罗伦萨的一个艺术家就组织成立了一个专门从科学角度研究色彩变化和构图学等绘画知识的艺术协会，而且动态科学也包括在当时协会的研究范围之中。但是，韵律并不是凭空捏造出来的定义，它是从世界起源时起就存在于万物之中的运动规律。因此，无论是大海、星辰、草木还是云烟，它们的运动中都有着韵律性，同时它也是所有动植物生命的一部分。此外，我们说话时抑扬顿挫的音节也代表着语言的韵律感。诗歌和音乐都是韵律的化身，因为它们要通过声音节奏的恰到好处来传递美好的思绪、想象和情感。因此，如果没有韵律，那么诗歌和音乐也会不复存在。在绘画中，外形轮廓、色彩以及光影之中都包含着韵律感。

连续的慢动作照片为我们欣赏所有可见运动的韵律提供了一个新的平台。在撑竿跳或骑马障碍跳这类的慢动作照片中，我们能够看到运动员或马身上每块肌肉的运动，并且感受到这些单个肌肉与整个肢体动作之间是如何形成和谐关系的。

因此，要在画面中表现出一个人的韵律感，我们就必须处理好体块之间的平衡感，也就是让被动侧（或非承重侧）从属于运动侧（或承重侧），并且要时刻注意那些隐藏在动态之下的微妙对称关系。

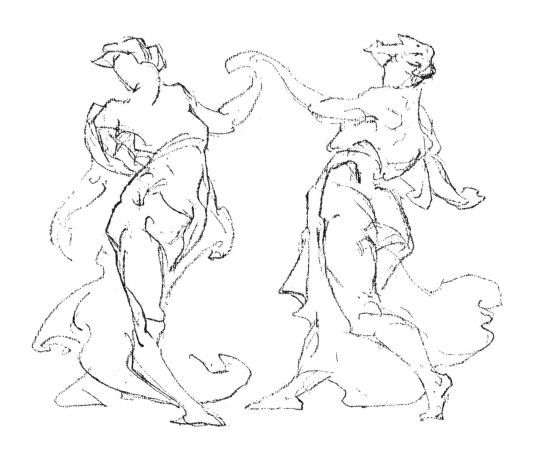

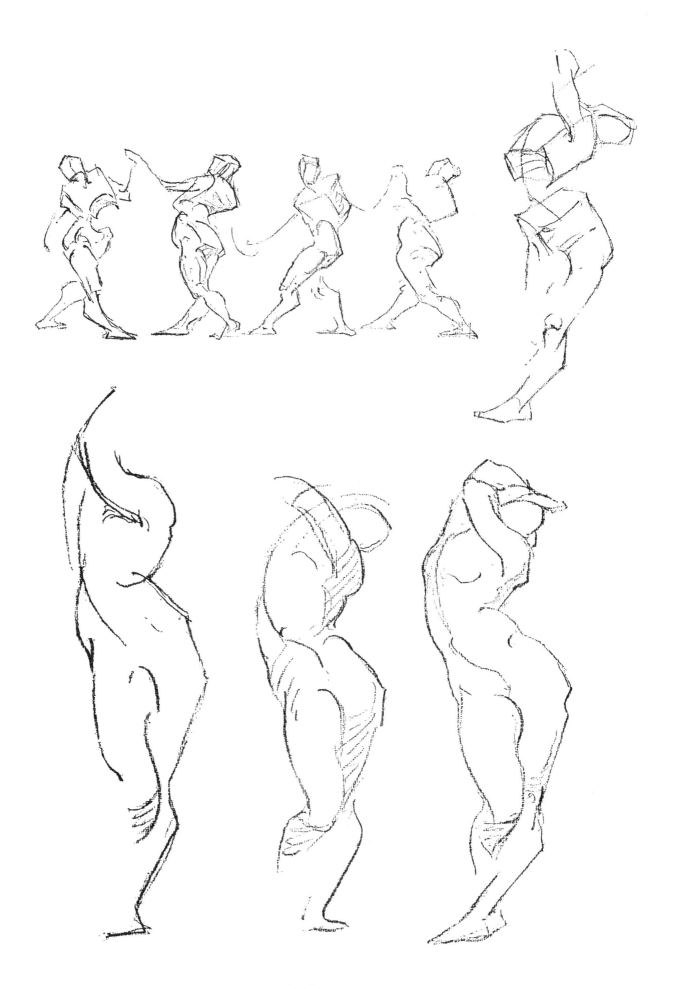

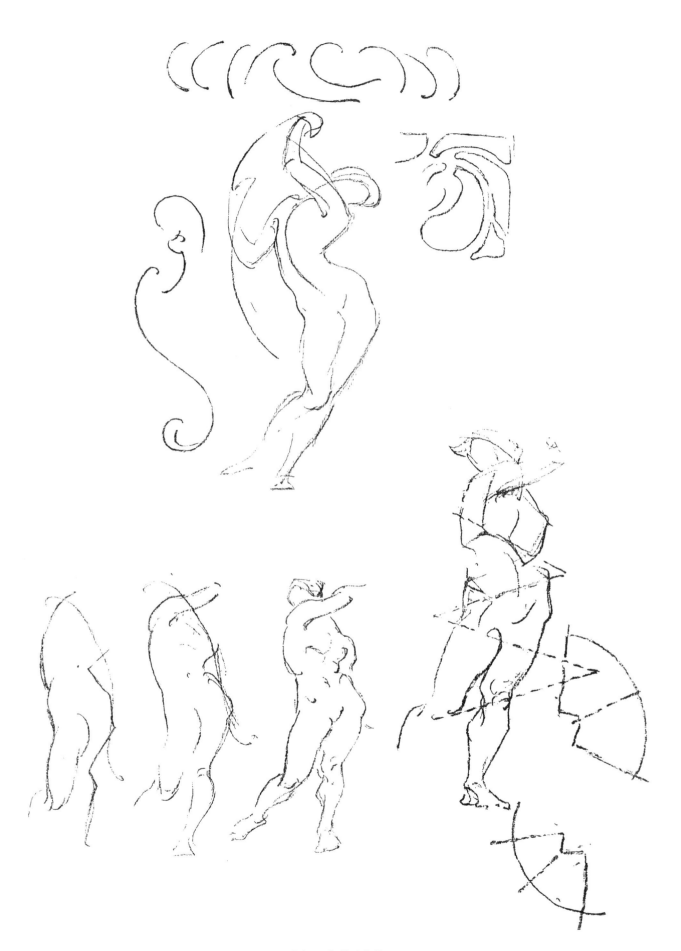

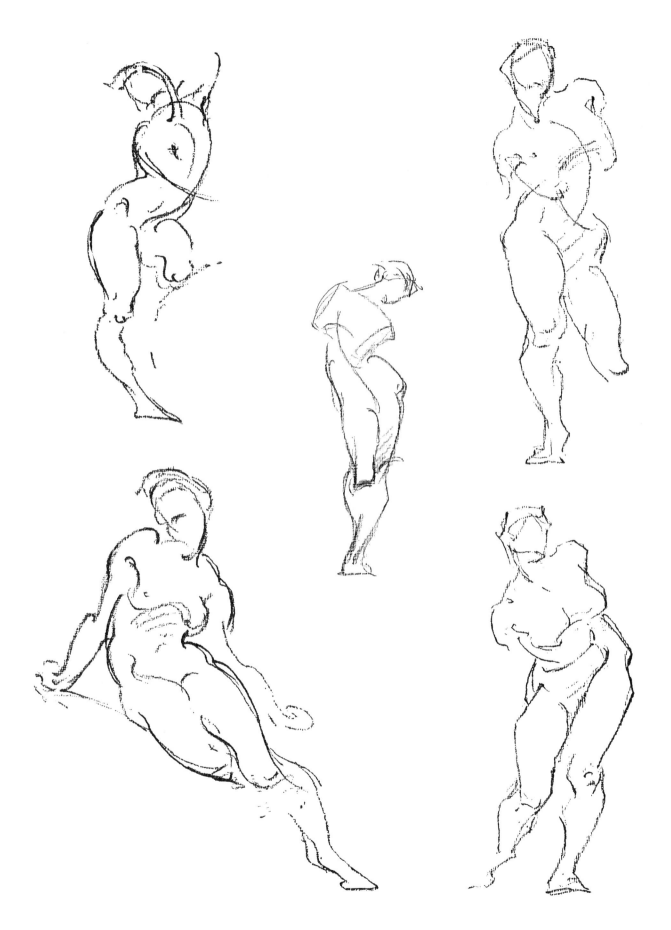

旋转或扭曲

　　人体是由头部、胸腔和骨盆这三大体块组合成的，并且这三个部分都有着它们特定的高度、宽度和厚度。我们可以将它们想象成三个立体组块，它们被圆柱形的脊椎串联在一起，并且在脊椎的不同位置上产生平衡、倾斜和扭动的运动效果。当这些组块在做旋转和扭曲运动时，它们彼此之间的空间就会被拉长、缩短或呈旋涡状。

　　我们也可以把组块之间这样运动和空间变化的状态联想成一把演奏中的手风琴。当琴的两侧被来回拉动时，受力侧的琴页在被挤压的情况下彼此之间就会形成明显的聚拢感和锐利的角度，而非受力侧的琴页之间则存在着相对稀疏的距离和柔和的弧线。同样的，在人体运动中受力侧也会显得刚劲有力且棱角分明，而非受力侧则相对舒展且松弛。

　　体块之间通过肌肉、肌腱和韧带产生杠杆式的运动。

　　肌肉都是成对的，而且成对的肌肉间会形成反方向的相互作用力。这种作用力就像是有两个人在来回拉一把锯子，主动侧的肌肉看起来显得膨胀且紧绷，而它对方的被动侧肌肉呈现出的则是松弛且延展的状态。当两个或更多的体块由于强大的力量而产生聚拢时（例如胸腔和骨盆），受力的主动侧肌肉束就会收缩并且向着它的方向拉动相对的被动侧肌肉束。在绘画中，我们要时刻注意角度和弧度以及主动侧和被动侧肌肉之间的密切关系。这样的关系存在于每一个生命体之中。身体在这些体块之间的扭转和弯曲形成了一种协调的动感。这种微妙的肢体连贯性总是让人感到变化多端且难以捉摸，而这也就是肢体运动最本质的特点。

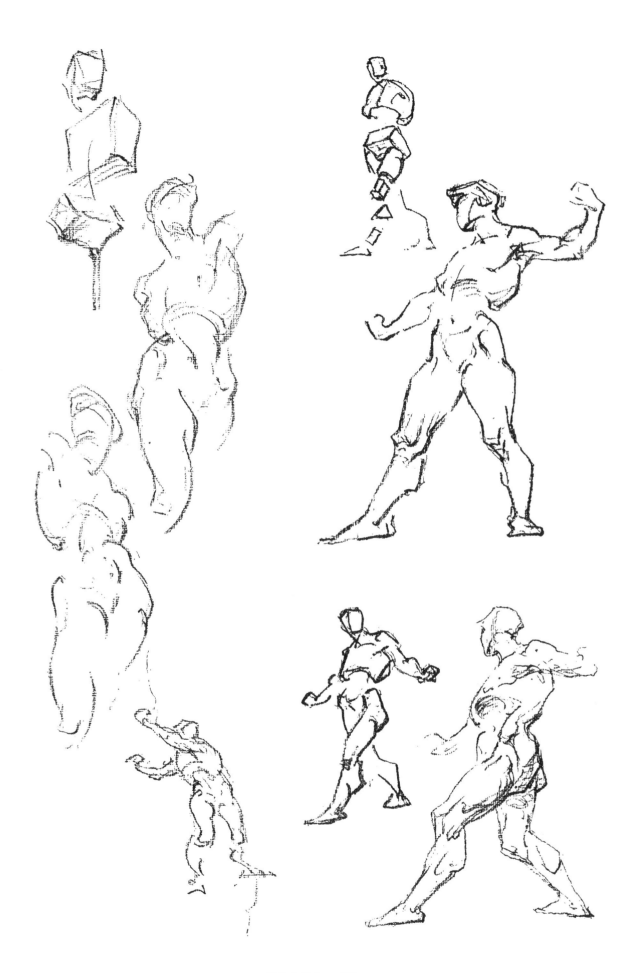

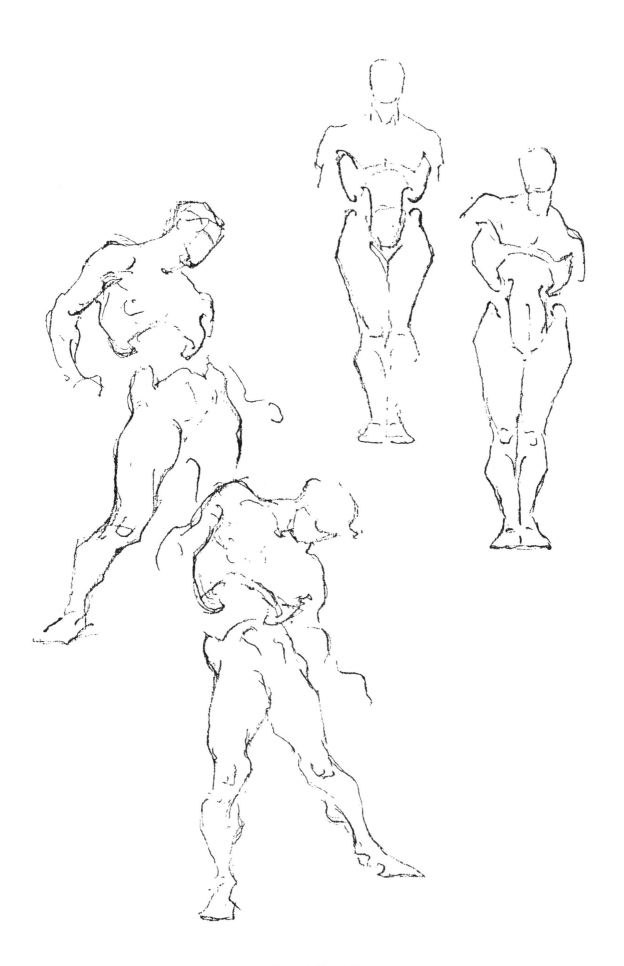

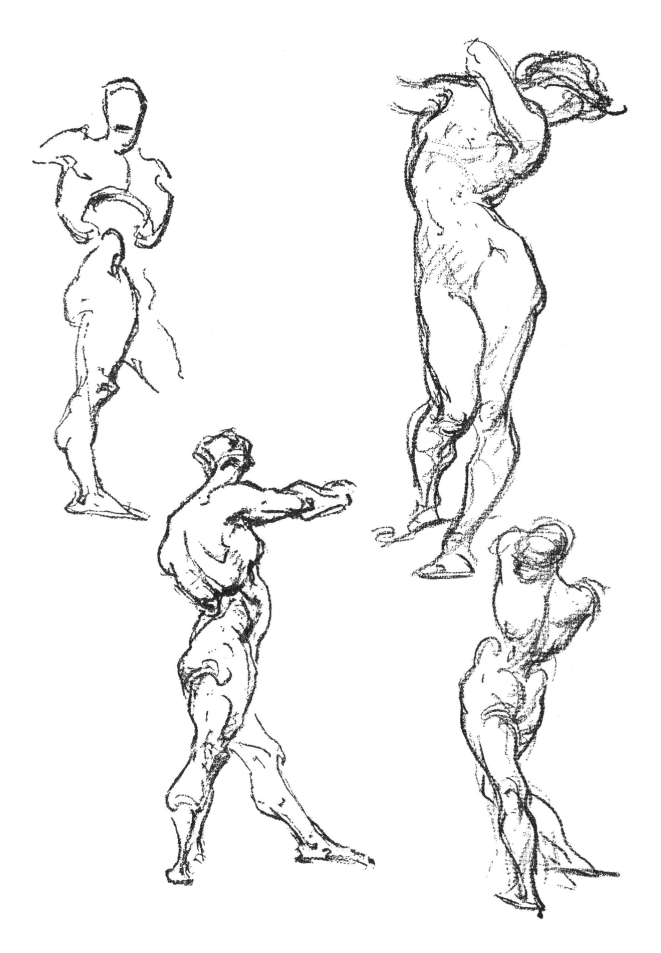

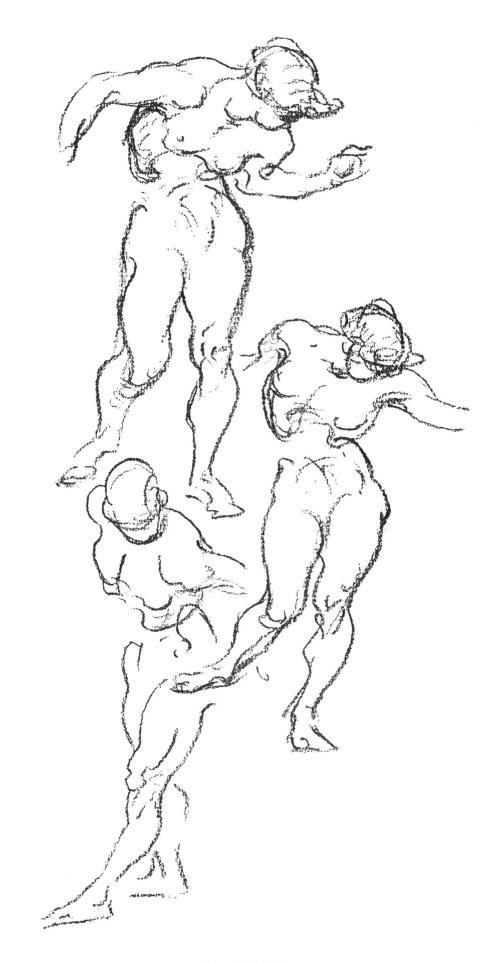

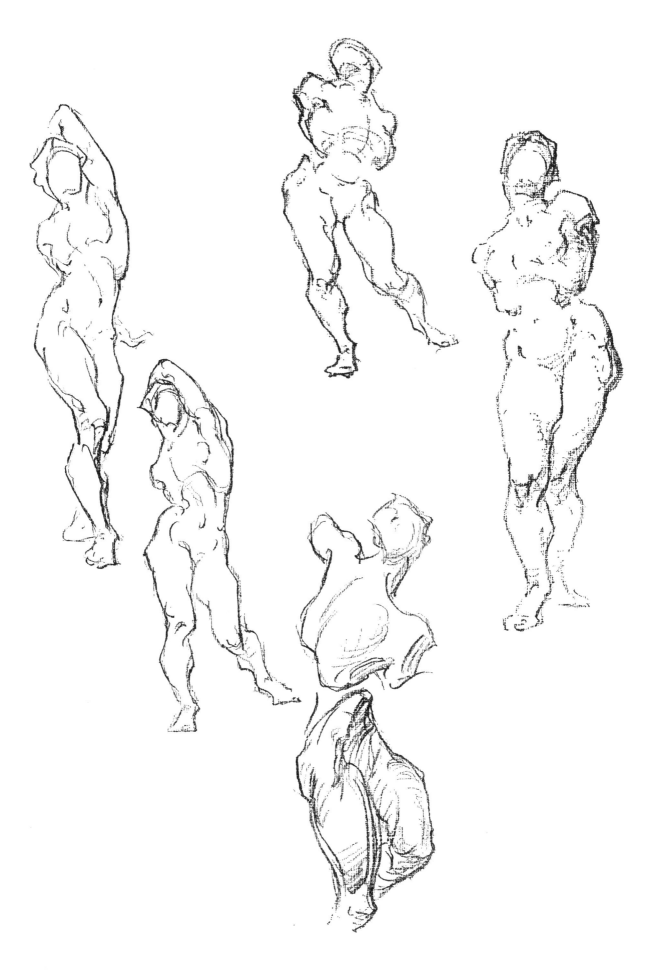

光与影的平衡

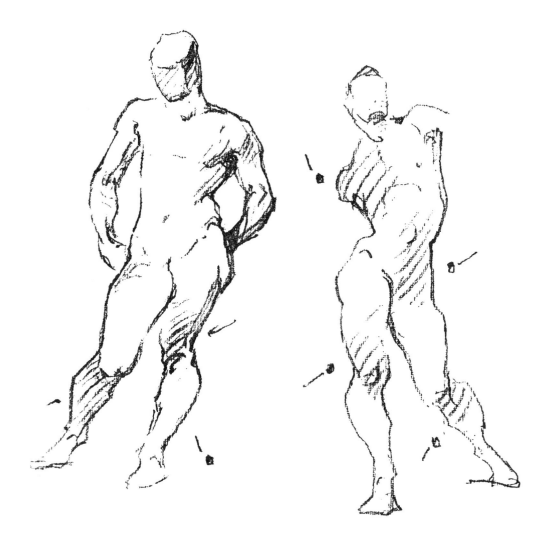

　　如果在画好的轮廓线中加入对明暗的刻画，你就能在画面中表现出对象的体积感、宽度以及厚度。在作画前你脑中先要把人体想象成是一个由几块大体块组成的立体结构。同时，你还要尽可能忽略掉所有那些会影响你脑中构建这个立体形状的细碎明暗关系。此外，大小或明暗相似的两块调子在这样一个结构中是不能直接摆放在一起的，因此在画面中安置它们时应当制造出一些变化和间隔。

　　你需要有意识地让相邻的调子之间看起来有区别。要尽可能减少一个结构中调子数量，而且避免描绘出一些多余的明暗关系。你需要时刻提醒自己在画面中保持这些体块大块且简单的特性，并且调子也要简单概括，毕竟一幅完整的素描不是仅凭画调子就能绘制成的。

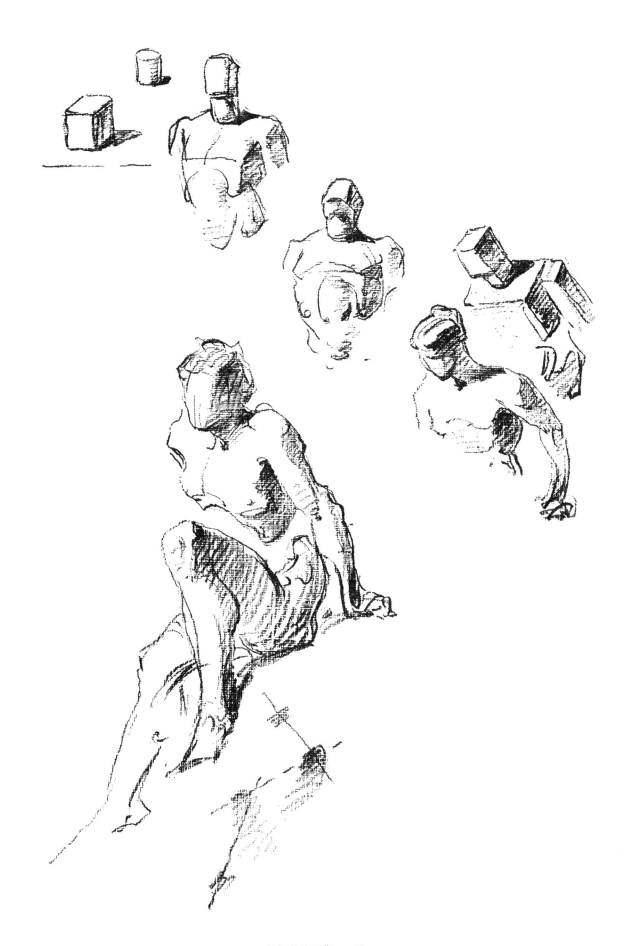

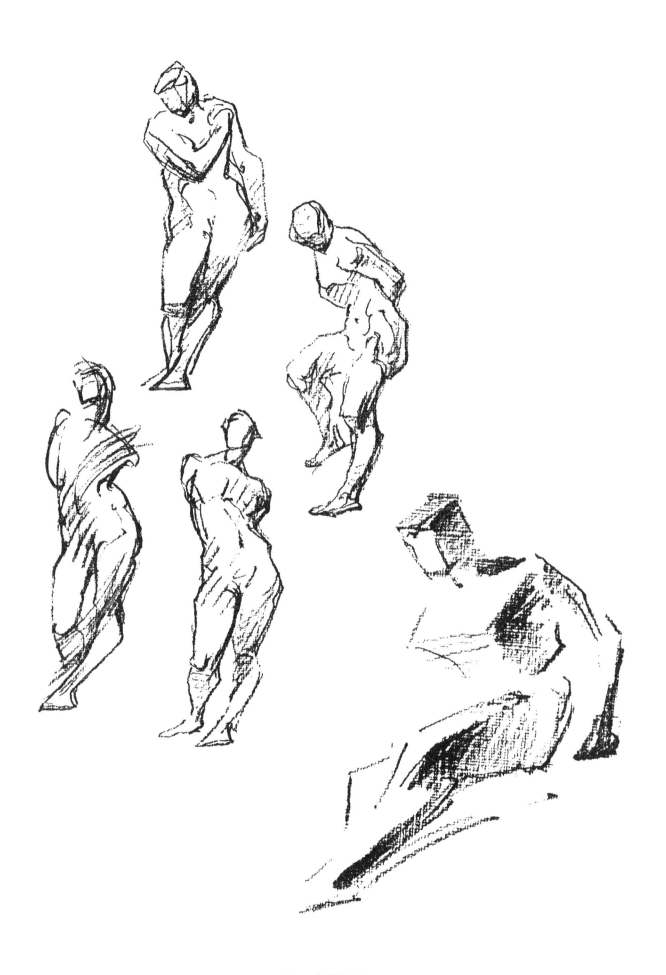

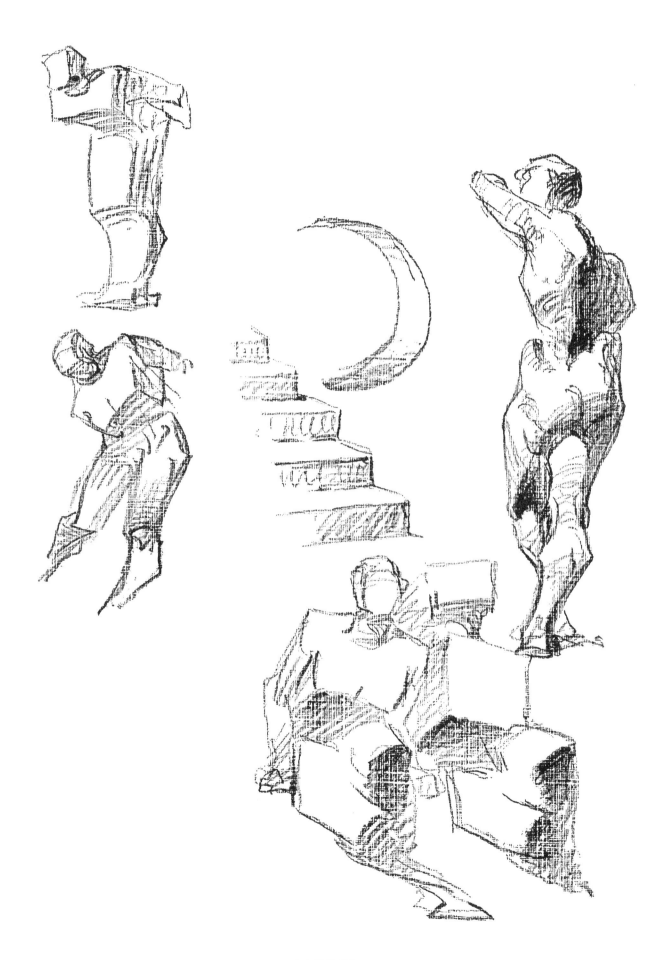

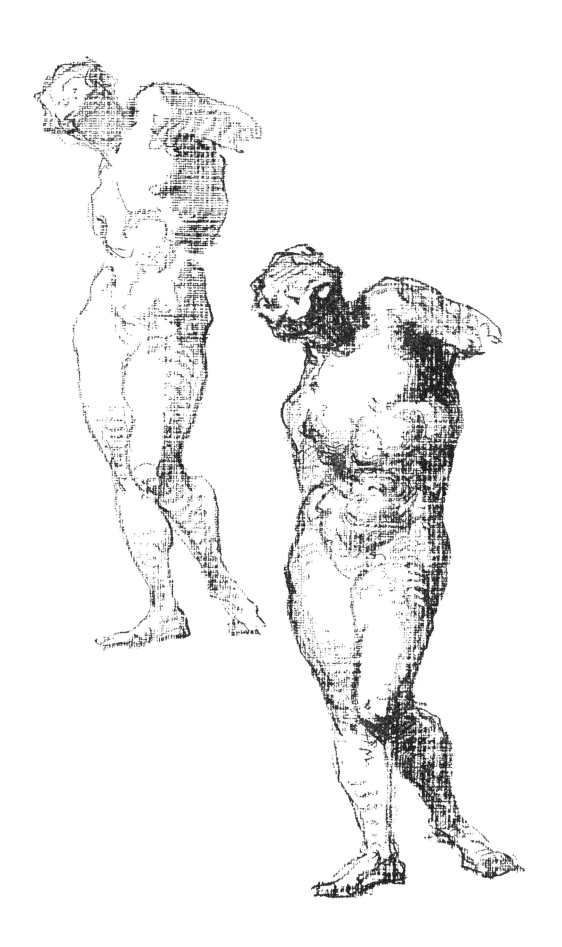

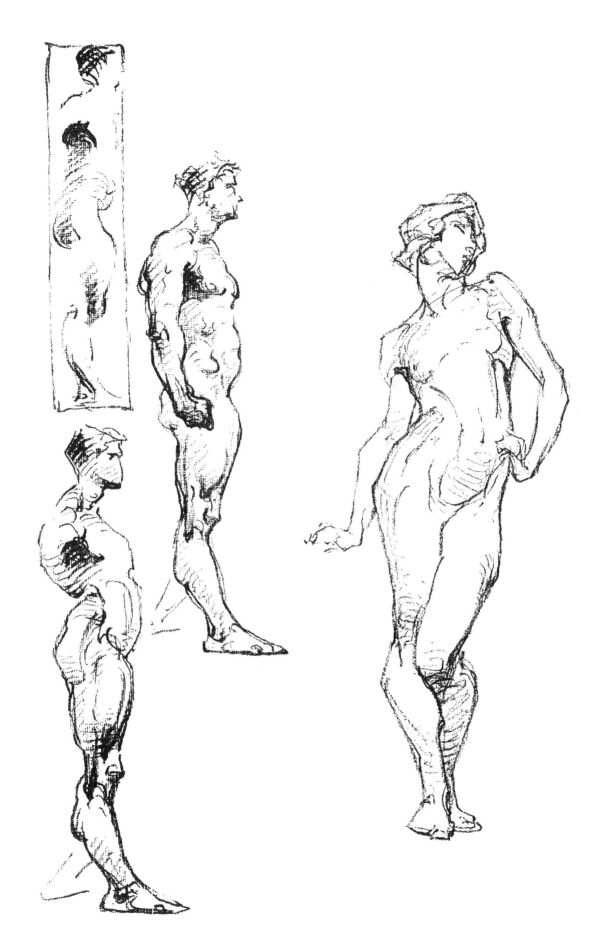

建　模

　　建筑模型一般是由不同的圆形、空心柱形以及平面或曲面组合而成的。这些结构彼此堆叠在一起形成有起伏变化的模型表面，从而产生出光影变化以达到不同的装饰性效果。

　　无论是在直立还是弯曲的动作下，人体都是由几个简单的大体块组成的，并且人体轮廓中也会出现类似于建筑造型中那样的半圆、双弯曲线和凹线脚等形状。当我们从背面观察一个人体时就会发现从头部到颈部的轮廓线是内凹的，而肩膀的轮廓则是向外凸出的。接着，从胸腔到骨盆这部分的轮廓是一个双曲线，这两条曲线向下延伸，在大腿开始的地方又陡然截止。从大腿开始，稍微弯曲的轮廓线一直延伸到膝盖，然后在与膝盖后侧交汇的地方形成了一个平坦的面。最后，从小腿到脚踝之间又是一条外凸的轮廓线。从整体来看，人体轮廓就是由一系列起伏变化的线条和形状组成的。同时，人体的正面轮廓也有着与背面类似的效果，是由一系列凹凸起伏的曲线和平面构成。

　　光影在人体表面的分布也让这些形状起伏看起来更为清晰明显。

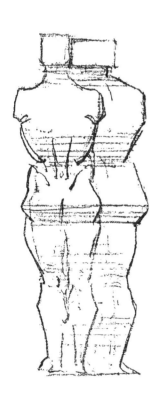
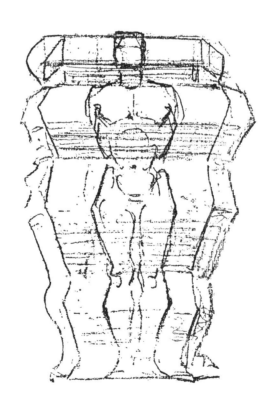
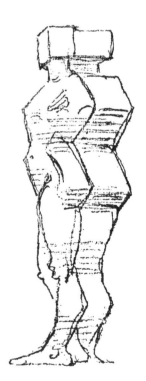

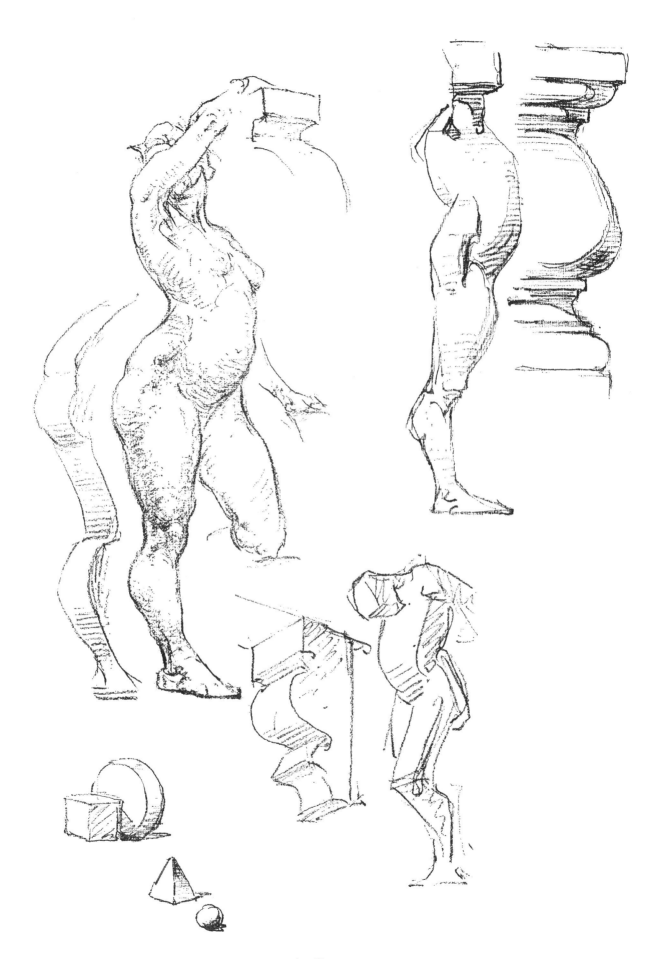

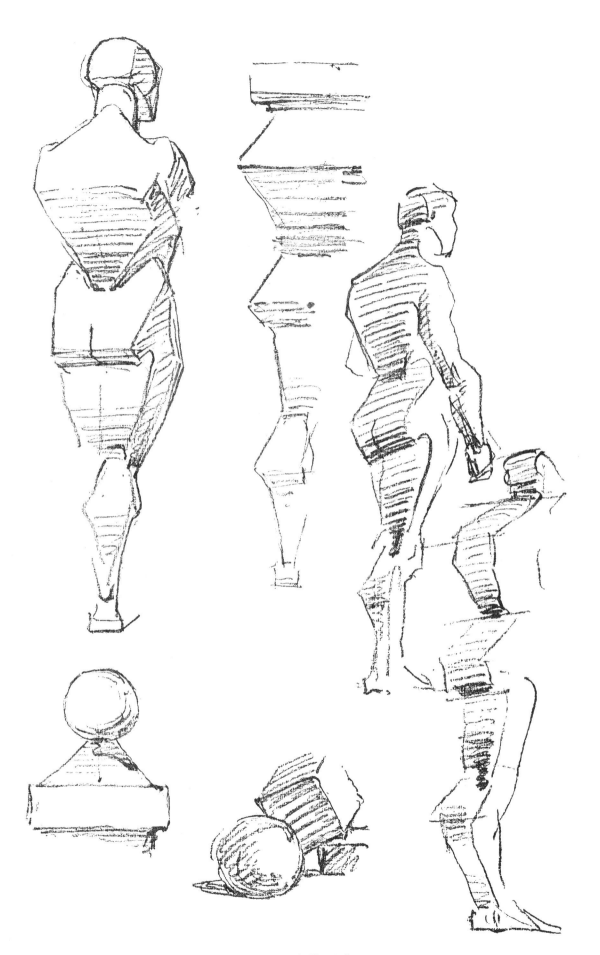

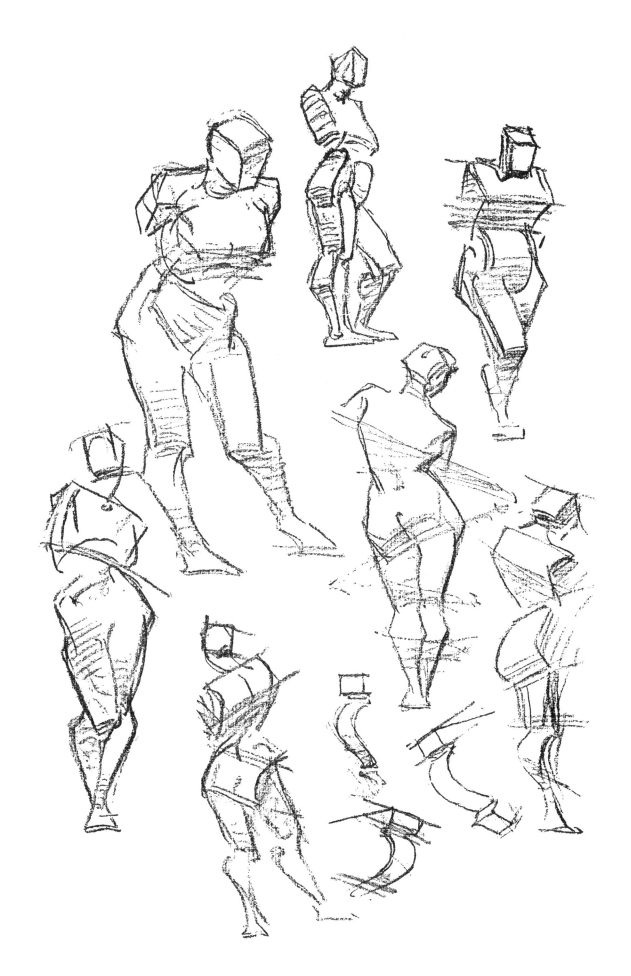

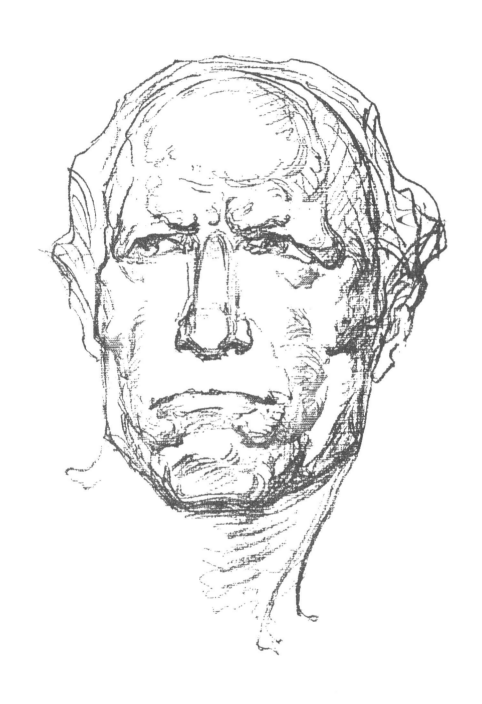

头　部

我们研究人体头部结构时应该先从抽象化的概念开始，因为这样我们才能够忽略掉那些人与人之间个性化的头部特征，从而在脑海中浮现出一个统一化的头部块面结构。人的头部尺寸几乎都是相同的，并且每个头部都有着严谨平衡的结构。换句话说，每个人的头部结构都堪称经典。

首先，我们应该将头部联想成一个立方体结构，而不是我们眼睛实际所见的卵形，因为这样才能让我们接下来的比例测量工作更容易进行。

人体头部的尺寸大约是15.24厘米宽、20.32厘米高，以及19.05厘米厚。这些测量数据是通过测量头骨的六个面得到的，它们分别是：面部（前面）、后脑（后面）、两颊（两侧面）、头顶（顶面），以及底面。其中底面有部分隐藏在脖子的结构中，但是它在下颌底侧的部分是暴露出来的，然后从头部的后面看，这部分就是头骨的底边。这样，我们就测量出头骨的底面是19.05厘米厚和15.24厘米宽。以这样一个头部通用的立方体尺寸为基础，我们就可以构建出任何一种头部结构特征。

根据实际的头部位置，我们可以将这个立方体倾斜成任意角度，或是让它产生出各种透视效果。

头 骨

　　人体头部的骨骼是一个类似于立方体的六面体结构，其中包括：顶面、底面、两个侧面、前面以及后面。除下颌处具有关节能够上下活动外，头部其他部分的骨骼结构都是不能活动的。

　　头颅骨是由29块骨头组成的，其中脑颅的部分是8块，而剩下的15块则构成了面颅。头颅前侧的部分是额骨，它从鼻根一直延伸到头顶，最后结束于两侧的颞骨部位。两块颧骨（面颊骨）组成了面颅骨，每块颧骨各自与其他4块骨头组合在一起形成了从面颊延伸到耳部的颧弓。向上，颧骨与前额外凸的角连接在一起，同时颧骨的下侧又与上颌骨相接。上颌骨承载上排牙齿呈柱状骨骼结构。上颌骨的顶侧与颧骨和眼窝相连接。鼻骨构成了鼻梁。

下颌骨所在的位置就是面部的底边，它的形状就像是一个马蹄铁，而它的顶端向上延伸并与耳部的颞骨部分相连。下颌骨的一般运动规则是随着嘴部的开合上下做铰链式的活动，但是它在某些情况下也会朝着左右两侧和前方活动。因此，当咬肌带动下颌骨进行咀嚼动作时，它们并不是单纯地上下敲打压扁食物，而是依靠臼齿或磨齿将食物碾磨碎。咬肌从颧弓中间拱桥状位置的下侧伸出，然后一直延伸到下颌骨的底边和上升角位置。咬肌是一块将下颌托起的大块肌肉，它的主要功能就是咀嚼。同时，咬肌填满了从颧骨到下颌角之间的位置并形成了一个平面，这就是面部的侧面。

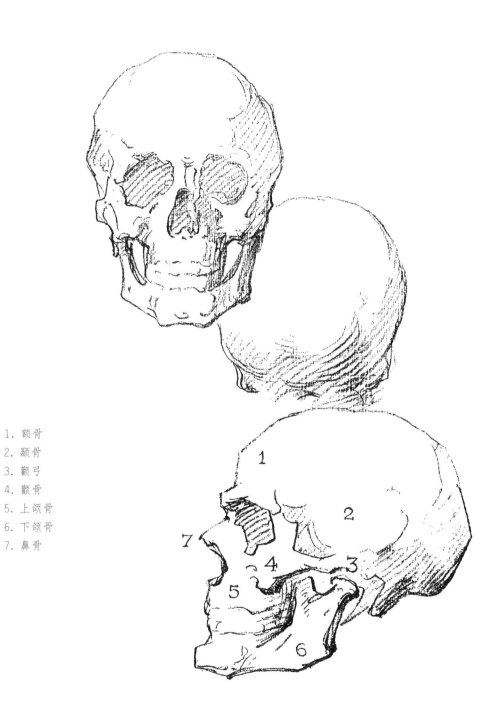

1. 额骨
2. 颞骨
3. 颧弓
4. 颧骨
5. 上颌骨
6. 下颌骨
7. 鼻骨

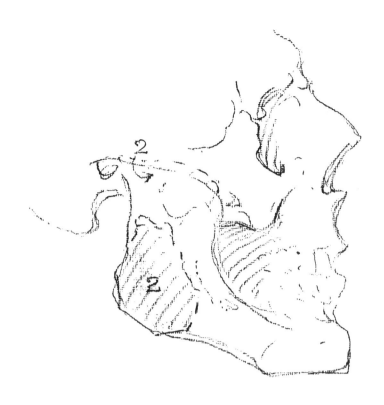

1. 颞肌
2. 咬肌

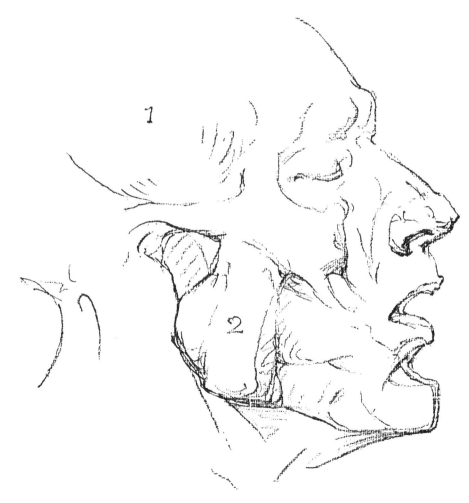

咀嚼肌肉群

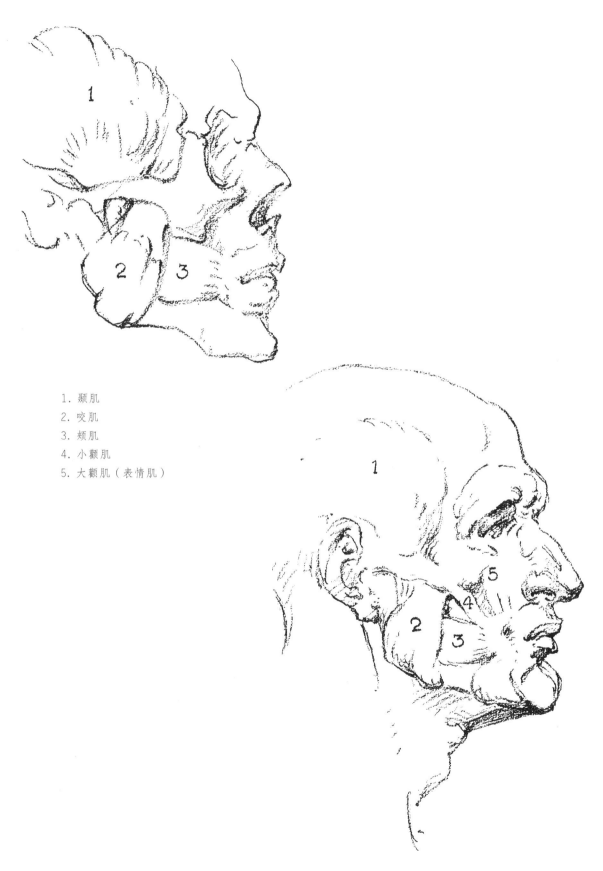

1. 颞肌
2. 咬肌
3. 颊肌
4. 小颧肌
5. 大颧肌（表情肌）

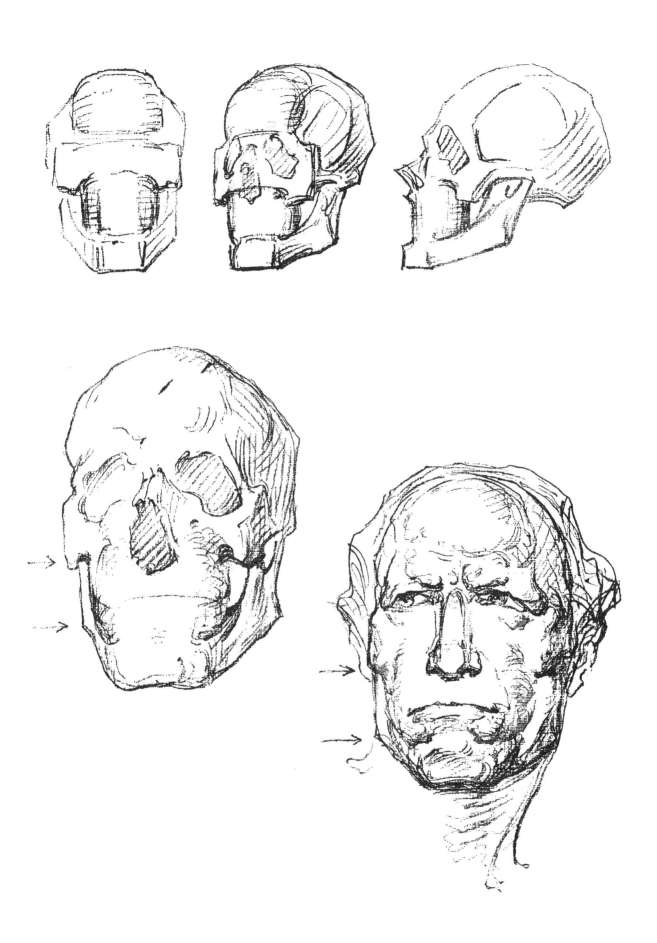

头骨的隆起、脊部和凹陷

枕骨

枕骨（俯视）

前额

颧骨

怎样画头部

首先，用一些直线大致勾勒出头部的外轮廓。

接着，画出脖子的中心位置（从喉结上方延伸到两根锁骨之间的颈窝位置），从而表示出整个脖子的大致倾斜方向。随后，以头部的长和宽为参照画出脖子的外轮廓。

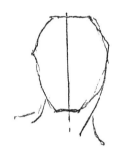

接下来，画一条纵向穿过面部的直线。这条线穿过了位于眼睛之间的鼻根以及鼻子与上唇的中心位置，即鼻底。

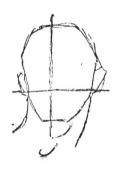

然后，从一侧耳部的底部开始画一条水平方向的直线连接另一侧耳部的底部，并且与之前画的那条竖线垂直相交于面部。

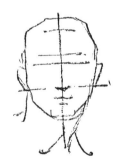

在贯穿面部的竖线（面部中线）上，通过测量画出一些标记眼睛、嘴巴和下颌位置的水平线。这些水平线都会平行于你之前画的那条连接两侧耳部底部的横向直线，并且它们也都与面部中线垂直相交。

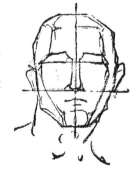

用直线勾勒出前额的轮廓，也就是它的顶部和底部，还有眼眶的上边界。从两侧颧骨最宽的部分向着它们所在侧下颌最高且最宽的位置各画一条连接线。

如果你所描绘的头部在与你视线高度相同的位置上，那么你刚才所画的这些竖线与横线都会在鼻底处垂直相交。同时，如果你能看见对象的双耳，那么从两侧耳部延伸出的那条横穿头部的线条就正好落在两侧耳部的底部。

如果把头部想象成一个立方体，那么两只耳部就应该正好位于立方体两个侧面（脸颊）的对称位置上，并且连接两侧耳部的这条线应该是一条直线，就像一根签子一样串起它们，而不是沿着面部轮廓的弧线。

当这个头部的位置高于我们的视线高度或是向后仰时，那么鼻底就会落在这条双耳连接线的上方。同理，如果头部的位置低于视线高度或是向前倾时，鼻底的位置就在双耳连接线的下方。无论是这两种情况中的哪一种，头部都会随之产生向上或向下的透视收缩效果，并且随着头部与视线高度之间的距离增加，鼻底和双耳连接线之间的距离也会增大。

现在，你就画出了面部的轮廓线，也就是立方体的正前面。在接下去的绘画过程中你可以逐渐加入一些五官细节。

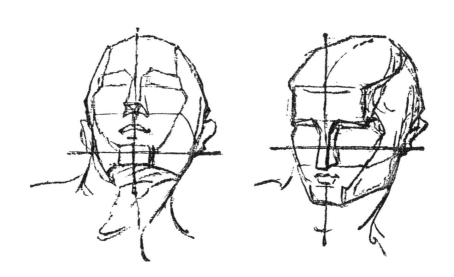

头部的透视

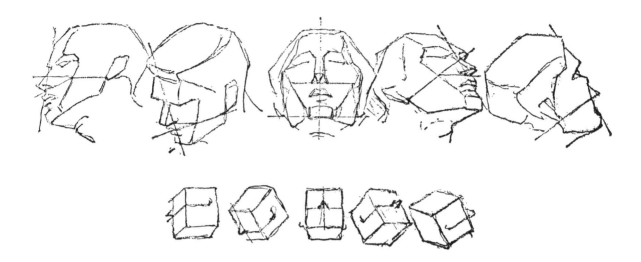

　　透视就是物体和平面与我们之间的距离在它们外观上的体现。通常，这些透视包括平行透视、成角透视以及倾斜透视。

　　平行线就是那些没有呈现出后退效果并且也不会向着同一个点上聚集的线条。对于那些呈现出后退效果的线条，无论是高于还是低于我们眼睛的位置，最后都会相交于视平线上的某一个点上。这个点被称为视中心，也就是平行透视中的灭点。在平行透视中，对象所有的尺寸比例和位置都是由一个正对着你的平面所决定的。因此，在这种情况下画立方体或头部时，应该先画离你最近的那个面。

　　当一个物体向右或是向左转动，从而让它的线条不再向视中心汇聚时，那么这些线条的灭点就不再是这个视中心，而这个物体也处于成角透视的状态之下。

　　当一个物体，例如一个立方体，由于倾斜或转动而偏离了水平位置，那么我们就可以说它产生了倾斜透视。

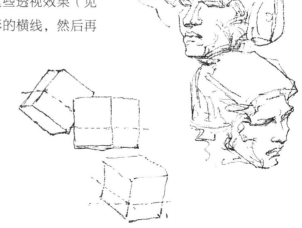

　　现在，让我们用画圆圈来辅助说明这些透视效果（见第64页）。先画一条从水平方向平分圆形的横线，然后再画一条从垂直方向平分圆形的竖线。这两条线垂直相交的点就是视点。接着，将头部直接画到这个圆圈的正中间，这时鼻根就是整个面部的中心处，它与眼底线处于同一高度的水平线上。这条水平线称为视平线，它与我们的视线高度是一致的。面部的五官都会与这条视平线相平行。

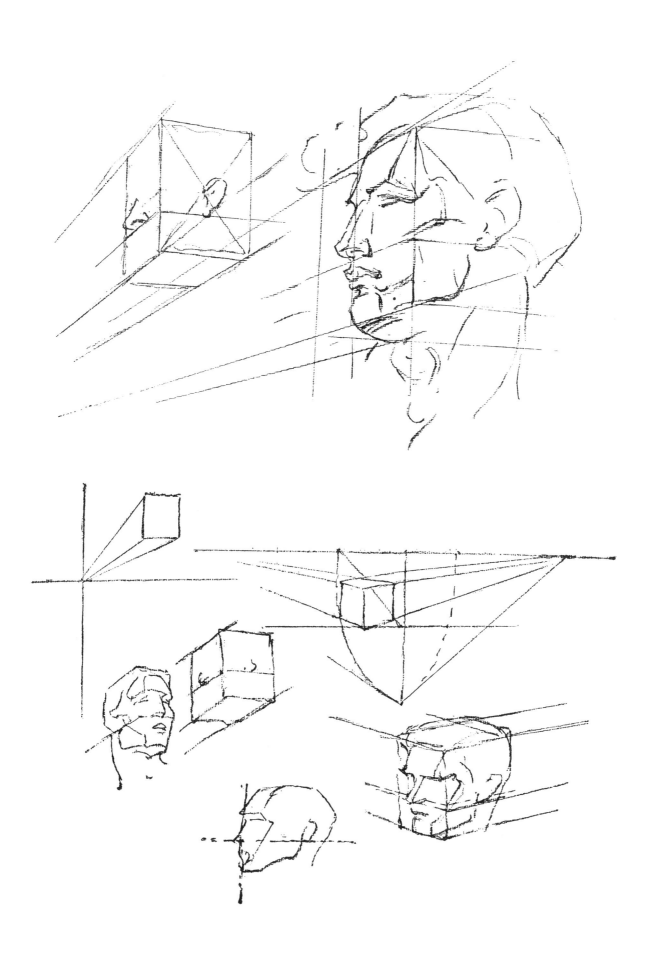

如果这个头部的位置保持不变，同时观测者身体向左或是向右平移，从而让该头部的一个侧面进入到其视线范围内，那么在观测者眼中这个头部的位置和五官都会在透视上发生改变，但是比例则不会改变。此外，这个头部与观者之间的距离也不会发生改变。

当我们从近距离看向头部立方体的一个侧角时，我们的视点也会与之前正面平视的视点不同。在这样的视角下，那些之前平行于视平线的线条都不再与之平行，此时它们会向上或是向下与视平线相交于某些点上，这些点就是灭点。

如果你所描绘的头部不在与你视线高度相同的位置上，那么它就一定会产生透视。当这个头部位于观者上方时，那么观察者就肯定需要抬头看它。此时不仅是头部本身会产生透视，其面部五官（眼睛、鼻子、嘴巴和耳部等）也会跟着产生透视。简而言之，五官会随着头部体块的运动而发生相应的变化。因此，在作画时我们应该先考虑五官的透视变化再考虑它们的具体特征。

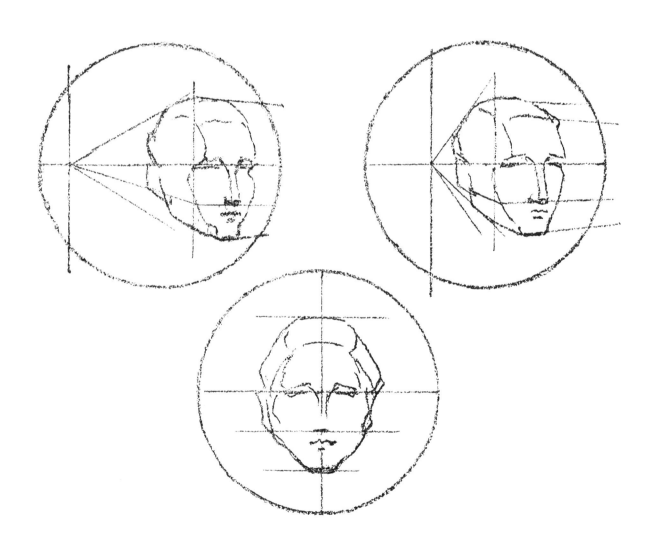

根据不同的透视情况，对象之中也会有一些相应的固定基础形状、结构或块面。当一个立方体或是一个头部位于我们的正前方时，它的边缘应该是由两对平行线组成的：一对位于垂直方向，另一对位于平行方向。由于这些线条没有产生后退的效果，因此它们会始终保持平行的状态。但是，只要我们观察对象的视角由正对面改变成从下、从上或是从侧面，这些线条就会产生向后延伸并且汇聚的效果。这样的汇聚也会使对象结构产生近大远小的视觉效果。

　　这种变化的规则是：

　　首先，对象中的线条无论是位于我们的眼睛上方还是下方，都会呈现出向着视线高度位置后退的效果。

　　其次，后退效果产生时，原本彼此平行的线条最终会在视平线上汇合到一起。它们的汇合点称为灭点。

　　对象中的元素会呈现出近大远小的视觉效果。这是透视的首要法则，也是透视学的根本所在。

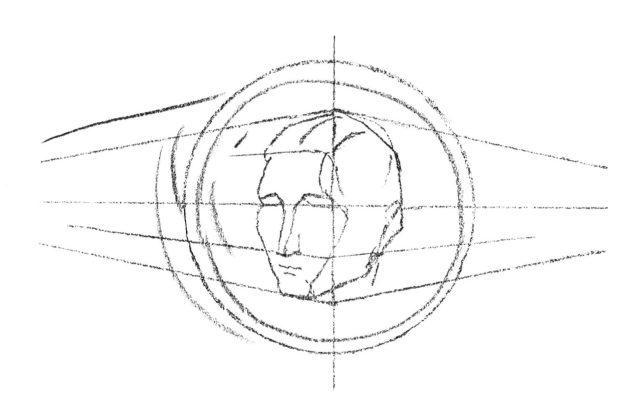

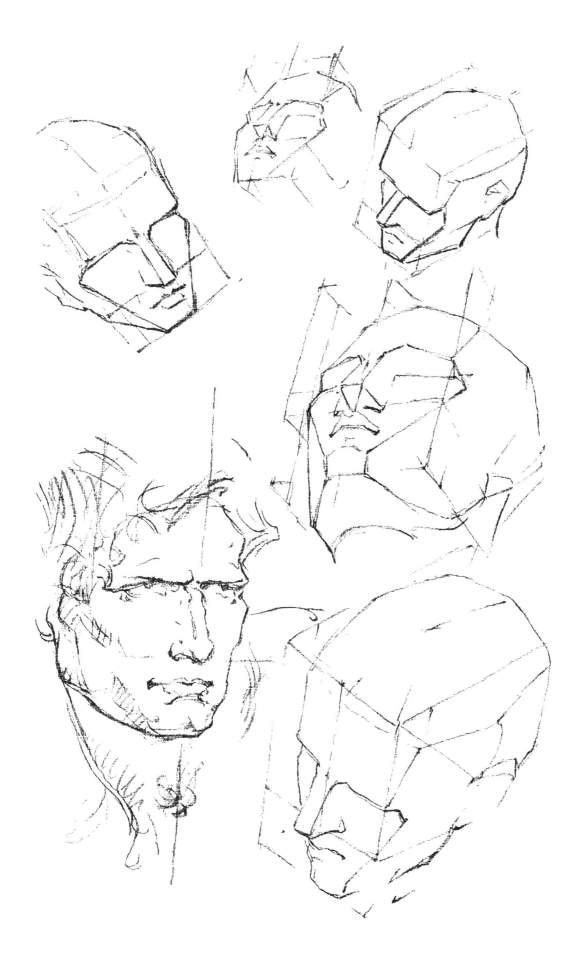

头部的解剖

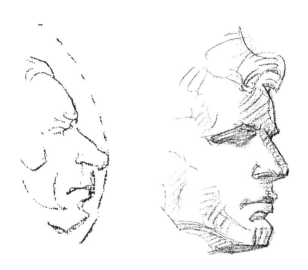

从解剖上看，头部的结构都是相同的，它们都是由头盖骨、面部骨骼以及下颌骨组成的。

颞骨的前缘部分是一个纤长的弧形，并且几乎平行于头盖骨的弧形轮廓。向后伸长的颧骨顶部与耳部之间形成了一个山脊状的结构（颧弓），同时它也构成了颞骨的底部。颧弓结构的前端看起来是稍稍向下倾斜的。

从颧骨和颧弓相交的位置上，一条比颧弓更小一些的山脊状结构向上延伸，跨越了颞骨和眼眶之间的区域。它形成了眼眶的后侧部分和颞骨长线条的前端。

假设我们观察的是一个正侧剖面长宽比为20.32 cm×20.32 cm的头部，那么它正前侧或正后侧的相对长和宽就应该是20.32 cm×15.24 cm。同时，当我们转到一个四分之三的侧视角上观察它时，这个长宽比就会介于前两个数据之间。

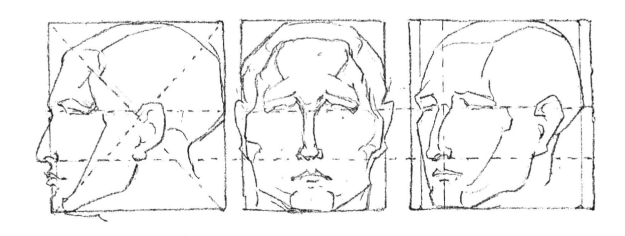

视线高度之上

当一个立方体位于观察者需要抬头向上才能看到它的位置上时，就说明它处于视平线或视线高度之上。如果这个立方体上有两个面的可见面积不同，那么看起来宽一些的那个面就比窄一些的那个面产生的透视效果更少一些。同一个立方体上看起来最窄的那个面呈现出的角度也最大，同时它与其灭点之间的距离也是最近的。

当一个对象位于我们的视线高度上方，它的透视线就会向下朝着视线高度的位置延伸。同时，根据对象的不同部分所呈现的角度大小，它们的灭点距离也远近不一。对象离我们越近，它各部分灭点之间的距离也越近。

当我们画一个正侧面的头部时，最好先确定它所处的位置是高于还是低于我们的视线高度。想要确定这个位置，我们可以拿着一支铅笔或是直尺，然后伸直手臂来进行测量。此时，我们伸直的手臂要与对象的面部相垂直，然后手中的铅笔或直尺从对象的耳根部开始进行测量。现在，如果对象鼻底位于直尺下方，那么你的视角就是从下向上看的，也就是说这个头部位于你的视线高度之上，或是向后倾斜。在相同视角下，如果你从一个四分之三的侧面或是正面来观察这个头部，那么对象两侧耳部之间的连接线就应该紧贴其鼻子的下方。

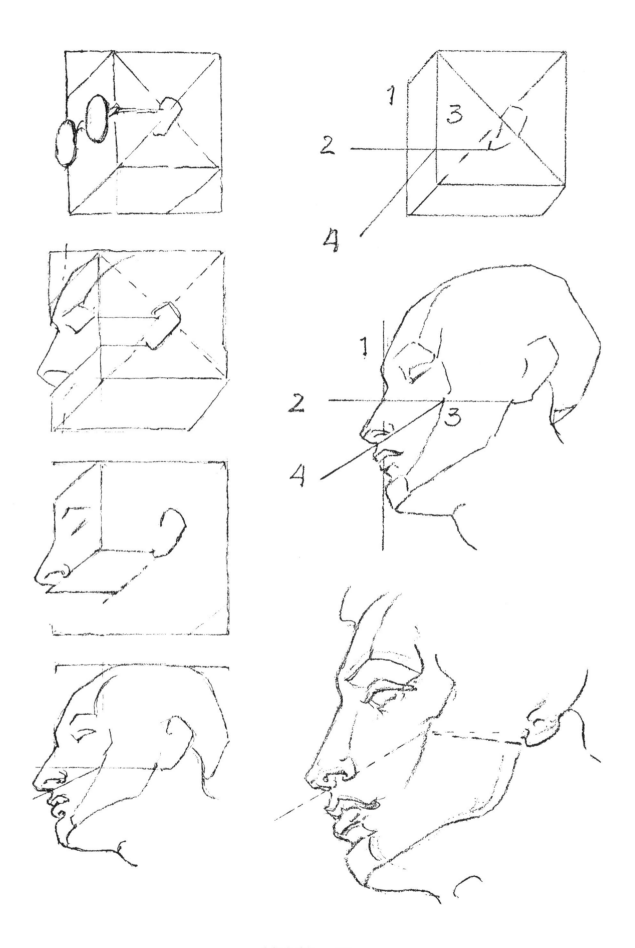

视线高度之下

当一个对象位于你视线高度以下的位置上时，你就能或多或少地看到它的顶部。如果这个对象是一个头部，那么你就能够看到头顶的部分。这个头部低于你的视线高度越多，你所能看见其头顶的部分就越大，反之亦然。

对象的顶部是距离你视线高度最近的部分，而它的底部则是距离你视线高度最远的部分。在视线高度上，一个成年人头部正侧剖面的中心位置应该位于耳部上侧，也就是稍微低于眼镜腿的弯钩挂在耳部顶部的位置。如果从这个点上向着水平方向延伸出一条线，那么它就会穿过眼睛并且将这个头部平分成上下两个半边。在这个头部中，耳部底部应该位于与鼻子底部相同的高度上。此外，横绕头部并连接双耳的那条线应该与眼镜相平行。

对象位于你的视线高度之下意味着你需要向下看，因此你就可以看到它一部分的顶部。在这样的情况下，一个头部从底部、侧面和顶部都会呈现出向着视平线攀升的趋势。

在前额较低的两个角上，从两侧颧骨处各延伸一条弧线直到下颌最宽的位置，这样就在两侧面部各形成了一个上宽下窄的面。同时，这条弧线也是面部两块最大的面之间的转折所在，即正面和侧面。这个转折是眼镜片和眼镜腿之间的关节所在，同时也是双耳连接线穿过的地方。

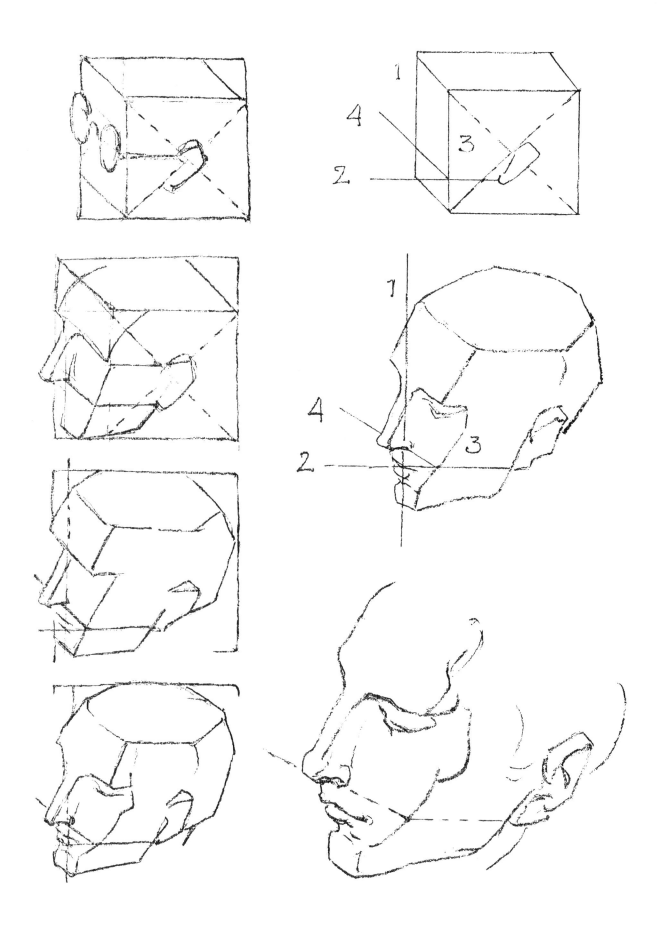

头部块面的分布

面部是由四个不同的块面结构组成的，它们分别是：

1. 方形的前额，它的顶部向上延伸进入到头盖骨中。

2. 扁平的颧骨区域。

3. 由直立的圆柱形结构形成鼻底和嘴所在的区域。

4. 三角形的下颚。

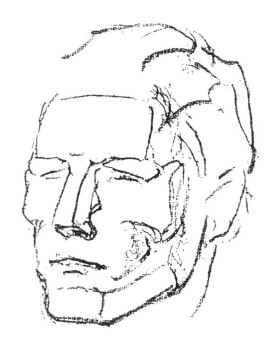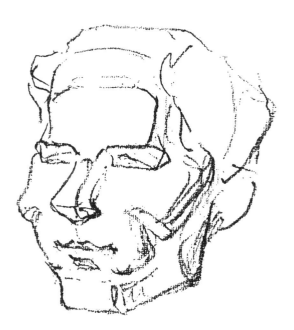

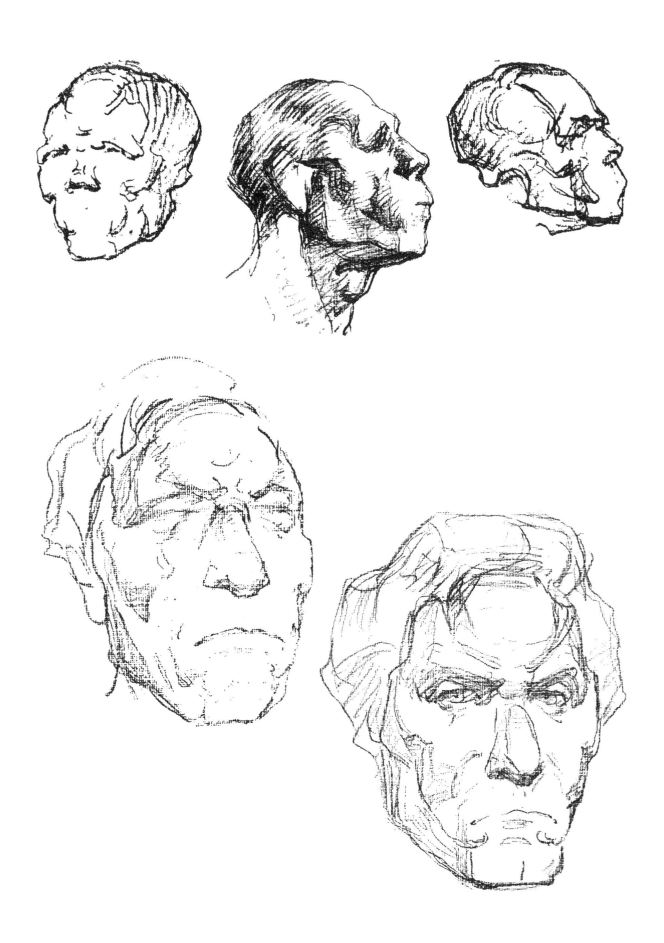

头部结构

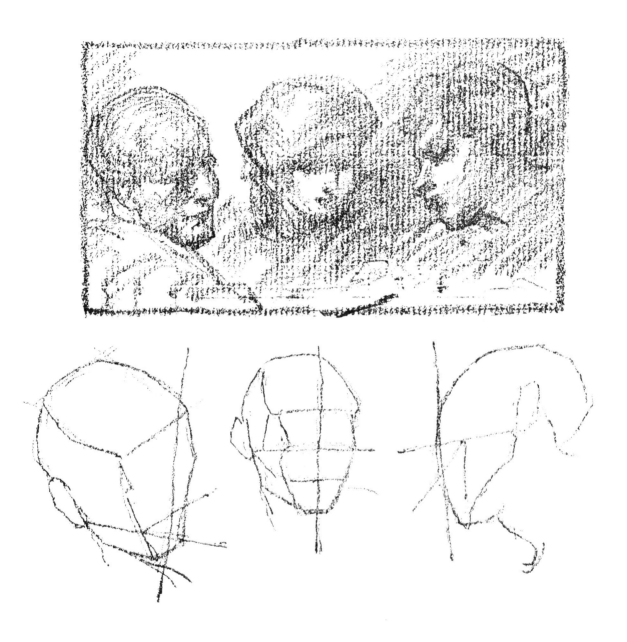

先画出一个头部的外轮廓，然后再根据观察画出四条辅助线。这些线是根据从1到4的编号顺序先后描绘的。1号线从上到下竖着穿过整个面部连接鼻根和鼻底。2号线从耳部底部画出并与1号线垂直相交，虽然这条线横跨整个面部，但是不需要考虑它与面部的关系。3号线从颧骨最宽的部分开始一直延伸到下颌的外侧边缘。从2号线与3号线相交的点上画出一条连接到鼻底位置的线，它就是4号线。无论我们从哪个视角观察这个头部，五官的位置都会落在这四条线上。

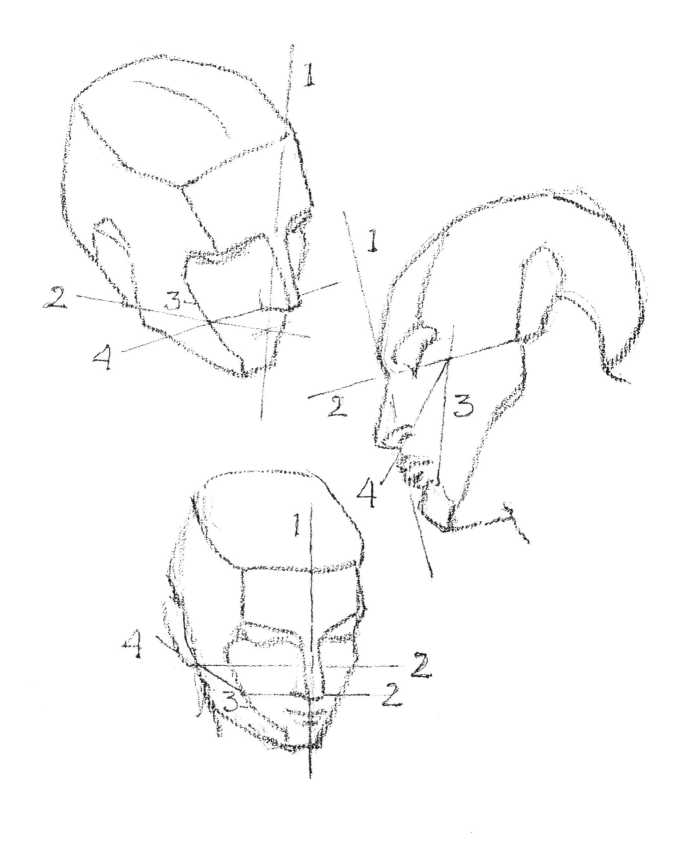

组成头部的面

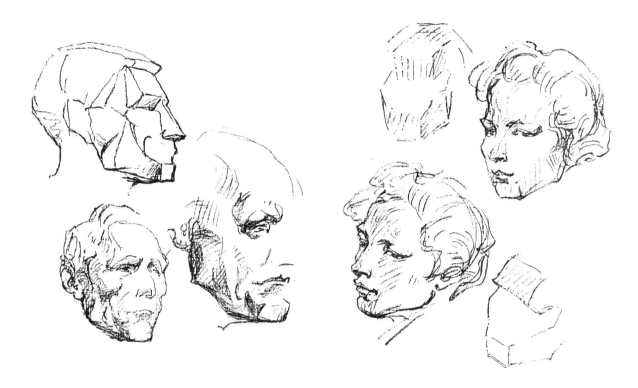

在理解头部块面结构的分布时，我们首先应该考虑的是那些立体团块，然后才是不同的面。这里谈到的"面"其实就是团块的正面、顶面和侧面。

这些面或形状的位置以及相互间的连接组合让面部拥有了体积感和结构的对称性。同时，这些面之间的相对的比例关系以及前后起伏的幅度也让人与人的面部特征有了明显的区别。

一般来说，人体头部的形状既不能太圆也不能太方，而且不同头部之间在形状上也不存在明显的差异。

在绘画中，我们需要对对象进行仔细的观察和深入的思考，因为仅仅描绘眼睛所见的内容是远远不够的。绘画作品之间的差别并不取决于你描绘对象本身的外貌特征，而是你在画面中表现出的个人感受，也就是那些深藏于对象表面之下的内容。

面部的前侧就是正面，而耳部又处于另一个面中。眼镜上的活动关节就是为了适应面部的正侧面结构而设计的。

方形或三角形的前额是由一个正面和两个侧面组成的。

从两侧颧骨往下一直到下颌外侧之间的两条线是面部正面和两个侧面之间的转折线。在鼻子两侧各有一个三角形的面，而从鼻底处开始，在鼻尖到鼻翼之间又是另一个三角形的面。方形或圆形的下颌的两侧也各有一个向后延伸的面。

一些边界线将前额的正面和侧面，以及颧骨和下颌之间相互区分开来。从两侧的耳部到

颧骨之间各有一条山脊状的凸起，这个结构又在面部两侧各分出了两个面：一个向上倾斜与前额相接，另一个向下倾斜连接到下颌。

就像我们之前提到过的，在理解头部结构时应该先考虑团块再考虑面。现在再加上第三步，就是考虑头部的圆形部分。在人体头骨上一共有四个圆形结构。其中一个位于前额；还有两个位于头部的两侧，耳部正上方；第四个则位于面部正面，跨度在鼻子到下颌之间。在前额上部分的两个侧面中各有两个圆形的凸起，学名叫额隆凸。这些凸起通常会汇合成一个结构，也就是我们平常说的额角。

前额的面向上并向后延伸形成了头盖骨，并且它的两侧在接触到颞骨所在的面时形成锐利的转折。

鼻子将面部所在的面一分为二，然后从两侧颧骨外侧到上唇中间的连接线又将这两个半边各分割成两个小面。这些小面的外侧向下转折合成了下颌所在的平面。同时，这个平面又被从颧骨外侧连接到下颌角的咬肌边缘线平分成两个小面，其中一个面延伸向颧骨，另一个面则延伸向耳部。

这些团块和面之间的相互组合关系构成了一个完整的头部结构，这种关系就类似于房屋的建筑构造。由于每个人的特征不同，组成他们头部的团块和面之间的比例关系也会产生差异。同时，我们在刻画这些结构时，必须要仔细观察并且严格依照合理的生理构造。

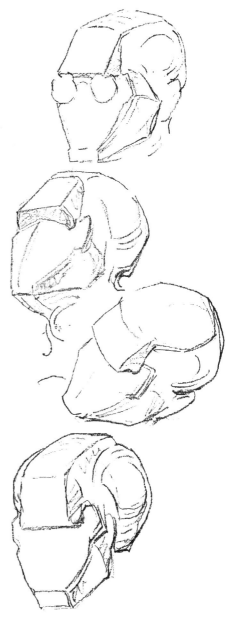

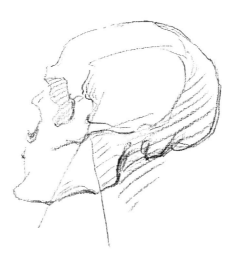

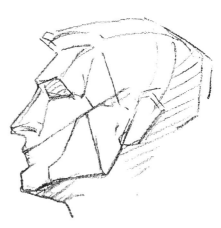

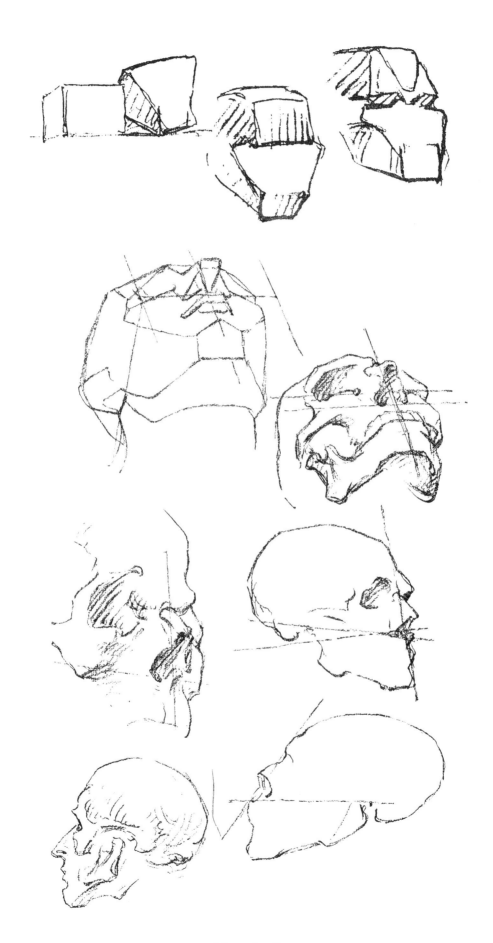

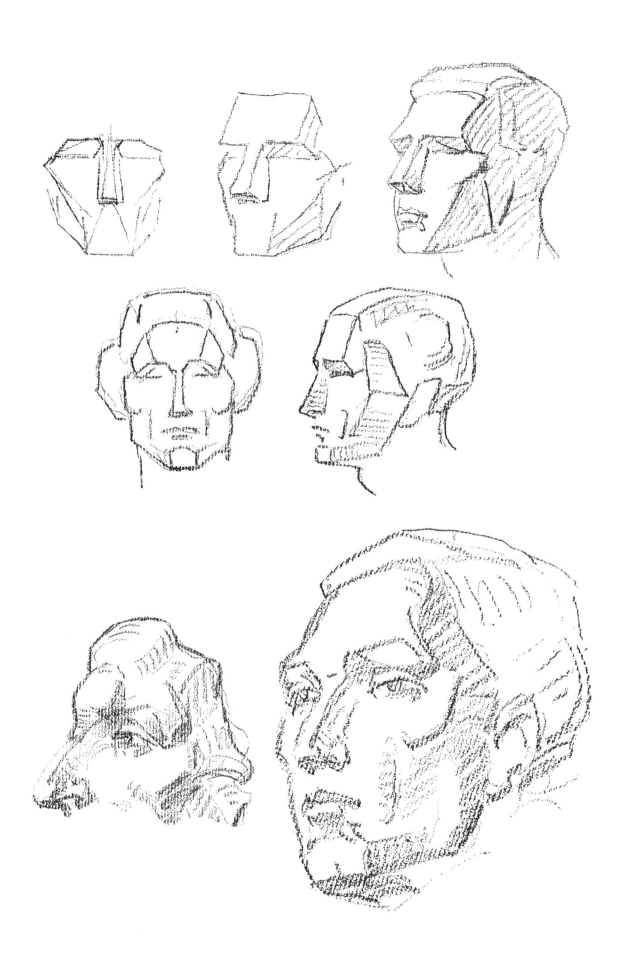

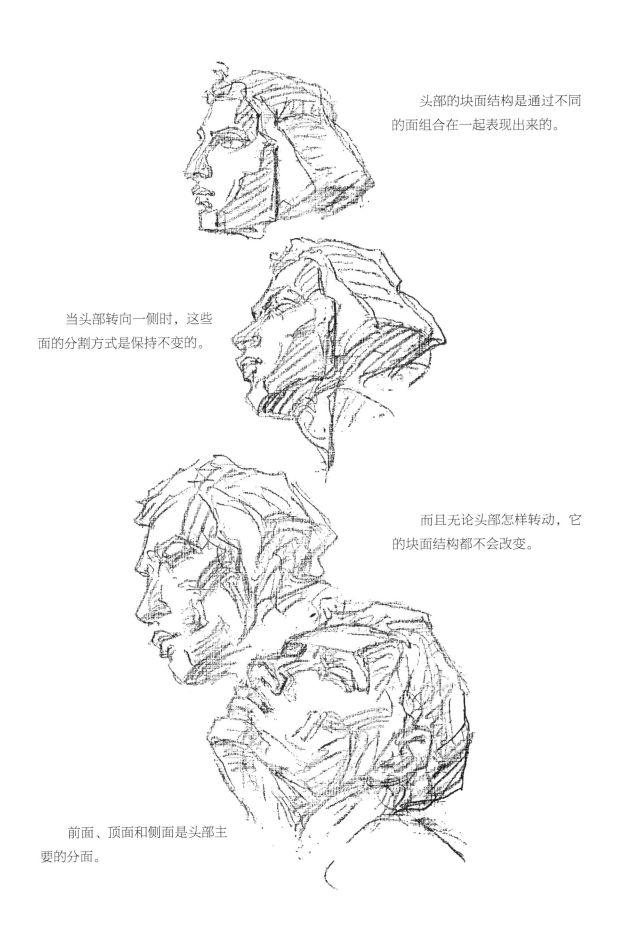

头部的块面结构是通过不同的面组合在一起表现出来的。

当头部转向一侧时，这些面的分割方式是保持不变的。

而且无论头部怎样转动，它的块面结构都不会改变。

前面、顶面和侧面是头部主要的分面。

头部造型

 面部并不是从前额到下巴之间的一个平面，而是一个凹凸起伏并且在形状上有着弧形和方形变化的结构。从这个方面看，面部外形结构与建筑模型类似。

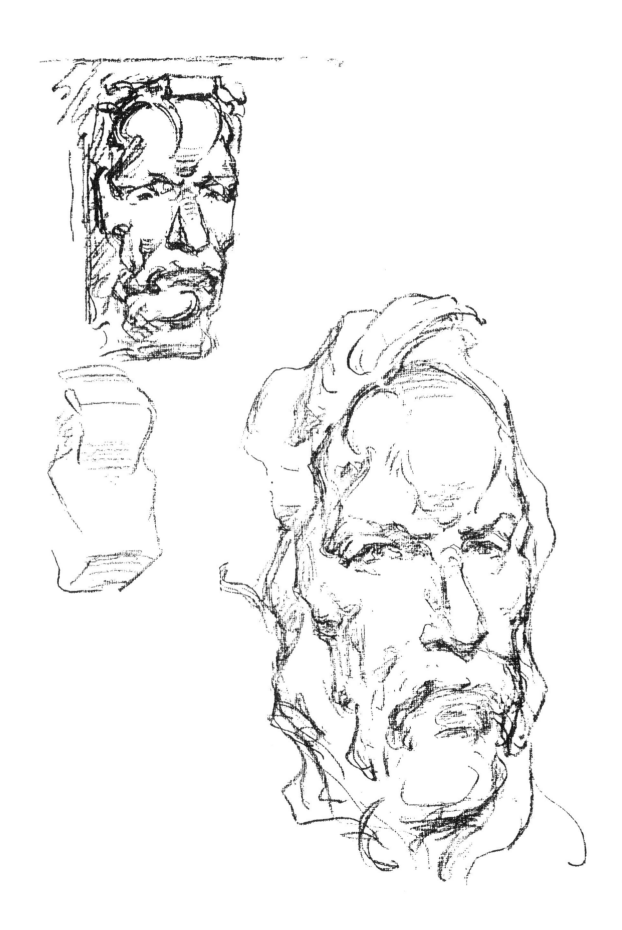

头部的圆形结构

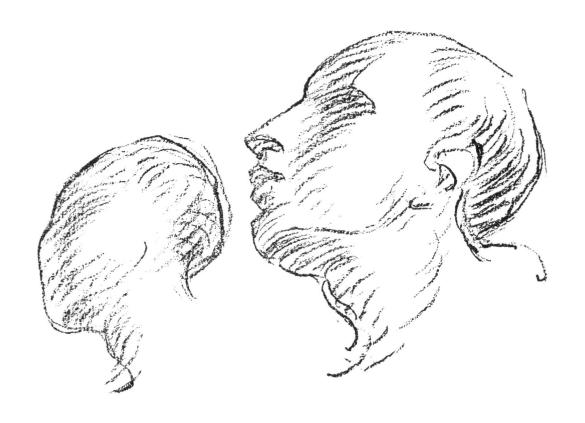

　　从位于耳部正上方的两耳连接线向上，两侧的头盖骨都呈圆形。在这个结构中有一部分是顶骨，它位于头顶侧面，并且在其最宽最突出的部分是一个厚实的海绵结构，从而起到吸收和缓冲外来冲撞力的作用。

　　在头盖骨下方是一个圆柱形的骨骼结构，它形成了面部的弧形。这个圆弧部分之所以能与面部下方的部分协调地连接在一起，是因为面部是由一个正面和两个向后收的侧面组成的结构。面部的上部分就是上颌骨的部分，它的形状是不规则的，并且有着从眼底到嘴部的向下走势。下颌骨的部分构成了面部的下部，它与嘴巴所呈现的弧形是一致的。

　　鼻子就落在面部圆柱形结构的正中间。在鼻子下方，嘴唇依附着这个圆柱形的弧形轮廓而生，并且成为牙齿的覆盖物。

　　在现实中，这些面之间通过不同的角度相互连接，从而构成了整个头部的形状。尽管这些面之间的比例关系并不是一些精确的数字，但是当我们从任何角度上来观察和描绘头部时，必须要表现出这些面之间的平衡关系，从而达到逼真的效果。

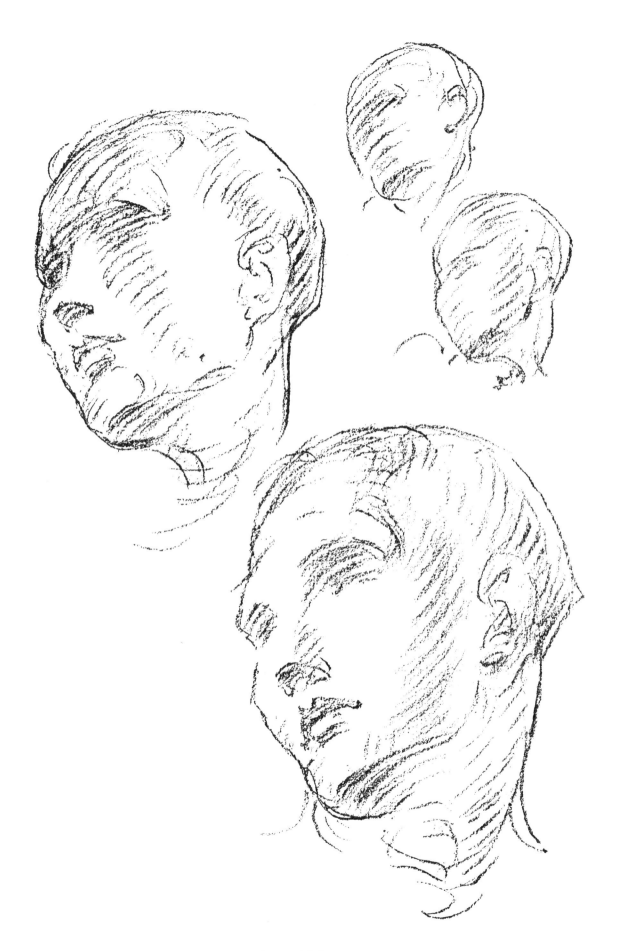

头部的圆形和方形结构组合

一般来说，方形和圆形的轮廓线都是与它们的形状相符的（即方框和圆圈）。绘画的经典之美就是表现出这两种形状的巧妙结合或对比。如果你所描绘出的是一个有着部分弧状的方形或一个带着直角的圆形，以及诸如此类的模糊结构，那么作品是很难拥有表现力和风格感的。

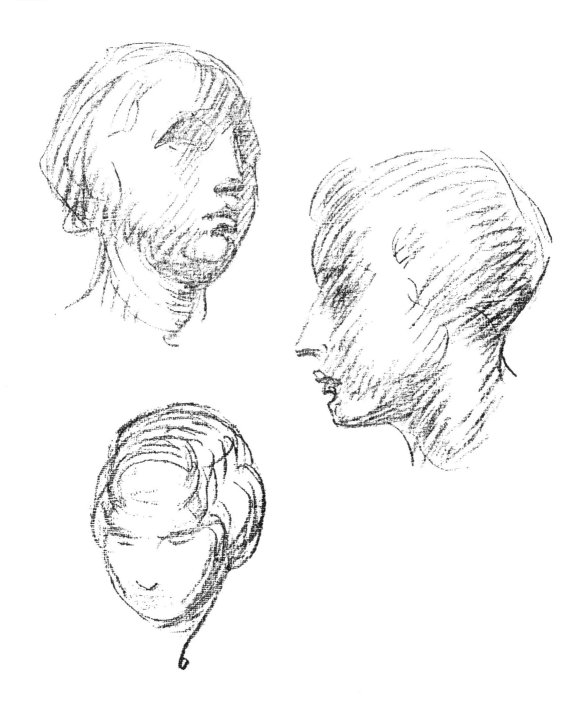

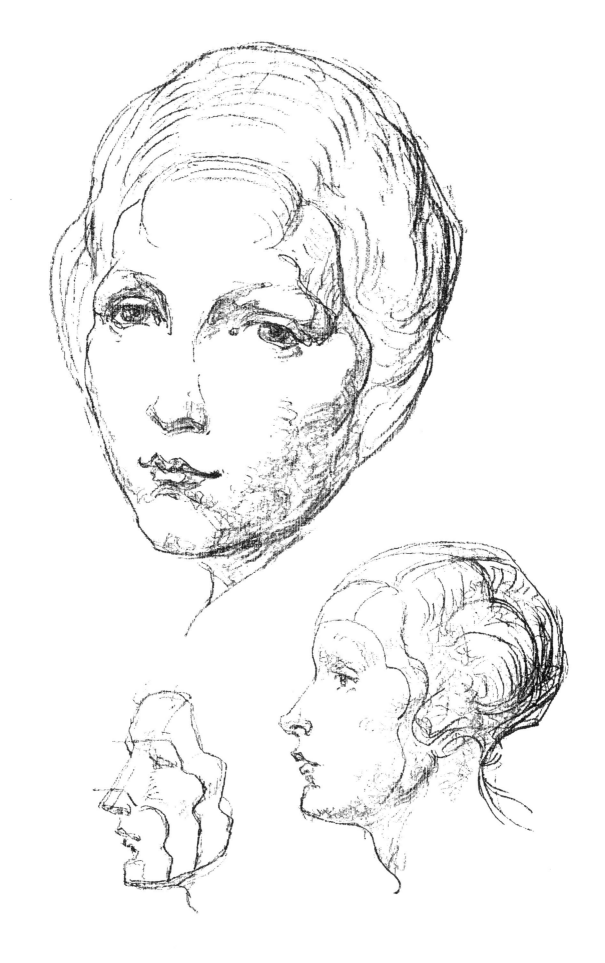

立方体结构

　　通过立方体结构来描绘一个头部有助于让我们形成一种块面概念。同时，这个立方体也为我们提供了一个可用于测量和对照的基础单位。眼睛在头部结构上的位置点是固定不变的。接着，我们需要画一条垂直线将头部平分成两个完全平衡且对等的部分，它们彼此间的关系就像照镜子一样。然后再画一条从下眼睑的位置横穿头部的水平线将头部平分成上下两个部分。其中，鼻底的位置就位于下半部分的正中间。同时，从水平方向将下半部分一分为三，嘴巴就落在从下颌往上三分之二的位置上。像这样以立方体为基础所描绘出的头部结构会富有体积感和稳固感，而且也使我们更容易表现出它的透视效果。

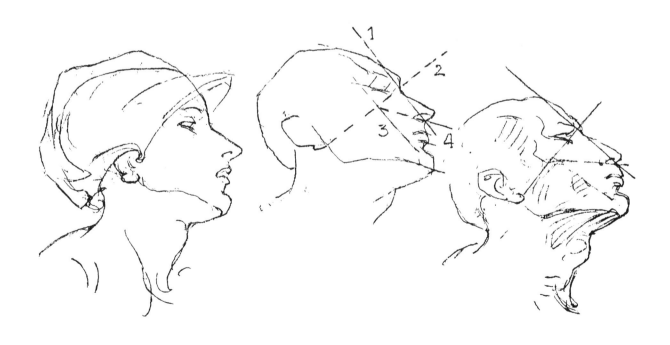

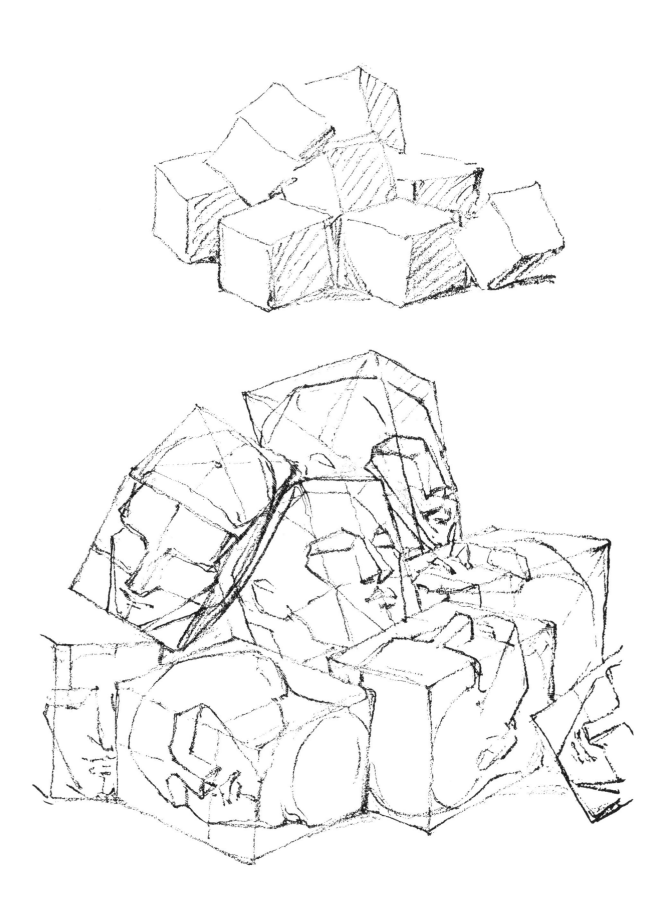

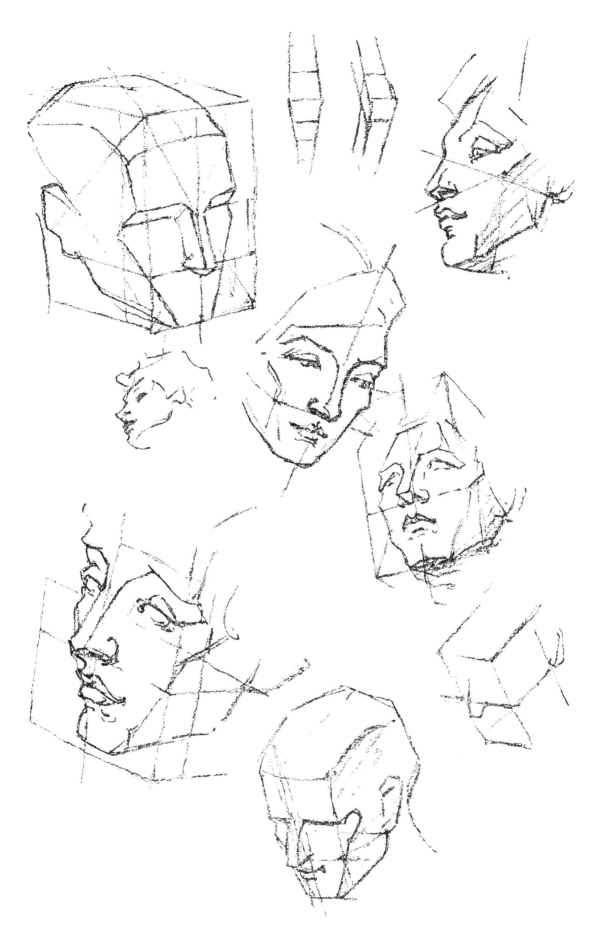

椭圆形结构

　　当我们以一个椭圆形为基础描绘一个头部时，我们应该抱着一种类似画鸡蛋的基本概念。从头顶到下颌画一条穿过面部的线，这就是头部的中轴线。然后，再画一条水平线将中轴线平分成上下两个部分。以成年人的头部结构比例为标准，头盖骨和前额占据了上半部分。然后，再从水平方向也将下半部分平分成两份，这条分界线也是鼻底的位置所在。嘴巴位于从下颌到鼻子之间距离的三分之二处。当对象的头部产生倾斜或转动时，我们就应该顺着头部的椭圆形轮廓来画这条中轴线，但是那些分割线的描绘方式仍然与之前的情况相同。

　　在这样一个椭圆形的头部结构中，我们以眼睛和耳部的高度作为面部中轴线所在的位置。在这条中轴线之上是头顶，而下方则是面部。

　　接着，我们在这条中轴线的中间垂直画一条与它相交的线，这就是面部的竖中线。我们可以在这条竖中线上标记出五官相对的位置关系。头部的运动是通过托起它的脖子的转动来完成的。当头部做出向前、后、左或是右倾斜的运动时，它与脖子之间的运动和韵律都是相互关联的。

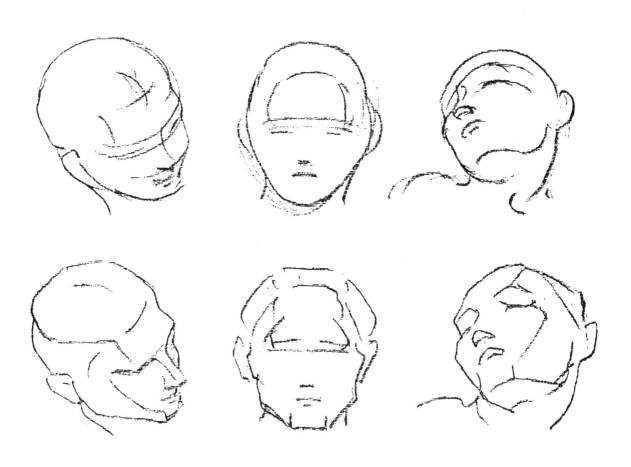

头部的明暗关系

只要物体被光线照射到就会产生明暗。明暗关系包括：亮部、暗部和投影三个部分。此外，这三个部分在彼此连接的区域都有起到过渡效果的中间调。投影则是某些物体的影子落在了另一些物体上，从而在这些物体上呈现出与投影物体形状相似的阴影。

在美术的范畴中，光影的变化是有限的，并且有种类上的区分，而它们的统称就是明暗。亮部、中间调和阴影是明暗的三大分类，它们是在所有对象中都能找到的明暗关系。通过这三个明暗关系之间产生的过渡、穿插和混合还可以表现出更多的光影变化效果，但是这些效果较三种主要明暗来说都会显得相对微弱且更难定义。

绘画中对光影表现的手法、风格和方式是多种多样的。其中一种方法是忽略对象的轮廓，直接通过光影来表现对象结构，并且通过明暗对比来强调出对象的边缘交界。另一种方法是先用轮廓线表现出对象的体积与厚度，然后再通过明暗关系来增强它的立体感。

物体的明暗关系都是相对的，并且取决于它们所处环境中的具体光照条件。

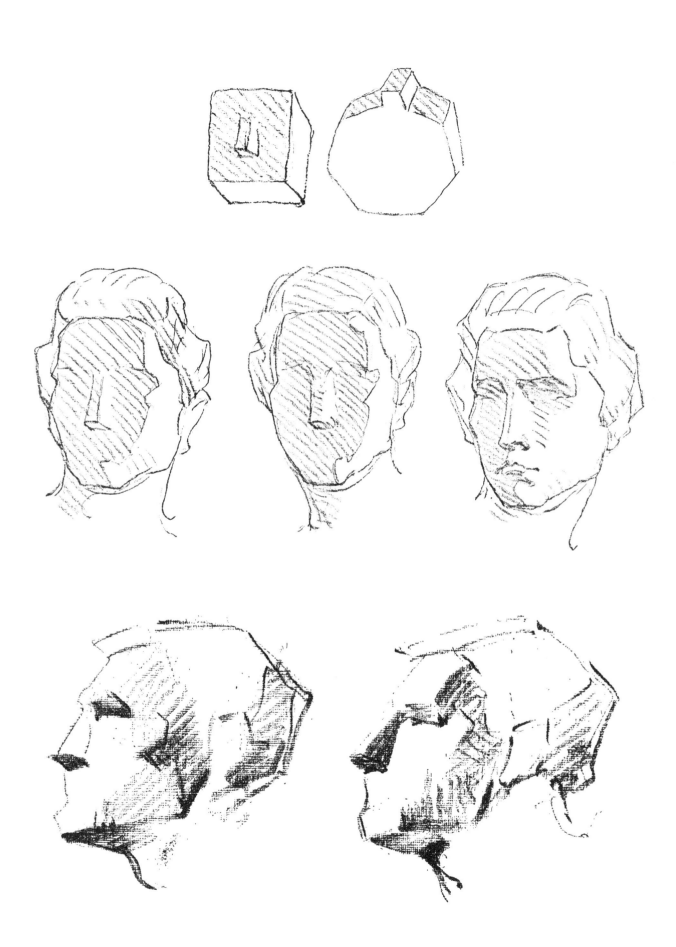

要对头部的整体结
构有个具体的概念。

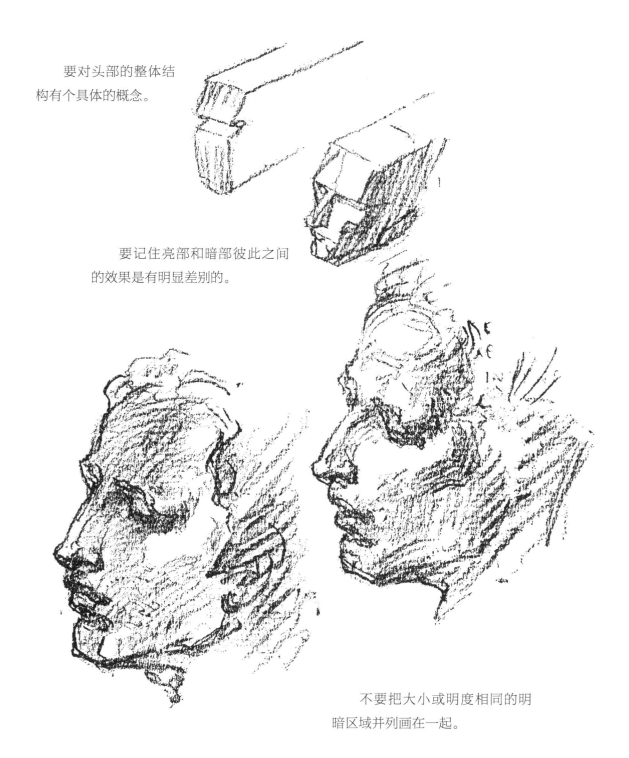

要记住亮部和暗部彼此之间
的效果是有明显差别的。

不要把大小或明度相同的明
暗区域并列画在一起。

测量比较

在一个成年人的头部结构中，眼睛所在的位置大致就是从最顶端到最底端之间的中间位置。同时，一个婴儿的头部可以被平分成三个部分，而眼睛的位置刚好位于从下颌往上数到最顶部的三分之一分界线上。在任何头部结构中，鼻底线都位于从眼睛到下颌距离的正中间，而嘴部都位于从下颌到鼻子距离的三分之二处。此外，对于那些年龄介于婴儿和成人之间的例子来说，头部结构的某些比例数据也会介于这两者之间。

不同年龄的人也有着不同的头部形态。比如，一个成年人的前额看起来是向后延伸的，颧骨看起来比较明显，而且下颌骨也显得更有棱有角。从整个头部形状上来看，成年人的头部看起来会比婴儿的更方一些。婴儿的头部形状看起来更为狭长也更趋向于圆形。因此，婴儿的前额看起来比较饱满圆润，并且顺着眉毛的位置向下延伸。此外，婴儿的下颌骨和其他面部骨骼的尺寸都特别小，而且与头部相比脖子显得更细窄。

到了青少年时期，人的面部就会较婴儿期拉长了许多，同时也不再像之前那么浑圆。但是，与下部的面部骨骼不同，眉毛以上的头骨尺寸并不会随着年龄的增长而产生变化。

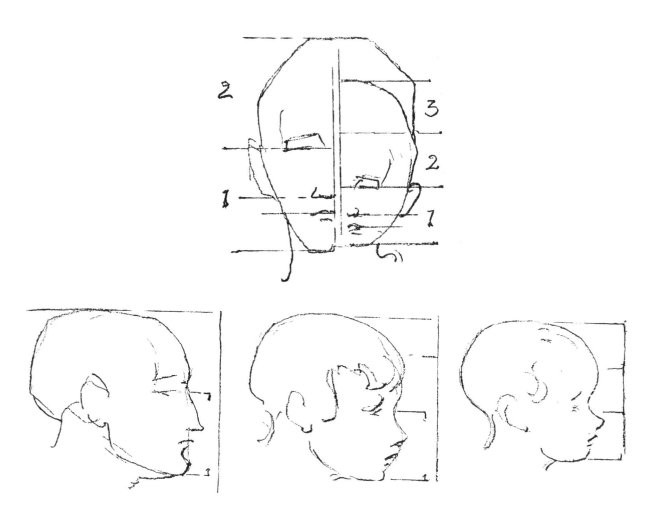

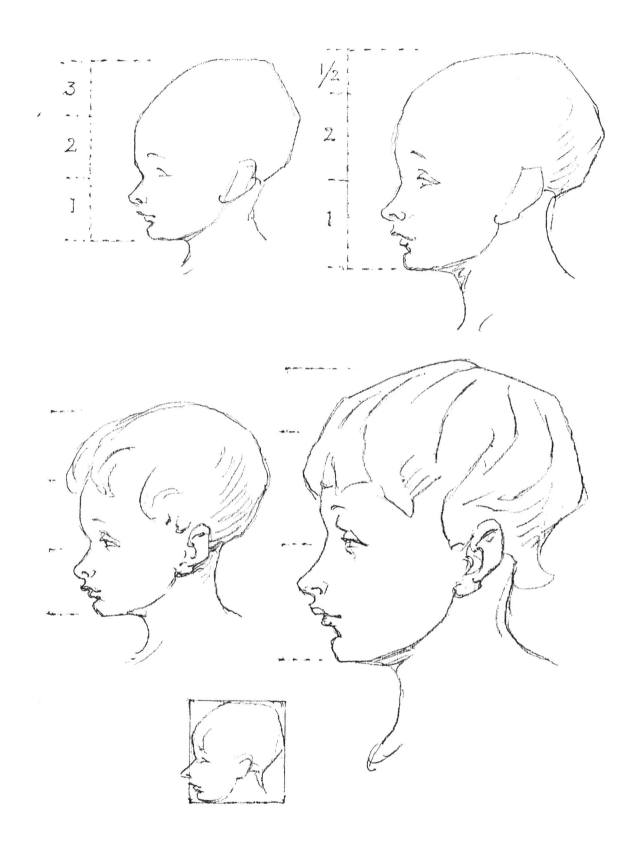

儿童的头部

　　儿童的头盖骨形状与成人的不同，而且它也仅具有保护大脑这一种作用。这个年龄段的头部是一个长椭圆形的结构，前额到头部后侧的长度是头部结构中距离最长的部分，而最宽的部分则是连接两耳顶部的距离。前额呈饱满且明显向前凸出的形状，并且在眉毛处内收变平。面部骨骼和下颌骨都比较小，同时脖子的尺寸与头部相比显得又细又短。儿童头部最宽处凸起的位置比成人的要低一些，它们起到保护额颞区和耳部的作用。同时，后侧（枕骨）和前额凸起的部分也起到同样的保护作用。

　　儿童的头部又薄又有弹性，这样的结构能够承受从后侧施向头部的一些致命性打击。由于儿童的肩部很窄，而且无力的双臂几乎也起不到什么保护性的作用，因此他们前额部分的凸起结构就起到从正面保护面部的作用。与此类似，其他方向上的凸起结构起到从两侧以及后侧保护头部的作用。

　　从婴儿期成长到青春期的这段时间里，人类面部的上下部分在形状和结构上都会发生巨大的变化。首先，上半部分面部会变得更长，而且鼻子和颧骨也变得更为突出。其次，牙床的生长会让下半部分的面部变得更宽更深。最后，下颌骨的棱角变得更为尖锐且突出，咬肌看起来也更加明显，这样下颌看起来也更接近于方形。

面部表情

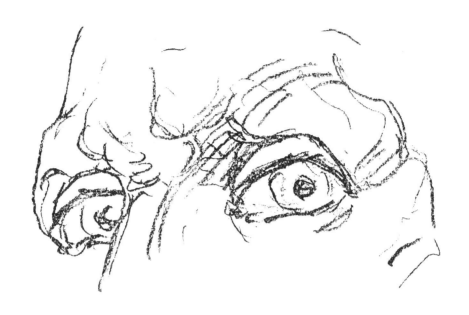

　　就像声音音调的变化一样，人类面部表情的变化也是能够被感知的，同时也会随时发生改变。面部表情并不总是由某几块肌肉的收缩而形成的，更多的时候，形成表情的原因是许多肌肉的联动运动以及这些肌肉的被动侧肌肉放松。有些表情其实就是同一组肌肉运动在不同幅度上的表现，例如微笑和大笑。

　　眼睛和嘴部都各自被圆环形的肌肉结构所包围。这些肌肉的主要作用就是让眼睛和嘴巴能够张开和闭合。眼部四周纤维状的环形肌肉附着在眼眶内角上，而肌肉的外缘部分则与面部边缘的肌肉融合在一起。面部另一个环状的肌肉围绕在嘴部四周，它的内缘与嘴唇相联动，而外缘则与四周的面部肌肉相结合。

　　这些环绕在眼部和唇部四周的肌肉群都包含着两种作用力相反的肌肉，一种在运动中起主动控制作用，另一种则起着制约主动力的作用。如果嘴部被横向拉伸，同时颧肌被抬升到了下眼睑处，这样面部就会形成一个微笑的表情。一些突发的面部肌肉活动影响的不仅是面部表情，甚至还会带动身体的反应。比如，当我们突然大笑时，我们的胸腔和横膈膜就会因为突然吸入的空气而产生抽搐。

　　当我们张开嘴唇的同时压低嘴角并露出牙齿，再加上皱起的眉头就能够展现出绝望、恐惧和愤怒的表情。同样地，通过类似的五官肌肉变化组合，人的面部可以生成许多不同的表情。

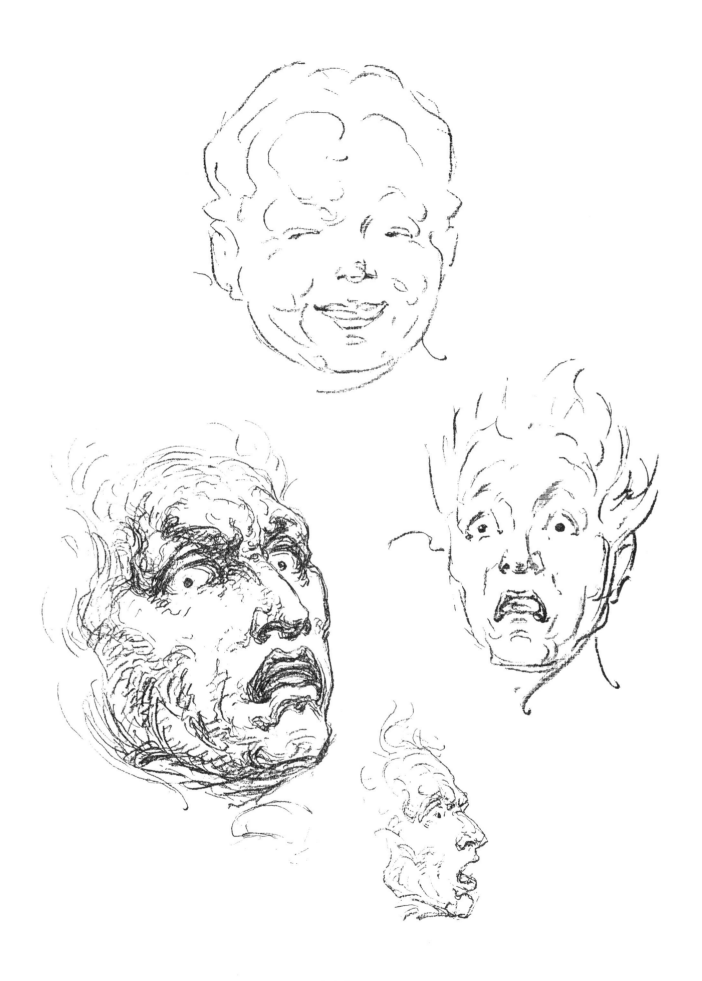

面部肌肉

面部的每块肌肉都有一个
与骨骼的固定连接点，它们的
另一端则与皮肤相接。

人的头骨是一个不会运动的
固定结构，而下颌骨通过铰链状
的关节与之相连。

下颌骨的活动是通过咬肌带
动来完成的。

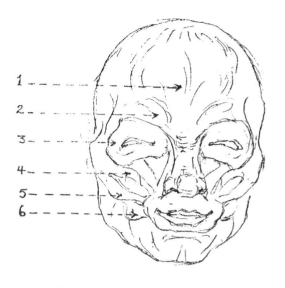

1 →

2 →

3 →

4 →

5 →

6 →

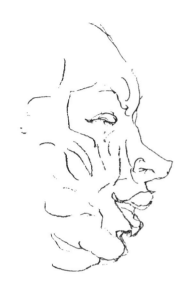

1. 枕额肌
2. 皱眉肌
3. 眼轮匝肌
4. 颧小肌
5. 颧大肌
6. 颊肌

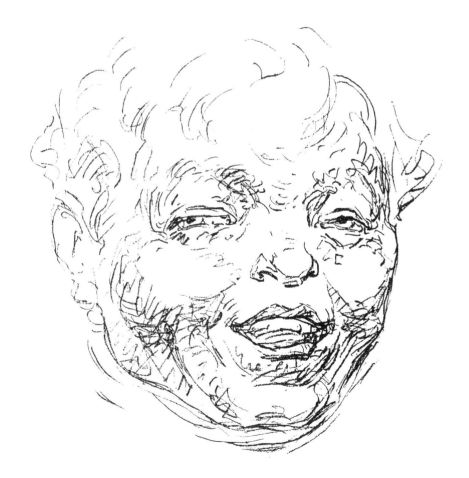

五 官

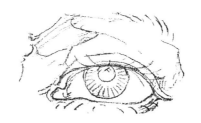

眼 睛

在左右两侧的眼窝（或眼眶）上方，额骨各形成了一个拱形的轮廓（眉弓）并且厚度增加。同时，在眼眶下方的颧骨部分也增厚。因此，围绕在眼睛四周的整个突出骨骼结构就是为了能保护脆弱的眼部组织。眼睛是面部的重要结构。

眼部位于眼窝之中，并且下层有脂肪托垫。眼球的形状接近于圆形，它暴露在眼皮之外的部分是由瞳孔、虹膜、角膜和眼白组成的。透明的角膜覆盖在虹膜之上，看起来就像是表盘上的石英表面。角膜与虹膜之间的组合关系就像是一个小球（角膜）放在一个大球（虹膜）上，因此眼球在正前方呈现稍微凸起的形状。

上下活动的上眼睑就像是眼睛的窗帘。当眼睛闭上时，上眼睑就会轻轻覆盖在眼睛上；当眼睛张开时，上眼睑的下缘就会形成与眼球相仿的弧度，然后向上收折并形成一个褶皱。透明的眼角膜有着明显的凸起感，而且它总是会被上眼睑遮挡住一部分，因此这部分眼皮看起来也有一种鼓起的效果。无论眼睛是睁开还是闭上，角膜在眼皮上鼓起的部分都会随着眼球的移动而移动。

相比之下，下眼睑就显得比较安稳。它的活动也就是有时可能会起皱或是轻微地向内侧抬起，或是在内侧边缘产生鼓起。睫毛从上下眼睑的外侧边缘生出，在勾勒出眼睛轮廓的同时，这些细小的触须结构也起着保护眼睛的作用。当有外来物体要触碰到眼睛时，上眼睑就会本能地做出闭眼动作。

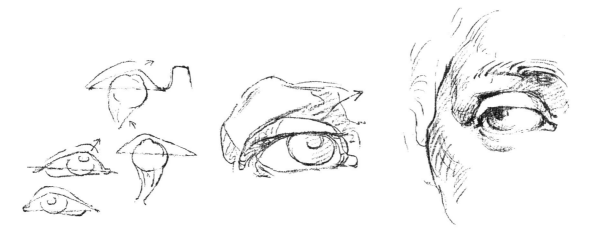

鼻　子

　　鼻子位于面部正面的中心位置，形状类似于楔形。鼻子的根部与前额相连，而底部则连接在上嘴唇的中心处。随着从前额向嘴部方向的延伸，鼻子的形状呈现出逐渐变大变宽的趋势。鼻子的底部被鼻中隔从中间顶起，同时在两侧也有软骨的支撑。

　　鼻骨从鼻根处向下延伸到整个鼻子长度的一半处，它是一个由两块骨头组成的结构。鼻子剩下的部分则是由五块软骨组成，其中包括：两块上侧鼻软骨、两块下侧鼻软骨，还有一个将鼻腔平分成两部分的鼻中隔。

　　鼻子的结构是由两个楔形连接在一起组合而成的。它们的连接点位于鼻子长度中间稍微偏上的位置，这个点被称为鼻梁。其中一个楔形上端延伸到前额下方双眼之间的位置，而另一个则向下延伸到鼻子底部，并在接触到鼻尖的球状结构时收窄。

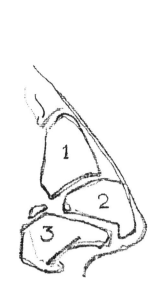

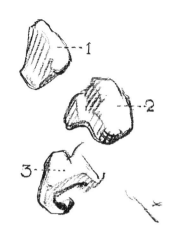

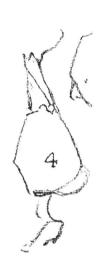

1. 上方侧面
2. 下方侧面
3. 鼻翼
4. 鼻中隔

鼻子的软骨结构

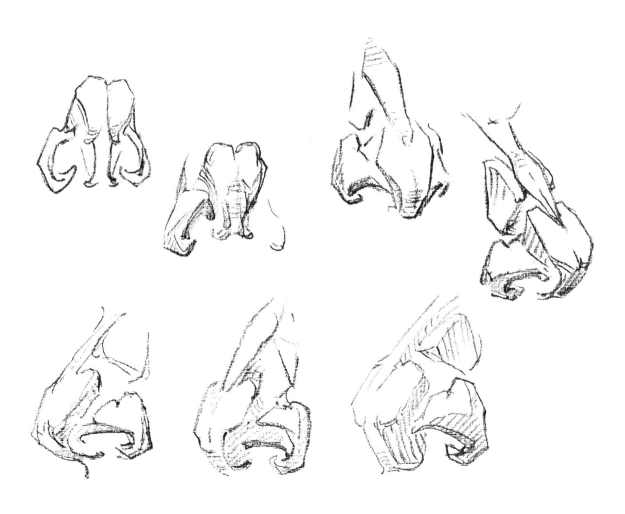

鼻子形状比较

鼻子的形状因人而异，并且分成许多种不同的类型。

首先，它们的尺寸有小、大或是非常大；然后鼻梁还有隆起、塌陷和笔直的区别。

其次，鼻尖可以分成上翘、下陷、扁平、尖细或歪曲等形状。

最后，鼻翼还可以有窄、宽、浑圆、扁平、三角形、方形或杏仁形等形状差异。

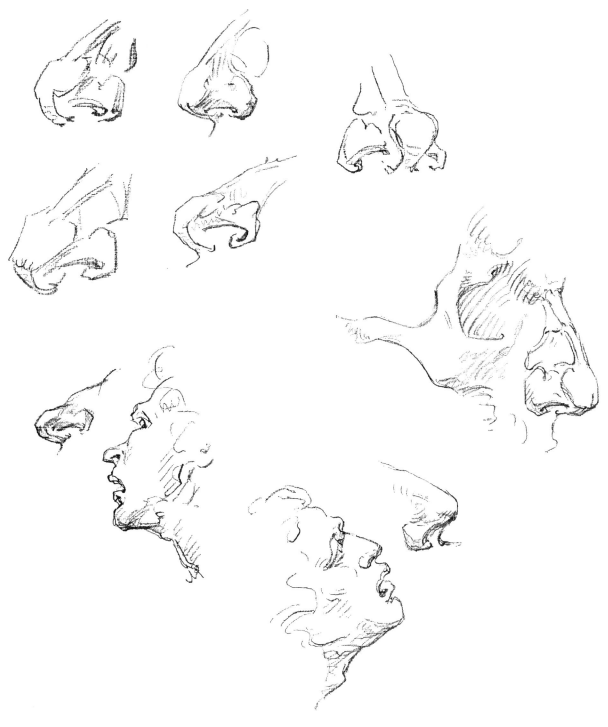

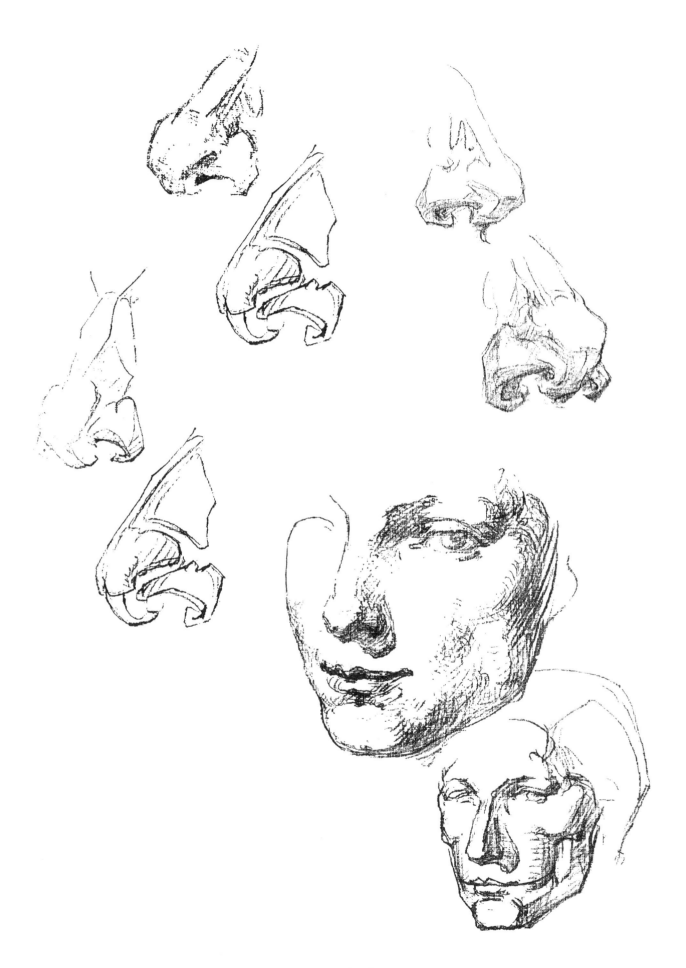

耳 朵

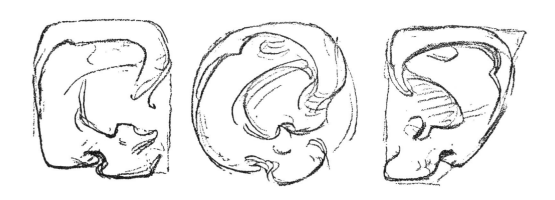

耳部位于头部的两侧，它们的形状是不规则的。耳部与面部相连的部位与下颌骨上角处于同一高度上。人类的耳部进化到今天几乎失去了所有活动的能力。耳郭的形状就像是半只边缘外翻的碗，它的下方连着一块脂肪组织，也就是耳垂。在人类早期进化过程中，耳部有着发达的肌肉，从而能够让耳部活动起来捕捉那些微弱的声音，但是现在这些肌肉都萎缩成了一些无法活动的褶皱。虽然形状改变了很多，但是我们现在仍能从中看出一些原始耳部形状的明显痕迹。首先，在耳部的外缘部分通常还保留着一个尖形；其次，外缘的内侧有一个隆起的结构，而中空的耳道就在它的后侧；最后，耳道开口处的前、后以及下方都有起到保护作用的瓣状结构。

从耳道开口处分别向上和向下延伸出两条放射状的线能将耳部平分成三个面。第一条线会在它分出的两个面之间划出一个下降的角，而第二条线则划分出一个上升的角。

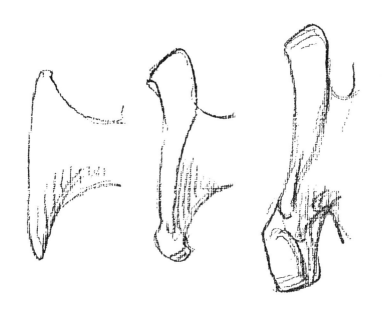

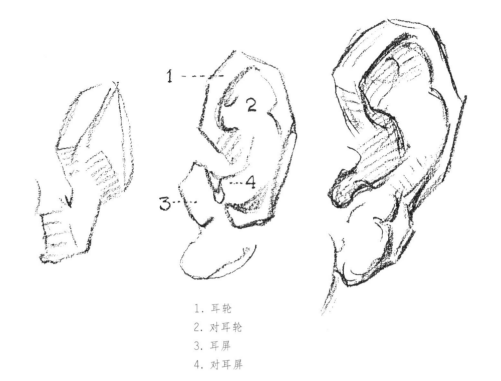

1. 耳轮
2. 对耳轮
3. 耳屏
4. 对耳屏

耳部的软骨结构

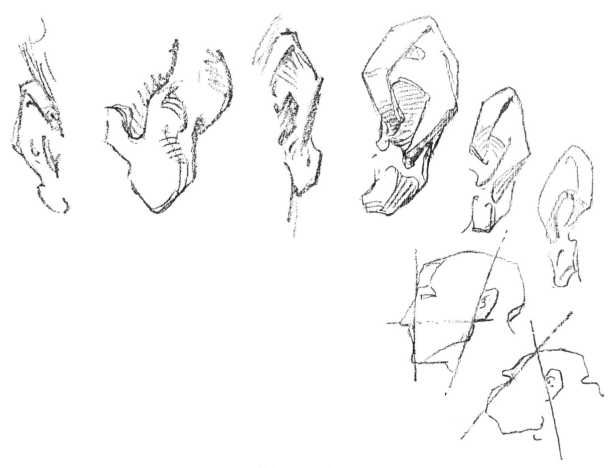

嘴

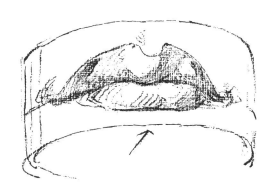 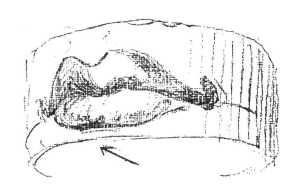

牙齿所在的颌骨部分是柱状的，它也决定着嘴的形状。如果这个柱状结构前部比较扁平，那么嘴唇就会比较薄并且嘴巴呈细长形。因此，这个柱状结构的弧度越大，嘴唇就越丰满，同时嘴巴也会更接近于弓形。

从鼻底到上嘴唇处是嘴部的屏状部分，它的中间有着一个竖直的凹槽，凹槽两边的柱形隆起被称为唇柱，它们与下降的唇翼相连接，分别向左、右两侧延伸，一直连接到嘴角。

上唇的中间有一个楔形结构，上方竖直的凹槽刚好揳入楔形结构的顶部，从而形成了一个内陷的边缘。此外，两条纤长的唇翼线也结束于唇柱的下方。下唇中间也有一个凹槽结构，而凹槽的左、右两侧各有一个隆起。下唇分成三个面，其中最大的一个是凹槽中间的下陷面，两个较小的面分别位于它的两侧，它们是两个外翻的曲面，并且随着向左、右两侧延伸而宽度逐渐变窄。整个下唇的轮廓线并没有上唇的长。

下唇的下方还有一块罩着嘴巴的屏障式结构，它向下并朝内倾斜，一直延伸到下颌中间裂开的位置上。这个区域与唇柱相连并在中间的位置上有一个细小的脊状结构，然后在两侧则各有一个大的隆起。

椭圆形的口腔是被一块圆环状的肌肉组织（口轮匝肌）所包围的。这块肌肉的纤维组织在嘴角处产生叠合，从而将嘴唇四周的皮肤抬起并与唇柱相连接。

嘴的外缘轮廓通常是被两条从鼻翼向下延伸的皮肤褶皱所划分的。这两条褶皱的长度因人而异，但是都会与唇柱相平行，而且在最下方与下颌裂开的部分相融合。从这块肌肉的位置开始，许多不同的面部表情肌呈放射状向面部各处延伸。

嘴唇的形状通常有厚或薄以及前凸或后缩的区别。同时，从这些形状中还可以再区分出直、弯、外翻以及扁长等不同形状特征。

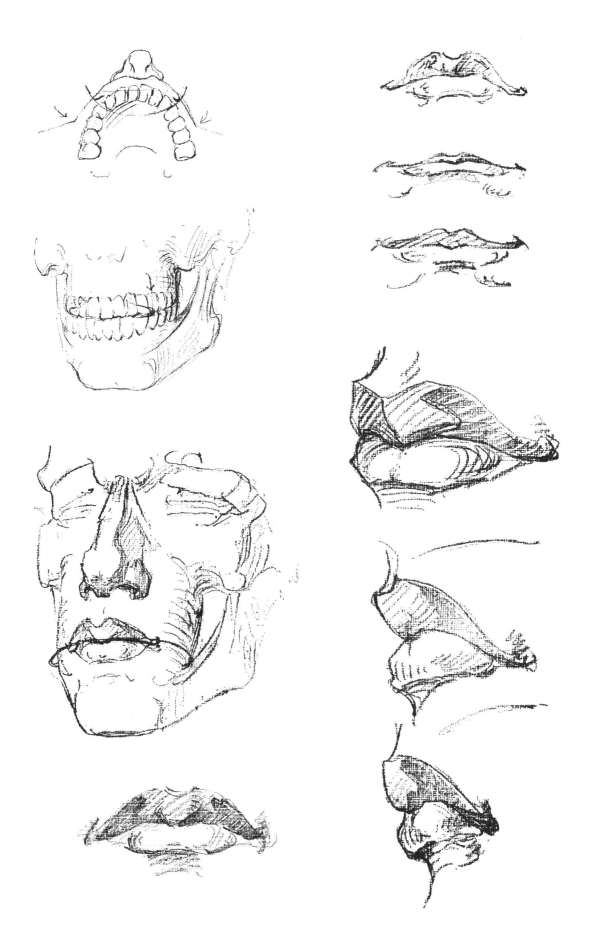

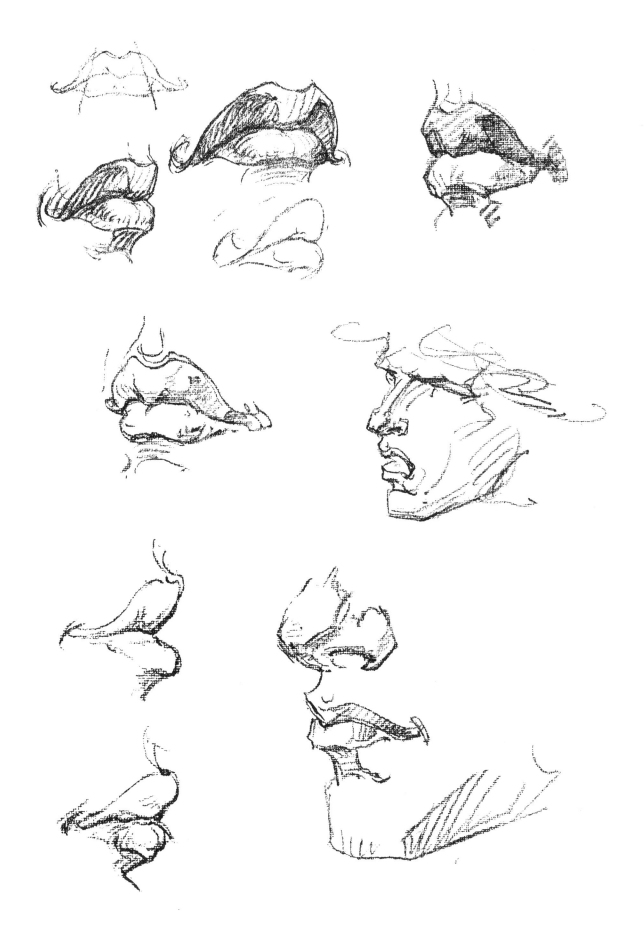

下　颏

　　下颏（即下巴）是从下颌骨分叉处的下方伸出的凸起结构。划分出它的下缘宽度的两条长线一直会延伸并相交于鼻中隔的部分（即两鼻孔之间的分隔），这样就形成了一个向上揳入下唇底部的三角形结构。同时，下颏两侧各有一个延伸到下颏角的面。

　　下颏的形状因人而异，通常有着高或低、尖或圆、平坦或有沟痕、狭窄、双层等特征区别。

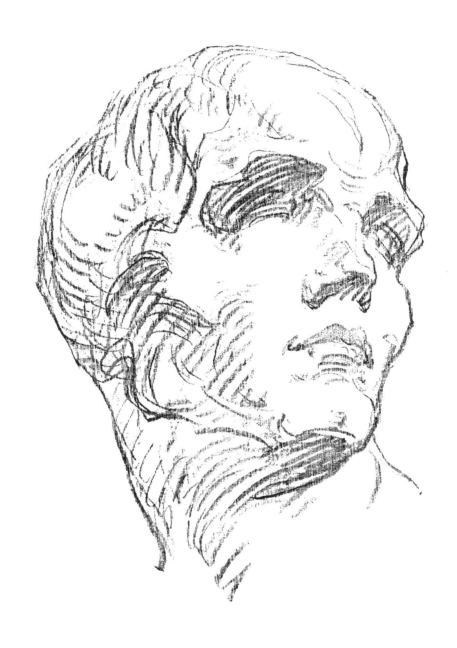

下颌骨的运动

　　口腔的作用是切断和研磨食物。为了让这个动作过程能够轻松完成，人类口腔运用的是类似于石磨一样的机械运作方式。当石磨上半部分在研磨的时候，它的下半部分是静止的。相反，人类口腔的运作方式则是上半部分静止而下半部分进行研磨动作。下颌骨是人类头骨中唯一可活动的部分，它紧挨在耳部的正前方与头骨铰链式相接，起到类似于平衡杠杆的作用。控制下颌骨做切断和研磨动作是几块相当有力的肌肉。其中，牵动下颌骨上抬的肌肉叫颞肌，它附着在下颌骨的冠状突部分，并且向上延伸从颧弓下方穿过，最后覆盖在头部侧面的颞窝上。从它所附着的颞骨往上看，颞肌的肌肉束在穿过颧弓之前是汇合在一起的。

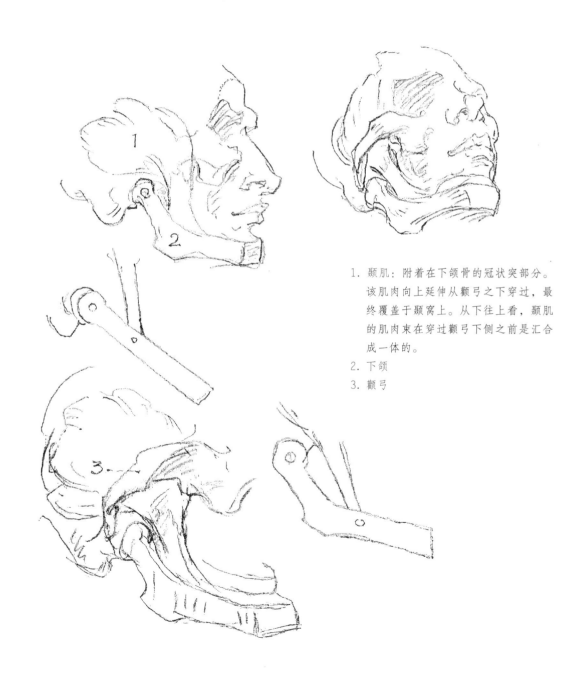

1. 颞肌：附着在下颌骨的冠状突部分。该肌肉向上延伸从颧弓之下穿过，最终覆盖于颞窝上。从下往上看，颞肌的肌肉束在穿过颧弓下侧之前是汇合成一体的。
2. 下颌
3. 颧弓

下颌骨和咬肌

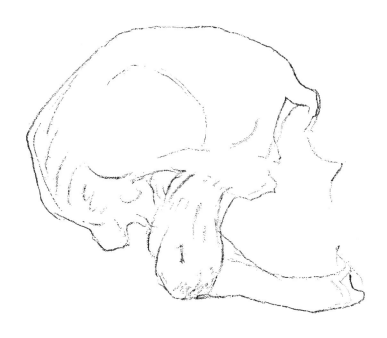

下颌骨的形状有点类似于马蹄铁。它的前端构成了下巴，然后这块骨头顺着嘴的左右两侧向后延伸并且向上弯曲，最后其尾端形成了一个骨节与颞骨相连。

咀嚼所用到的肌肉从视觉上看是非常突出的，它们被统称为咬肌。这些肌肉的上边缘从颧弓伸出，然后附着在下颌骨与面部垂直的部分上，行使着活动下颌的功能。当这些肌肉收缩时，上下牙齿就能够合拢在一起，从而完成切割和研磨的动作。与表情肌不同，咬肌是连接在两块骨头表面上的肌肉，其中一端是不具有活动性的骨头，而另一端则是有活动性的下颌骨。

对于人类来说，口腔的功能并不仅仅是研磨和切断食物，同时它还兼顾着呼吸和发声的功能。

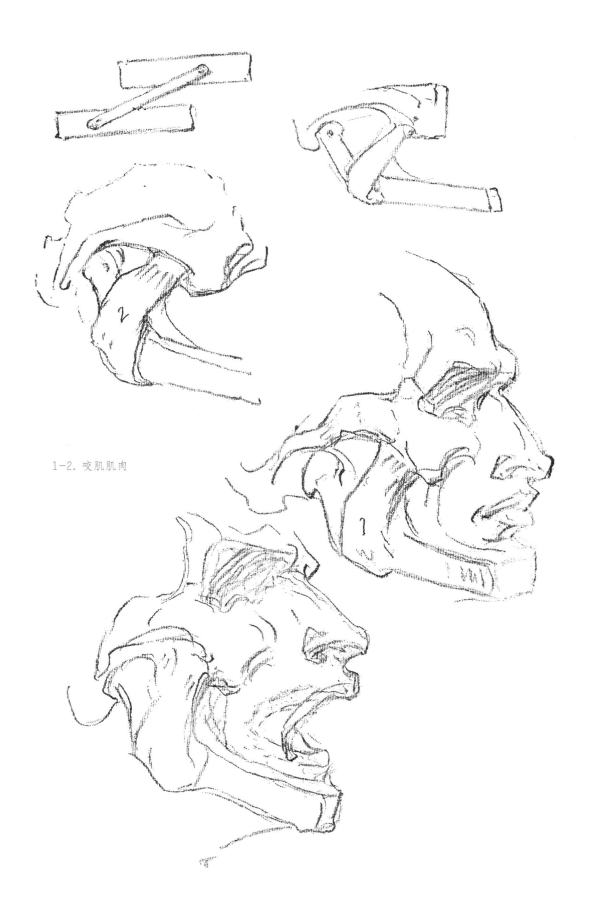

1-2. 咬肌肌肉

颈　部

　　颈部呈圆柱形，它连接脊椎并且与脊椎的曲线基本保持一致。因此，就算是头部向后仰时，颈部的曲线也只是会向前轻微弯曲。

　　从正面看，颈部的底部固定在胸腔上，而顶部则被下颌所覆盖。颈部的背面显得要比正面扁平一些，头部后脑勺的部分就位于它的上方。支撑颈部的力量来自两侧肩膀。同时，双耳的后侧也各有一块向下并向内侧延伸的肌肉一直连接到颈部底部。这两块肌肉延伸到颈部的下方时几乎触碰到彼此，从而在颈窝处形成一个尖形，而它们也形成了颈部的两个侧面。这两块肌肉就是胸锁乳突肌，它们的形态就像是帽子的两条系带。从正面看，胸锁乳突肌在颈部构成了一个倒三角形，这个倒三角形的底部就是下颌的底边。

　　在这个倒三角形的区域中有着三个明显的凸起结构：一个是盒子形的软骨结构，名为喉部或喉头；它正下方的一个呈环形的软骨结构被称为环状软骨；最下方是一个腺体，即甲状腺。通常来说，男性的喉部会比女性的更大一些，而女性的甲状腺则会比男性的更为突出。这三个结构加起来就是我们通常所说的喉结部位。颈部一般能做的动作包括：向上、下、左、右弯曲，以及左、右扭转。

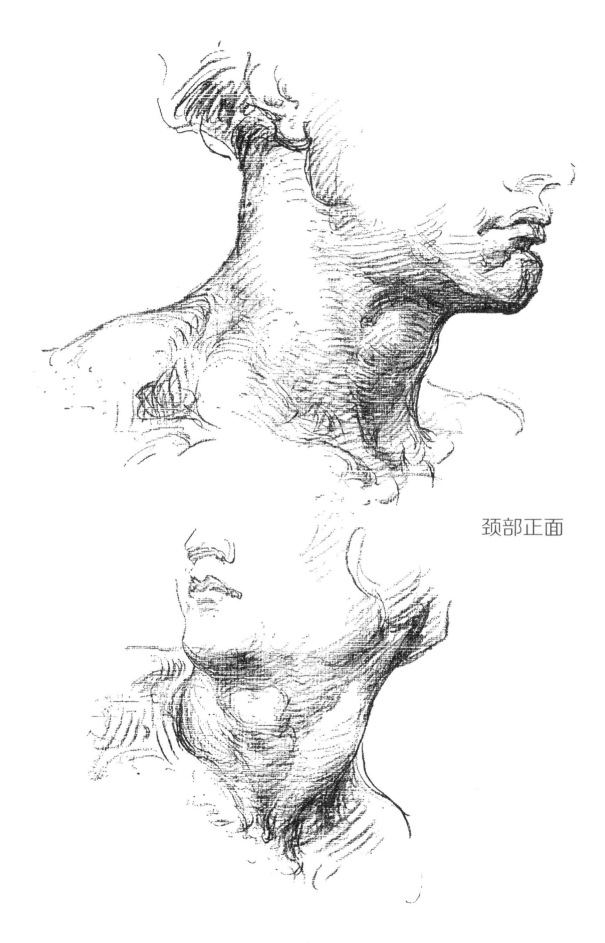

颈部正面

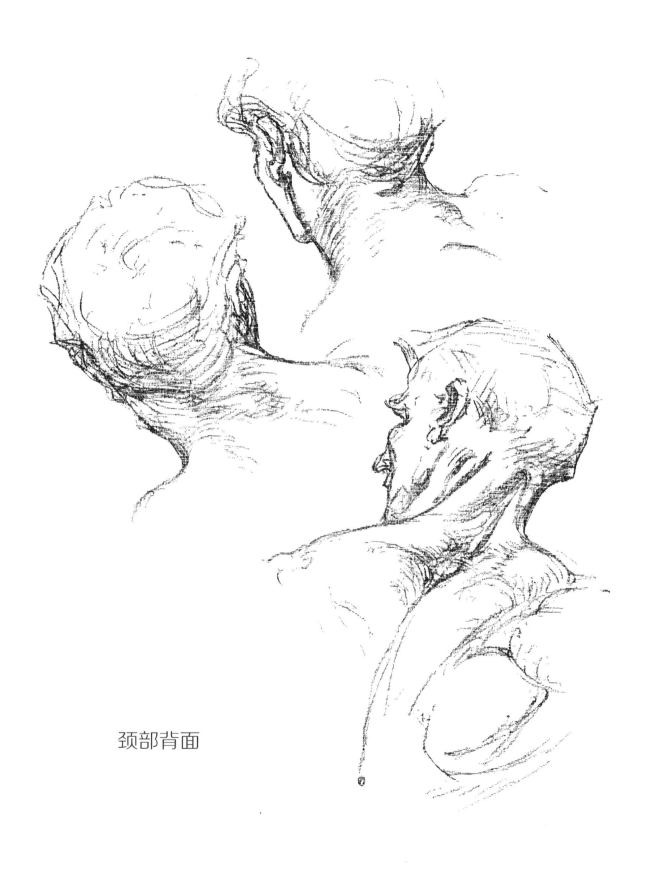

颈部背面

颈部的侧面

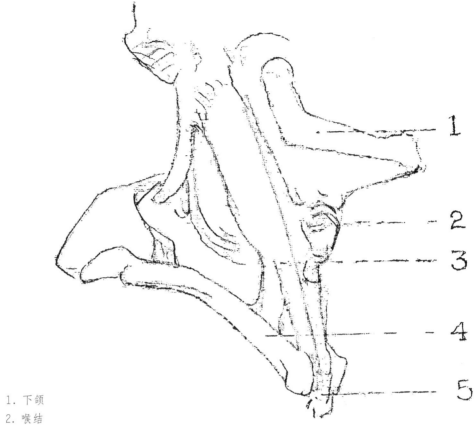

1. 下颌
2. 喉结
3. 胸锁乳突肌（连接胸骨端）
4. 锁骨
5. 胸骨

喉部肌肉

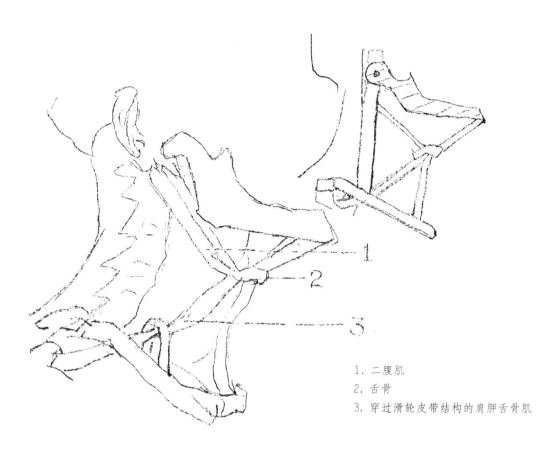

1. 二腹肌
2. 舌骨
3. 穿过滑轮皮带结构的肩胛舌骨肌

颈部后侧

1. 胸锁乳突肌
2. 头夹肌
3. 肩胛提肌

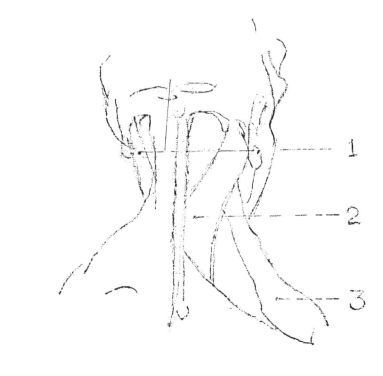

颈部的运动

颈部包含了七节颈椎骨，它们每一节都可以进行较小幅度的活动。当脖子转向一侧时，椎骨的那一侧就会向后移动直至彼此处于垂直的状态，而椎骨的另一侧则向前移动，从而将脖子伸长。其中，从头骨侧往下数的第二个颈椎关节是在活动中最灵活的部分，因为它正好位于颈椎的枢轴上。此外，头骨本身与颈椎相连的关节只能做点头动作，而且在这个动作下其他的颈椎关节也几乎是静止不动的。

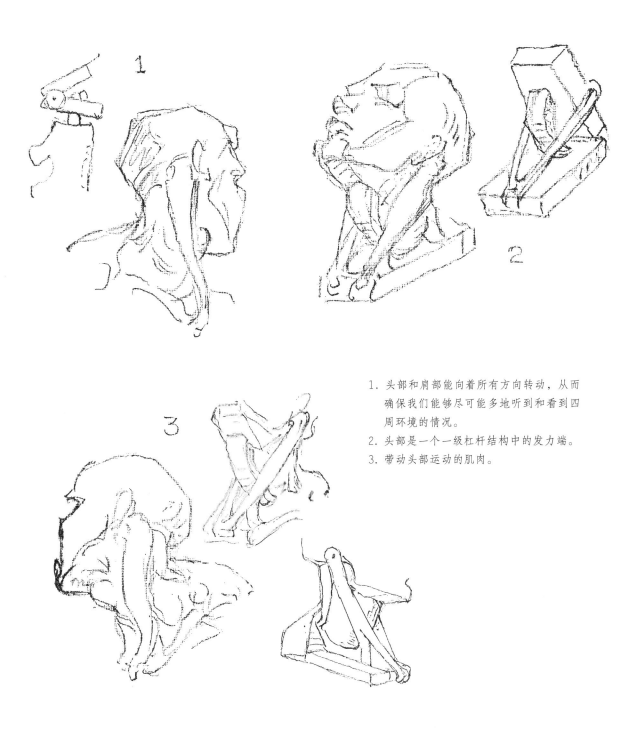

1. 头部和肩部能向着所有方向转动，从而确保我们能够尽可能多地听到和看到四周环境的情况。
2. 头部是一个一级杠杆结构中的发力端。
3. 带动头部运动的肌肉。

颈部的运动

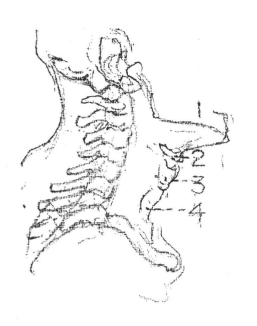

1. 上颌骨下侧（或下颌骨）
2. 舌骨
3. 甲状软骨（喉结）
4. 气管

1. 下颌骨底部与颈部的连接处
2. 胸锁乳突肌
3. 胸锁乳突肌是从锁骨和胸骨延伸至乳突和枕骨的部分，胸锁乳突肌上部分的连接处位于耳部的后侧。

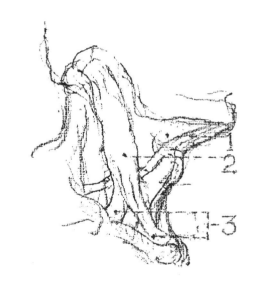

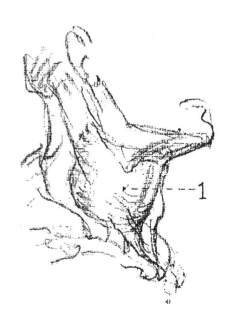

1. 颈部是一个顺着脊椎方向生长的圆柱体结构。

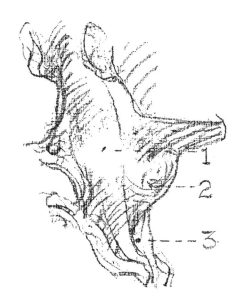

1. 颈部的圆柱体轮廓是稍向前曲的，而
　　且在头部后仰的情况下会更明显。
2. 喉结
3. 颈窝

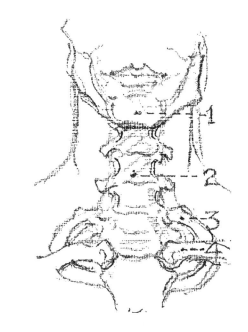

1. 下颌
2. 颈椎
3. 第一颈椎
4. 锁骨

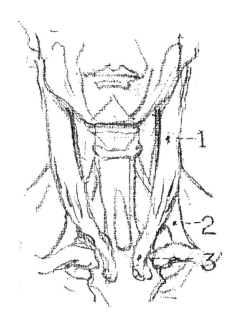

1. 胸锁乳突肌
2. 胸锁乳突肌连接锁骨的部分
3. 胸锁乳突肌连接胸骨的部分

1. 胸锁乳突肌能够带动头部向着肩膀来回转动，而且当两块肌肉合在一起时，它又能下拉头部从而让面部向下。

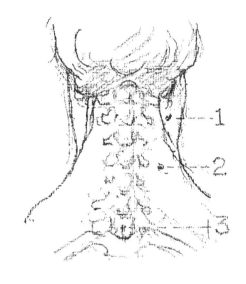

1. 胸锁乳突肌
2. 斜方肌与头骨连接在枕骨的曲线位置，它的肌肉纤维的生长方向是倾斜向下和向外的。
3. 第七颈椎：在颈部背面一个明显的凸出。

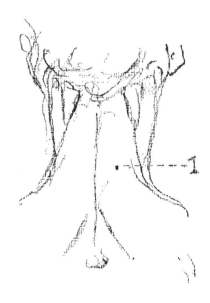

1. 与颈部的正面相比，颈部的背面相对比较平坦，同时它的长度也比正面短很多。颈部是头部的支撑物，而颈部肌肉则让头部能在颈部上方四处活动。

颈部肌肉

颈部以斜坡状的肩膀为底向上生长，并得到斜方肌的支撑。从背面看，斜方肌相合成斜方形，而斜方形的底角刚好契合到背部肌肉之中。同时，斜方形斜方肌的两个横向角从肩膀处升起，并且反方向包围住三角肌。此外，倾斜向上生长的斜方肌也对头部后侧起支撑作用。

由于拥有这样的肌肉结构特点，脖子的力量主要来自背面。这个部分看起来比较平坦，而凸出的颅骨底部就位于它的正上方。

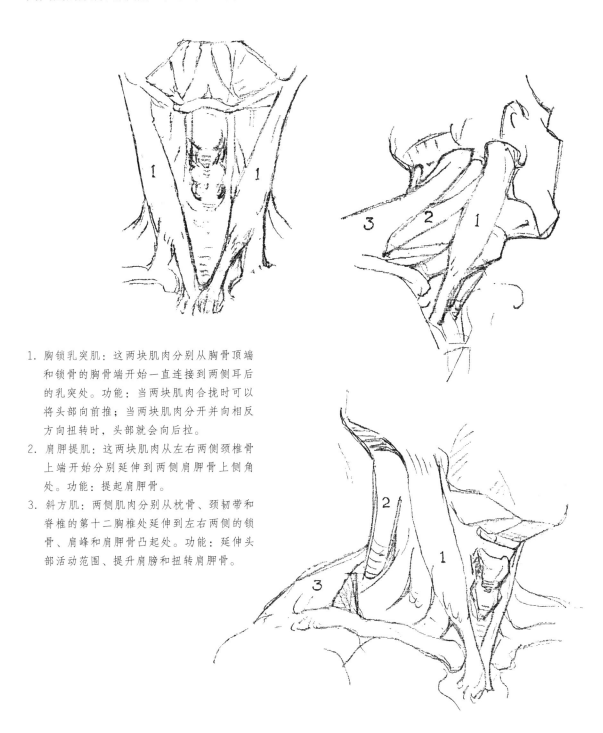

1. 胸锁乳突肌：这两块肌肉分别从胸骨顶端和锁骨的胸骨端开始一直连接到两侧耳后的乳突处。功能：当两块肌肉合拢时可以将头部向前推；当两块肌肉分开并向相反方向扭转时，头部就会向后拉。
2. 肩胛提肌：这两块肌肉从左右两侧颈椎骨上端开始分别延伸到两侧肩胛骨上侧角处。功能：提起肩胛骨。
3. 斜方肌：两侧肌肉分别从枕骨、颈韧带和脊椎的第十二胸椎处延伸到左右两侧的锁骨、肩峰和肩胛骨凸起处。功能：延伸头部活动范围、提升肩膀和扭转肩胛骨。

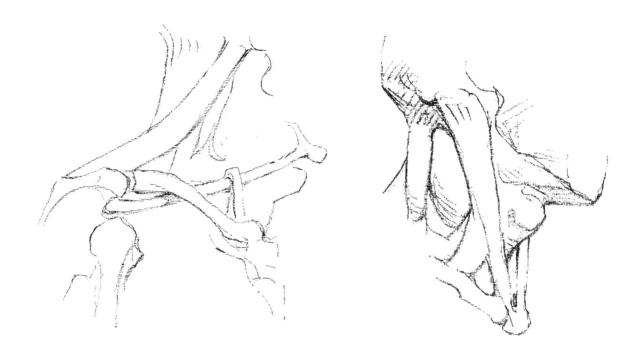

颈阔肌：这块肌肉覆盖了从胸腔和肩部一直到咬肌和嘴角的位置。功能：让颈部皮肤产生褶皱从而下拉嘴角。

二腹肌（双腹肌）：这块肌肉分为两个部分。其中，从上颌一直延伸到下颌后侧的部分称为前腹肌；从耳后乳突处被舌骨的环形结构紧紧拴住的是后腹肌。功能：抬起舌骨和舌头。

下颌舌骨肌：这块肌肉构成了口腔底部并形成了下颌在正面与颈部的连接处。

茎突舌骨肌：该肌肉覆盖了从舌骨到颈突之间的部分。功能：向后拉拽舌骨和舌头。

胸骨舌骨肌：从胸骨延伸到舌骨的肌肉。功能：下压舌骨和喉结。

肩胛舌骨肌：从舌骨延伸到肩膀和肩胛骨上缘的肌肉。功能：将舌骨向下拉至一侧。

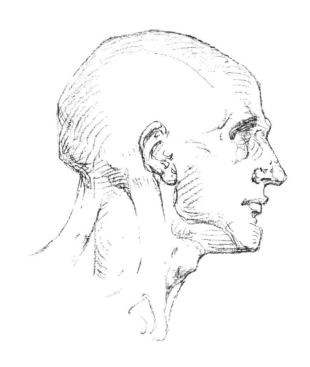

舌骨和喉部

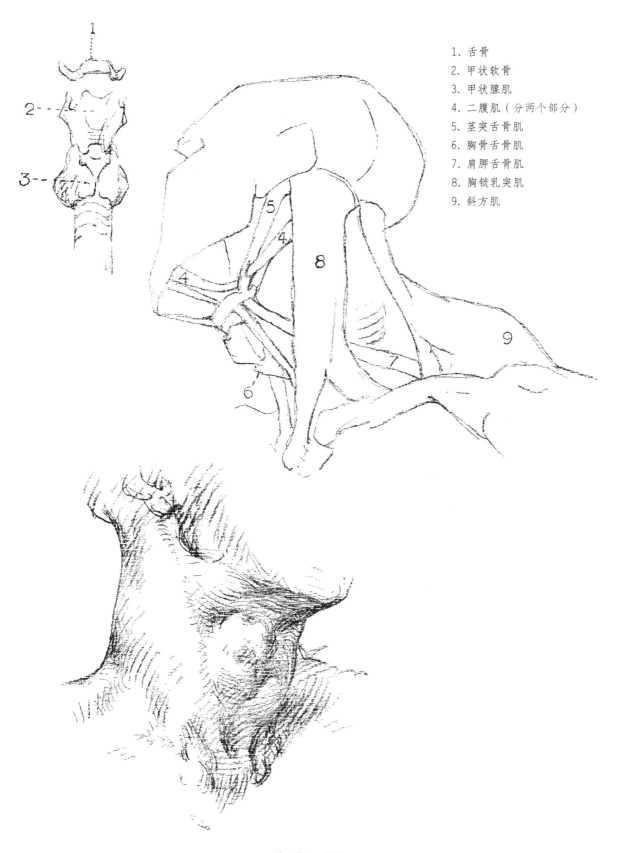

1. 舌骨
2. 甲状软骨
3. 甲状腺肌
4. 二腹肌（分两个部分）
5. 茎突舌骨肌
6. 胸骨舌骨肌
7. 肩胛舌骨肌
8. 胸锁乳突肌
9. 斜方肌

躯　干

. .

躯干前视图

胸腔是由骨头和软骨组织构成的结构。它不仅起到保护心脏和肺部的作用，同时也让这个体块部分能够随着身体的运动而进行相应的转动和扭动。胸腔笼形的结构是由后侧的脊椎、两侧的肋骨和前侧的胸骨组合而成的。它保护着心脏和肺部，就像是棒球运动员的面罩保护着面部一样。同时，胸腔的结构是可以弯曲并且具有一定的弹性，因此我们也可以把它想象成一个风箱。左右两侧的肋骨并没有形成完全的圆形，同时上下肋骨之间也不是相互平行的，它们从脊椎两侧开始向下倾斜伸出，并在胸腔两侧弯曲成一定的角度，从而向前插入胸前长条状的骨头中，也就是胸骨。

如果两侧肋骨组成的是固定的圆形，那么胸腔就会失去活动和扩张的能力。根据基尔的理论，人在吸气时胸骨会向前伸出0.25厘米，然后肺部就会吸进688.26立方厘米的空气，而且如果增加吸气的力度，那么这个数值还能增加到1147立方厘米，或者甚至1638.7立方厘米之多。

骨盆相当于人体运动的机械力轴。作为躯干和腿部的支点，骨盆在人体体块中所占比例相对较大。整个骨盆看起来是稍向前倾的，而且与上方躯干的形状相比，它显得更接近方形。骨盆两侧的脊状结构被称为髂嵴，由于这里是侧面肌肉的支点，因此它们向外展开呈一定的宽度，而且前侧比后侧更宽。

躯干体块

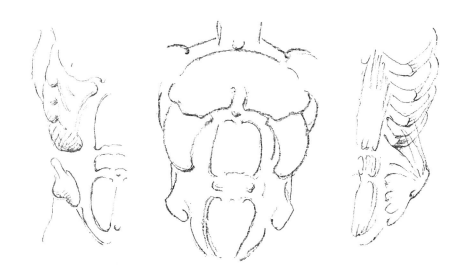

 躯干体块是由胸部和下腹部（或骨盆）以及位于它们之间的上腹部组成的。其中，胸部和下腹部相对比较固定，而上腹部则有着较好的活动性。

 沿着锁骨的位置横向画一条穿过躯干的直线，这条直线就是胸部体块的顶边；接着，在胸肌底部和上腹部凹陷处再画一条与这条线平行的直线，从而标记出胸部体块的底部。

 在胸部拱门形底边下方的是腹腔，它是上腹部之中活动性最强的部分，它的底部位置大致位于髂嵴前侧凸起处，因此我们可以在这个位置上横向画一条直线将它标记出来。从剖面图能看出胸椎的线条是向下发散的，而胸部和肩部所在的楔形则有着向下聚拢的线条。同时，在图中我们还能够看到被骨盆支撑着的侧面肌肉。

 当人体在弯曲或者转动时，这部分体块的中心线总是会向着身体凸起的那一侧弯曲，而且永远是与直肌的边缘线相平行的。

 在这样的动作下，体块前面原本的楔形就不再是竖直状的了，但它也并不是随着动作而变弯，而是被破开并形成了上下两个较小的楔形。

 下腹部是在这个动作中变化相对较小的体块部分。腹部的中央沟在这里变得很浅，并且随着距离向下还有可能会完全消失。这个大楔形的底边落在耻骨联合的位置上。

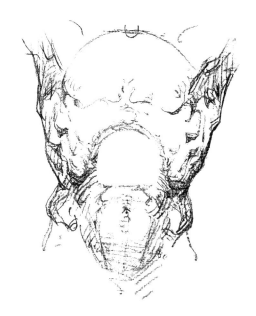

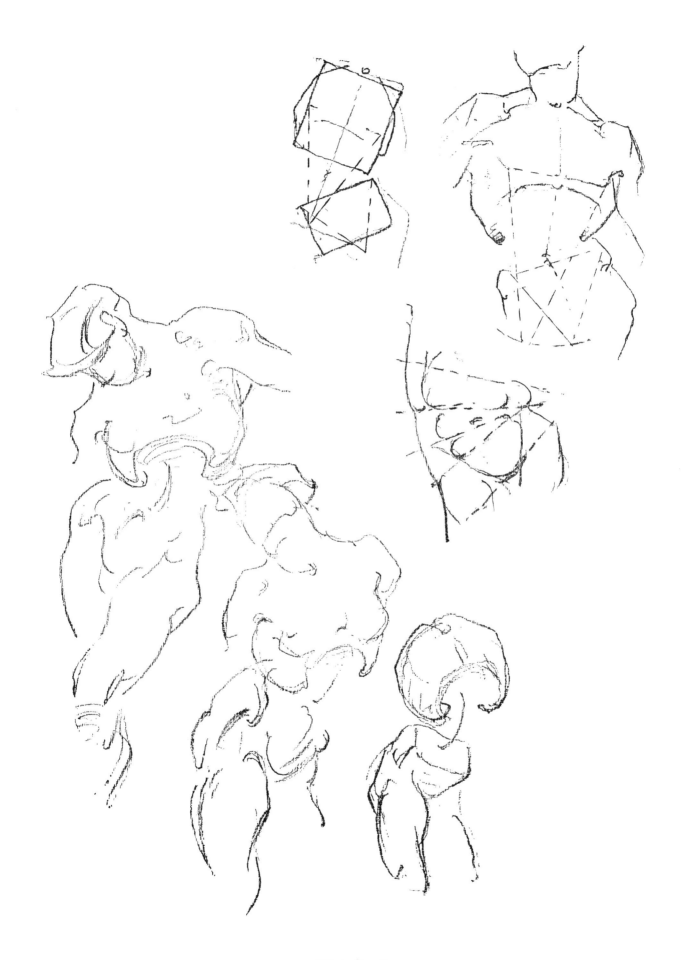

躯干的面（正面）

从正面看，躯干的体块可以被分成三个不同的面。

先从两边锁骨内侧量起三分之一的地方各画一条线连接到胸大肌底部（这里也是胸大肌向上插入上臂的位置），然后在第六条肋骨的位置上横向画一条线作为底部。这样我们就分割出了第一个面。

第二个面位于上腹，也就是腹部上部分的区域。按照我们这里使用的分割方式，这个平坦的面的顶部边缘与胸大肌相接，而底部边缘则与下腹部相连。

第三个面比前两个面看起来更浑圆一些，它两侧的边缘与下侧肋骨和骨盆相连，这个面位于整个躯干体块的下部分，也就是下腹部的位置。

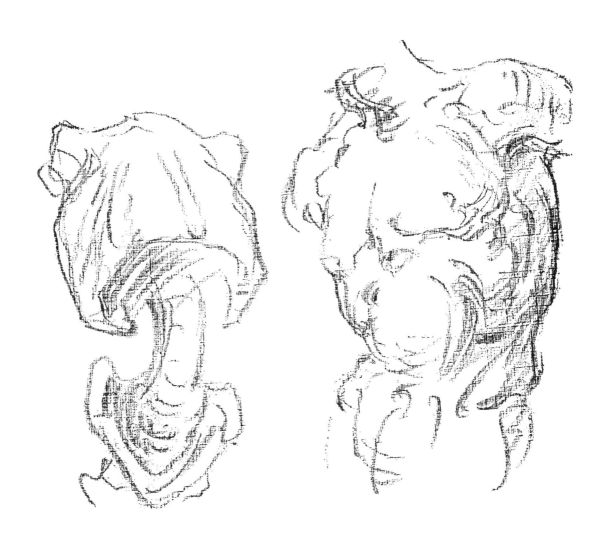

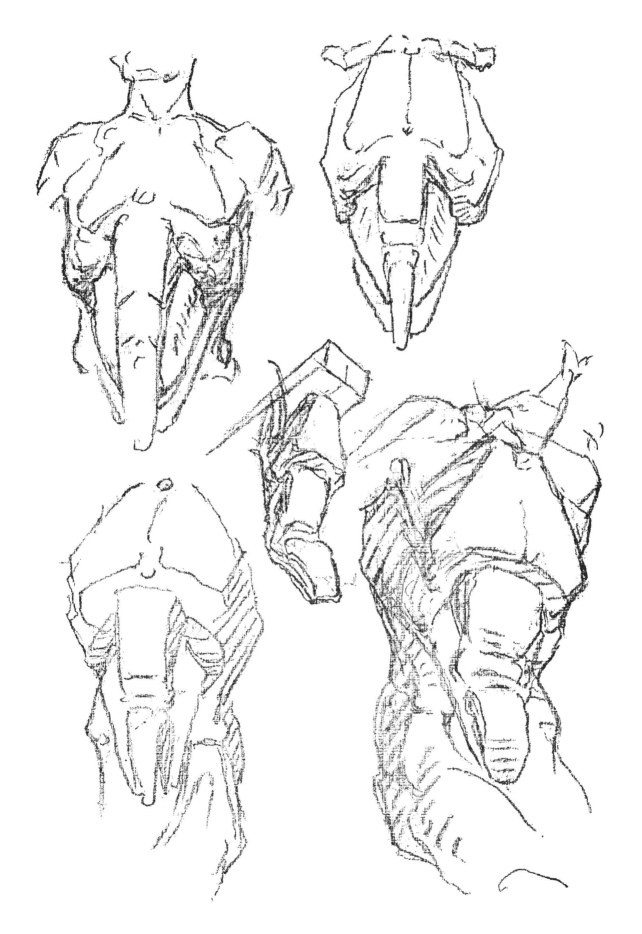

躯干的结构

躯干的肌肉

1. 胸大肌：胸部肌肉。

2. 锯齿肌：位于脊椎深处的肌肉。

3. 能够让手臂向下运动的肌肉：胸肌、背阔肌。

4. 外展肌：将大腿向中线位置拉的肌肉。

5. 从环状或裂缝结构中穿过的肌腱：肩胛舌骨肌、二腹肌。

6. 皮带滑轮结构：膝盖、肌腱和韧带。

7. 竖直的直肌：腹直肌和股直肌。

8. 菱形肌：从肩胛骨到脊椎之间的肌肉，它的形状呈菱形而不是矩形。

9. 三角肌：分别在两侧肩膀生出，并且位置和形状一致的三角形肌肉。

10. 斜方肌：位于颈部和背部的皮下，一侧呈三角形，左右两侧相合成斜方形的肌肉。

11. 倾斜的条状肌肉。

躯干的肌肉

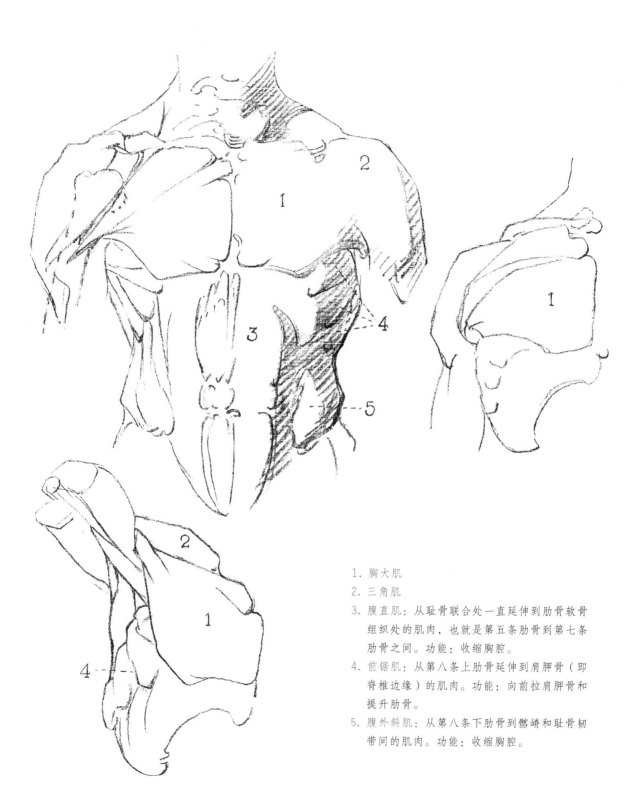

1. 胸大肌
2. 三角肌
3. 腹直肌：从耻骨联合处一直延伸到肋骨软骨
 组织处的肌肉，也就是第五条肋骨到第七条
 肋骨之间。功能：收缩胸腔。
4. 前锯肌：从第八条上肋骨延伸到肩胛骨（即
 脊椎边缘）的肌肉。功能：向前拉肩胛骨和
 提升肋骨。
5. 腹外斜肌：从第八条下肋骨到髂嵴和耻骨韧
 带间的肌肉。功能：收缩胸腔。

笼状的胸腔

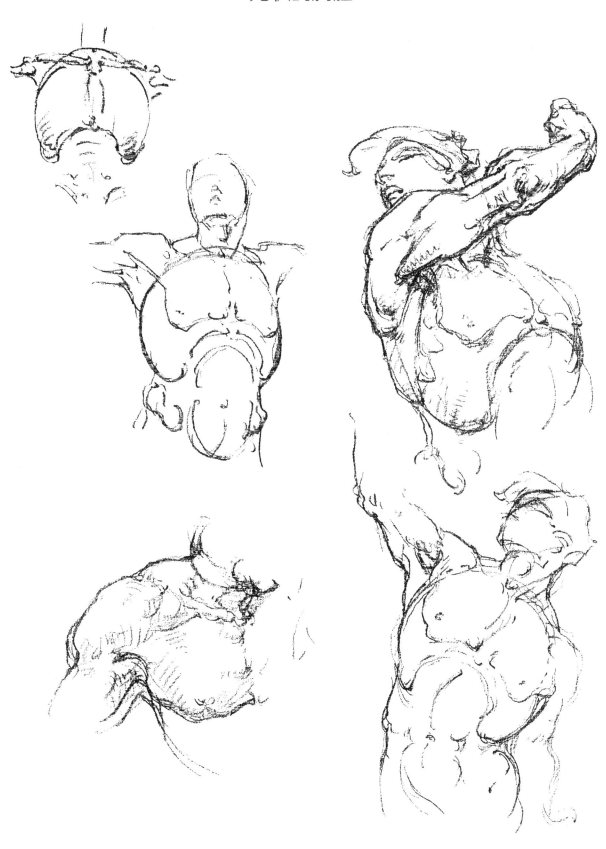

躯干侧视图

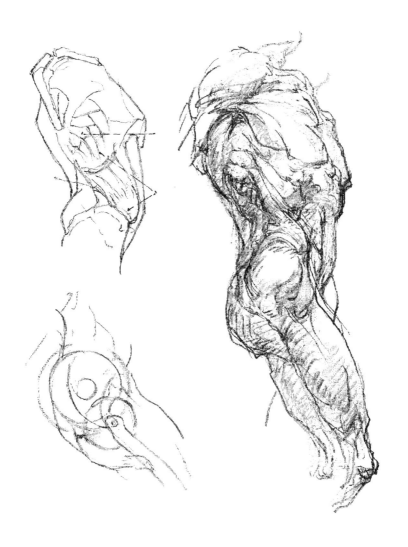

当我们从侧面看一个直立人体的躯干时，就会发现它的正侧面轮廓是一条长曲线。此外，这条曲线又被胸大肌边缘的凹陷处和肚脐凹陷分割成了三条长度几乎相等的短曲线。背部曲线在腰部（与肚脐同一水平高度上）呈大幅度内收状，并且在上方与胸部的背侧曲线相接，同时下方与臀部的短曲线相连。胸部曲线则被几乎与其垂直的肩胛骨和下方背阔肌微微隆起的部分分割。

从侧面看，躯干可以分成三个大块，即胸部、腰部和腹股部分。其中，胸部和腹股部分相对来说没有什么活动能力。胸部的上边缘位于锁骨位置，而下边缘则位于肋骨软骨处并且垂直于胸部的直径。

胸部的宽度会在吸气时被扩展。此外，位于胸部上方的肩膀能够自由地活动，而且还会带动肩胛骨、锁骨和有关的肌肉组织产生运动。

向上倾斜的肋骨软骨构成了胸部的下边缘，而整个肋骨结构本身就位于胸部分块之中。此外，前锯肌的指状凸起以及胸大肌两侧的一列小三角肌（与肋骨软骨相平行并消失于背阔肌下方）也属于胸部的范围。

躯干的最下层是向上并向前倾斜的腹股部分。它的凸起部分位于髂嵴和臀部。腹股部分的前侧会由于腹肌的收缩而变得平坦，同时骨盆的倾斜度也会因为臀部的自由活动而改变。

由于腰椎被包含在躯干中间的腰部分块之中，因此这部分有着非常强的活动能力。几乎整个脊柱所有的弯曲和延展活动都发生在这个部分，并且大部分的躯干侧弯运动也是由这个部位完成的。

腹股部分通过侧肌作为支撑，这部分肌肉微微外悬在骨盆边缘之上，并且向上内嵌进腰部两侧。这些肌肉会随着躯干位置的改变而发生很大变化。

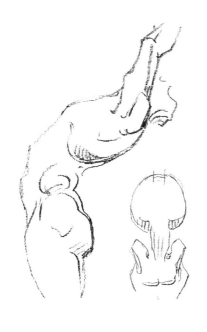

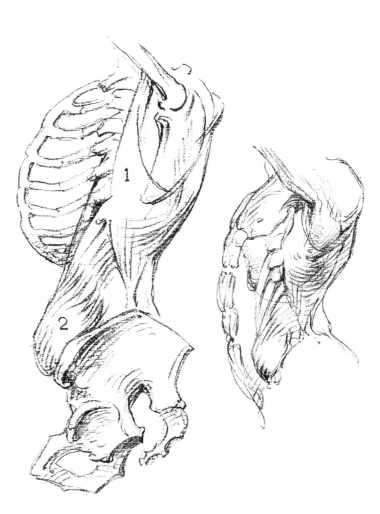

躯干（侧视图）

1. 背阔肌：从脊椎的第六胸椎开始一直延伸到耻骨和髂嵴处，然后穿入肱部并固定在靠近头部的躯干正面位置。功能：将手臂向后和向内拉。

2. 腹外斜肌：从下侧第八肋骨一直延伸到髂嵴和耻骨韧带部分。功能：让胸腔弯曲。

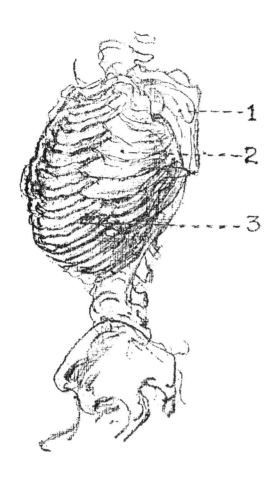

骨骼：1. 肩胛骨是一块三角形的扁平大骨骼。它在肩膀顶侧与锁骨相连。2. 前锯肌沿着肋骨的走势而生。3. 胸腔是由肋骨围绕而成的腔体，它的后侧附着在脊椎上，而前侧则与胸骨相接。上侧的肋骨长度较短，并且到第七肋骨才开始变长。同时，第七肋骨是最长的一根肋骨，也是与胸骨相接的最后一条肋骨。上侧这七根肋骨统称为真肋。

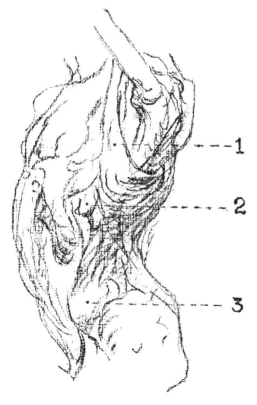

肌肉：1. 背阔肌覆盖了整个肋骨区域，并且在肱二头肌沟的下侧边缘与上臂相接。这块浅层肌肉像一层薄膜似的附着在腰背部以及位于腰椎与胸椎尾端附近的髂嵴上。2. 一般情况下，我们凭肉眼只能看到前锯肌下侧的指状凸起部分，也就是其位于胸腔两侧腋窝下方的部分。前锯肌有很大一部分都被胸大肌和背阔肌所覆盖。3. 腹外斜肌的上侧附着在第八肋骨上，并且在这个位置上与前锯肌互锁相连。这两块肌肉从这里向下延伸直到与髂嵴相连。

前锯肌能够向前拉动肩胛骨并且抬高肋骨，而背阔肌则能够向后和向内拉动手臂。当背阔肌穿过肩胛骨下侧角时，它的顶端会向后弯曲延伸至第六或第七胸椎的位置。

前锯肌构成了腋窝的内壁部分，它在上方插入肋骨的部分是我们肉眼无法看见的，但是它在下方位于胸大肌和背阔肌之间的三或四个分块则清晰可见。

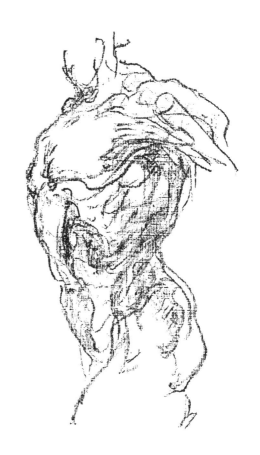

从侧面看，躯干的正面轮廓是由凸起的肋软骨形成的。向上并向前倾斜（肋骨本身是向下并向前倾斜的）的前锯肌指状凸起部分与腹外斜肌在胸腔两侧相接。

腹外斜肌在其附着于髂嵴的部分形成了一个外斜的卷状结构，它的底部就是髂沟所在的位置。当这块肌肉的一侧收缩时，它就会带动躯干向左或是向右扭转。当腹外斜肌两侧同时被拉伸，它就会将肋骨向下拉，从而让身体向前弯曲。

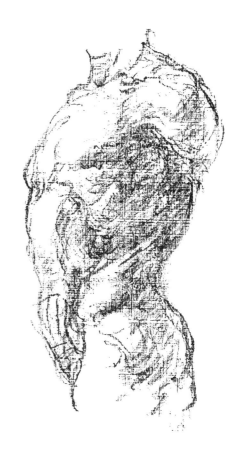

胸　腔

　　胸腔骨骼的封闭型机械构造使得它能够进行扩张和收缩运动。肋骨从脊椎两侧向前伸出并向下倾斜。当肋骨被向上抬时，它们同时也会被向外拉，而这个动作也使得它们与脊椎之间的夹角更接近于直角，并且也将连接于它们前侧的胸骨向前推。带动胸部进行扩张和收缩运动的带状肌肉从骨盆处向上延伸直至胸腔的前侧和两侧。

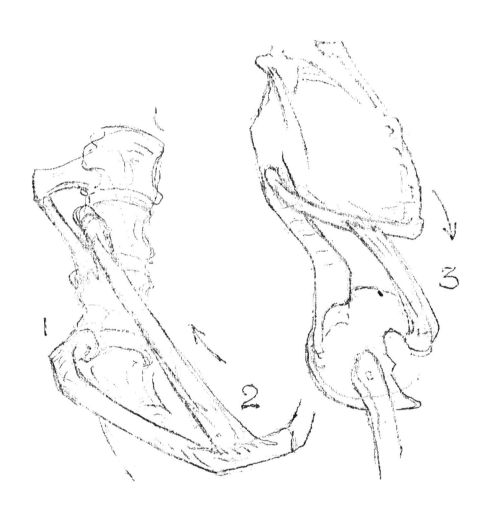

1. 杠杆活动的支点或转轴。
2. 肋骨要借助肌肉运动的力量才能向上提升。
3. 肌肉运动的力量能够让肋骨的前端向下或向上移动。无论是上提还是下降运动，肌肉都
　　起着平衡肋骨转动轴心的作用。胸腔的运动是通过两个肌肉引擎发力点来完成的，其中
　　一个能够上提并延展胸部，而另一个则起到下拉整个胸腔的作用。这两组制动方向相反
　　的肌肉分别被称为提肌和降肌。

躯干后视图

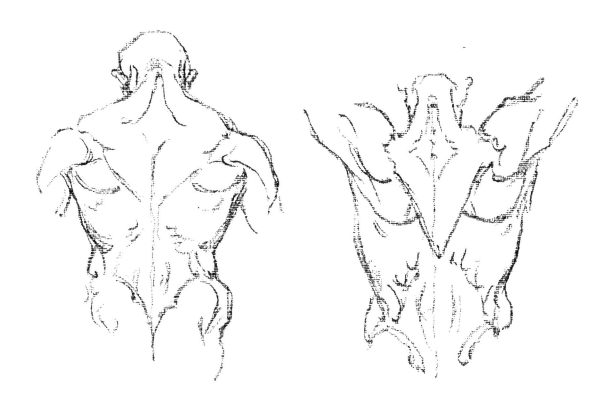

　　斜方肌是一块斜方形的肌肉，它的顶端位于头骨的底侧，而底端则位于肩胛骨的正下方。同时，它的两个侧角位于与三角肌相对的肩胛带处，这也让斜方肌看起来像是三角肌的一个延长部分。

　　从耻骨开始，肌肉呈向上分叉状生长，而下侧肋骨和肩胛骨下角的生长趋势则呈向下分叉状，这样的结构也使得背部形成了许多轮廓分明大小不一的小斜方形。

　　肩胛骨的脊部总是清晰可见，它们向上倾斜并向着肩膀的转角处延伸。这个部分与脊椎边缘之间的夹角是固定的（稍微大于直角），同时它们与肩胛骨下方的外转角之间的夹角则刚好是一个直角。

　　当肌肉处于放松的状态下，肩胛骨脊部和肩胛骨本身看起来都是覆盖在皮肤下的凸起。但是，当肌肉膨胀时，它们就会让皮肤形成凹槽。

　　在肩胛骨脊部两侧的肌肉都非常容易辨认，其中位于下方外侧的是三角肌，而上方内侧的则是斜方肌。同时，斜方肌还从脊部的内端一直延伸到脊柱的正下方。在下方，菱形肌从肩胛骨下方向上延伸至脊柱处，而肩胛提肌的上角则几乎与颈部顶端垂直。此外，它们也起到形成背部肌肉隆起的作用。

躯干的肌肉

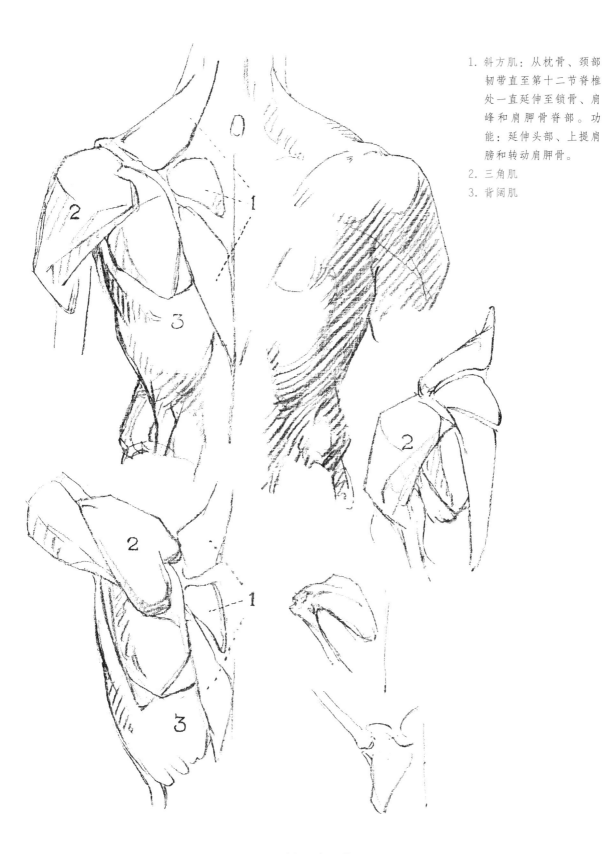

1. 斜方肌：从枕骨、颈部
 韧带直至第十二节脊椎
 处一直延伸至锁骨、肩
 峰和肩胛骨脊部。功
 能：延伸头部、上提肩
 膀和转动肩胛骨。
2. 三角肌
3. 背阔肌

背部从表面看起来有着许多凹陷和隆起，但这并不完全是由它的骨骼结构所致，还要归结于背部那些相互交叠穿插的肌肉薄层。在这里我们需要牢记的是，那些浅层或外层肌肉的形状和轮廓只有在运动时才会显现出来。因此，无论这些肌肉的位置如何变换，判断背部区域时我们始终应该以脊柱、肩胛骨和其肩峰部分以及髂嵴作为界点标志。

　　脊柱是由24节脊椎骨组成的，它从纵向贯穿整个背部，并在背部形成一道凹槽。脊椎分成颈椎、胸椎和腰椎三个部分。颈椎包含7节椎骨，其中第七节椎骨也是整条脊椎中最突出的一节，它也被称为隆椎。胸椎部分在背部呈现出的凹槽不如下方腰椎部分的深。胸椎部分包含12节椎骨，当身体向前弯曲时，这部分椎骨的轮廓就会在背部清晰可见。

　　脊柱凹槽在腰椎的部分变深，而且在背部的这个部分你能看到明显的起伏和凹陷。同时，脊柱在这个部分会变得更宽，并且在从耻骨表面穿过骶骨时变得扁平。脊柱的平均长度约为68.58厘米。

　　肩峰位于肩胛带的外侧角处，它是肩胛骨脊部向外延伸的最高点。

　　肩胛骨是一块与胸腔紧密接合的平板状骨头，它有着与脊柱平行的竖直长内边缘，还有一个锐利的下尖部分；肩胛骨的长外边缘向上延伸至腋窝处，同时它的短上边缘与肩膀倾斜的肩线相平行。肩胛骨脊部从脊缘处开始向下延伸，其长度约为整块肩胛骨的三分之一。它在肩胛骨上形成了一个增厚的三角形区域，并且向上延伸直至肩胛骨外上侧角的高度时（即肩膀关节连接处）就会向前转折，然后在肩峰处与锁骨相连。因此，肩胛骨的凸起部分就包括肩胛骨脊部、脊缘和下侧角。肩胛骨上侧角也有着增厚的结构，这样它就在肱骨端头形成了凹槽，从而构成能够自由活动的肩关节。

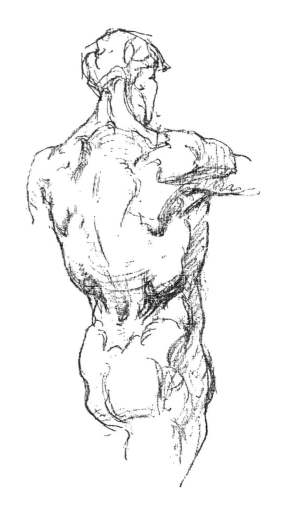

运　动

　　躯干的弯曲和拉伸运动几乎都是由腰椎来完成的，而侧弯运动则是由整个躯干来完成的。此外，在脊柱直立的状态下，躯干的转动发生在腰椎部分，当脊柱呈直角弯曲时，扭转运动就会发生在胸椎处；当脊柱完全弯曲（即胸腔贴近于腿部）时，扭转动作就是由颈椎来完成的。在腰椎部分，转动的轴心位于脊柱后方；胸椎部分的转轴就是脊柱本身的轴心；到了上背部，这个转轴就来到了脊柱的前方。

　　在躯干运动中，每一块脊柱骨都会有小幅度的移动，而完整的动作其实就是这些小移动叠加出来的表现。

　　肩胛骨会沿着胸腔的表面朝各个方向滑动，当它被抬高时，它的尖端或脊缘就会在皮下形成明显的凸起。单凭肩胛骨本身就能轻松完成肩膀部分几乎一半数量的活动。

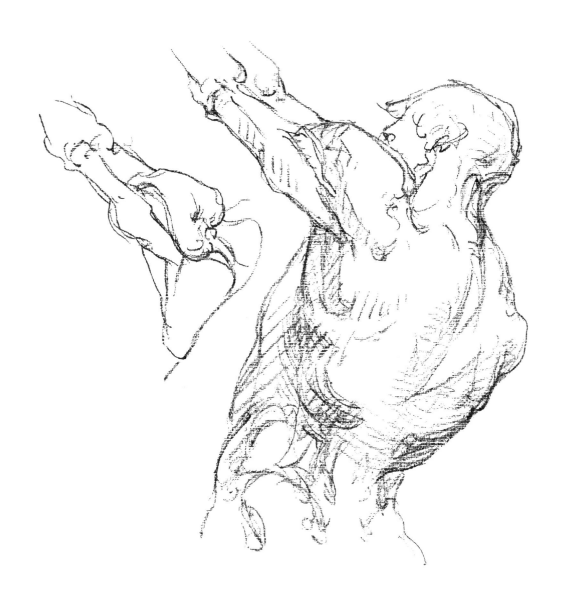

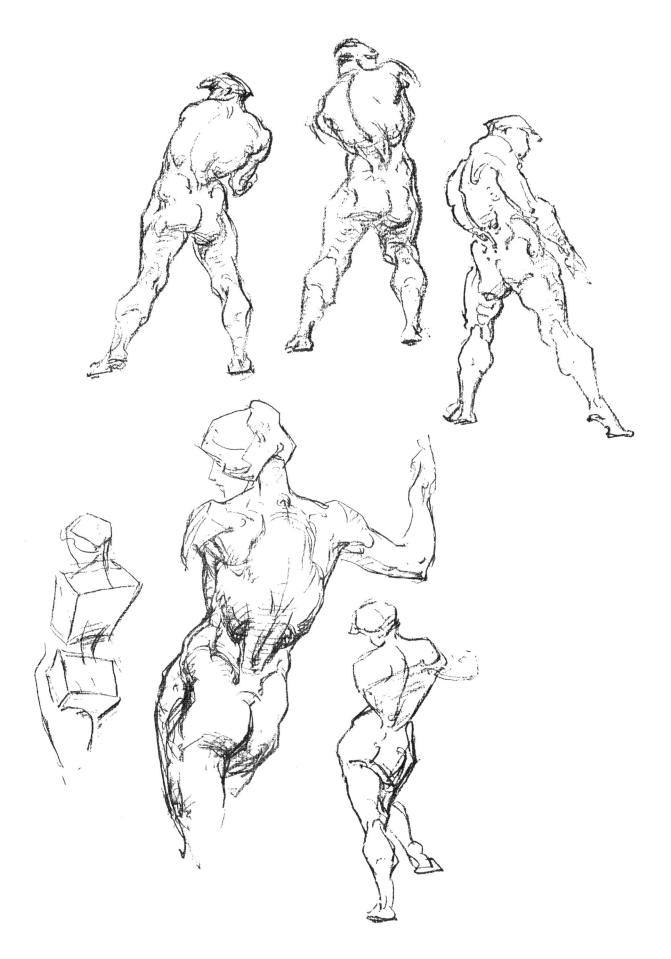

躯干和臀部的运动结构

　　胸腔和骨盆通过一段脊椎相连，这部分脊椎也就是我们前面提到的腰椎。肌肉的力量在这两个体块间起到杠杆的作用，并且让身体能够向前、后或左、右弯曲和转动。我们可以把骨盆想象成是一个只有两个辐条的车轮，它的轮芯就是髋关节，而行走或跑动时前后摆动的双腿就是它的两个辐条。当力施加在杠杆的长端上时，它的作用力就会被增强；如果是以加速运动为目的进行施力，那么施力点就应该在杠杆的短端。

　　当背部和骨盆体块进行前、后或体侧弯曲时，人体肌肉的力量只作用在关节处并起到拉动和弯曲的杠杆作用。脊椎的骨骼结构限制了背部的活动幅度。每一节脊椎骨都是一个杠杆，而胸腔和骨盆的弯曲和转动都是通过这些杠杆来完成的。从背面看，躯干是一个上大下小的竖直状楔形，它的上侧边缘位于肩膀处，而下端则揳入两臀部之间。躯干和臀部会随着人体的运动扭转或弯曲。

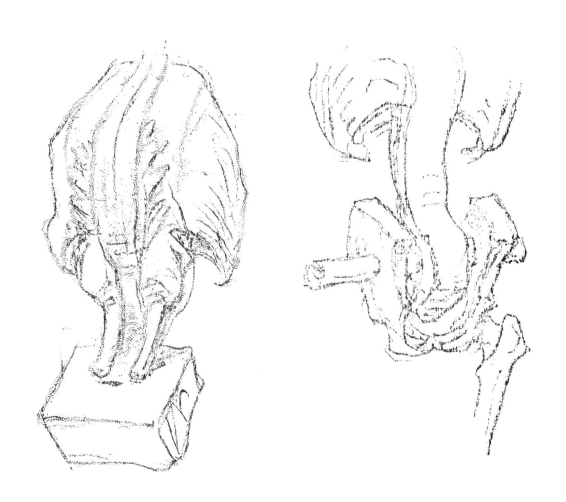

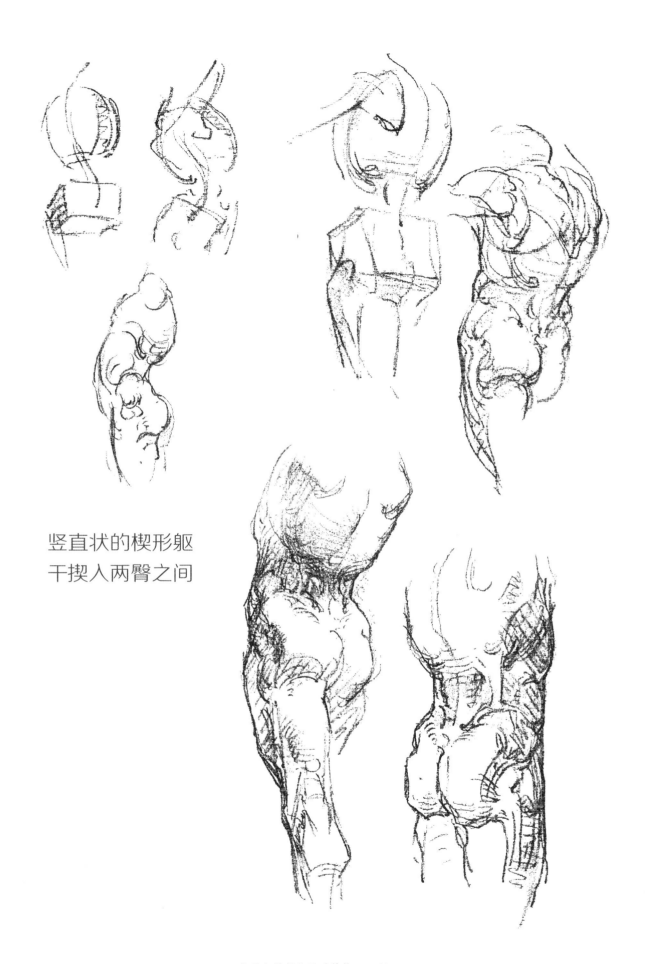

竖直状的楔形躯
干揳入两臀之间

肩胛带

　　肩胛骨与背部的连接关系并不是附着而是嵌入。两侧肩胛骨的运动发生于从它们顶点的肌肉附着处到锁骨之间，而运动方式包括上抬、下放或扭转，并且都是通过肌肉力量的带动来完成的。除锁骨前方与胸骨的结合处以外，肩胛骨和锁骨的其他部分都能够自由活动。这些围绕在锥形胸腔四周的弧形骨骼结构被统称为肩胛带。

　　这部分结构除与胸骨的附着处以外都能够进行抬起或下放运动。同时，肩胛带还能向前推动胸腔或围绕其产生扭转，并且不会对胸腔的呼吸运动产生任何影响。在背部，两侧肩胛骨的边界之间会有一段间隔空隙；同样地，在胸前的两侧锁骨之间也有一段空隙。当那些上抬肩膀的肌肉部分处于工作状态时，它们彼此间就会有主动力和被动力的分工，从而形成完美的力量平衡。

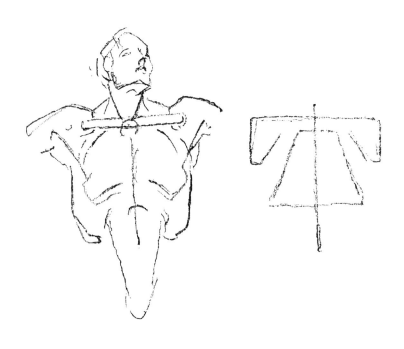

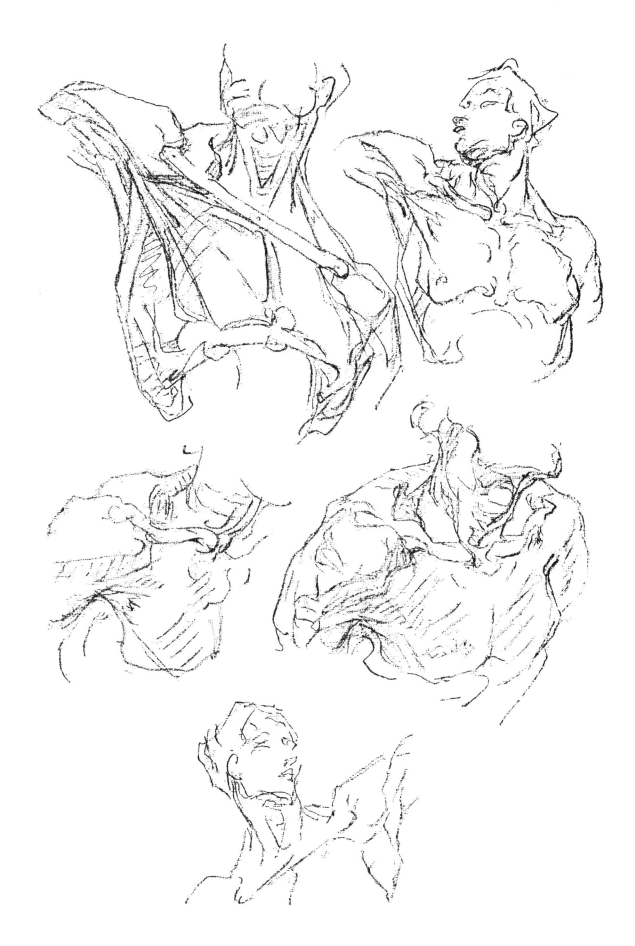

三角肌和胸大肌

　　三角肌顾名思义就是一块三角形的肌肉。这块肌肉的起始点位于锁骨外三分之一处和肩峰的凸起边缘，并且覆盖了肩胛骨在脊柱位置上的整个长度。三角肌分成三个向下生长的部分。其中，中间部分呈竖直状，而内外两个部分则呈向下倾斜状。一条短肌腱穿插进三角肌，并且将它固定在肱骨的外侧表面。三角肌的构造使得它的三个部分能够在运动中配合协调。当三角肌的三个部分同时运动时，它就能够将手臂竖直地抬起。此外，如果三角肌从斜方向拉动锁骨和肩胛骨，那么它就能让手臂进行前后摆动。

　　当手臂垂于身体两侧时，胸大肌呈扭曲状，只有当手臂伸展或抬至头部上方时，胸大肌的肌肉束才会伸开并相互平行。当我们描绘人体的胸部结构时，以下7点是需要特别注意的：（1）肌腱将手臂拉伸到什么位置；（2）锁骨与胸腔的连接形态；（3）从锁骨到胸骨之间的下倾位置在哪；（4）胸部与胸骨之间肌肉的下倾走势；（5）连接第七肋骨的肌肉；（6）第六肋骨以上的肌肉覆盖部分；（7）第二和第三肋骨应该正好位于胸骨柄（即胸骨最上部）的下方。

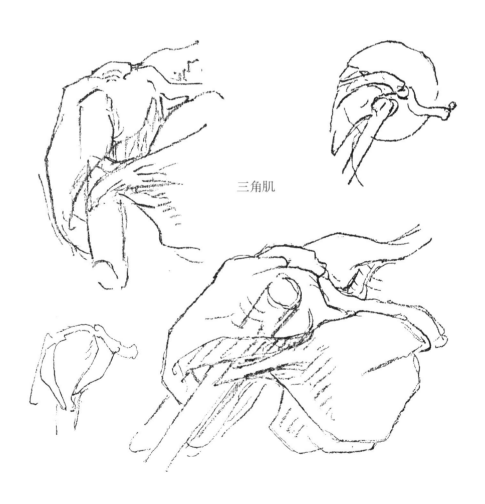

三角肌

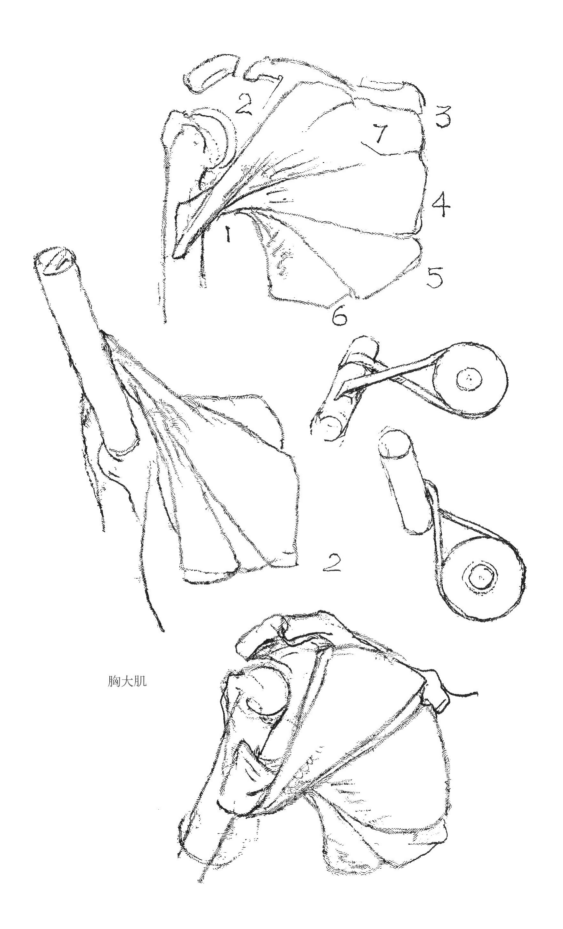

2

1

3

7

4

5

6

胸大肌

2

肩胛骨

 在我们研究肩膀的构造时可以把它看成是一个机械装置，这样我们的研究目的就是理解它的功能、杠杆作用和运动力量。在这里，我们必须将肩膀看作是手臂的基座部分。在下一页的大图例中所展示的是肩胛骨的肌肉分布。从图中我们可以看到手臂和肩膀是分开的两个结构，而且彼此间还有着一定距离的间隔。大自然之所以让我们进化出这样一个结构，是为了使我们的手臂能够向前、向内或向后拉动。在本页图例中展示的所有肌肉都是从肩胛处开始生长的，同时它们分别从肱骨的上侧、前侧和后侧嵌入手臂从而形成了手臂与肩膀之间的连接。这样的肌肉构造使得它们在相互拉扯时肌肉束能够产生收缩，从而使手臂转动起来。此外，我们凭肉眼通常只能在斜方肌、背阔肌和三角肌所形成的三角形区域中看到这些肌肉的完整或者部分形状。

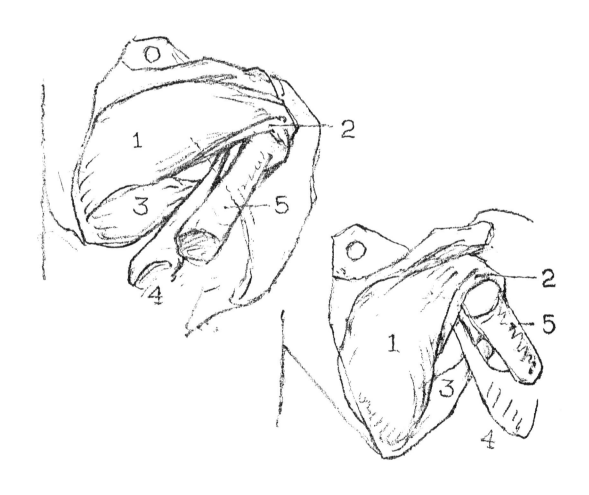

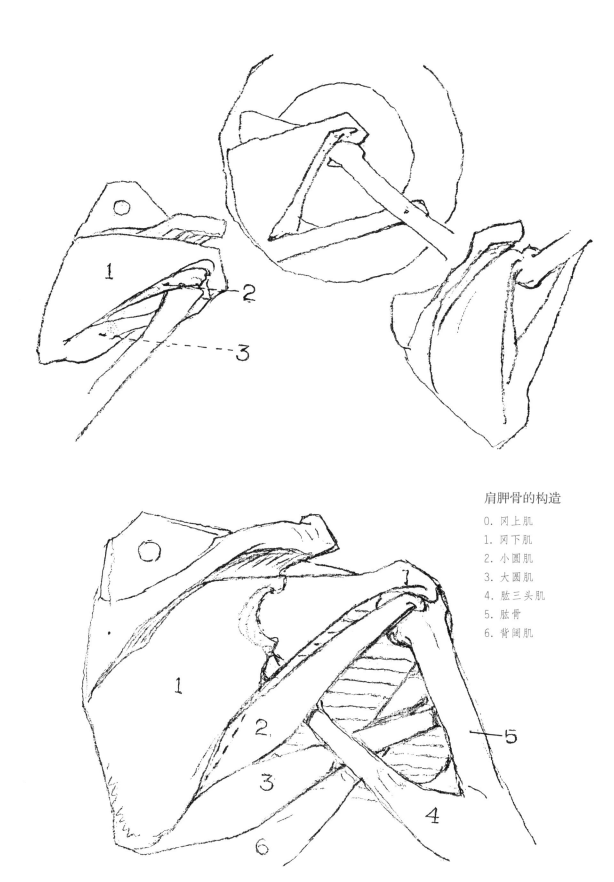

肩胛骨的构造

0. 冈上肌
1. 冈下肌
2. 小圆肌
3. 大圆肌
4. 肱三头肌
5. 肱骨
6. 背阔肌

肩胛骨区

1. 肩胛提肌：肩胛骨的"升降机"，能够升高肩胛骨的底角。
2. 菱形肌：从第七颈椎延伸至第四和第五胸椎的肌肉，它能够使肩胛骨进行上提和后缩运动。
3. 前锯肌：沿着肩胛骨竖直的边缘生长的肌肉，起到向前牵动肩胛骨的作用。

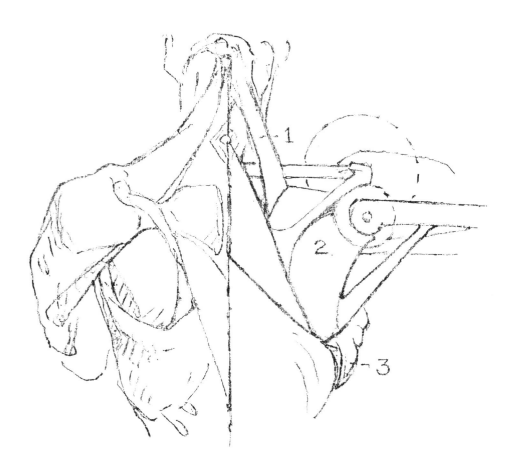

结构（图见右页）

1. 当手臂垂下并位于体侧时，肩胛骨的内侧边缘与脊柱相互平行。
2. 当手臂向上抬高至与身体呈直角时，肱骨大结节就会挤压肩胛骨—关节盂的上侧边缘，从而推动肩胛骨产生旋转。
3. 水平的条状物代表的是锁骨，它与胸骨在胸腔前侧相连，并且在肩膀顶端与肩胛骨的肩峰相接。
4. 肩胛骨转动的轴心（从背部看）位于锁骨和肩胛骨脊部相结合的位置上。
5. 肩胛骨或肩胛。
6. 肱骨：上臂骨。

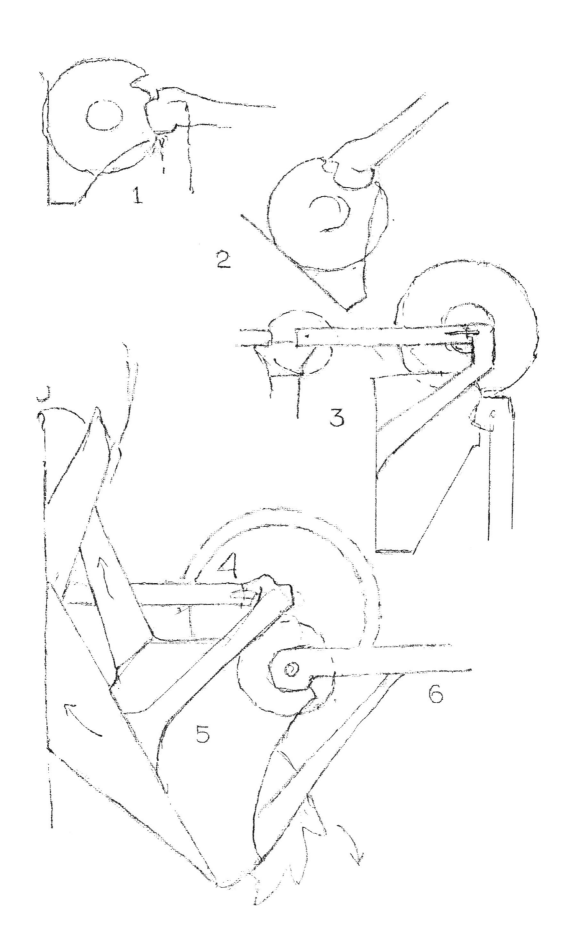

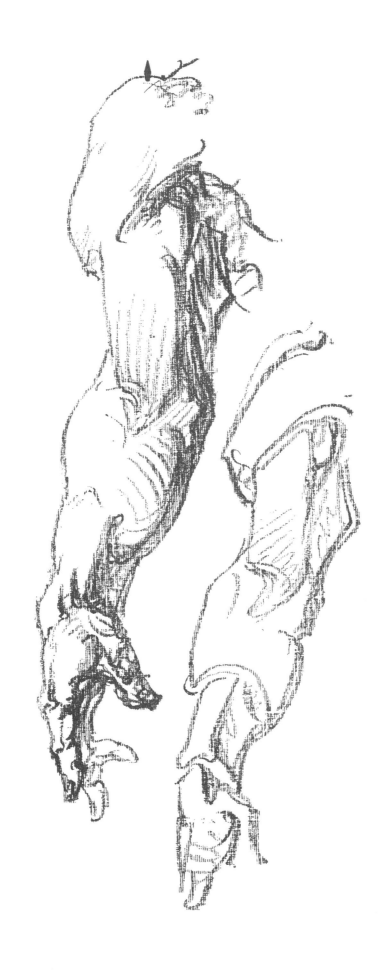

手　臂

∙∙∙

　　上臂的基座位于肩胛带上，它的骨骼称为肱骨，是一条呈圆柱形并且轻微弯曲的骨头，肱骨的球形顶端使它刚好能够镶入肩胛骨的杯形凹槽中。这个球窝关节外面包裹着起润滑作用的囊，并且通过由筋膜和韧带构成的强力支撑带固定在一起。这样的结构能够从不同角度支撑手臂，并且也让手臂获得了大范围的自由活动能力。上臂的下端结束于肘部处的铰链式关节上。肘关节的内侧和外侧各有一个突出的骨节，它们分别是内踝和外踝，而且我们能从皮肤表面清楚地看见它们。其中，内踝起着一种测量点的作用，并且它看起来也相对比外踝更突出一些。

　　前臂是由两根骨头组成的。其中一根名为尺骨，它的顶端有一个凹口，从而让它能够在肘部的位置包裹住上臂两个骨节形成的圆润表面。尺骨呈长轴状，它的下末端也有着一个球形结构，而且这个结构在腕关节的小指一侧看起来尤为明显。前臂的另一根骨头名为桡骨，它的下末端在拇指侧与手腕接合。从图示中能看到，桡骨比尺骨稍宽，并且在纵向上有着弧形轮廓。它的顶端有一个小的凹槽状结构，并且被一圈韧带固定在上臂骨（或肱骨）的外踝下方。

　　桡骨在手腕拇指一侧呈放射状延伸，在小指一侧环绕着尺骨。上臂和前臂在肘部的位置上形成了一个铰链式的关节。

　　肩膀的组块是一个头部向下的倒楔形，并且在上臂长度一半的位置上与平坦的上臂外侧融合在一起。在这个位置上，上臂的前侧向下延伸并在肘部的下方揳入前臂中。当拇指转向身体的反方向时，前臂处的体块是呈椭圆形的，并且在前臂两根骨头交叉在一起时会变得更圆。

手腕所处的块面，其宽度是厚度的两倍，它像一个平坦的楔形在手腕和肘部之间一半的距离处斜插入前臂。

　　从后侧看，肩膀从身体一侧插入到上臂中。在它们的接合点下方，有一个被从中间削去一半的竖直楔形连接着肘部到肩膀之间的距离，这个就是肘部肌腱面。前臂块面的形状可以从椭圆形到圆形之间变化，而这个程度取决于它的两根骨头是否交叉在一起。手腕的宽度是其厚度的两倍。

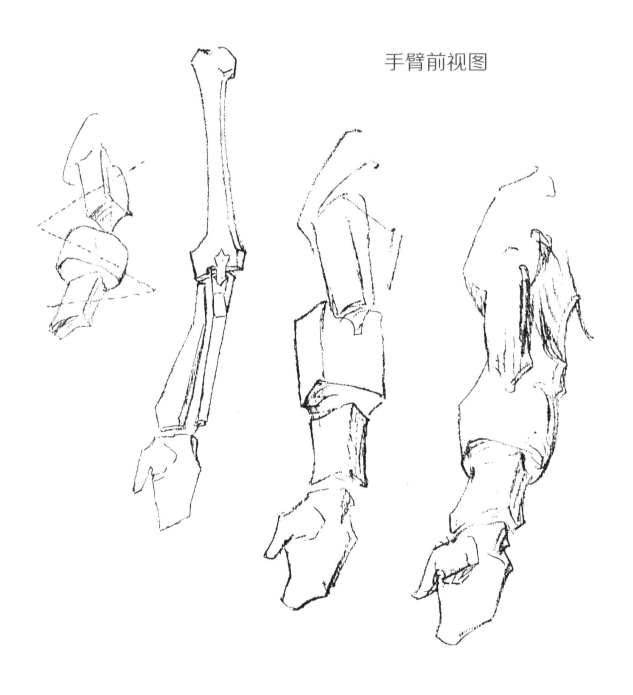

手臂前视图

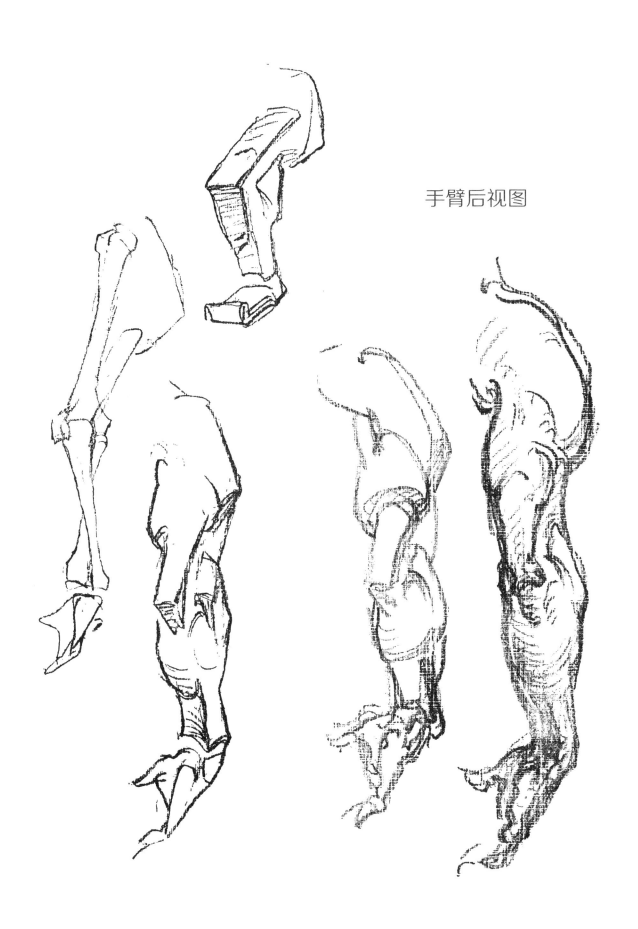

手臂后视图

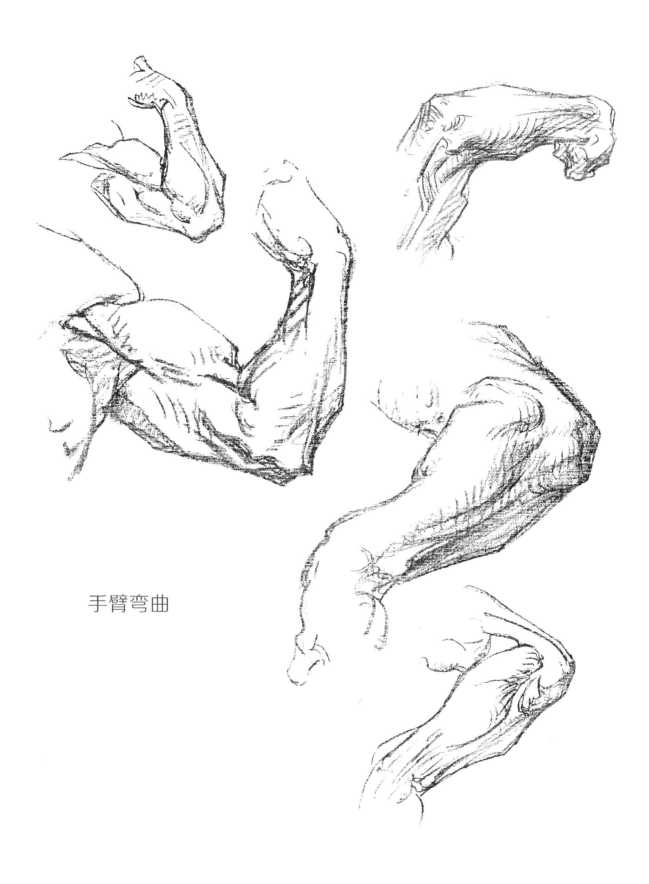

手臂弯曲

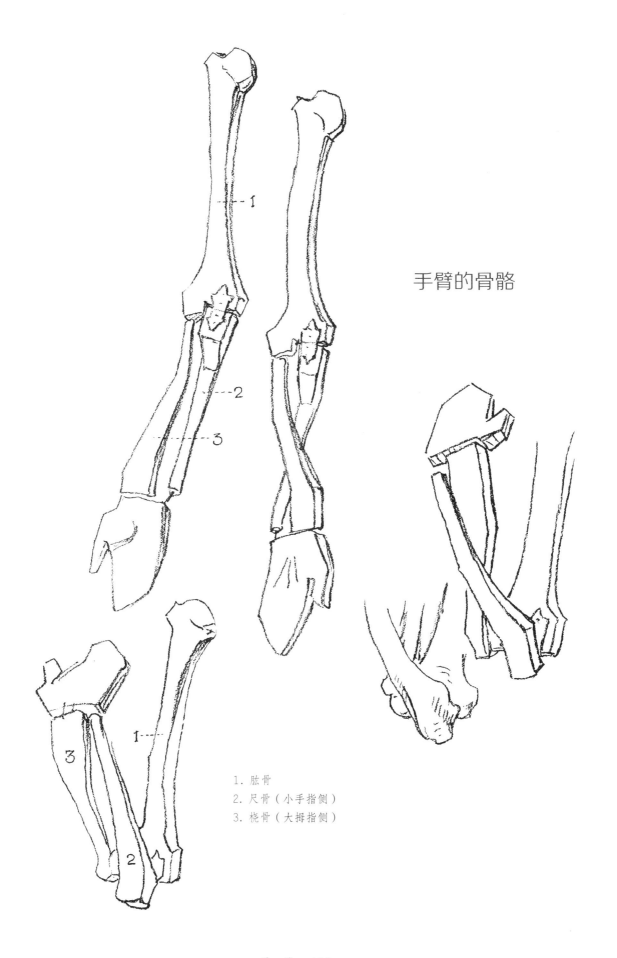

手臂的骨骼

1. 肱骨
2. 尺骨（小手指侧）
3. 桡骨（大拇指侧）

上臂肌肉（前侧）

1. 喙肱肌：从喙突延伸到肱骨内侧一半距离长度的肌肉。功能：将肱骨向前拉起，以及让肱骨向外扭转。

2. 肱二头肌：这块肌肉的较长一头从肩胛盂（肩峰下方）延伸至肱骨的凹槽部分；较短一头则从喙突延伸至桡骨。功能：将肩胛骨下拉；让前臂弯曲；让桡骨向外转动。

3. 肱肌

4. 旋前圆肌

5. 屈肌（肌肉组）

6. 肱桡肌

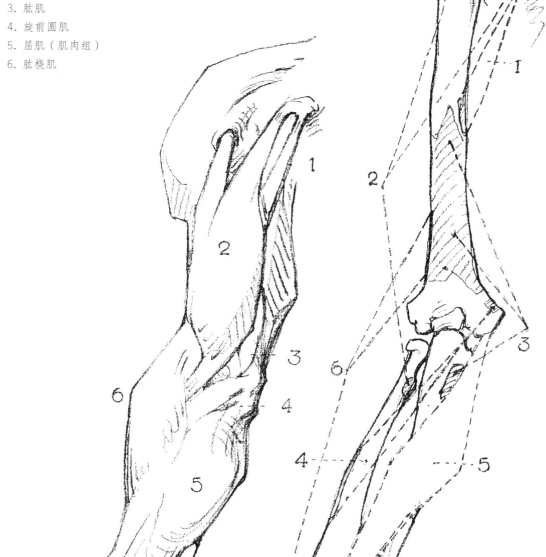

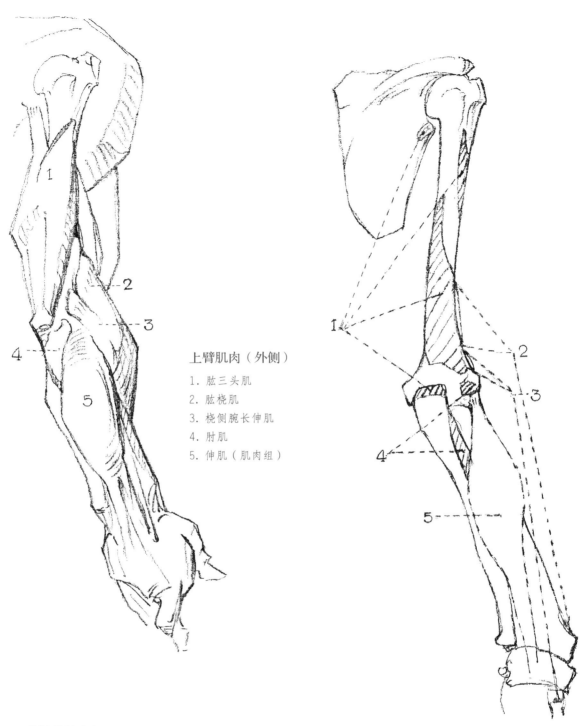

上臂肌肉（外侧）

1. 肱三头肌
2. 肱桡肌
3. 桡侧腕长伸肌
4. 肘肌
5. 伸肌（肌肉组）

伸肌的肌肉组

指总伸肌：从肱骨外髁延伸至手部所有手指的第二指骨和第三指骨的肌肉。功能：让手指伸展。

小指伸肌：从肱骨外髁延伸至小指的第二和第三指骨的肌肉。功能：让小指伸展。

尺侧腕伸肌：从肱骨外髁和尺骨内侧延伸至小指底端的肌肉。功能：让手腕伸展和下弯。

肘肌：从肱骨外髁后侧延伸至肘部鹰嘴突和尺骨骨干的肌肉。功能：拉伸前臂。

手臂前侧

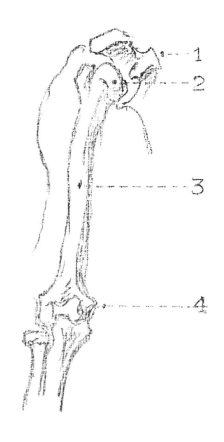

骨骼：1. 喙突是肩胛骨的一部分，它延伸至包裹肱骨球状端的凹槽外缘之上，并且还向前超出了这个位置一段距离。2. 肱骨的球状端外形圆润，并且被软骨所覆盖。它与肩胛骨的肩胛盂部分相接。3. 肱骨是人体的长型骨骼之一，它是由一个骨干和两个大骨端组成的，其中上侧骨端与肩膀相接，而下侧则与肘部相连。4. 肱骨骨干位于肘部的中间部分，从前到后都比较扁平，并且在内外两侧各有一个凸起状的结构，它们分别是肱骨的内髁和外髁。其中，肱骨内髁看起来比外髁更为突出。

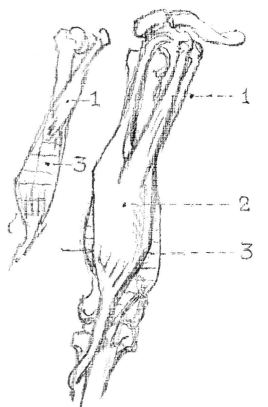

肌肉：1. 喙肱肌是一块位于上臂内侧表面的小块圆形肌肉，肱二头肌的短侧就在它的旁边。2. 肱二头肌之所以被如此命名，是因为它分成一长一短两个部分。其中，较长的一侧名为肱二头肌长头，它沿着肱骨上的肱二头肌沟向上生长，并且正好嵌入肩胛盂的上方；较短的一侧名为肱二头肌短头，它与喙突部分相连。肱二头肌向下延伸，在肘部下方的桡骨处形成了肌腱结构。3. 肱肌位于肱二头肌的下方，它横跨了肱骨下半部分到尺骨之间的距离。

肱二头肌和肱肌都位于手臂的前侧。当这两块肌肉收缩时，肘部就能够进行弯曲运动。在肌肉的运动中，每块肌肉需要有另一块能对它进行反作用力的对抗肌肉。比如，如果手部只有一块肌肉运动，手指就不能弯曲或伸直。肱二头肌和肱肌就正好是肱三头肌的对抗肌。肱肌从前侧覆盖了肱骨的下半部分，并在肘部下方插入到尺骨之中。由于肱肌与尺骨之间的附着物很短，因此这也削弱了它的发力能力。但是，这样所形成的短杠杆结构让肱肌的运动速度得到了增加，从而弥补了它在此处力量的损失。

肩膀组块向下倾斜，就像是一个楔形覆盖在手臂外侧面的一半长度上。当肱二头肌不收缩时，它看起来就是一个扁平的块面，并且向下揳入肘部下方的前臂中。肘部上方的上臂组块会产生许多大的形状变化。比如，肱二头肌在放松时会呈长条状，但是当它收缩时就会缩短且变成球状。

手臂后侧

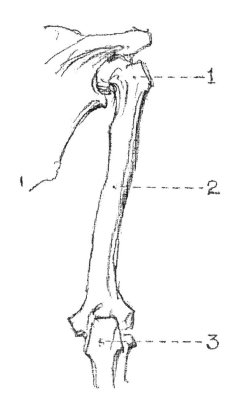

骨骼：1. 肱骨大结节位于肱二头肌沟的外侧边缘，它的顶端位于肩膀处，是一个突出的骨节。尽管肱骨大结节被三角肌覆盖着，但是从肩膀的皮肤表面仍然能够清晰地看到它的轮廓。2. 肱骨的骨干呈圆柱状。3. 尺骨上的鹰嘴突构成了肘部的凸起部分。

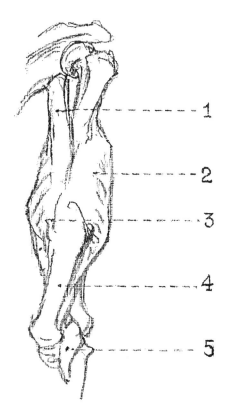

肌肉：1. 肱三头肌长头。2. 肱三头肌外侧头。3. 肱三头肌内侧头。4. 肱三头肌总肌腱。肱三头肌的名称来自它的三个部分（或三个头）结构：一个位于中间，两个位于侧边。其中，位于中间的长头从肩胛骨边缘生出并且直接延伸至肩胛盂下侧，它的末端是一条又宽又平的肌腱。同时，这条肌腱也是肱三头肌另外两个头的终结点。外侧头从肱骨的外上侧生出，而内侧头的起始点也位于肱骨上，但是是在内侧。这两条肌肉都与总肌腱相连，而总肌腱则插入到尺骨的鹰嘴突部分中。5. 肘肌是一块小的三角形肌肉，它的上方与肱骨外髁相接，下方则与尺骨相连。肱肌是三角肌的延续部分。

肌肉的唯一运动方式就是收缩，而当人体停止用力时，肌肉就会放松下来。位于手臂前侧的肌肉能够通过收缩让肘部弯曲，并且也能让手臂伸展并绷直。肱三头肌（反作用力肌肉）也在这样的运动中发挥着作用。此外，这些肌肉所带动的肘关节是一个铰链式关节，它只能够在同一层面中向前或向后移动。

三角肌的大块肌肉结构覆盖了上臂的后侧部分，它的范围涵盖了整个肱骨的长度。这块肌肉上部稍窄，然后向下逐渐变宽直至三角肌外侧头的沟壑处。在这个位置上，三角肌总肌腱顺着肱骨延伸至尺骨的鹰嘴突部分，从而在这两个部分之间形成了一个扁平的面。三角肌三个头的所有肌肉纤维都插入到总肌腱中。此外，这块又宽又平的肌腱也与肱骨的走势方向一致。

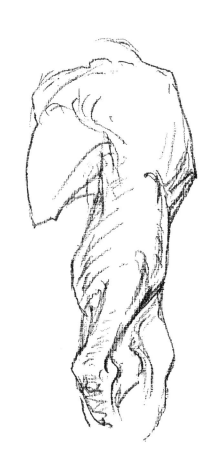

手臂外侧

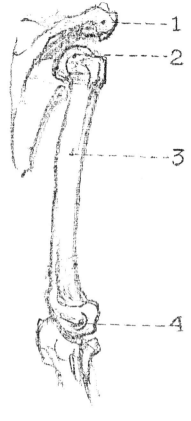

骨骼：1. 肩胛骨的肩峰部分。2. 肱骨头。3. 肱骨骨干。4. 肱骨外髁。

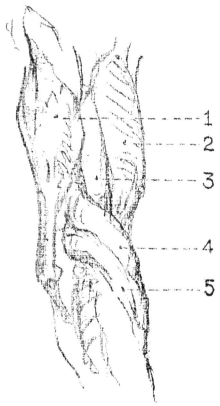

肌肉：1. 三角肌是一块三头状肌肉，它能够通过收缩让前臂进行伸展运动。2. 肱二头肌是一块两头状肌肉。它的收缩能够下压肩胛骨，并且让前臂弯曲以及向外转动桡骨。3. 肱肌（一部分附着在上臂，另一部分与前臂上部分相接）的收缩能够让前臂弯曲。4. 肱桡肌。5. 桡侧腕长伸肌是让手腕伸展的肌肉。

肌肉与它们各自的肌腱组合在一起就构成了运动的装置，就像是控制活动人偶的吊绳。在上臂处，控制前臂上抬或下放的"吊绳"是与骨头相平行的。人体所有的肌肉运动中都包含着分别发出正反两个作用力的肌肉。当一块肌肉拉伸时，与它相对的肌肉就会产生一些反作用力来形成一定的阻力，从而让拉伸的肌肉能够获得平衡。前臂就是一个杠杆，并且肱二头肌和肱三头肌都会对它进行撬动，从而使整条手臂能够在肘部处进行弯曲和伸直的运动。此外，前面提到的与手臂骨头相平行的肌肉起到让前臂前后摆动的作用。在肱骨外髁的上方，附着在肱骨下三分之一处的肌肉一直延伸到手腕处靠近桡骨底端的位置，它负责的是手部拇指侧的转动。我们在转动门把手和扭动螺丝刀时使用的都是这块肌肉。

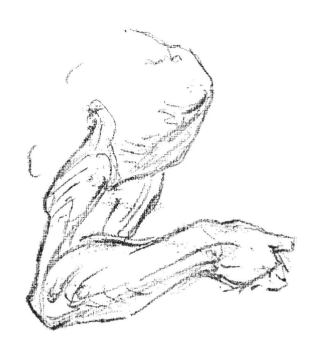

从手臂的外侧看，三角肌像是一个向下揳入手臂外侧沟壑中的楔形，而它的两侧分别是肱二头肌和肱三头肌。同时，肱桡肌也是一个在手臂外侧的楔形。这几块不同的肌肉所行使的功能也是截然不同的。但是，手臂的骨骼和肌肉总体结构的移动目的只有两种：缓慢地移动较重的部分，或是快速地移动较轻的部分。这样的结构让手腕和手部能够做向上、向下或是画圈运动。与手臂抬起时相对较慢的运动相比，手腕和手指的这些运动则更具稳定性和灵活性。

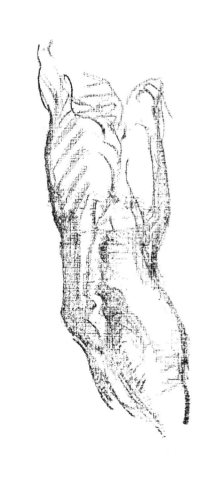

手臂内侧

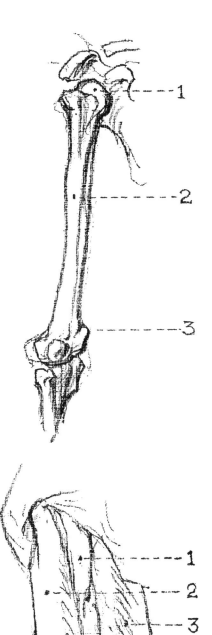

骨骼：1. 作为上臂骨的肱骨是一条圆柱形的长骨骼。由于这条骨头本身没有什么活动性，因此它只能在关节处进行运动。手臂一共有两个关节，一个位于肩膀处，起着抬起手臂的作用；另一个则在肘部处，起到弯曲手臂的作用。从手臂的内侧看，肱骨的顶部有一个光滑的球形结构，它被一层软骨组织包裹着，其也被称为肱骨头。这个结构陷于肩胛骨上的杯形槽中并且能在槽中滑动，而这个杯形槽就是肩胛盂。2. 圆柱形的肱骨骨干。3. 肱骨的内髁比外髁看起来更大且更突出一些。它既是前臂屈肌生长的起始点，也是旋前圆肌（将前臂拇指侧向身体方向拉动的肌肉）的起始点。

肌肉：1. 喙肱肌：从喙突延伸到肱骨内侧一半长度上。它起到向前拉动和向外扭转肱骨的作用。2. 肱二头肌：长头部分的起始点位于肩胛盂上缘，而短头部分的起始点则位于喙突，它们最终都延伸至桡骨处。它的功能是弯曲前臂和让桡骨向外转动。3. 肱三头肌：由中间头（或长头）、外侧头和内侧头（或短头）三部分组成。它起到伸展前臂的作用。4. 肱肌：从肱骨前侧的下半部分延伸至尺骨。它的功能是弯曲前臂。5. 旋前圆肌：从肱骨内髁延伸至桡骨外侧一半长度的位置。它能够向下翻动手掌以及弯曲前臂。6. 肱桡肌：从肱骨内髁脊部延伸至桡骨底部。它起到让前臂向上翻转的作用。

肘部是连接上臂和前臂的枢纽或铰链式关节，因此我们也可以把它看作是手臂杠杆结构的支点，而肌肉则是让这个杠杆动起来的发力引擎。当前臂上抬时，发力肌肉是肱二头肌和肱肌，而肱三头肌则处于放松的状态。

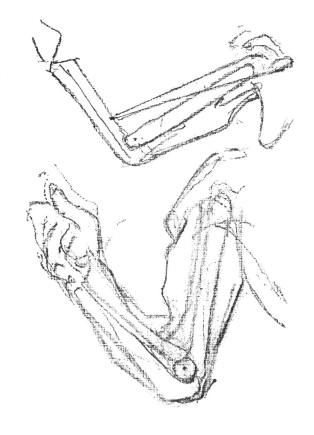

　　从上臂内侧看，最宽的部位是三角肌所在的区域，也就是从肘部向上量上臂总长的三分之二处。然后，上臂向着肘部的宽度方向逐渐变窄，并且形成一个中空的凹槽，它的底部边缘就是上臂肌肉的总肌腱。手臂与身体相邻的内侧部分中有着许多向着各个方向延伸的肌肉，因此它们能够向不同方向牵动上臂的关节。此外，这些肌肉还以不同角度交织在一起，这样的结构使它们在支撑起手臂的同时还给予了手臂很大的活动自由度。

肱三头肌和肱二头肌

　　手指的弯曲和伸直运动必须要在两块肌肉同时收缩的情况下才能完成。收缩是肌肉唯一的运动方式，而手指弯曲与前臂弯曲的运动原理是一样的。通过上臂前侧的肌肉收缩，肘部就能弯曲；上臂后侧的肌肉则起到拉伸和伸直手臂的作用。作为杠杆的前臂与它的支点肘部铰接在一起。在伸直手臂的运动中，强健的肱三头肌就会与它的对抗肌肱二头肌形成正反作用力。当这两块肌肉中的任意一方停止用力时，它们就会同时变回到之前放松的状态。

　　上臂肱骨是一条健壮的圆柱形骨头，它位于肩膀处的关节起到抬起手臂的作用，而位于肘部的关节则起到弯曲手臂的作用。这些关节有着能够滑动的结构，并且在它们收缩或放松的时候能够被拉动，因此它们的表面形状也会随着它们的活动和静止而改变。

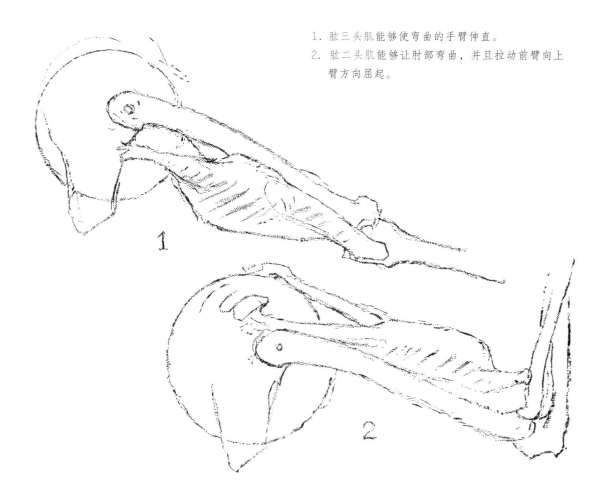

1. 肱三头肌能够使弯曲的手臂伸直。
2. 肱二头肌能够让肘部弯曲，并且拉动前臂向上臂方向屈起。

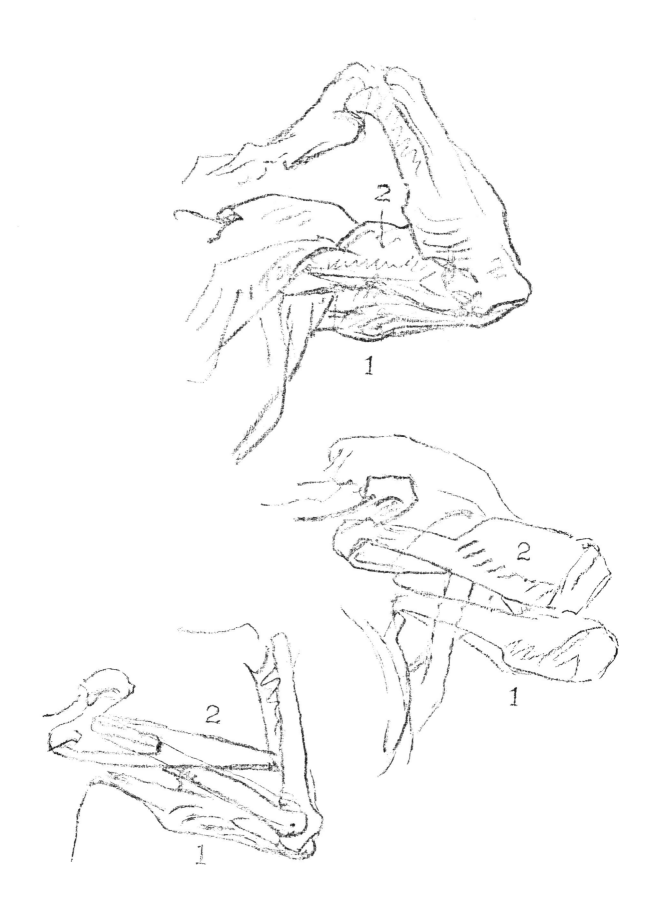

手臂的运动结构

　　人体的肌肉组织不仅能够通过发力使身体弯曲，同时还起到缓冲和减慢运动的作用。例如，位于上臂前侧的肱二头肌和肱肌能够通过收缩使肘部弯曲。但是，如果这种收缩的力量同时停止，前臂就会立刻下落。在这时，这两块肌肉的对抗肌就会减缓下落的速度从而不至于让手臂的运动失去控制，就像是踩刹车一样。这种能够减缓运动的肌肉结构遍布于整个躯干中，并且存在于肢体执行的所有动作中。

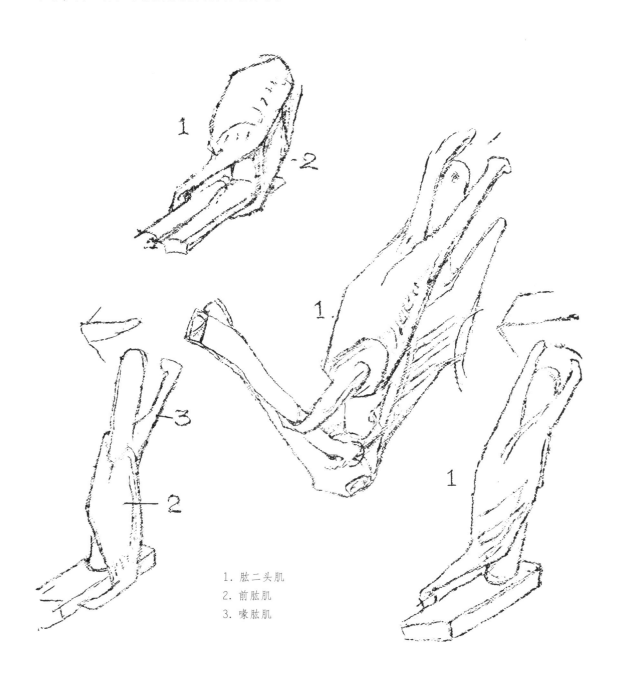

1. 肱二头肌
2. 前肱肌
3. 喙肱肌

手臂内侧

上臂的前侧是被肱二头肌和肱肌所覆盖着的。这些肌肉覆盖之下的上臂骨被称为肱骨，它在手肘处与前臂的骨骼铰链式相接，而手肘就是肱骨与前臂骨连接的支点。肱肌和肱二头肌的伸缩力量带动了上臂和前臂进行合拢动作。肱肌是一条藏在肱二头肌下方的宽形肌肉。它的起始端位于肱骨的下半部分，也就是靠近三角肌嵌入上臂的位置上。肱肌的末端肌肉束形成了一条厚实的肌腱，并且最终嵌入到尺骨的喙突部分。肱二头肌下方末端的双头结构覆盖在肱肌前侧的位置上，它位于肩胛处的上端，也是双头形的结构，并且分别被称为短头和长头。其中，短头附着在肩胛骨的喙突部位上，而长头则与一条从肩胛盂上缘延伸出的肌腱相接。随着肱二头肌向下延伸，它的两个头状结构会在靠近上臂的中间位置上相融合形成一块肌肉结构，并且最终在肘部的上方形成一条扁平的肌腱。手肘的弯曲和前臂的活动都是由肱二头肌和肱肌协助完成的。

从上臂部分看，我们能够很清晰地看出肘关节和让它活动的肌肉之间有着一个非常精准的位置关系。正是这样一种精准的位置，那些发达的肌腱才能够在收缩和伸展的过程中发挥上抬和旋转前臂的作用。

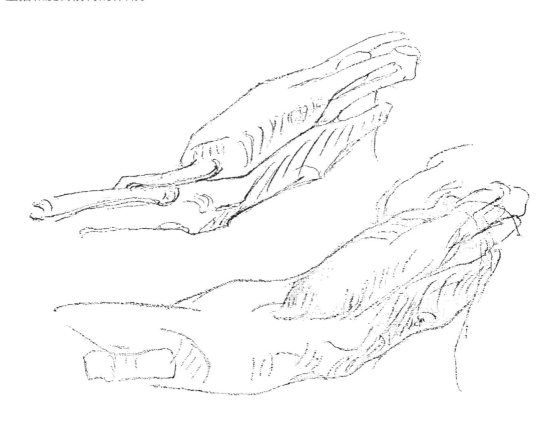

前　臂

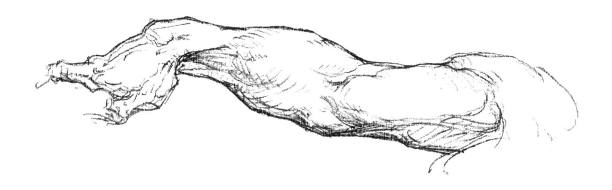

　　位于前臂的肌肉起到活动手腕、手掌和手指的作用，它们上部分是肌肉，下部分则是呈束状的肌腱。这些肌腱束一直向下延伸，并且穿越手腕下侧直到手指下方。前臂肌肉的排列和形状有着非常多的变化。在这个部位，单条的肌肉和肌腱在穿过手腕和手掌后会分叉成双条。此外，根据执行不同动作的需要，这些肌肉还能够快速且精准地进行单独或组合运动。

　　1. 位于前臂前侧和内侧的肌肉是从肱骨内髁的肌肉总肌腱处生长出来的，它们末端的肌腱长度占据了肌肉总长的三分之二。这些肌腱的下端又产生分叉，然后向下延伸并穿插到手腕和手指之中，从而形成了屈肌。

　　2. 前臂后侧和外侧的肌肉合成一组，从肱骨外髁和其临近的肱骨脊部生长出来。由于这些肌肉形成了一个组块，因此它们比前臂内侧的肌肉看上去要高一些。总的来看，这部分的肌肉向下穿过前臂后侧，并且在接近手腕时分散成肌腱。同时，手腕处的环腕韧带将这些肌腱固定在各自的位置上。

　　3. 当手臂向上弯曲成直角并且手部指向肩膀时，屈肌就处于收缩状态。此时，这些肌肉的中心隆起，而它们的肌腱则将手部向下拉。此外，手部朝向前臂前侧的曲腕运动被称为手的弯曲，而其反方向的运动则被称为手的伸展。

　　4. 当手部伸展时，那些位于前臂外侧和后侧的肌肉和肌腱就会显现出来，而且它们被环腕韧带固定在各自的位置上。前臂圆润的轮廓是由肌肉形成的，而且这些肌肉的末端几乎都在一个穿过手腕和手掌的长肌腱上。在这之中，一些肌肉起到让手部或不同手指关节活动的作用。前臂部分还有一些深层的肌肉，它们被上方生出的肌腱覆盖了。

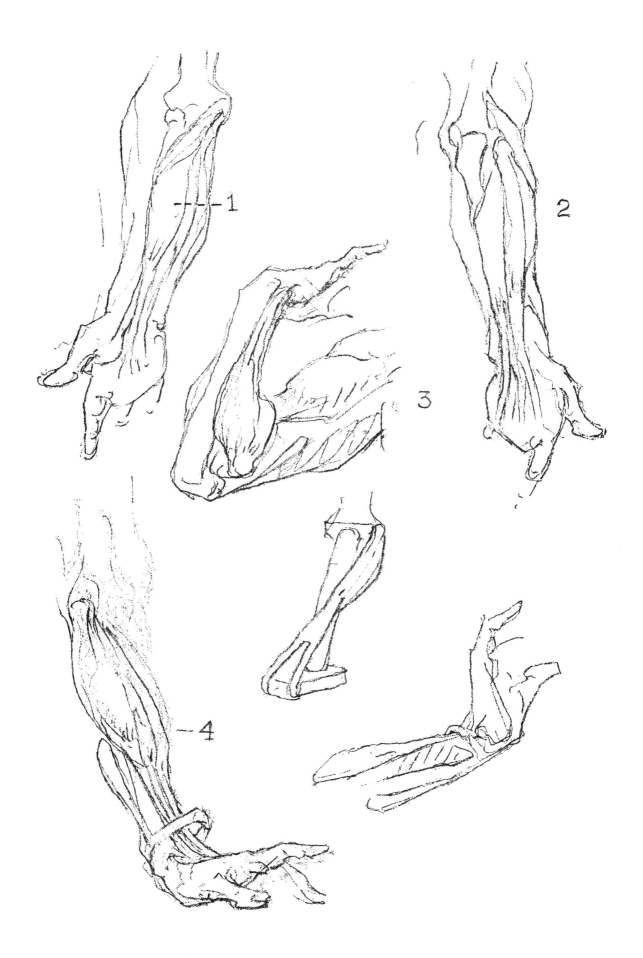

前臂前侧

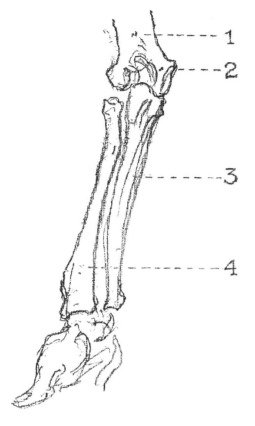

骨骼：1. 肱骨是上肢骨中最长的一根骨头。2. 在肱骨下端有两个球状凸起结构。其中，内侧的凸起（内髁）比较明显，并且总是清晰可见，因此它也被当作测量手臂比例的一个测量点。3. 尺骨铰接在肘部上，它与上方骨头的连接形成了一个类似于鸟喙的结构。尺骨向下朝着手部的小指侧延伸，并且在手腕处形成了一个球状的凸起。4. 桡骨的下端对着拇指一侧的手腕，对手部起着支撑作用。桡骨的顶端则有着一个内凹的头部，从而使它能够在肱骨的桡骨头上自由活动。

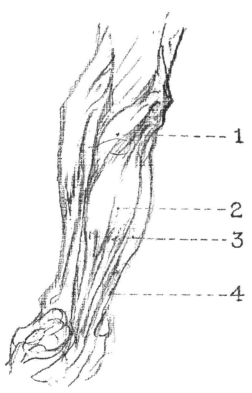

肌肉：1. 旋前圆肌的起始点位于肱骨内髁处，它沿着前臂向下并向外延伸，并且于桡骨骨干一半长度的位置上插入桡骨外侧。当这块肌肉收缩时，它会使前臂和手部拇指一侧向内翻转，从而让手掌朝下。2. 从肱骨内髁处一共生出四块屈肌。这些肌肉都比较发达，并且它们的下半部都连接在长肌腱上。3. 掌长肌也是一块屈肌，它有着一条细长的肌腱向下连接到手腕中部。接着，这条肌腱又插入到横跨手掌的掌筋膜中。4. 尺侧腕屈肌。

肌肉必须位于它们所移动关节的上方或下方。在前臂前侧隆起的肌肉是屈肌，它们的末端形成细绳状的结构，从而使它们在收缩时能够同时拉起手腕、手掌和手指，就像是拉动控制木偶的细绳一样。

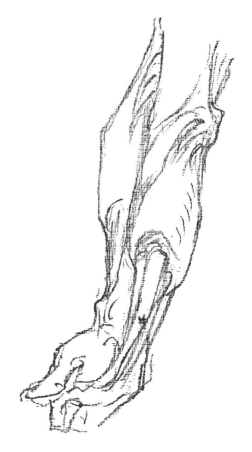

当前臂的两条骨头相互平行时，我们从它的前侧看，就会发现肱骨内髁凸起得相当明显，因此我们可以将它当作前臂的起始点来看。在这个点上，前臂中的肌肉和肌腱都向着下方的手腕和手部延伸。

首先，旋前圆肌斜着穿过桡骨中部。其次，桡侧腕屈肌延伸至手掌的外侧。再次，掌长肌向着手掌中部延伸。最后，连接到手掌内侧边缘的是尺侧腕屈肌。这几块肌肉的延伸区域都在前臂的前侧和内侧，并且起始点都位于肱骨内髁处。

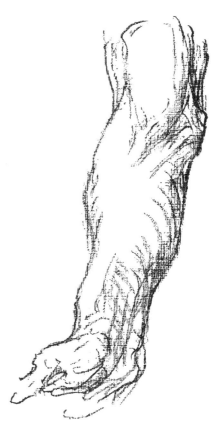

前臂后侧

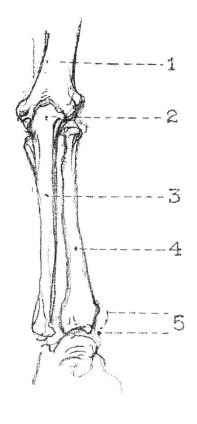

骨骼：1. 上臂的肱骨有着一个长骨干和两个骨端。2. 尺骨和肘部组成的鹰嘴突部分。3. 尺骨从肘部延伸至手腕的小指侧。4. 桡骨连接至手腕的拇指侧。5. 桡骨的茎突部分。

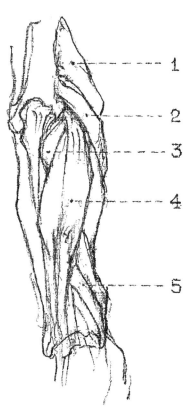

肌肉：1. 肱桡肌从肱骨外侧骨干的上三分之一处生出。这块肌肉向下延伸并逐渐增大，并且在到达肱骨外髁时达到其最大宽度。再往下，它的肌肉束被一条长肌腱所取代，并且插入到桡骨的茎突中。2. 在肱骨上，位于肱桡肌下方的是手腕的长伸肌。这条肌肉细长的肌腱一直延伸至食指处，它被称为桡侧腕长伸肌。3. 肘肌是一块附着在肱骨外髁上的小块三角形肌肉，它向下插入到肘部下方的尺骨中。4. 包括前面提到的手腕长伸肌在内，一共有四块肌肉被称为伸肌。其中的三块从肱骨外髁处伸出，它们向下延伸，肌肉形态占据总长的一半，而下面的一半则是肌腱形态；这些肌腱继续向下延伸，直至手腕、手掌和手指的位置。第四块伸肌的起始点位于肱骨外髁上方的肱骨干处。5. 拇短伸肌。

前臂的肌肉都位于肘部的下方，它们通过细长的肌腱来控制手掌、手腕和手指的活动，而这些肌腱都被牢牢地固定在手腕的下侧或上侧。肌肉向着各自的中心处收缩是肌肉运动的固定法则。这种运动的快速性和准确性取决于肌肉本身的长度和体积。如果前臂肌肉的位置被下移，那么整个手臂的曲线美都将不复存在。

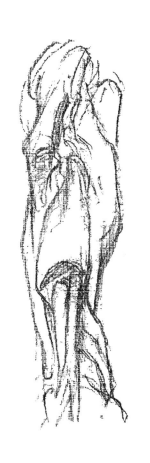

那些位于前臂外侧和后侧的肌肉被统一归类为旋后肌和伸肌肌肉组。它们从肱二头肌和肱三头肌之间伸出，并且向上臂方向延伸，从而在上臂约三分之一的长度上形成一个隆起的肌肉块。这些楔形的肌肉所处的位置比旋前肌或屈肌肌肉组要高，因为它们的起始点位于肱骨外髁上方的一段距离处。伸肌肌肉组的起点位于它们下方的肱骨外髁处，而它们的肌腱位于上臂后侧，并且总是指向肱骨外髁。伸肌是手臂前侧的旋前肌和屈肌的直接对抗肌。肱桡肌主要行使着屈肌的运动功能，但是它同时也起到旋后肌（即外翻手掌）的作用。

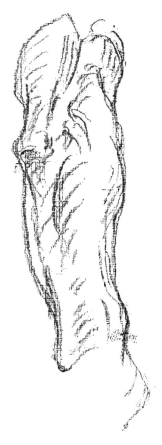

上臂与前臂的揳入式连接（后侧）

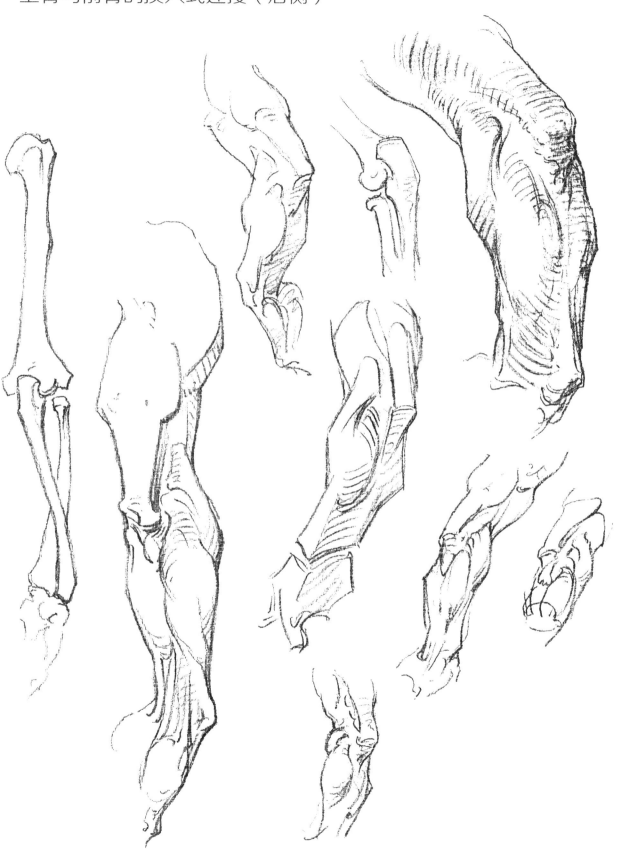

上臂在肘部处楔入前臂的部分

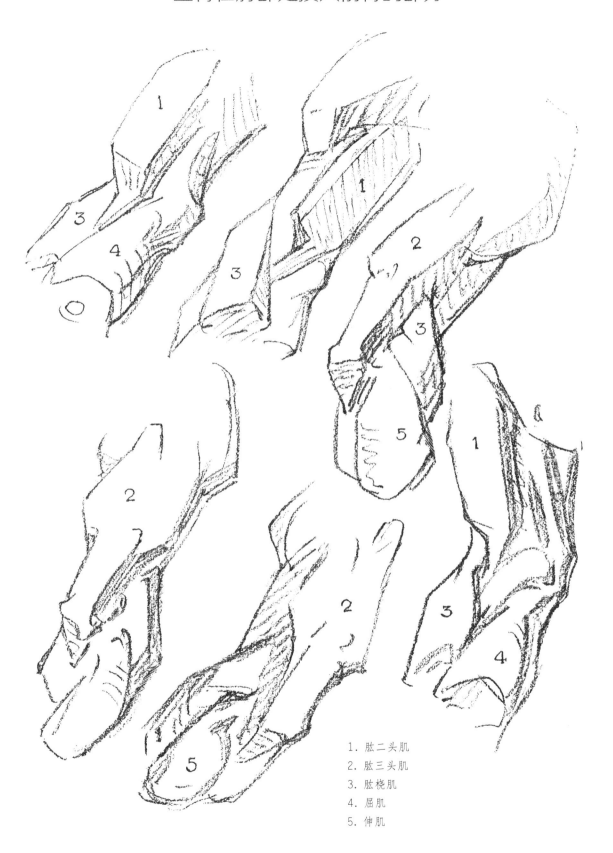

1. 肱二头肌
2. 肱三头肌
3. 肱桡肌
4. 屈肌
5. 伸肌

旋前肌和旋后肌

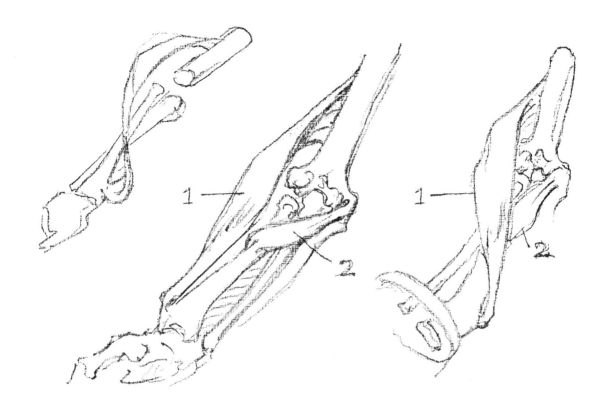

旋前肌和旋后肌能够通过前臂的两条骨头相互交叠来完成前臂的旋转或翻转运动。

1. 旋后肌从手腕处向上一直延伸至上臂骨的下三分之一处。它是一块长形的肌肉，起始点位于肱骨外髁上方。这块肌肉的下三分之一部分都是肌腱，而它的上部分位于前臂外侧的上三分之一处，并且有着发达的肌肉组织。这块肌肉在收缩时能够弯曲前臂以及向上翻转手掌。

2. 旋后肌的对抗肌是短圆形的旋前圆肌，它向下斜穿过整个前臂。这块肌肉从肱骨内髁处伸出，延伸至桡骨中部附近，并且插入其外侧边缘中。

这两块肌肉拉动桡骨在尺骨上做车轮式的运动，然后，它们在前臂后侧又起着将手的拇指侧拉近或拉远身体的作用。其中，旋后肌就是我们平时向身体外侧转动门把和螺丝刀时使用的肌肉。同时，它也是唯一一块能够从前臂表面完整看到的屈肌。

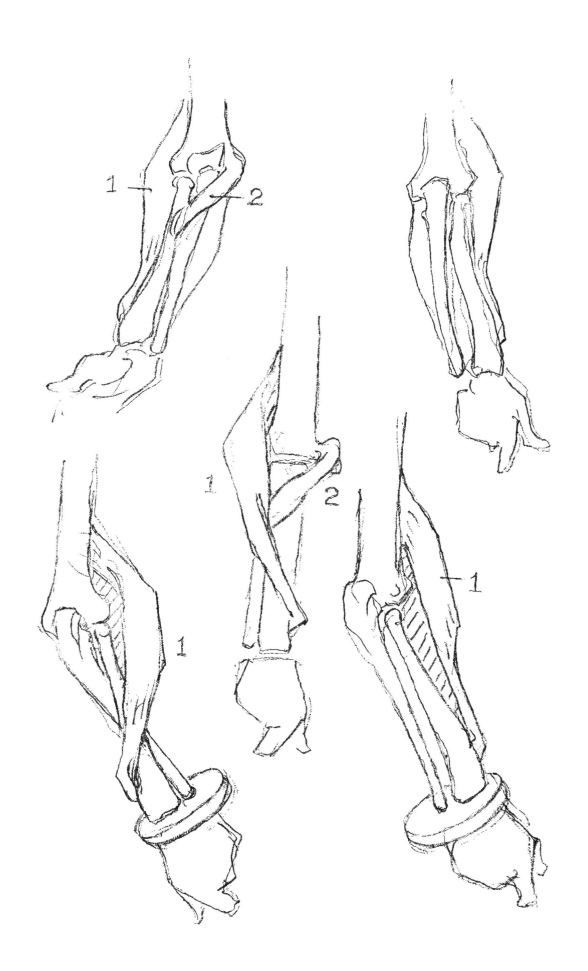

肘 部

滑轮是三种机械动力之一，它用于构建前臂的按键式运动。

1. 肘部上端前侧。尺骨鹰嘴突部分的内侧表面呈曲面状，这样使得它能够扣住滑轮状的肱骨滑车。

2. 肱骨下端相对比较扁平。它的两侧各有一个凸起的结构，分别是肱骨内髁和外髁。在这两个凸起之间有着一个圆滑的凹槽，尺骨上端的凸起部分就刚好嵌入这个凹槽中。

3. 这里就是上臂和前臂骨骼的连接处。图中所示的是肘部的前视图。从这个角度能够同时看到上方肱骨的内外髁，以及它们之间的凹口中容纳着尺骨的鹰嘴突部分。当手臂弯曲时，位于肘部的尺骨就会在同一平面中做前后摇摆运动，就像是连接在上臂骨上的一个转轴。在肱骨外髁的下方有一个小圆囊，它被称为肱骨小头，下方的桡骨头能够在它的表面转动。

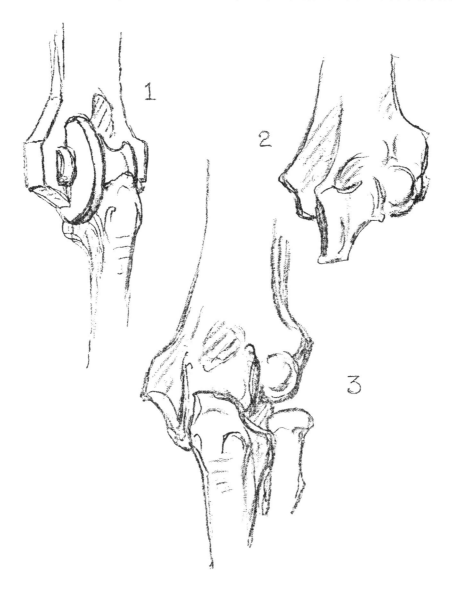

肘部前侧

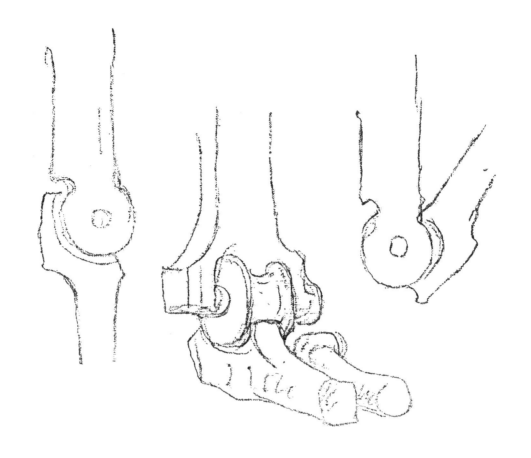

　　前臂中较大的那根骨头支撑着前臂，它可以通过其位于肘部的铰链式关节进行前后摆动；同时，较小的那根骨头支撑着手部，它能够围绕这根大骨头转动。这两根前臂骨分别是尺骨和桡骨，它们都有着显著的脊状凸起和凹槽结构，而且它们的生长方向都是从上至下向内倾斜的。桡骨围绕尺骨转动的部位在两根骨头的凹槽处以及它们头部的结节处。

　　肱骨下端是肘关节能够运动的关键所在。在这个部位的上方，肱骨的骨干是完全被上臂肌肉所覆盖的。在下侧，肱骨内髁和外髁在接近肘部的位置上形成能够从皮肤表面看到的凸起。其中，内髁比外髁的凸起更明显一些，而外髁在手臂伸直时就会被隐藏在肌肉之下；当手臂弯曲时，外髁才会变得更明显也更容易被定位。

肘部后侧

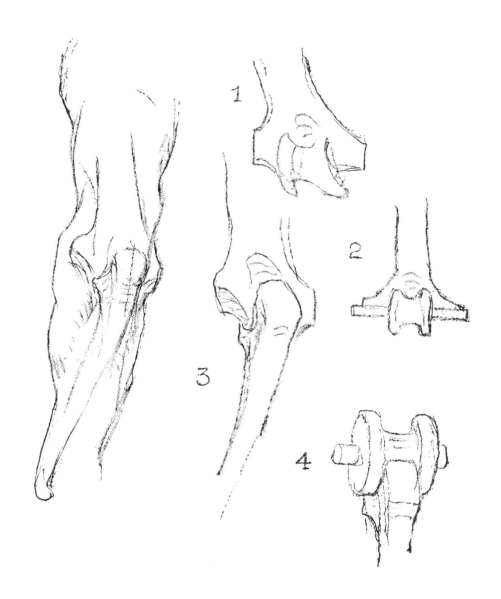

1. 肱骨位于肘部的部分是一个前后都比较扁平的结构，它的末端是两个髁。在这两个髁之间是肱
 骨滑车，它是一个浑圆的线轴状结构，并且被尺骨的鹰嘴突部分紧扣着。
2. 图中所示的就是肱骨滑车的结构图解，紧挨它的两侧是肱骨的内髁和外髁。
3. 从后侧看，尺骨的鹰嘴突部分嵌入到肱骨后侧的中空部分中，从而形成了肘点。
4. 图中所示的是肘部铰链式关节的骨骼结构。

肘部侧面

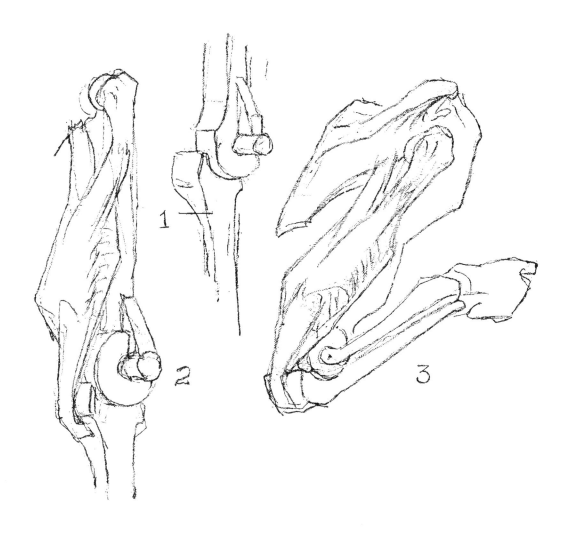

1. 尺骨在肱骨滑车上摆动，它与肱骨的连接处被称为铰链式关节。

2. 图中所示的是上臂和肘部用来伸直前臂的骨骼肌肉结构。在这个结构中，三角肌的总肌腱紧抓着尺骨的鹰嘴突部分，而这个鹰嘴突部分又与肱骨滑车扣在一起。

3. 当前臂向着上臂弯曲时，尺骨就向上钩着肱骨的滑轮状结构。在这个姿势下，肱三头肌被反向的肱二头肌和位于前侧的肱肌挤压，这样就产生出了能够向上抬起前臂的力。此时，三角肌是不发力的，因此它看起来显得比较扁平。

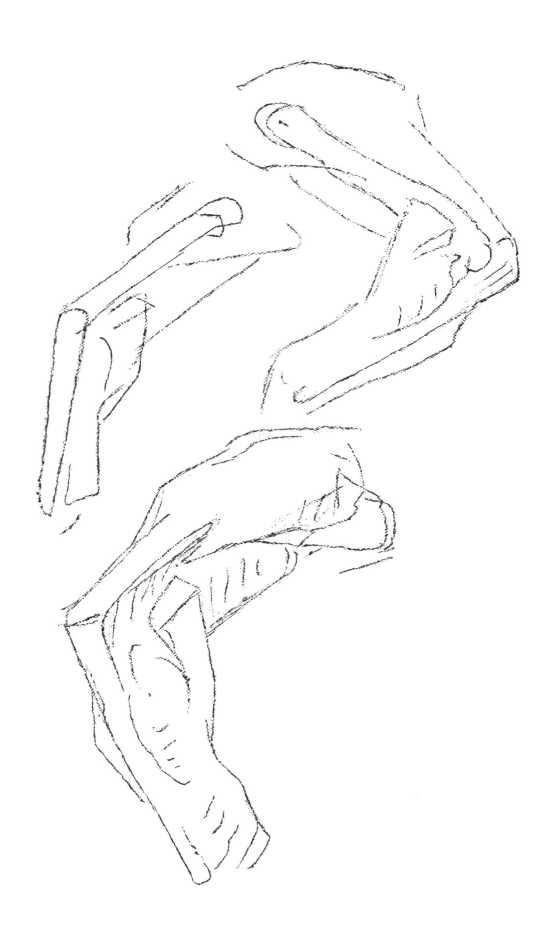

腋 窝

　　腋窝位于上臂顶端靠近躯干的一侧，其中充满了增加摩擦力的体毛。这个区域是由躯干正面的胸大肌和背面的背阔肌形成的一个深凹。

　　腋窝的底面沿着倾斜的胸壁向前侧、下侧和外侧倾斜。

　　由于背阔肌在背部延伸到的位置更低一些（相对胸大肌在躯干正面的位置），因此腋窝的后壁比前壁更深一些；而且由两块肌肉（背阔肌和大圆肌）组成的后壁也比前壁更厚；再加上肌肉束向着自身翻转，所以后壁看起来也更圆润一些。

　　腋窝前壁比后壁更长，因为胸肌在上臂处延伸的距离更长一些。

　　肱二头肌和肱三头肌都嵌入这个凹陷之中，喙肱肌就在这个位置上夹在它们之间。

　　当手臂完全向上举起时，肱骨头和腋下淋巴结就可能会在腋窝底部形成隆起。

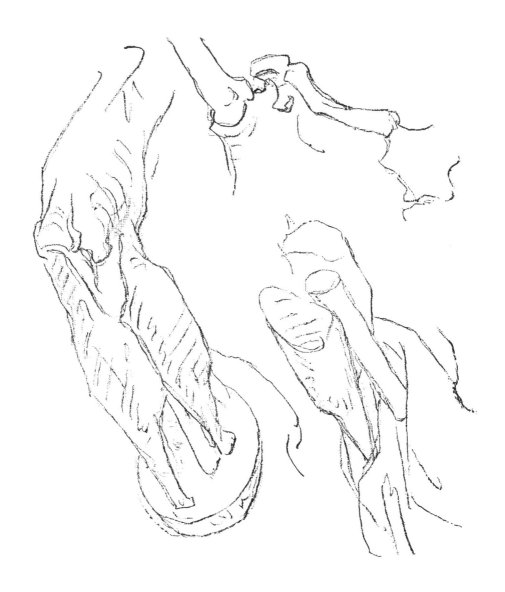

肩膀和手臂体块

　　肩膀、上臂、前臂和手部的体块彼此间并不是直接以边缘接合在一起的，而是彼此以不同角度相互重叠的。我们可以将它们看成是一些彼此揳合在一起的楔形。

　　我们可以先将这些体块想象成方块结构。首先是肩膀或三角肌块面，它的长边是向下并向外倾斜的，它在最下端形成一个小斜面；它较宽的一个面朝着外上侧，而它较窄的边缘位于整个块面的正前侧。

　　这个体块倾斜地覆盖在上臂体块的上端。在上臂自然下垂时，它体块的长边是垂直于地面的，并且较宽的边缘向外，而较窄的边缘则向前。

　　前臂体块的起始点位于上臂底端的后侧，而且它以一个角度向前并向外穿过了上臂的底部。这个体块是由两个方块结构组成的。其中，上侧的方块宽边向前，窄边则朝向侧面。下侧的方块比上侧的体积要小一些，它的窄边向前，而宽边则向外（在拇指向上伸的情况下）。

　　前臂的这些块面结构之间也是通过彼此揳入的方式连接在一起的，而且它们的直线边缘与肌肉轮廓上的曲线接合在一起。三角肌本身就是一个楔形，它的顶端向下伸入到位于上臂中段外侧的凹槽中。肱二头肌的末端也是一个楔形，它向外侧翻转从而插入到肘窝中。

　　前臂体块的外侧以一个楔形（肱桡肌）重叠在上臂体块末端的外侧，而它的起始点位于上臂长度的下三分之一处。这个楔形的宽底边位于前臂最宽的部分，然后整个形状随着向手腕延伸而逐渐变窄，而且它总是指向拇指的方向；在内侧，前臂体块的另一个楔形从上臂后侧伸出并且指向小指的方向（屈肌和旋前肌）。

　　在前臂下半部分的方块结构中，指向拇指方向的窄边其实就是外侧楔形的一个延长边，而指向小指方向的窄边则是由内侧楔形的末端构成的。

当肘部伸直并且手掌向内侧时，前臂内侧的线条与它所连接的上臂线条连成一条笔直的直线。当手掌向外翻时，这条线就会形成一个与手腕宽度一致的角度。在这个运动中，前臂的运动轴心位于其小指侧（尺骨）。

位于前臂前侧的屈肌腱总是指向肱骨内髁；后侧的伸肌腱则总是指向肱骨外髁。

无论从后侧还是前侧看，肩膀体块都横穿过整个上臂的顶部。上臂体块的后侧边缘就像是一个被削去顶部的楔形，它从三角肌下方伸出并在肘部处收窄。这个体块的上端由肱三头肌的三个头组成；它的下端或是被削去的一端则是肱三头肌的肌腱，在这部分之上还有一个小的楔形结构，它连接肱骨外髁和尺骨的肘肌（驴蹄形肌肉）。

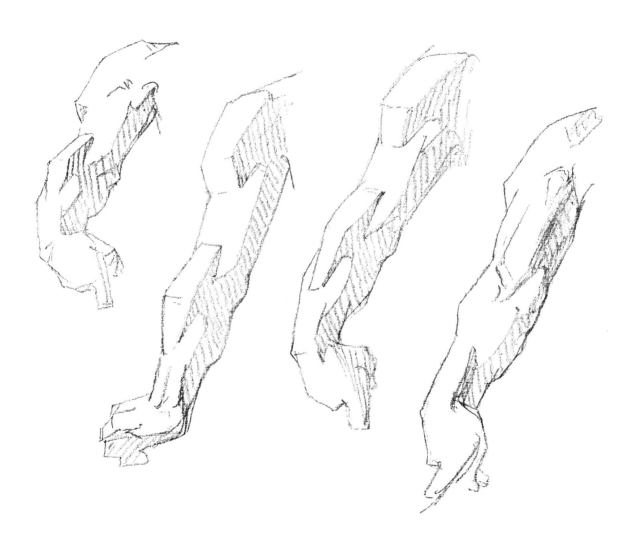

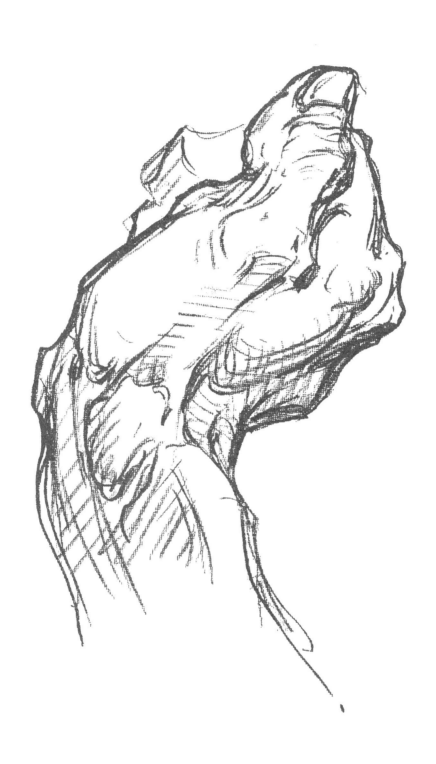

手　部

··

自然界是通过机械和动力学法则对所有手部的基本结构和运动功能进行了统一的规范化。因此，就算是几千年前的埃及木乃伊，其手部结构上也与今天的人类没有区别。史前人类的骨骼也与现在的人类骨骼是一样的。超过90％的手部都遵循着不变的运动法则，而这样的法则反过来也让这些手部有了标准化的定型。

亚述人在宫殿的石头墙壁上雕刻手，那是亚述人的手，能够很容易地与其他种族或者不同年代的手区分开来。埃及人通过雕刻和绘制的手来讲故事，就像在其他地方或时代的那些手一样独特。

但是在绘画和雕塑作品中，不同历史时期的手部也有着显著的特征区别。洞穴人会在他们居所的墙面和屋顶上刻画符号和人物，而这些图画中也会出现手的形象。他们所刻画的这些手部都带有该时期独有的标准化特征。

在秘鲁，美洲印第安人的分支之一阿兹特克人会用符号式的手写语言记录下他们的模样，而阿拉斯加人则有着刻有他们形象的图腾柱。在类似这样的符号标记或艺术作品中，无论手部是被雕刻还是被描绘出来的，或是被涂成某种颜色，它们都会带有各自所属时期、部落或民族的独有特征，从而让它们之间在造型上形成明显的区别。

亚述人宫殿墙面上的手部浮雕和石头上的手部雕塑都带有他们民族的鲜明特征，从而可以将它们归类为亚述人的手。埃及人会通过雕刻和描绘手部形象来讲述故事，当然这些手部也跟其他时代或地域的手部一样有着明显的自身特征，就像被贴上了他们的民族标签。

当艺术发展到更为学术化的年代时，我们仍然可以运用同样的规律来看手部的变化。比如，早期哥特风格艺术作品中的手部就有着不同于任何其他时期手部的特征。

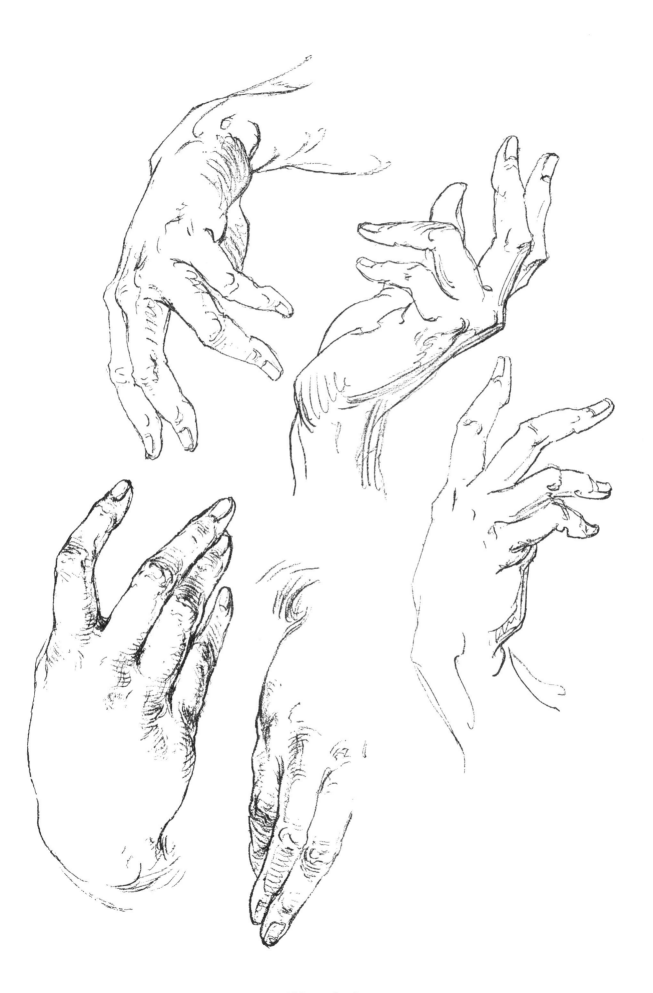

在文艺复兴时期艺术作品中出现的手部也有着自己特有的风格，这种风格足以让它们可以被进行单独归类，而且我们甚至还能凭此划分出早期或晚期文艺复兴时期的手部。

几乎没有人会对吉兰达约、里皮或是波提切利的艺术产生怀疑，因为他们不仅是伟大的艺术大师，而且是他们各自所处时期的优秀艺术导师。但是，他们对手部的描绘都有着各自不同的风格。

在文艺复兴后出现了一些有着相似艺术理念的风格和流派，但是他们在对手部的表现上仍然存在着区别。例如，威尼斯画派或荷兰画派，还有乔登斯、鲁本斯或凡·戴克的艺术风格都比较接近。但是，其中凡·戴克就被认为无法描绘出劳工的手，而米勒则被批评为画不出绅士贵族的手。

事实上，说我们是通过双眼来看对象是非常不准确的，因为我们脑中存在的一些既定理念会大大左右我们看东西的眼光。我们眼睛所看到的东西之所以跟照片不同，就是因为我们脑中还有意识的存在，因为意识会选择性地强调对象中的某些部分，同时将其他的部分进行淡化。我们在进行看这个动作时，眼睛其实只是起着把对象内容传输给意识的通道作用。

米开朗琪罗、列奥纳多·达·芬奇和拉斐尔都是生活在同一时期的画家，而且他们描绘的模特风格也是一样的。然而，他们却描绘出了三种风格截然不同的手部。

此外，艾伯特·丢勒、小荷尔拜因和伦勃朗笔下的手也有着他们鲜明的个人风格。因此，艺术界中也有着荷尔拜因手、丢勒手和伦勃朗手的归类划分。

对于手的造型和风格特征在艺术作品中的不断变化的原因其实并不难理解。简单来说，艺术作品中的手不像真实世界的手部那样会被自然标准化的法则所束缚。唯一能够对这些被画出来或雕刻出来的手进行标准化的力量就是人的意识，即社会观念和个人品位。因此，艺术家要做的其实就是通过真实手部的自然结构来标准化他们个人对手部的理解，也就是从自然规律的角度出发来理解手部的用途、运动方式和法则。

同时，这或许也揭示出解剖学是一种现代对于种族区别的数据分析。从人体解剖被法律允许并且摆脱宗教偏见至今也就是几十年的时间。尽管该研究本身至今已经发展得相当成熟，但是要让这些概念渗入至其他领域之中还需要一定的时间，而它真正能够被这些领域同化吸收的过程则会更长。

我们对人体内部结构研究的历史可以追溯到好几个世纪之前，但是直至今日才开始从这些结构之下去追寻它们形成的基础和原因。现在，这些知识也逐渐渗透到了艺术界之中，并在一些艺术家的艺术创作中初见成效。因此，这也促使更多的艺术家开始踏入这个自然学派之中，他们希望通过对此的学习和研究来获得自身艺术创作上的更大提高。

纵观历史，我们或许会发现手部风格的变化比身体的其他部分要更为显著，其原因很可能是人们还没有能够研究出手部在充当情感表达工具方面的规律。虽然手部被我们的行动所奴役，但是它却掌控了我们的情感表达。

手部的情感表达

从小到大，我们的面部表情活动一般都经过了一定的训练，从而拥有熟练的自我控制能力，因此它也能帮助我们掩饰思想和情绪。

手部则很少接受情感表达方面的训练，因此它总是会下意识地回应我们的心理状态，从而也有可能流露出一些被面部掩藏起来的情绪。

与所有其他的生命体一样，手也根据它在用途上的改变而不断进化。从个体上看，这样的进化改变或许还不足手部整体结构变化的百分之一；但是如果连续追溯几代人，这种改变的比例就会被累积起来。而且，这些变化有时也可能发生在手部表面，或是一些非常明显的部分。

从比人类还要古老的结构学的角度来看，人类本身可能就有着物种变异；从这个观点出发，遗传和家族进化的累积又会在一些个体上呈现出不同的历史感和结构特点。

然而，儿童的手部形态几乎没有在进化过程中发生改变。它的褶皱、窝痕和尖细的手指所表现出的是一种近乎完全的对称性，而这也是自然遗传在所有物种上的表现。

老人的手部则呈现出了与儿童完全相反的形态，它充满了沟痕和岁月留下的皱纹，还有增大的方形关节，并且总是摇晃不定。它可以被看作是一种进化的终极产物，或是过度进化所导致的错乱形态。

以结构学和物种变异为基础，我们可以将手部分成许多不同的种类。例如：年轻人和老人；男性和女性；健康或病态；劳工或贵族；强健或纤弱。

从外形上看，手的类型还可以被分成：方形，圆形，紧凑，长或短，厚或薄。同时，手指彼此之间的长度以及与手掌长度的比例在不同手部上会产生差异，而且不同个体在关节、骨干和指尖的厚度上也会有所区别。此外，拇指可能会有稍短、稍粗或稍细的区别，而且也可能会离手掌较近或较远。

常年从事重体力活的手部会在外形上表现出明显的变化。通常，这样的手部看起来会更大且更厚实。首先，这是因为这部分的肌肉变得发达（这些肌肉大多位于前臂部分），所以那些位于手掌和小鱼际隆起处的肌肉看起来就会显得更大且更方。其次，手部关节也会变大、变方，并且从表面看会显得参差不齐。另外，肌腱也会变得更为明显，而且皮肤也变得更粗硬，因此那些褶皱也会变深，那些变厚的皮肤甚至还可能会伸出手掌边缘。手部的毛发还有可能会竖起，变得像猪鬃毛刷一样。在静止时，这样的手部可能会呈现出一种比普通手部更歪曲的姿态；当握紧拳头时，其发达的拇指就会弯曲并围绕住其他的手指，从而让整个手部变成一个方形、多棱角并且极具威慑力的武器。

然而，那些不经常进行劳动的手部则呈现出了完全相反的形态。首先，这类手部的掌部肌肉看起来柔软且圆润，同时皮肤则呈现出一种丝质的平滑感，并且也很难看出皮肤的厚度；手关节不仅不突出，甚至还有可能异常的柔韧、娇小，而且棱角也非常不明显。此外，手掌和手指的骨骼很少会有起伏的曲线，因此看起来也更直、更长一些。这样的手部从整体

上看会显得更对称一些，而且也相对平淡呆板。

与体力劳动相对的活动被称为智能型活动，这类活动也需要使用到手部更多的灵活性。由于智能型活动有着比体力劳动更多的自由度，因此手部也会进行更多种的姿势变换，并且更容易表达出动作发出者的精神状态。同时，由于这项习惯性活动较高的自由性和智能度，因此它也比相对机械的体力劳动更为自由且富有表现力。

此外，还有某些姿势的呈现与心理状态的关系并不大，而更多的是因为手部本身的生理结构。例如，手部小指侧的灵活度通常要比拇指侧的要高，因为它要与力量相对强大的拇指形成相对的力。同时，中指在弯曲时总是比其他手指更靠前一些，或是总是会第一个向前弯，这是因为它的力量比其他手指（除拇指外）更大一些。

所有手指的弯曲运动都是从最前端指关节开始的，然后再依次延伸至其他的指骨关节。此外，我们总是会习惯性地将拇指向外伸展，从而远离其他四根手指。

现代心理学对神经系统动力学进行了研究，从而让我们了解许多身体（包括手部）本能性的姿势和动作，以及它们所传递出的含义。比如，在我们处于愉快、真诚、勇敢等积极的情绪状态下，我们的身体、四肢以及五官就会在无意识中呈现出一种展开式的动态；相反，当我们情绪低落或是想要表现不诚实情感的时候，我们的身体就会摆出内收、紧缩或是转向一边的动态。

当我们处于自律状态或是努力进行自我控制时，我们很可能会做出类似环抱自己身体的动态。这类动作包括：让拇指紧扣其他四指，双手紧握或交扣在一起，或者是紧抱着自己身体的其他部分。

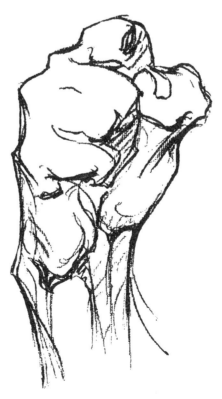

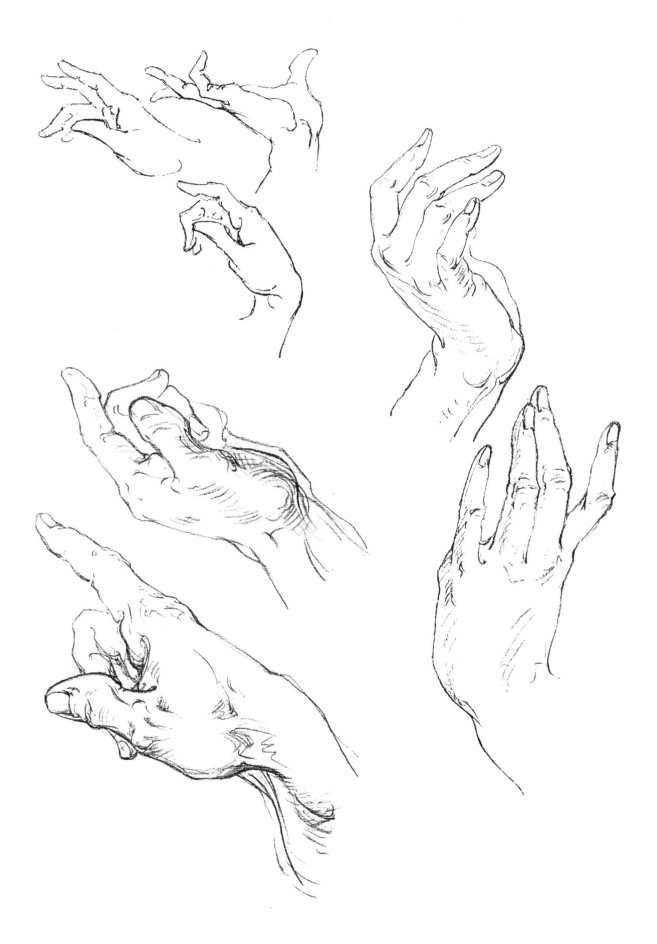

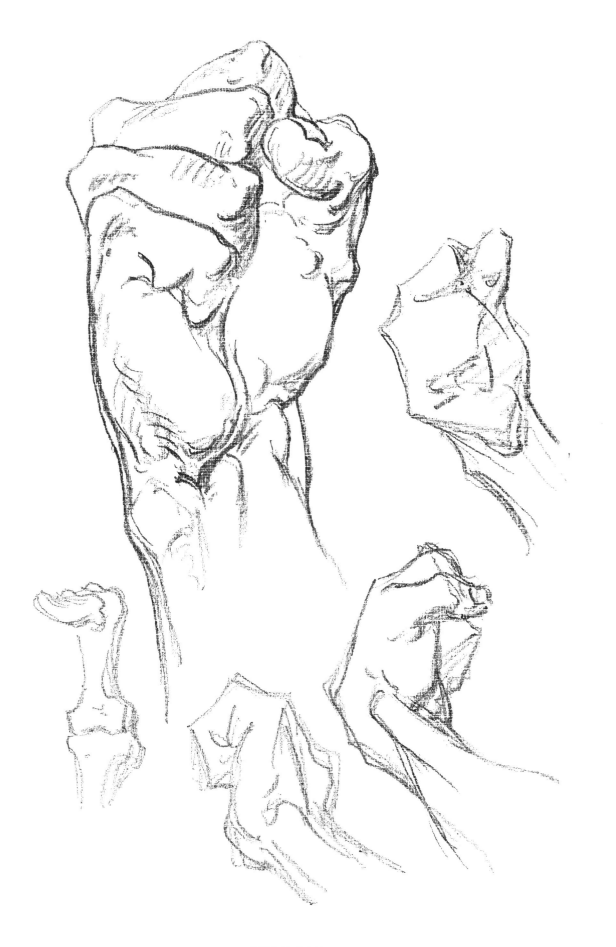

手腕和手部

　　手腕的骨骼与手部骨骼榫接在一起形成了一个体块，因此手部是与手腕一起活动的。手腕的宽度是其厚度的两倍，而且这两个数值在手腕与手臂的连接处还会减小一些。从手臂背面到手腕，再到手部呈现出的是一种下台阶一样的生长趋势。

　　手腕能够让手部在前臂上活动。这些活动一般是一些旋转动作，但是手部的扭转动作并不包含在内，而是通过前臂来完成的。

　　手部由两个块面组成：一个是手掌和四根手指；一个是拇指。其中第一个块面的小指侧边缘是从指关节向手腕处倾斜的，而另一侧看起来则相对扁平。在这个块面中，从食指到小指的四个手指之间都是以侧面对侧面的方式排列的。此外，这个块面的背面还呈现出稍稍弓起的形态。

　　指关节的弓起程度又相对更为明显一些。它们相同的运动轴心就位于拇指底部。其中，第二指关节要比其他的指关节更高更大一些；位置最低的第一指关节位于拇指侧，并且在手掌边缘呈现出一个向外侧凸起的结构；在小指侧的指关节也有着类似的凸起结构。

　　手部小指侧的外形来自外展肌和突出的指关节，而且这一侧的手部曲线会一直延伸到小指的第一指节处。

　　手背一般情况下几乎都是平的，除了在做握拳动作时。因为长伸肌的肌腱在握拳时会浮到手背的表面上，甚至还有可能在表皮下方形成明显的隆起。

　　手部有四种主要用途：武器、铲子、钩子和钳子。

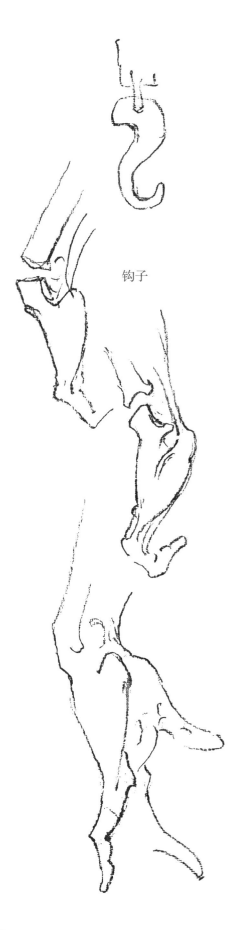

钩子

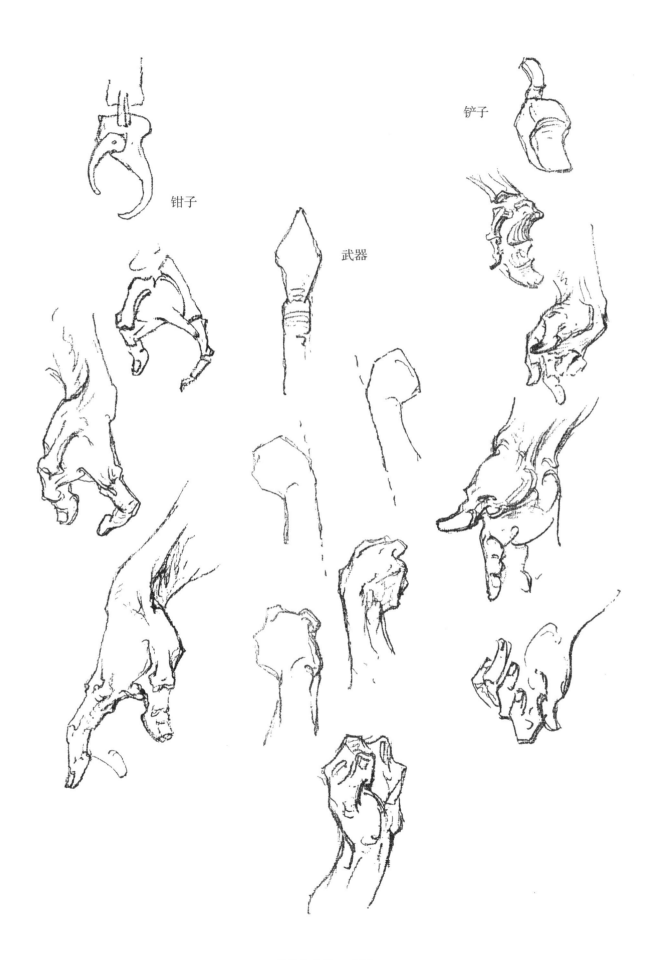

钳子

铲子

武器

手腕的骨骼（手掌侧）

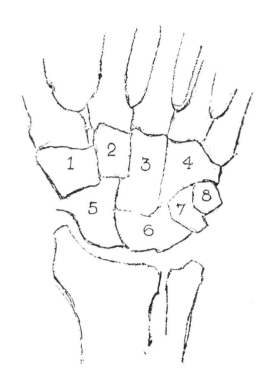

1. 大多角骨——两侧不平行
2. 小多角骨——两侧平行
3. 头状骨——大骨
4. 钩骨——呈楔形
5. 手舟骨——船形
6. 月骨——半月形
7. 三角骨——锥形
8. 豌豆骨——形似豌豆

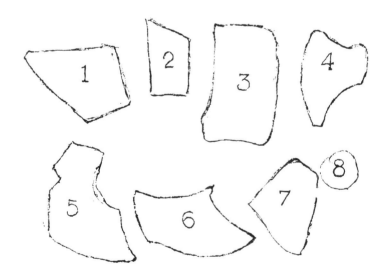

手和手臂的运动构造

 手部的翻转运动与旋转运动（向着各个方向弯曲）不同，因为它的执行部位不是手腕而是桡骨，也就是位于前臂的转骨。手腕的运动范围只包括弯曲式伸展（大约为一个直角）和侧弯（角度通常会比直角稍大一些）；旋转运动是由这两种运动结合在一起所产生的。

 当手腕运动到其极限位置上时就会结合一些手掌和手指的运动，这是肌腱和肌肉联动所产生的结果。在这样的姿势下，手指几乎都处于分开并钩起的动态。

 手部的运动也会在肩膀处反映出来，因为肱二头肌起到协助桡骨转动的作用。除翻转运动以外，手部所有的运动都是由手腕单独完成的。手部的翻转运动（幅度接近于180°）是由桡骨来完成的。除此之外，任何超出这些幅度的运动都是由肘部或肩膀来执行的。

 肘部执行的最主要运动是铰链式运动，这也是作为铰链骨的尺骨尺寸比桡骨要大的原因。转动是手腕部分执行的最主要运动，因此腕关节三分之二的部分是由作为转骨的桡骨构成的，而尺骨只占了三分之一。

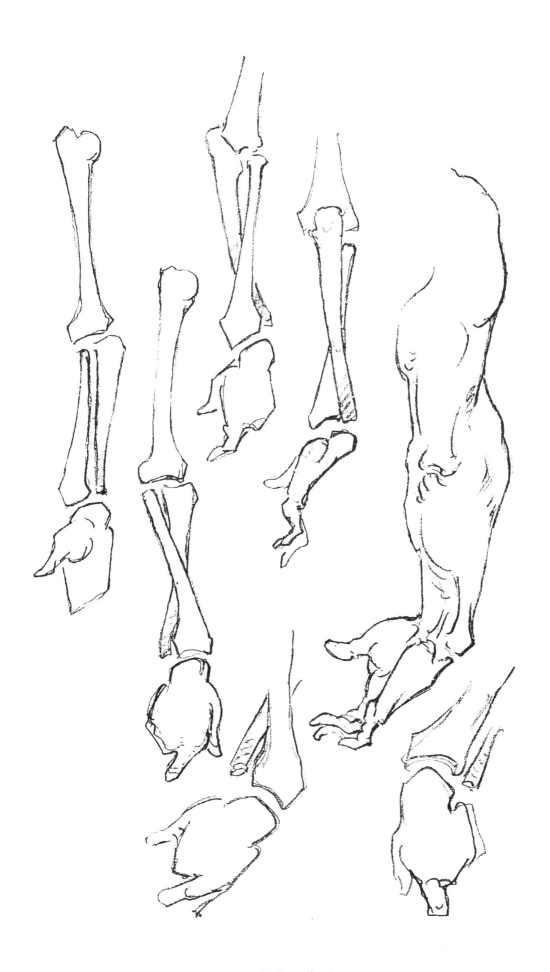

手部的解剖图

　　手掌由五根骨头组成，它们与指骨相连，被称为掌骨。覆盖掌骨背侧的是一些肌腱，而前侧则是肌腱、大小指的肌肉，以及皮肤垫。

　　这些掌骨之间的运动幅度很小，就像是展开一把折扇一样。它们会在腕骨上交汇，并且稳固地榫接在腕骨上。手部是与手腕一起运动的，而且其背侧肌腱的交汇角度会比掌骨之间交汇的角度更明显。

　　手部的短肌肉只跨越了指关节的部分，它们能够分别活动每一根手指；由于这些肌肉位于掌骨之间较深处的位置上，因此它们被命名为骨间肌。骨间肌又被分成两组，即前侧和后侧，或掌侧和背侧。其中，骨间掌侧肌是收集肌，它们紧拴在除中指关节之外的指关节内侧，因此能够将其他四根手指向着中指处拉动。骨间背侧肌是延展肌，它们附着在中指的两侧以及其他四根手指的外侧，从而能将四根手指向中指的左右两侧拉开。在拇指和小指处的骨间背侧肌又被称为外展肌，它们的位置比较暴露，而且体积也相对要大一些。位于食指处的骨间肌在食指和拇指之间形成了一个凸起；小指侧的骨间肌则形成了一条一直延续到手腕处的明显的长条状肌肉块。

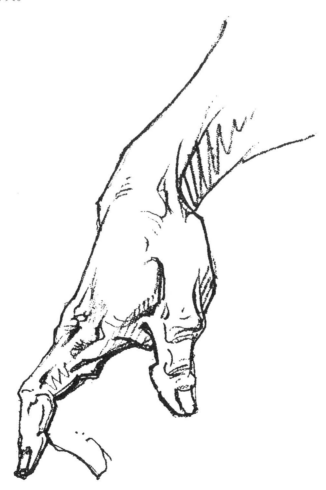

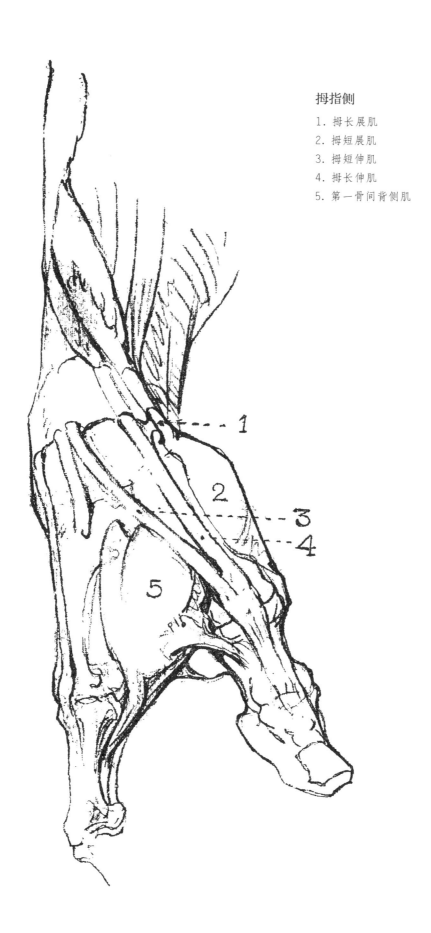

拇指侧

1. 拇长展肌
2. 拇短展肌
3. 拇短伸肌
4. 拇长伸肌
5. 第一骨间背侧肌

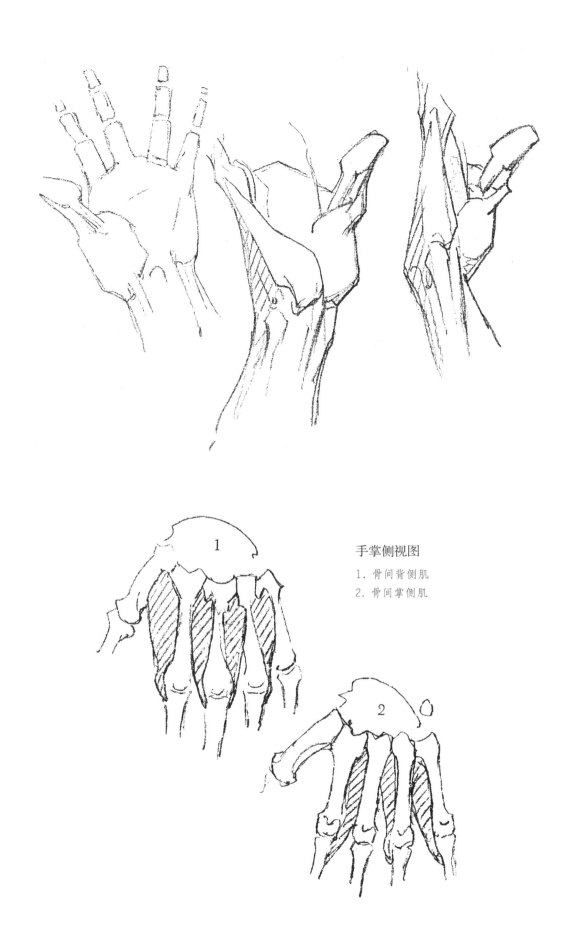

手掌侧视图

1. 骨间背侧肌
2. 骨间掌侧肌

手的肌肉

位于手背的肌腱会穿越到手腕的上方很高的地方。很显然，这些肌腱无法同时在手腕的上下侧都形成弓起。由于弯曲是这个部位最重要的功能，因此也迫使指伸肌腱被向后且向外推到远离运动中心的位置上。这些肌腱覆盖在手腕拱起处的下外侧，它们在手部最弯曲时是拉紧的，所以手指在这种姿势下无法紧密地合拢在一起。

手腕拱起处在拇指侧会更大更高一些，而且也更向前凸，因为它要支撑起前方的拇指。这部分插入到手腕较深的位置中，它的外形较方并且其末端就是豌豆骨。

在手腕的小指侧，我们可能可以从尺骨末端和豌豆骨之间看到一个"摇杆"，而它就是三角骨。

手腕拱起处的外侧边缘紧贴在豌豆骨上方。当手向反方向弯曲或是做拉动动作时，这个部位就会凸起来。当手向该侧弯曲时，这部分就几乎会和尺骨融为一体。

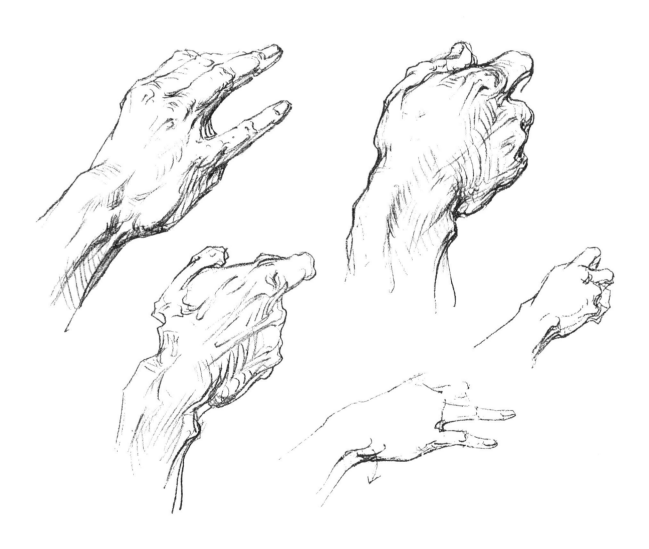

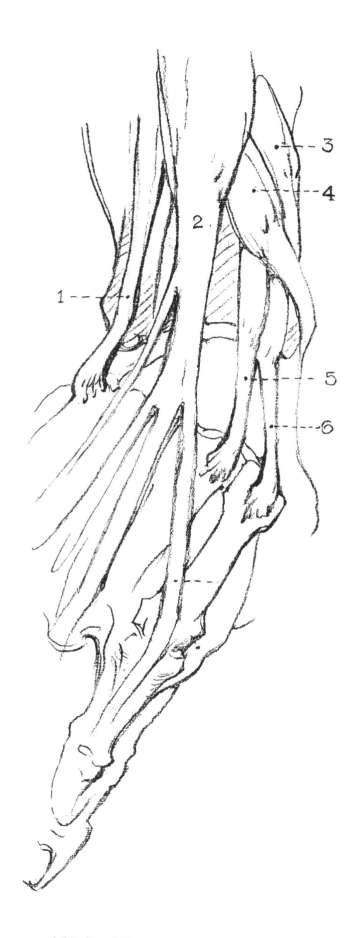

背侧

1. 尺侧腕伸肌
2. 指总伸肌
3. 拇长展肌
4. 拇短伸肌
5. 桡侧腕短伸肌
6. 桡侧腕长伸肌

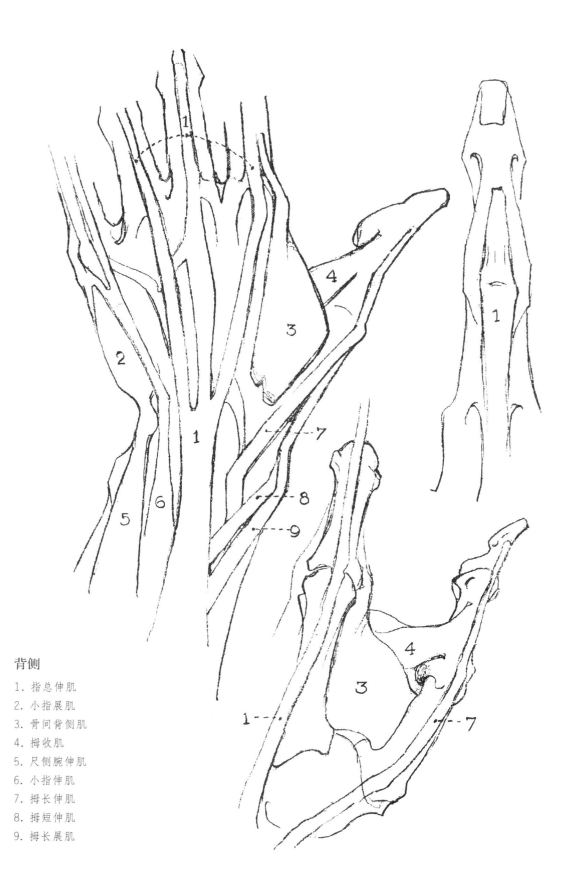

背侧

1. 指总伸肌
2. 小指展肌
3. 骨间背侧肌
4. 拇收肌
5. 尺侧腕伸肌
6. 小指伸肌
7. 拇长伸肌
8. 拇短伸肌
9. 拇长展肌

掌侧

7. 肱桡肌
8. 桡侧腕屈肌
9. 掌长肌肌腱
10. 尺侧腕屈肌
11. 掌腱膜

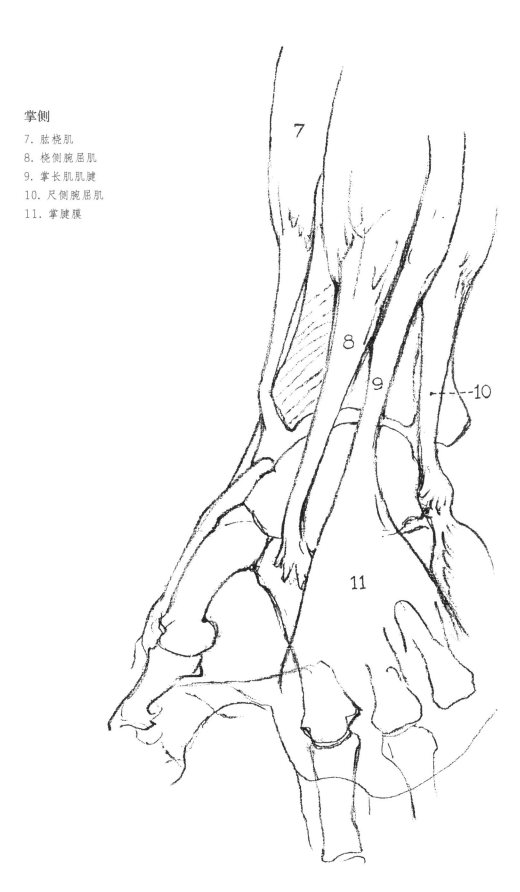

手部——背面

腕骨整体要比前臂骨的底端要小，因此手腕的两侧看起来有一种收缩感。

腕骨分别位于两个互成角度的横向层面之中，因此它的侧面看起来像一个向后弯的钩子；在这个结构上，它与手背之间形成了一个下台阶似的连接。在这个区域稍微靠外侧的部分，指伸肌腱将手腕和手部连接在一起。

并列成排的腕骨向着背侧弓起。这个弓形的两侧各有一个柱状凸起，它们就悬于手臂最前侧。鱼际隆起、小鱼际隆起以及手掌的起始点就位于这两个柱状凸起处。

除突出的拇指和指伸肌腱外，手部背侧其他的区域看起来是比较平滑的，而且它从两侧稍稍向中间弓起。

手背从指关节到手腕之间是倾斜状的，而且它的面积比手掌要稍小一些。掌骨之间会做小幅度运动，就像是开关折扇一样。

从整体上看，手背块面是从手腕流线型延伸向第一和第二指关节处的，而且它向着小指侧逐渐变平和变薄。

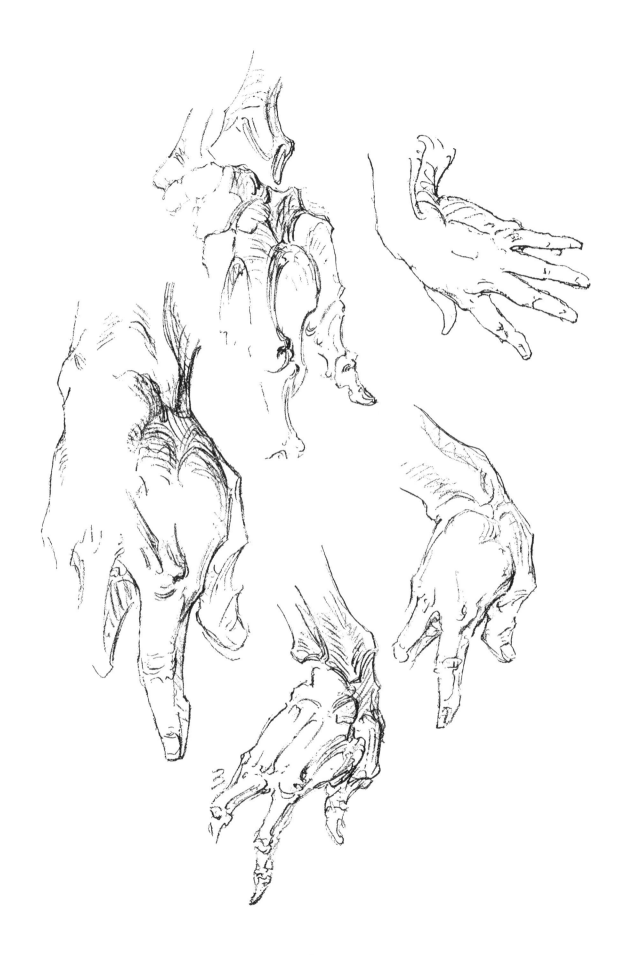

手部——手掌

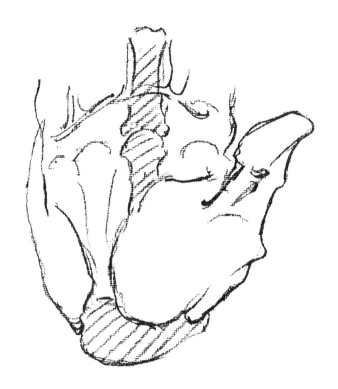

　　手掌会有很小一部分重叠于手腕之上，同时它也延伸至第一指节的中部。手掌可以被划分成三个小的部分，并且它们彼此间都有掌心凹陷的间隔。

　　位于拇指侧的部分是这三个部分中面积最大的，它被称为鱼际隆起；与它相对的小指侧部分是小鱼际隆起；第三部分从指关节下方横跨手掌，它被称为掌丘。

　　鱼际隆起相对另外两个部分较高，并且有着肥厚柔软的触感，它由拇指的短肌肉加上锥形拇指骨的第一部分构成。

　　小鱼际隆起比鱼际隆起更长，位置更低，触感更硬一些，而且它的外形看起来也更接近三角形；它大部分由暴露在掌部的小指肌肉构成，还有一小部分则来自掌短肌。小鱼际隆起一直延伸到小指底部，并在该位置上与掌丘混合在一起；它在手腕处的部分覆盖着豌豆骨，而且还形成了一个类似于脚跟的纤维状肉垫。

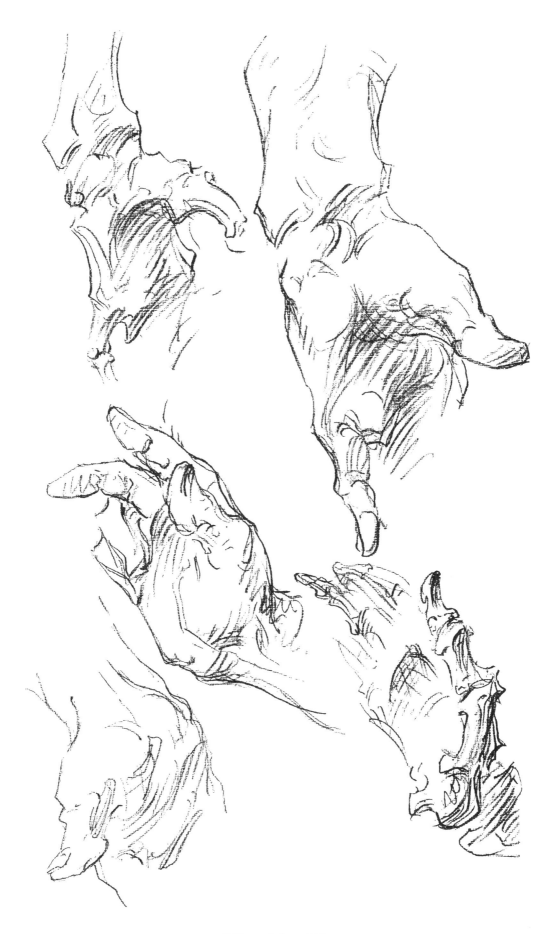

手掌侧的构造

　　与身体其他部分的运动一样，手部运动也包含着主动侧和被动侧。其中，角度明显的是主动侧，而看起来平直的就是被动侧。

　　当我们做下翻手掌和将手拉近身体的动作时，拇指侧就充当着主动侧的角色，而小指侧则是被动侧。这时，被动侧会与手臂处于一条直线，但是拇指与手臂之间则接近于直角。

　　在这个姿势下，被动结构线是一条从手臂一直向下延伸至小指底部的直线。主动结构线先从手臂向下延伸至手腕处的拇指底部，然后再从这个位置上向外延伸至拇指的中间关节，也就是手掌最宽的部分；接着这条线又依次延伸至食指指关节和中指指关节；最后，它在小指处与被动侧结构线相连。

　　在手掌仍处于下翻姿势时，手部做抬离身体的动作，这样拇指侧就变成了被动侧，因此它就会与手臂成一条直线。相反地，处于主动侧的小指与手臂之间就形成了直角。在这个动态中，被动结构线从手臂垂直向下与拇指的中间指节相连；主动结构线则从手臂垂直向下延伸至手腕的小指侧，然后再延伸至其第一关节，并且像前一种情况一样最后在被动侧和被动结构线相连。

　　这些结构线一共有六根，而且它们以上的这些延伸方式也同样适用于手掌上翻的动态中。我们可以通过这些线条来定位手指的动态和比例。

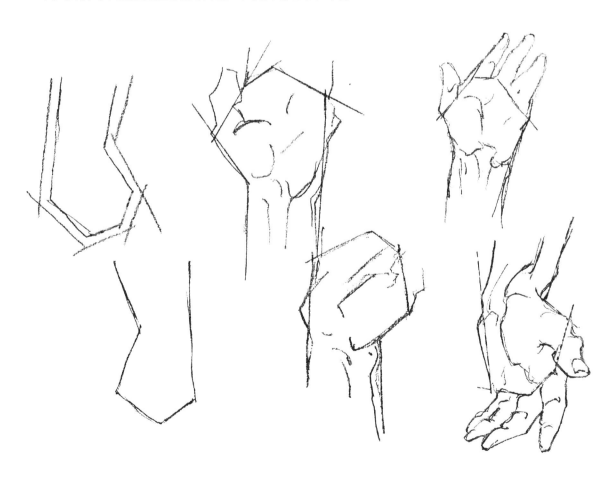

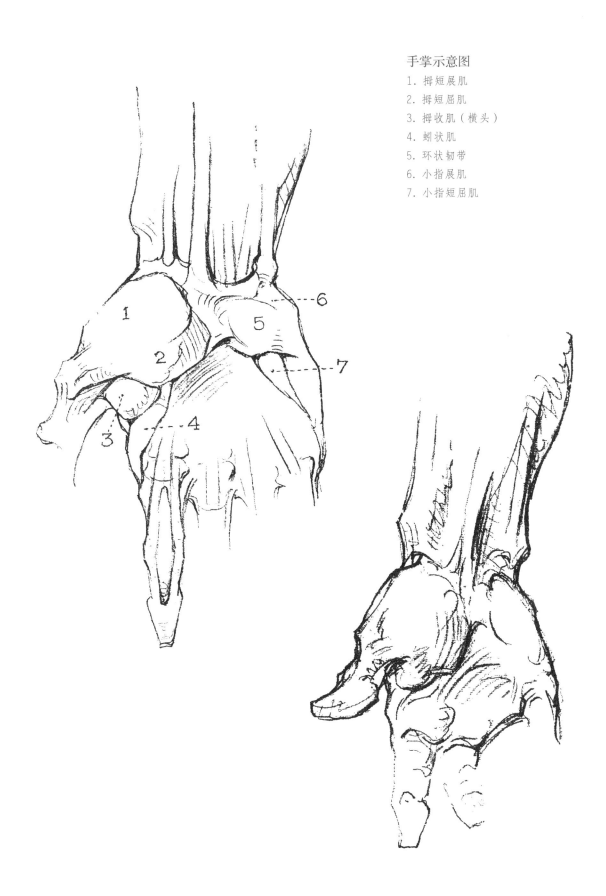

手掌示意图

1. 拇短展肌
2. 拇短屈肌
3. 拇收肌（横头）
4. 蚓状肌
5. 环状韧带
6. 小指展肌
7. 小指短屈肌

手掌的拇指侧

　　在食指指关节和拇指之间有一个隆起的结构，这就是第一骨间肌。由于食指的一侧暴露在手掌外侧，并且该肌肉具有辅助拇指活动的作用，因此它的体积比其他骨间肌要大一些。在手部做握拳动作时，第一骨间肌就会垂直于拇指并与指关节成斜角。这块肌肉附着在位于指关节处的指骨上，并且延伸至拇指（第一指节）的整个侧面，以及食指所在的掌骨底部。

　　在第一骨间肌边缘到拇指之间有一块皮肤，它会随着拇指的张合活动而形成半月形的薄边，或是褶皱的凹窝。

　　指伸肌肌腱从拇指背面的顶端一直延伸至其最后一个指关节。无论手部姿势如何变换，这条肌腱始终都指向手腕的顶端。拇指的另一条肌腱位于其根部，它是短伸肌的肌腱，最终指向手腕的底部。这两条肌腱会在拇指的第二指节处交汇，它们在手腕的距离之间有一个凹陷，这个凹陷会在拇指向外侧伸展时变得很深。

　　这条短伸肌的肌腱形成了拇指掌骨的前边界。在它前侧的是一个梯形的隆起，这个位置就是手腕拱起处的桡骨底端。接着，再往前的是鱼际隆起，然后再到拇指凸起的大关节。有时，拇指的基部关节还会让这部分更为突出。

　　手部的块面与前臂底端形成了一个角度，而拇指块面又与手部底面之间互成角度。

　　拇指的力量主要来自它的短肌肉。肌肉的长度必须与它们伸缩的距离成比例，因此手指和拇指底部的那些肌肉就会一直延伸到肘部。生长在拇指第一指节处和中间指节处的肌肉（后者的活动幅度很小）长度较短，大约仅跨越于指节和手掌之间，这些肌肉会直接作用于它们所处骨节的运动。一块肌肉的力量取决于它施力杠杆的长短和施力角度。长肌肉的施力角度是锐角，这样产生的力速度较快，但是力量比较微弱。

　　这些短肌肉能够直线施力，所以它们所产生的力量很大，但是速度相对来说也比较慢。因此，拇指的活动速度比其他四指要慢一些，但是它的力量也相对大一些。

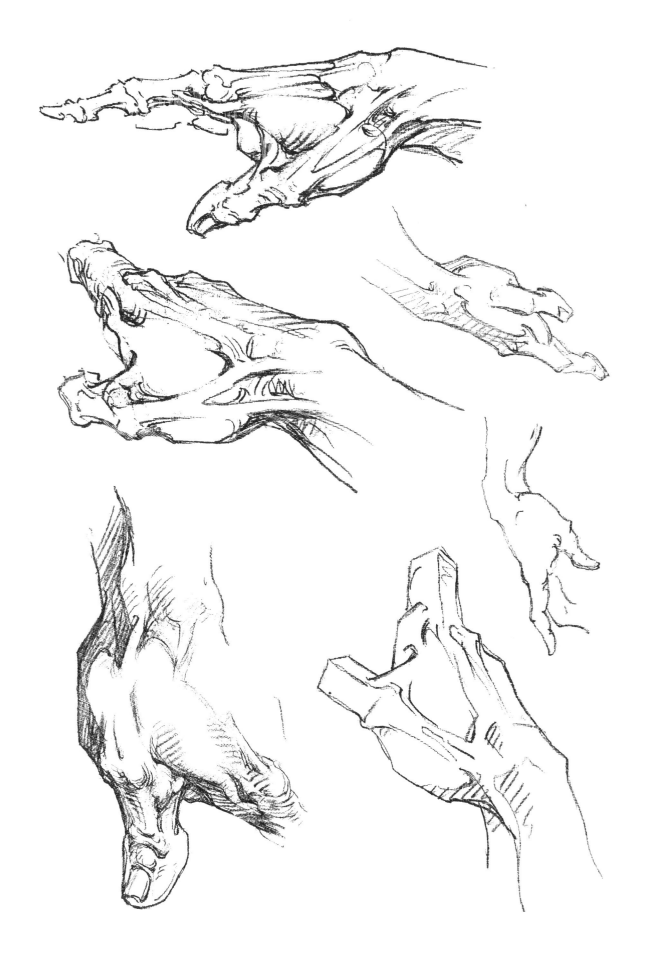

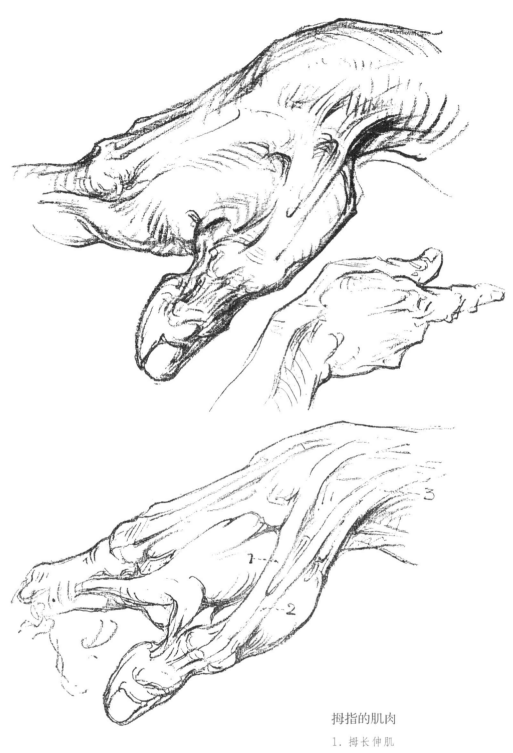

拇指的肌肉

1. 拇长伸肌
2. 拇短伸肌
3. 拇长展肌

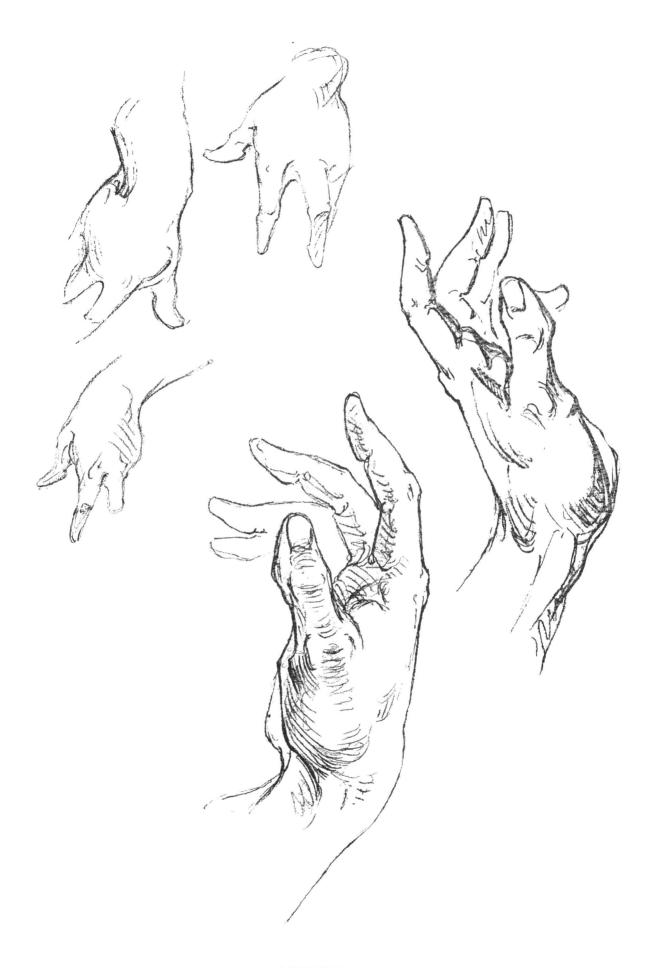

手部拇指侧的肌肉

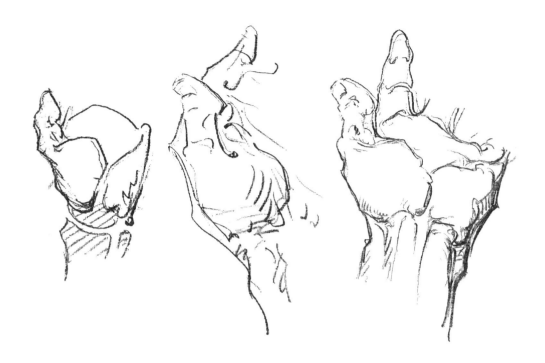

拇指皮肤（手掌面）下方有三块肌肉是清晰可见的，有时甚至还能看到四块。它们从后向前依次是：肥厚的对掌肌，它紧紧裹着拇指的骨头；宽大的外展肌，它占据了手掌在该侧的大部分体积；还有单薄的短屈肌，它位于手掌的内侧。在这些延伸至手部更深层次的肌肉中，横穿过手掌的是拇收肌。当拇指背面伸直的时候，这块肌肉就会在手掌的皮肤上形成一个隆起的褶皱。

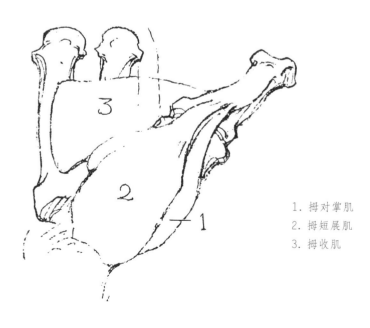

1. 拇对掌肌
2. 拇短展肌
3. 拇收肌

手掌的小指侧

　　手掌的小指侧是推动侧，它有着一个类似于脚跟的隆起。手掌的拇指侧是拉动侧。对于手部来说，拉动功能比推动功能更重要一些，因此位于手腕拇指侧的所有骨头都比手的其他部分的骨头要大一些，而且拇指和食指也比其他三根手指要大。

　　手掌的小指侧与前臂末端的连接处形成的角要比拇指侧与前臂之间的角度小一些。这一侧的手部面积要更窄一些，而且它也无法完全覆盖手的其他部分。位于手腕下侧的豌豆骨（或手根）一直保持着明显可见的状态。尺侧腕屈肌就附着在凸起的豌豆骨上，这两者之间的关系就与脚跟和跟腱一样。

　　当我们将手腕平放在桌面上时，其重量就会落在豌豆骨上，这是手部对手腕拇指侧相对脆弱的钩骨的一种本能的保护。

　　在这样的姿势下，手指总是会呈向上蜷曲或是弓起状，因为屈指肌腱长度比较短。

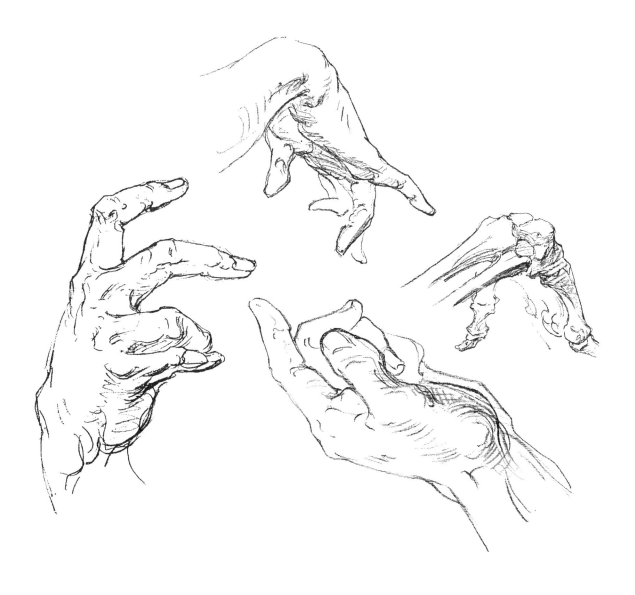

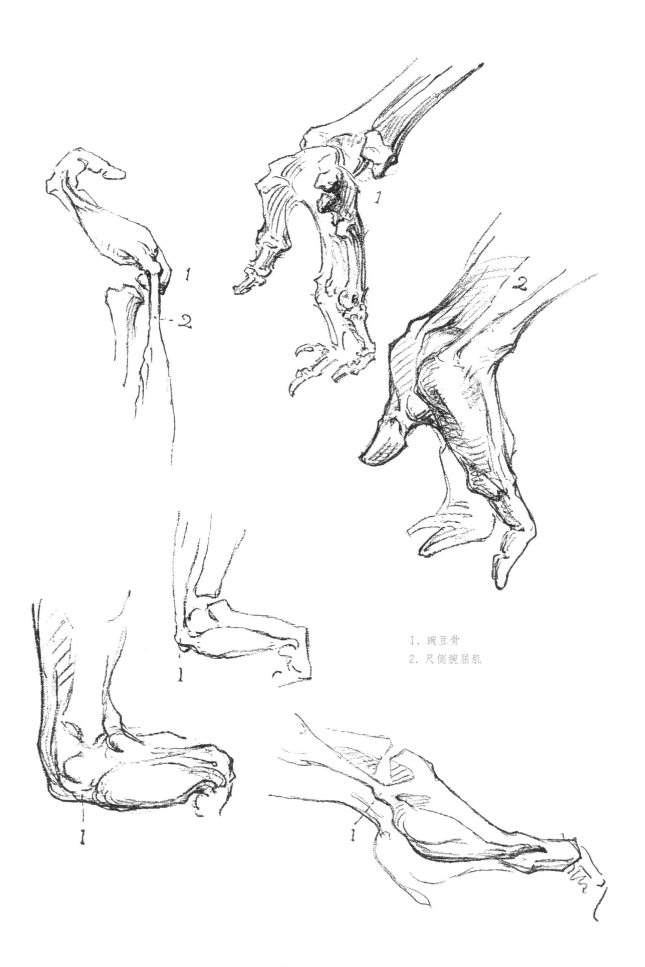

1. 豌豆骨
2. 尺侧腕屈肌

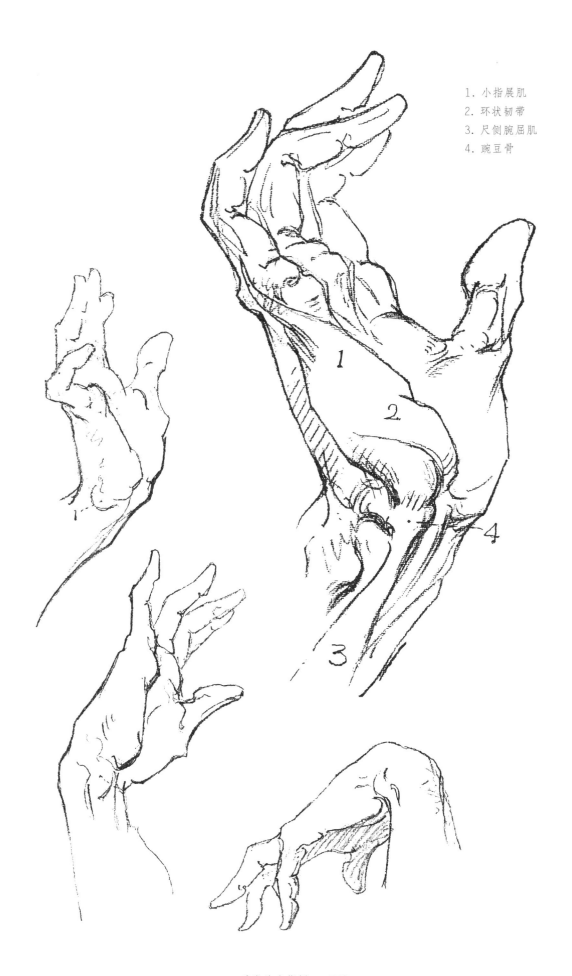

1. 小指展肌
2. 环状韧带
3. 尺侧腕屈肌
4. 豌豆骨

拇　指

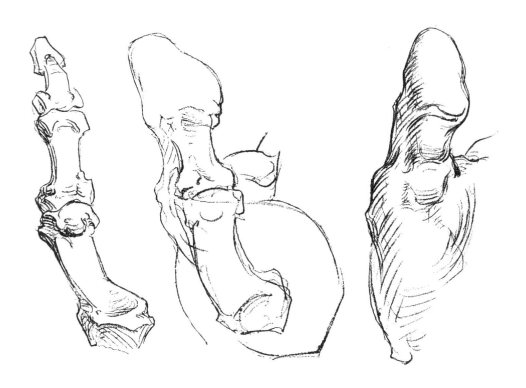

　　拇指对所有手指、手掌和前臂的运动起着引导作用。当手指做聚拢动作时，其他四根手指就会在拇指的指尖上聚拢并形成冠状。当手指做张开动作时，它们又会以拇指底部为共同中心朝四周辐射式散开。如果画一条线连接这些张开的指尖，这条线就会是一条弧线，并且它的圆心也位于手指的共同中心上。同理，指关节之间也有着相同的关系。

　　当手指弯曲到任何一种程度，或是手指向下紧扣时，除拇指之外的四根手指就会分别形成四个拱形，而拇指的底部关节就是它们共同的轴心。在握拳时，手指会圈成圆环状并且指关节共同构成一个拱形，而这个拱形的圆心也位于之前提到的共同中心处。

　　此外，拇指的块面也占据了手的主要体积。

　　拇指本身的结构和在平衡前臂运动中起到的重要作用，使得它拥有了手指中最大的活动自由度，但是，因为肱二头肌也在拇指的运动中起到作用，所以它真正的运动源头应该是肩膀处。

　　当拇指伸展时，它的侧面就会向前；当它弯曲时，它就会面朝着手掌，并且还有可能会由于压力稍向手掌弯折。

　　拇指在活动时可以触碰到食指的侧面，但是它却无法触碰到掌心。其余四根手指需要下弯才能够触碰到拇指。

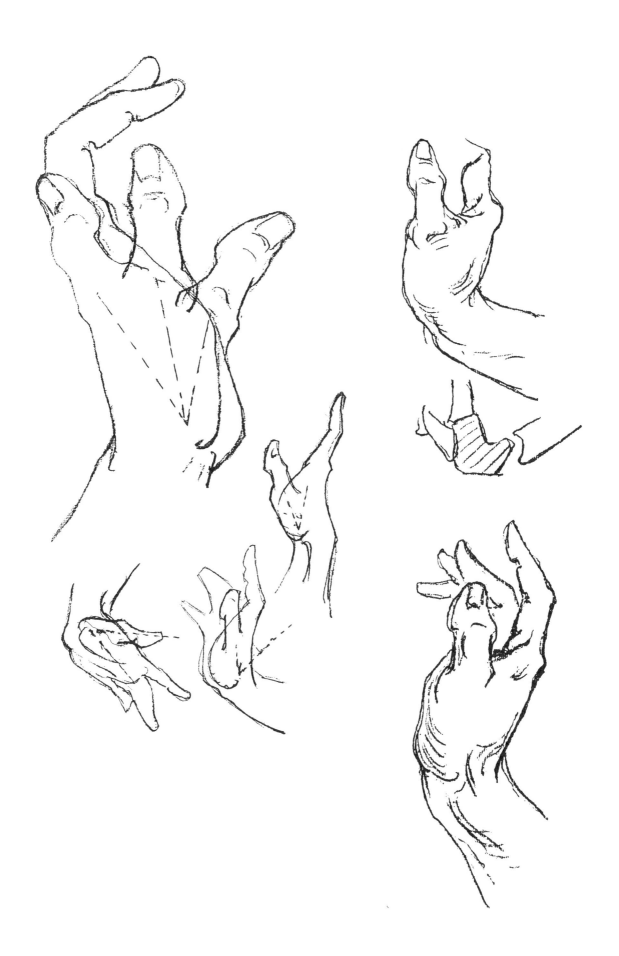

拇指的解剖结构

拇指由三个分段和三个关节组成。它的骨头比其余四指要重一些，而且它的关节也更为突出坚固。

拇指最后一个分段中有指甲和一层厚皮垫，在中间分段中只有肌腱，而它的根部分段中则有着一个金字塔形的肌肉组块，并且一直延伸至手腕处。这个组块不但是手掌的"生命之线"，也是食指的基座。

这个肌肉组块中的浅表肌肉共有三块，它们一块比较肥厚，一块比较宽，还有一块比较薄。比较肥厚的那块肌肉紧紧缠绕在拇指骨上（拇对掌肌），而较宽的那块构成了整个组块的金字塔形（拇短展肌），较薄的那块肌肉则位于内侧并向着食指延伸（拇短屈肌）。

在拇指和食指之间的皮肤向上生长形成一个网袋状，它会在手背处形成隆起；在拇指伸直时，由于受到拇指外展肌的作用力，这个隆起会变得更为明显。

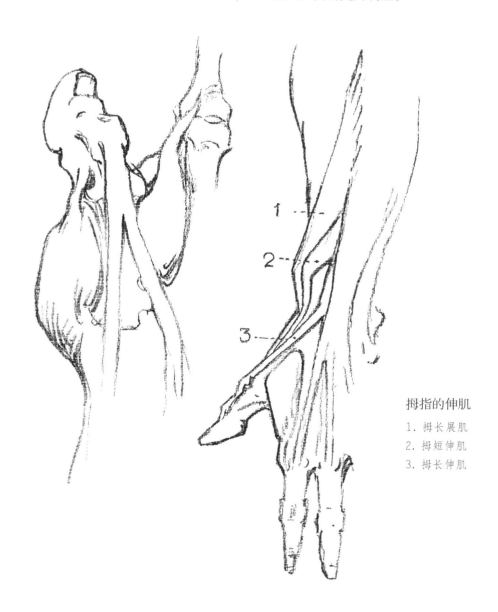

拇指的伸肌

1. 拇长展肌
2. 拇短伸肌
3. 拇长伸肌

拇指的体块结构

　　拇指的体块结构底部呈金字塔形，中间稍窄，末端则呈梨形。拇指指腹的正面比侧面更鼓一些，而拇指的末端大约位于食指中间指节的高度上。

　　拇指最后一个分段明显地向后斜，指甲就位于这个区域中。这部分的皮肤垫低且较宽，使得它看起来跟大脚趾的外形非常相似，所以这体现了它们都是承载压力的部位。

　　拇指的中段是一个轮廓圆润的立方体，它有着三个分段中最小的体积，并且它前侧也有一小块皮肤垫。

　　拇指的底部分段比较圆润，除了肌肉组织较薄的背面，其余的面都呈现出向外隆起状。

拇指的掌侧肌肉

1. 拇短屈肌
2. 拇短展肌
3. 拇对掌肌

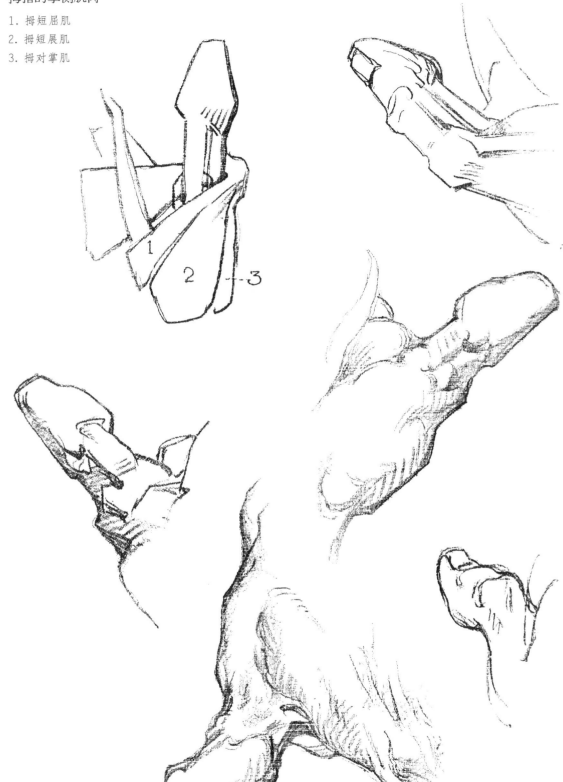

拇指的鞍状关节

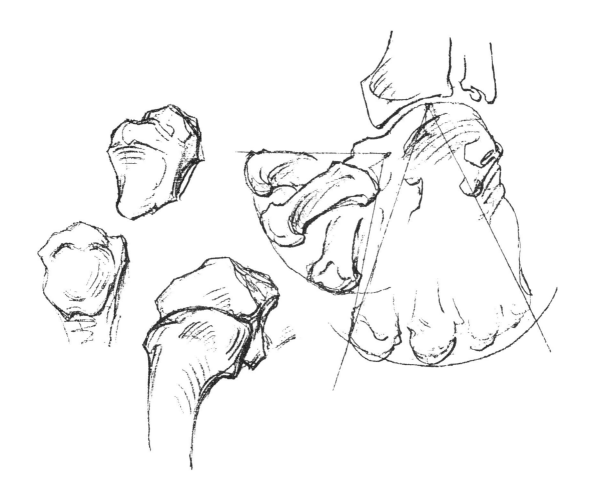

　　拇指的活动范围并不大，其底部关节的活动幅度约为45°，而中间关节则要大一些，最后一个关节的活动幅度最大可以达到90°。

　　拇指的底部关节是一个鞍状关节，它向侧面移动的幅度约为45°，但是其前后移动的范围则要小得多。由于中间关节位置比较暴露，因此它也比拇指其他的两个关节体积要大许多，它能够进行轻微的弯曲和更轻微的扭转活动。事实上，这个关节的主要作用是施力而不是活动。最后一个关节有着延伸到肘部的长肌，而这块肌肉能够让关节做直角运动（这块长肌必须固定手部拇指侧松动的关节，其中也包括了手腕关节）。

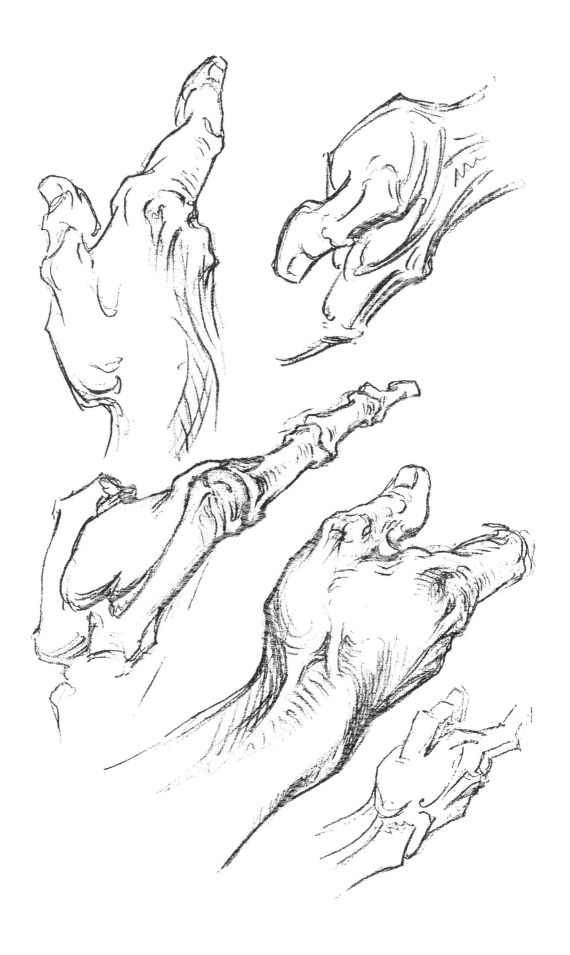

手 指

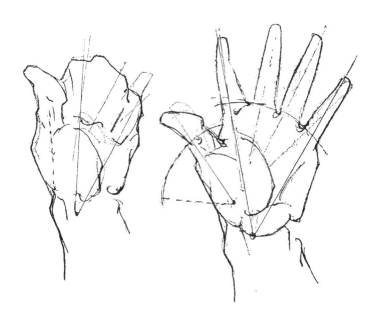

　　长肌的肌腱从手腕弓起处向着手指呈辐射式延伸，这样的结构是为了让手指与它们的发力点连成一条直线，从而防止它们翘曲。但是，拇指的力量会将这个辐射点稍稍拉向手腕的拇指侧，因此手部的运动结构聚集在拇指底部附近的一个点上。当手指做握紧动作时，它们都会指向这个点。当手指呈半关闭状时（比如抓握动作），它们就会聚集到这个点上从而形成一个拱形。除绷紧手指的动作之外，在其他任何一种手部姿势中，每个指关节都会弯曲并形成拱形，而这个点就是这些拱形的共同中心点。

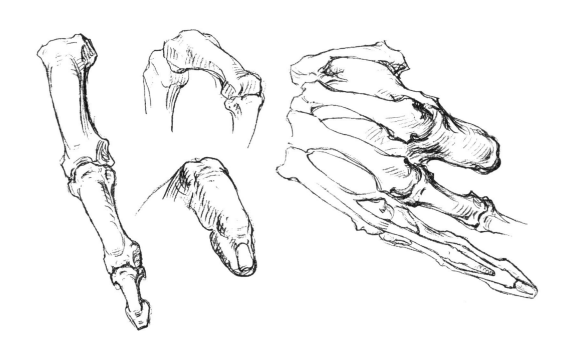

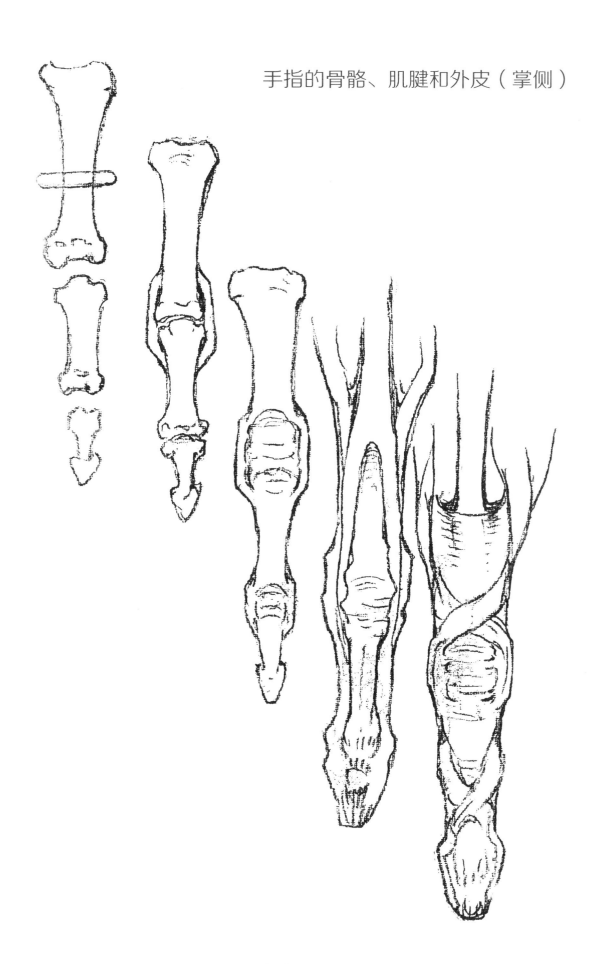

手指的解剖结构

除拇指外的四根手指都各自包含有三根骨头（指骨）。这些指骨之间是以阶梯式下降的方式连接的，因此近节指骨的底端就会从连接处暴露出来。指关节以下是没有肌肉的，但是每根手指的背侧都贯穿了肌腱，而它们的前侧则被肌腱和皮肤垫所覆盖。

中指是除拇指外的四根手指中最长最大的一根，因为在抓握动作中它会抵住拇指，从而承受拇指施加的压力。小指是最短最小的一根手指，但是它却是四根手指中活动性最强的一根，因为它几乎不需要承受任何压力。小指可以比其他手指向手背侧抬得更高，这其中包括了两个原因：一个原因是因为手部常常以小指底部的豌豆骨为支撑；另一个原因是它与拇指斜对。因此它在做向外扭转的运动中能够向后扭转得更多一些，从而让动态保持平衡。

指节之间的皮肤垫长度几乎是一样的，因为它们需要在手指紧扣时紧密地吻合在一起。但是，每根手指指节之间的长度是不一致的，因此指节之间的褶皱并没有正对关节。

在食指上，最底部的褶皱位于指关节上方，而中间的褶皱则正对着中间关节，但最上方的褶皱并没到达末端关节；在中指上，最底部的褶皱也位于指关节之上，同时中间的褶皱也位于中间关节上方，而最上方的褶皱则刚好正对着中指的末端关节；在无名指上，前两段褶皱也与食指上的一样，分别位于指关节和中间关节上方。其他的手指褶皱位置则因人而异。

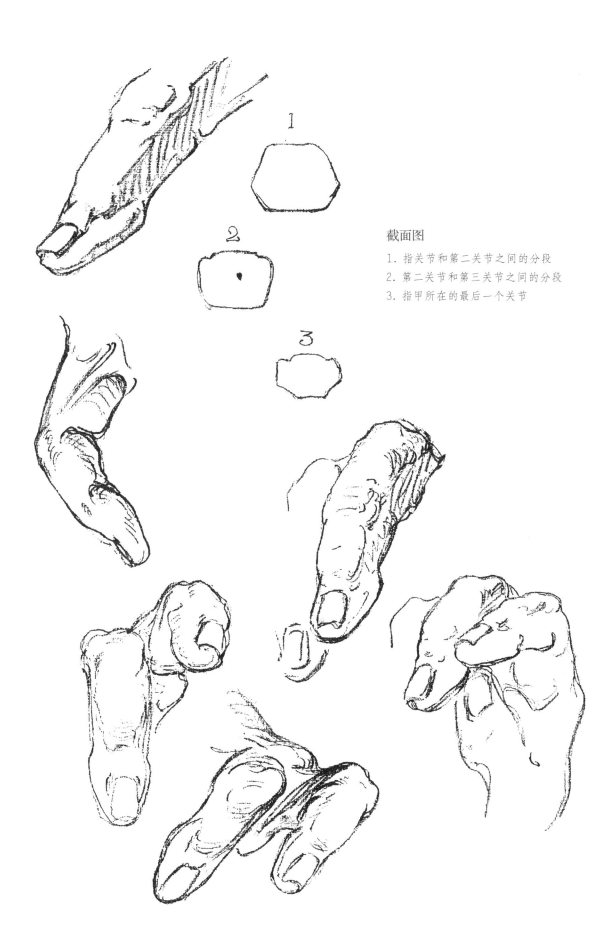

截面图

1. 指关节和第二关节之间的分段

2. 第二关节和第三关节之间的分段

3. 指甲所在的最后一个关节

手指关节

　　手指关节的形状类似于凹陷较浅的马鞍，它的一侧有着向上生长的侧面，而另一侧则从前后两侧向下生长。

　　在任何情况下，手指的活动都是较远骨节在较近骨节的凸起端上转动，这样就会让这个凸起端暴露出来，从而呈现出手指的弯曲形态。

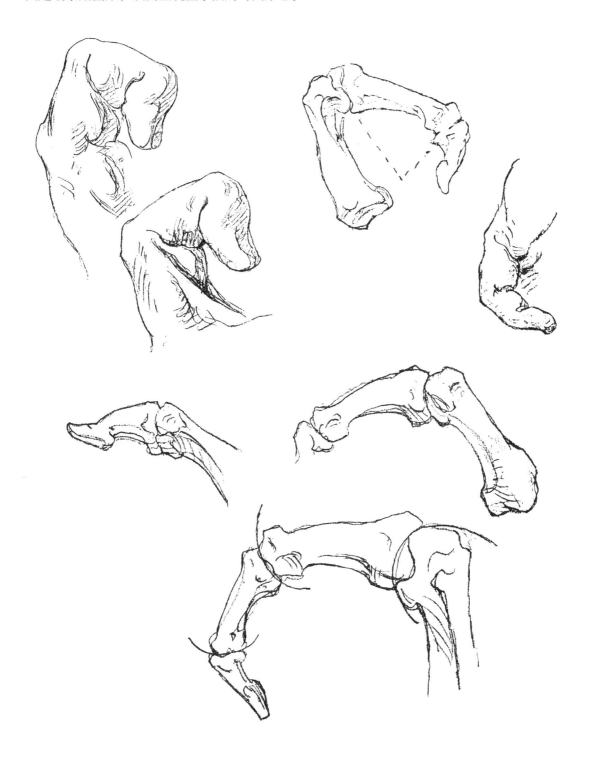

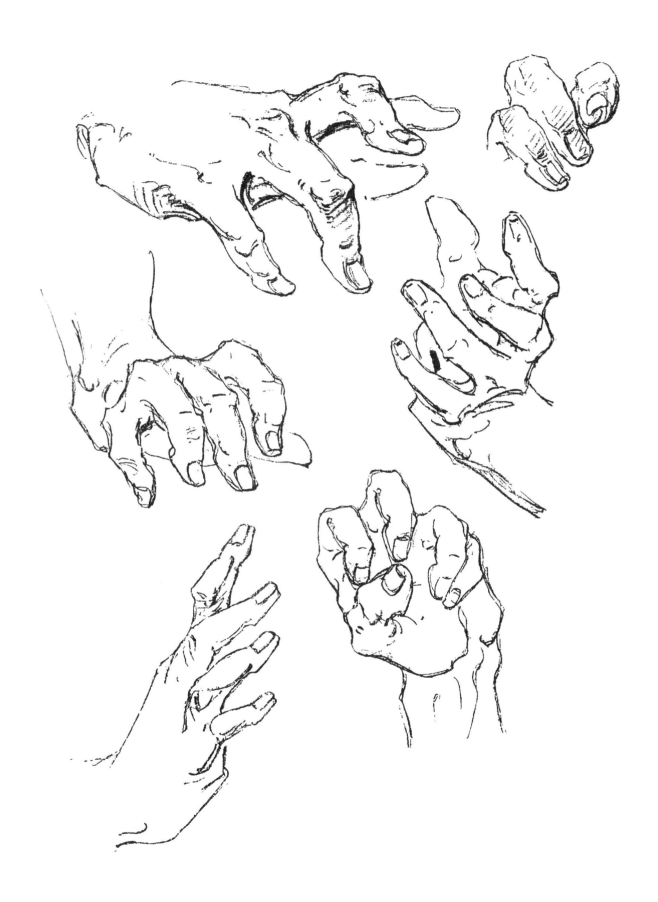

手指垫和尺寸

　　从手掌侧看，当手指伸直时，手掌部分就会延伸到指关节与中间关节之间一半的高度上；但是当手指弯曲时，手掌的一部分也会跟着弯曲，从而成为手指的一个附属部分。因此，手指的弯曲是从手掌侧指关节的部分开始的。

　　由于手掌这样的形态变化，手指伸直时有三个皮肤垫，但是当它们弯曲时皮肤垫就会变成四个。

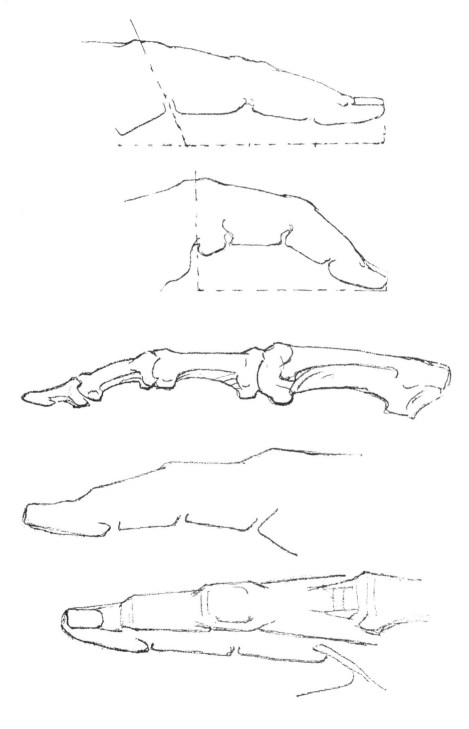

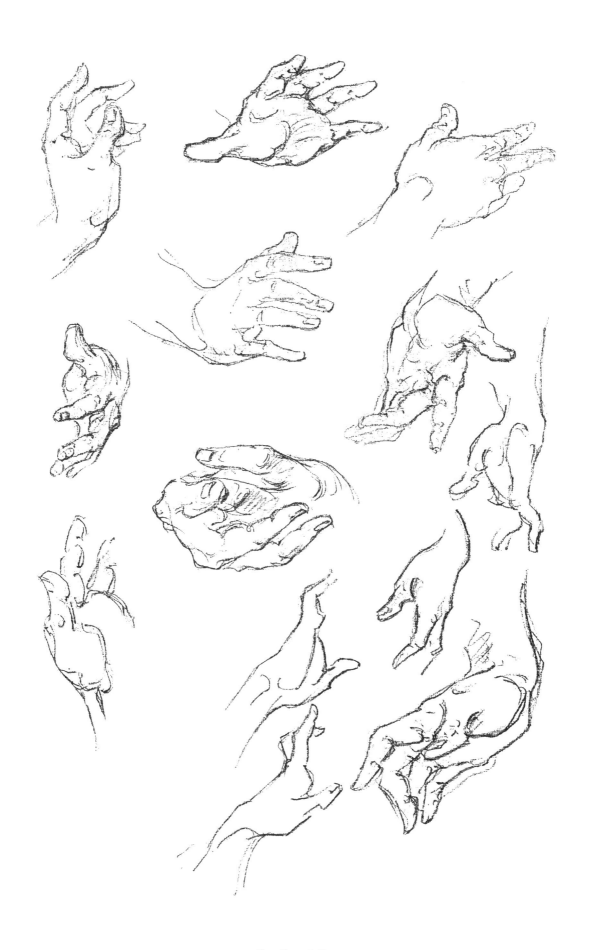

当手指弯曲紧扣的时候，每根手指的末端刚好能够覆盖它们各自的第一指骨顶部，因此指尖就会顶住指关节从而成为整根手指的支撑。这是自然进化中让手指能够握成拳头而形成的结构。

因此，最上方的两个指节的总长通常比最下方的指节要长；但是从指关节背侧进行测量时，两者则是等长的关系。

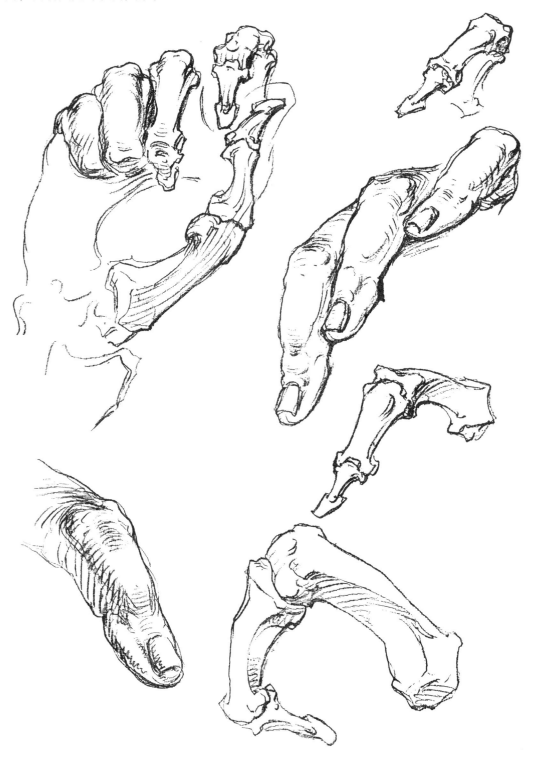

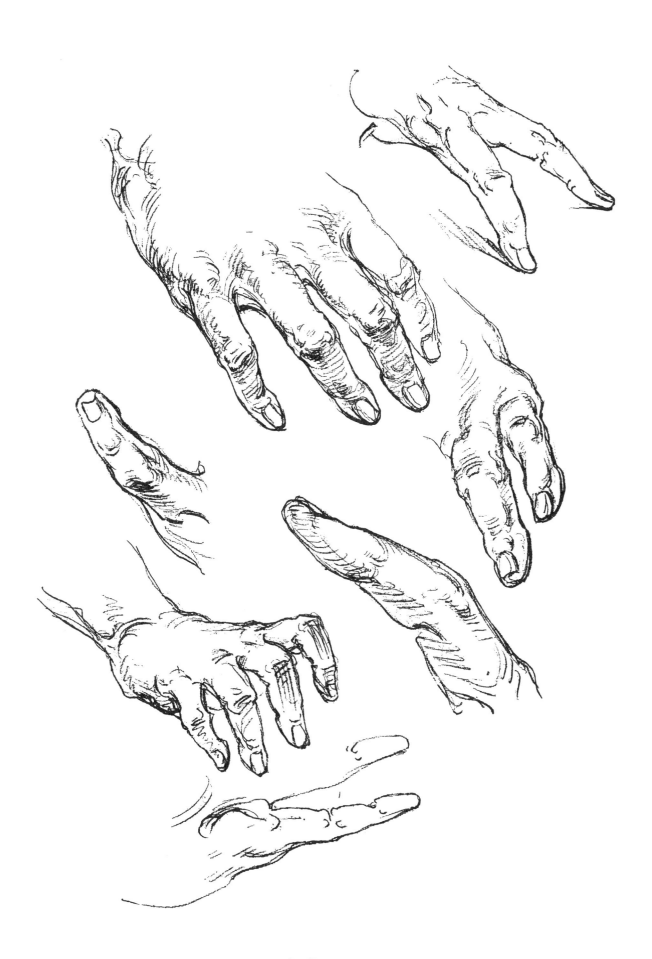

手指比例

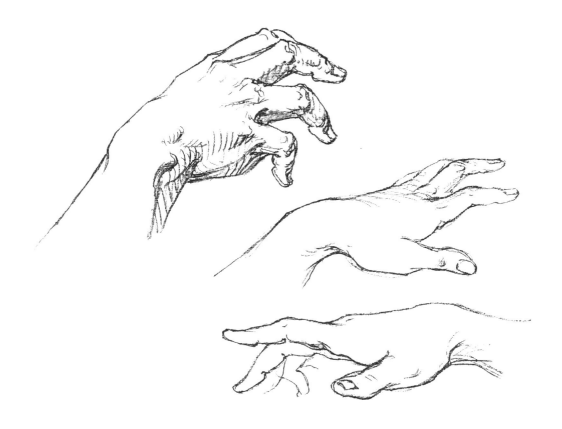

　　与手指三根指骨相对的是四个皮肤垫，因此皮肤垫会相对骨头小一些。

　　从指关节后侧测量，第一指节的长度与后两个指节的总长是相等的（其实第一节指骨本身比后两节指骨的总长要短一些）。当手指的三个关节弯曲并让指节构成一个矩形的三条边时，这四个皮肤垫就会填满这个矩形。

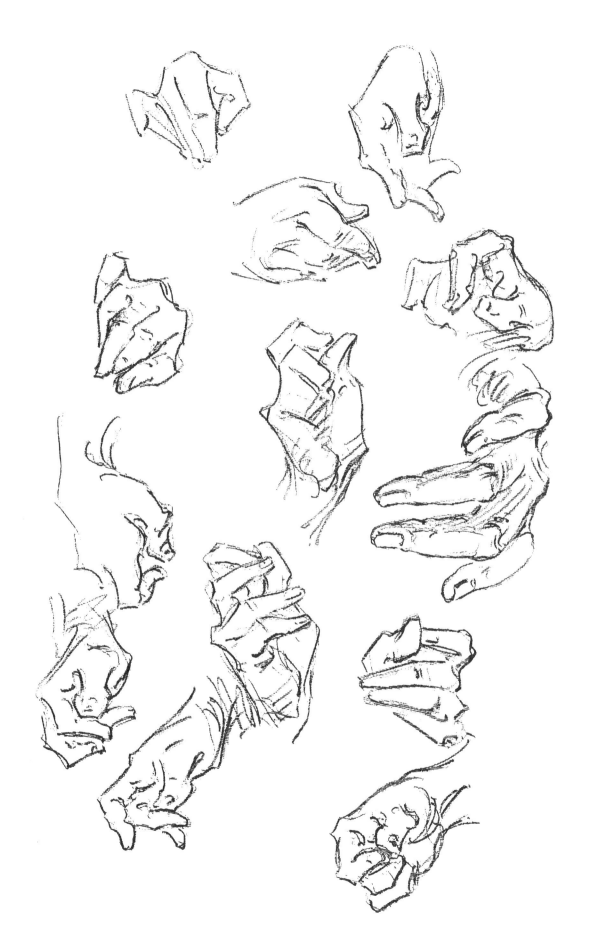

指关节

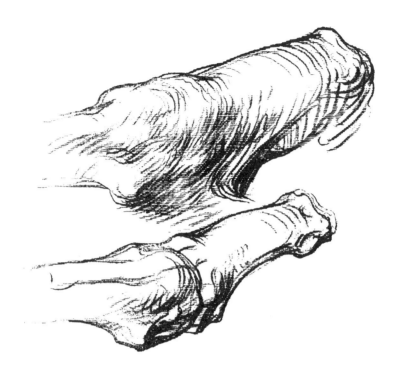

　　指关节处没有肌肉的包裹，而只是覆盖了与关节半融合在一起的肌腱以及粗糙的皮肤。

　　在握拳时，这部分的皮肤会被绷紧，从而使结构变硬并做好准备与物体接触。在其他姿势中，由于这部分的皮肤是放松的，因此也会产生出一些褶皱。

　　掌骨的顶部呈圆拱形，而第一节指骨底部的内凹结构刚好能够安插于其上。在这个圆拱形的四周有一些对其起保护作用的方形凸缘，它们与第一节指骨内凹结构的边缘相吻合。食指的指关节部分稍微有些倾斜，因此第一节指骨底端在掌侧形成了一个外悬结构，它在手部遭受侧面冲击时对该指关节起着保护作用。

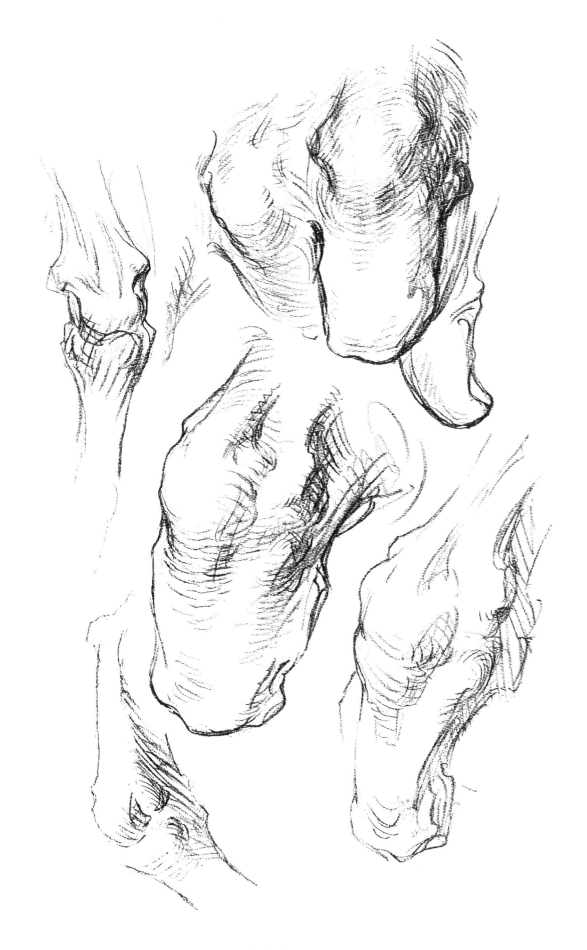

指关节

1. 指总伸肌腱
2. 骨间背侧肌

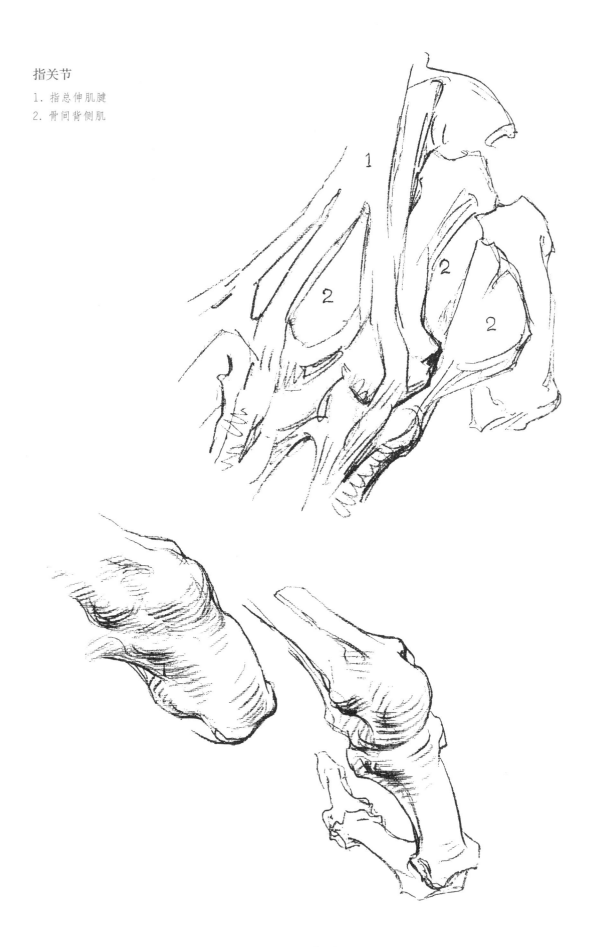

拳 头

手在张开时起到工具的作用，但是当它握紧成拳时就可以当作武器。

当我们向前挥拳时，最为突出的食指的指关节就成为击打点；但是在我们静止握拳时，这个点是由整个拳头、骨骼、肌腱和指关节所支撑的。

在正向挥拳时，食指指关节就会和手腕以及桡骨形成一条直线，就像根笔直的攻城槌。

拳头的击打点位于食指的指关节处，因此它是所有指关节中最坚固的一个，同时它也与桡骨处于同一直线的位置上。

拳头握得越紧，指关节所形成的拱形弧度就越大。

在握拳时，各手指的第二节指骨会在同一平面中并排排列。拇指有可能会抵着食指，也有可能会越过食指抵在中指上。

婴儿的手

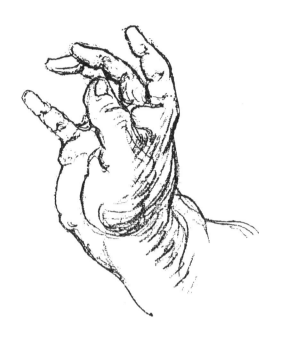

　　婴儿的手部的解剖结构和机械结构都还没有成形，因此它唯一与成年人手部相似的地方就是它们都是被柔软的肉和光滑的皮肤所包裹着的身体部分。事实上，因为这个阶段的手部不但在解剖结构和机械结构特征上尚未发育完整，所以一部分的手骨还是软骨，而且关节也都还很小。此外，由于肌肉也还没有成形，因此它们也无法在皮肤上形成起伏。

　　与发育成熟的手部相比，婴儿的手部显得要小很多，手指也很短，并且会向着指尖的方向均匀变细。此外，婴儿手部的关节还没有鼓起，而是紧缩在肉下，同时，它在手指关节后侧的皮肤上也尚未出现褶皱，而是圆润的凹窝。在婴儿的手腕处有两条皮肤褶皱。膨胀的肉和圆润的皮肤凹窝，使得婴儿手部的第一指节看起来特别短。还有，其拇指的中间关节与其他关节一样小，而且末端关节显得相当的长，因此整根拇指的轮廓线看起来非常平滑。

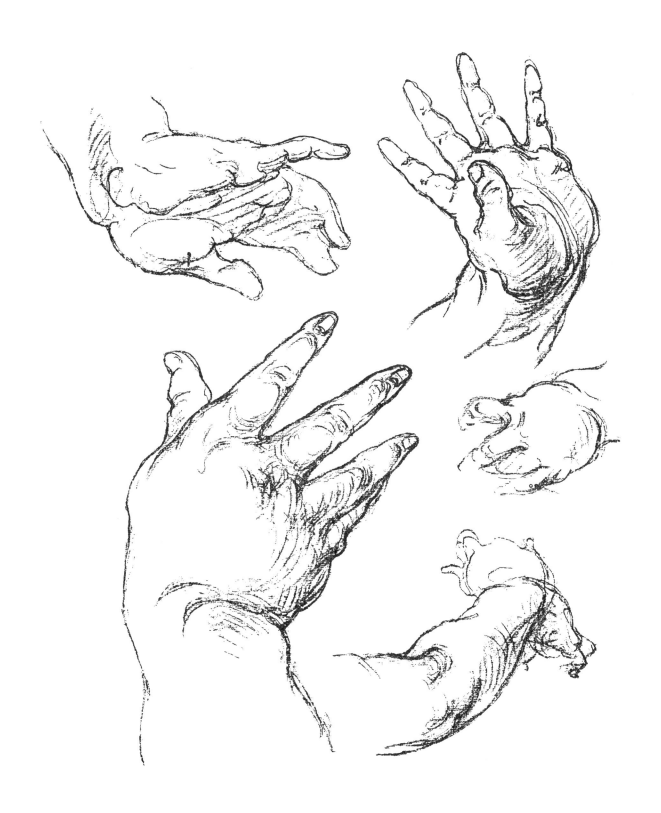

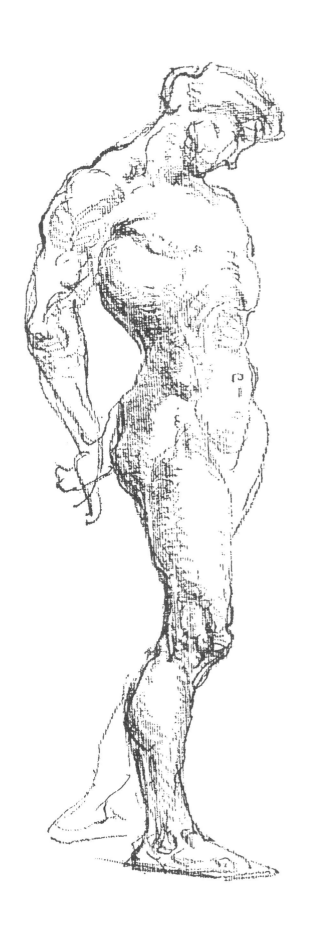

骨　盆

骨盆是由三块骨头组成的，其中两块是髋骨，还有一块是骶骨（包含尾骨）。

楔形的骶骨有着与手部接近的大小，但是它的轮廓要比手部更为分明，它看上去就像是一个半弯曲的手。骶骨的末端还连接着一个很小的尖头（尾骨），其大小接近于拇指的末关节。尾骨在背侧形成了骨盆的中间部分，这部分先是向后并向下弯，然后又向内并向下弯。

两块髋骨形成了两个类似于螺旋桨的结构，它们各自有着向上下相反方向扭转的三角形"叶片"。它们上叶片的边角在后侧与骶骨相接，而它们下叶片的边角则在前侧相接，从而形成了耻骨联合部分。髋臼部分就是整个骨干的中心点，而且上下叶片是彼此相互垂直的。

上叶片被称为髂骨，位于前侧的下叶片名为耻骨，位于后侧的则被称为坐骨，耻骨和坐骨之间还有着一个开口。位于上叶片顶侧的髂嵴，还有位于下叶片前端的尖部（耻骨联合）是髋骨仅有的皮下浅表部分。

骨　盆

　　人体很大一部分的运动都是以骨盆为基础进行的。它的前侧骨骼形成的盆状结构支撑着肉质组织丰满的下腹；在后侧，它圆环状的骨骼结构形成了下体横向最宽的两端，而耻骨则作为这部分的核心。

　　骨盆位置中的可见肌肉都位于背侧，它们组成了臀部区域。在这些肌肉中只有两块比较突出，它们分别是臀大肌和臀中肌。这两块肌肉以骨盆为支撑，并且施力于股骨，从而让股骨在运动中形成了一个类似于曲轴的结构。股骨上端的形状像是一个弯曲的杠杆，这里承载着整个身体的重量。

前视图

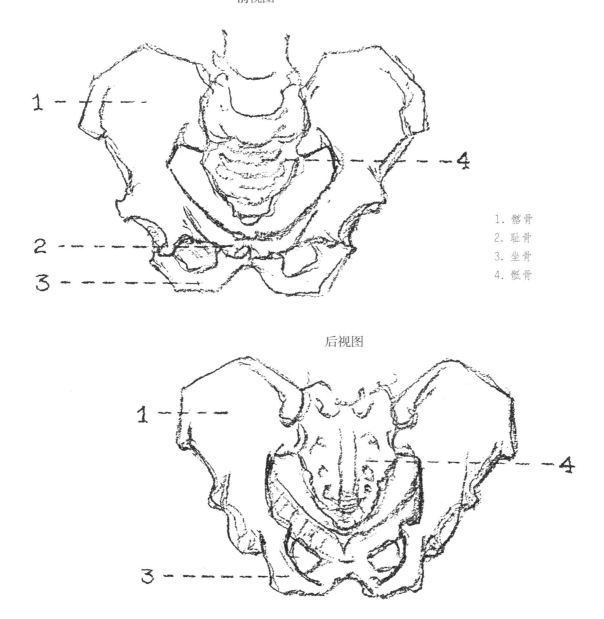

1. 髂骨
2. 耻骨
3. 坐骨
4. 骶骨

后视图

骨盆结构

　　骨盆所处的位置和它作为身体结构机械轴心的功能决定了它的大小（作为人体三大体块之一）；它较大的体积使得它能够成为躯干肌肉和腿部肌肉的支点。骨盆体块稍微向前倾，而且它看起来比上方的躯干体块要显得更正、更方一些。

　　骨盆两侧的脊状结构被称为髂嵴，由于它是横向肌肉的支点，因此它向外侧展开得比较宽，而且前侧比后侧要宽出许多。

　　在骨盆边缘上方的是腹壁部分的一条圆筒形肌肉，这块肌肉的正下方是一个由臀部肌肉下陷形成的凹槽结构，它会在这些肌肉运动收缩时消失抚平。

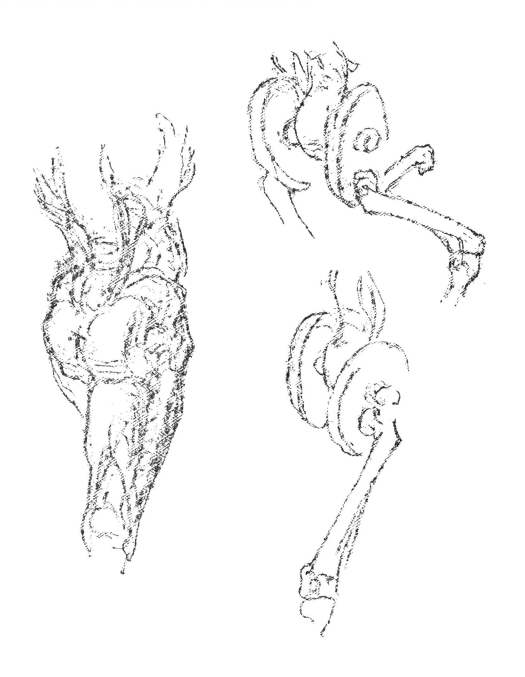

臀　部

臀部的外表结构会根据其位置的改变而产生很大的变化，但是突起的髂嵴始终是臀部的标志性结构。髂嵴的整体轮廓呈曲线，但它是向着后侧倾斜；从侧面看它就像是两条线，而且它们两者在髂嵴顶部几乎形成了一个角。

其中，靠后侧的那条线以两个凹窝为标志，并且它也在这里与骶骨相连；然后，这条线继续向下一直伸入到臀部的折痕中。臀大肌就沿着这整条线向下并向前延伸，最后到达股骨头部的下方，从而形成了整个臀部和髋部体块。

就在这个结构的正前方，楔形的臀中肌从髂嵴的顶端向下延伸，它的整个顶端都落在股骨的头部。大腿外侧的内凹处位于这两块肌肉之间。

臀中肌只有一部分是浅表肌肉，它的前部分被筋膜肌肉的韧带所覆盖，这条韧带从髂嵴前侧边缘向下延伸，并且与臀大肌一起形成了臀中肌的楔形外轮廓。臀中肌和臀大肌被紧拴在致密的片状筋膜上（髂胫带），这片筋膜结构起着保护大腿外侧的作用。臀中肌的浅表部分始终呈现出隆起状，而且整块肌肉会由于臀部姿势的改变而产生很大的变化。在大腿肌肉完全绷紧时，它就会在皮肤上形成一个"U"形的褶皱。

在髂嵴的前端有一个小结节，缝匠肌就从这里开始向下延伸，它是人体结构中最长的肌肉。这块肌肉陷于大腿内侧的凹槽中并一直延伸至膝盖下方，从而形成了一条优美的曲线。

从这个小结节下方，被缝匠肌覆盖的股直肌向下延伸，直至膝盖骨处。骨盆的骨骼线条从这个结节一直向下延伸至耻骨联合处，从而划分出了下腹和大腿之间的边界。

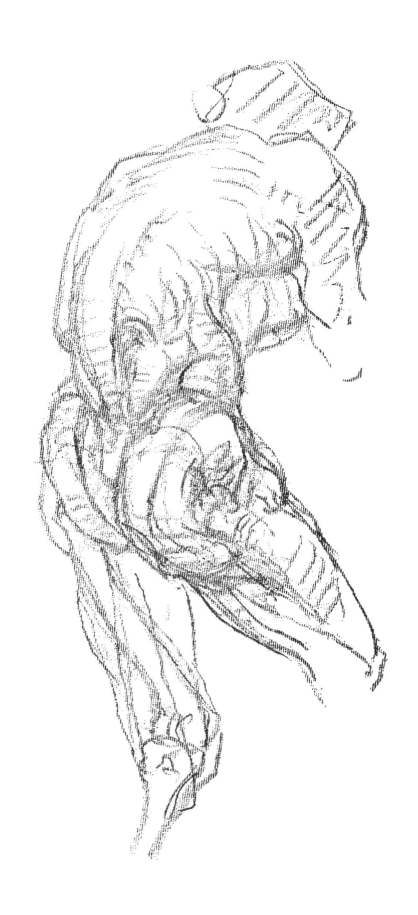

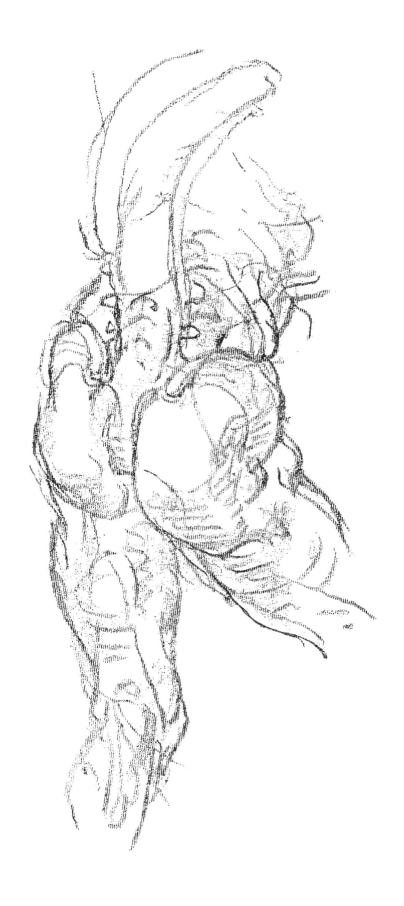

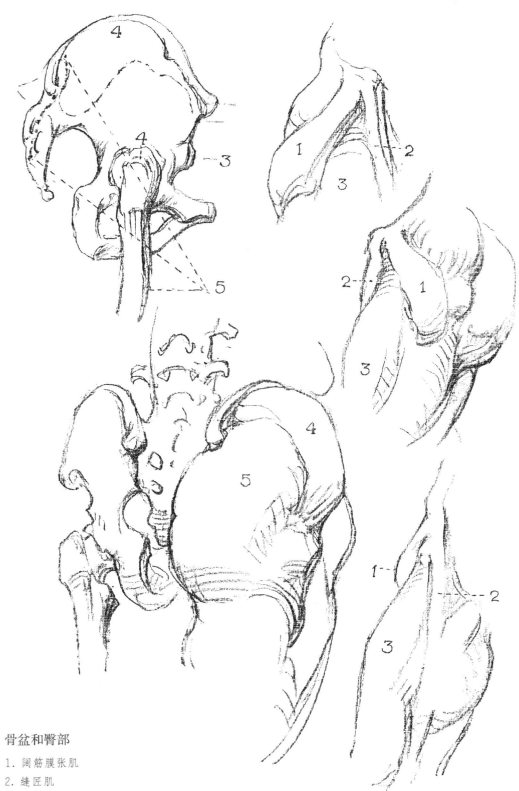

骨盆和臀部

1. 阔筋膜张肌
2. 缝匠肌
3. 股直肌
4. 臀中肌：从髂骨外表面延伸至股骨大转子的肌肉。功能：使大腿向外侧展开，以及向内侧扭转。
5. 臀大肌：从髂嵴后缘延伸至骶骨、尾骨，并最后到达股骨的肌肉。功能：使大腿伸展、转动，以及向外翻转。

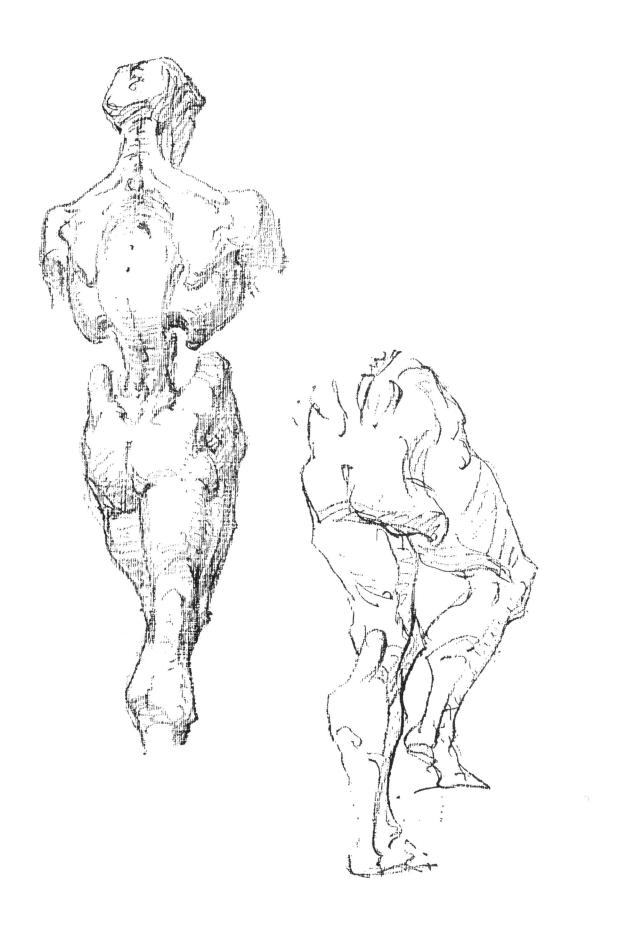

臀部的肌肉

自然界为人体设计出了一个完美的立柱、杠杆和滑轮系统，而束状的肌肉和肌腱就附着在这个系统的外部。当这个系统进行收缩运动时，那些可活动的骨骼就会被肌肉和肌腱拉动、扭转或翻转。髋关节是一个有着精密机械结构的人体部位。它在臀部是一个球窝状关节，然后在膝盖处有一个铰链式关节与之相接。臀部的肌肉能够拉动髋部的骨骼做滚轮式运动。那些从臀部延伸至膝盖的肌肉与大腿骨相并列，它们起到让膝盖弯曲的作用。

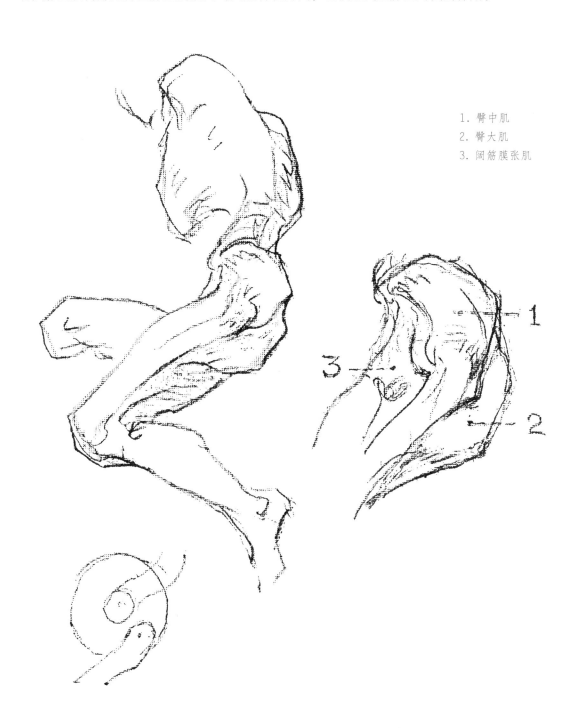

1. 臀中肌
2. 臀大肌
3. 阔筋膜张肌

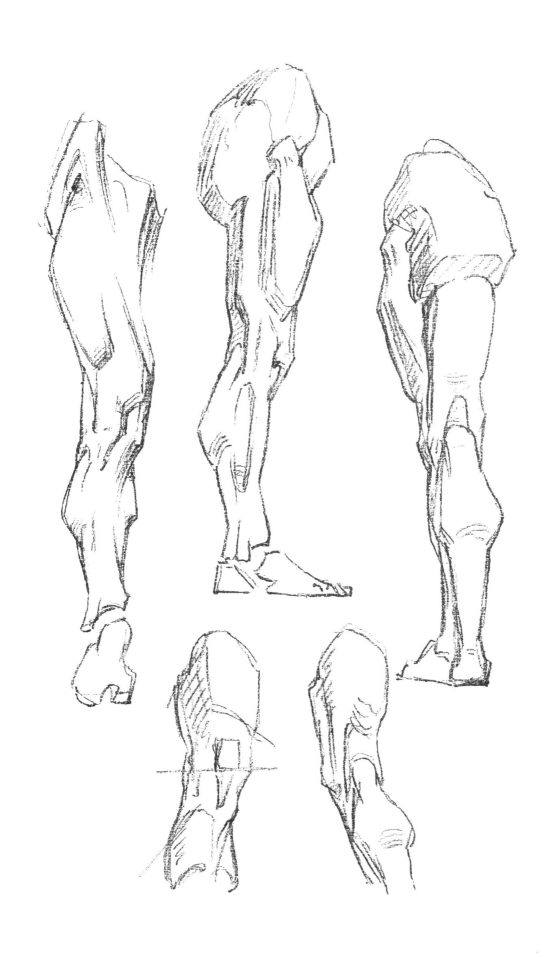

腿 部

··

　　下肢通常被分成三个部分——大腿、小腿和脚。这些部分可以与上肢中的上臂、前臂和手一一对应。

　　大腿从骨盆一直延伸至膝盖，然后从膝盖到脚之间的部分是小腿。

　　股骨（大腿骨）是人体中最长且最强壮的骨骼。它与骨盆部分的骨骼在髋臼处通过一个长颈状的结构相连，而这个结构也让整个股骨骨干能够悬于髂嵴最宽部分的外侧。两侧的股骨从这个位置向下并向内延伸至膝盖处，从而让膝盖能够位于髋臼下方。膝盖处的胫骨起着支撑股骨的作用，胫骨同时也是小腿的主要骨骼，它还构成了膝盖的铰链式关节。胫骨向下延伸形成了内踝。在胫骨旁边，另一根相对比较细的骨头是腓骨，它是小腿的次要骨骼，而它的下端形成了外踝。腓骨位于小腿外侧，它的上下两端分别附着于胫骨上，并且这两条骨头几乎是平行的。髌骨（膝盖骨）位于胫骨与股骨连接处的上方，它是一块近似三角形的小型骨头。髌骨的底面是平的，但是它的表面是凸起的。

　　股骨大转子是股骨顶端的凸起部分，它的位置比股骨颈稍微高出了一些。

　　股骨的下部分逐渐变宽，形成了两个铰链状的凸起结构，它们也被称为粗隆。这两个粗隆分别位于胫骨的内外两侧，并且都能从腿的外形上看到。

大腿和小腿

从股骨头部到膝盖外侧之间有一条韧带，它被称为髂胫带。这条韧带在外观上是一条笔直的线。

从髂嵴正下方延伸至膝盖骨的股直肌形成了一条稍稍隆起的直线。膝盖骨的两侧是一对肌肉形成的组块。其中，外侧的组块（股外侧肌）在髂胫带的外上方轻微地隆起。内侧的组块（股内侧肌）只在大腿的下三分之一处隆起，并且在大腿内侧悬于膝盖的上方。

在内侧组块后侧和内侧的是大腿的窝沟，缝匠肌就生在这条窝沟之中，它从上方的髂骨一直向下延伸至膝盖的后侧。

在窝沟后侧是厚重的内收肌组块，它向下延伸至大腿三分之二的长度上。

在窝沟和内收肌的后侧，腿后腱的肌肉组块围绕在大腿的后侧和髂胫带外侧；这个组块的肌腱位于膝盖后侧的左右两边。这是一个双肌肉组块，它在膝盖后侧菱形的腿腘窝上方被分成两半，从而形成了这个菱形顶角的轮廓；菱形腿腘窝的底角则是由同样被分成两半的腓肠肌形成的。

胫骨头部的宽度与股骨底端的宽度相同。胫骨的骨干就连接在其头部的正下方，它的左右两侧向内收窄；在骨干外侧和稍微靠后侧的位置上，腓骨头部的凸起大大超出了胫骨的内收幅度。（胫骨和腓骨两者的关系就像是前臂中尺骨和桡骨的关系。）

胫骨的脊部向下竖直地贯穿了小腿前侧，它的外侧在皮肤表面形成了一条锐利的边缘；而它的内侧则是一个平坦的面，并且在脚踝的位置上向内弯曲，从而构成了内踝骨。

作为前侧小腿骨的腓骨有很大一部分被一块肌肉组块所覆盖，这块肌肉组块在小腿上形成了一个弧度优美的隆起；小腿骨在靠近脚踝的时候又会出现，并且形成外踝骨。

小腿的后侧有两块肌肉：位于下方的是比目鱼肌，它的形状扁平且宽；位于上方的是小腿肚肌肉（腓肠肌），这块肌肉覆盖住了小腿后侧的上半部分，它同时也穿过了上方的膝关节，从而形成了膝关节两侧的结节。比目鱼肌和腓肠肌在脚跟处融合在一起，从而形成了跟腱部分。

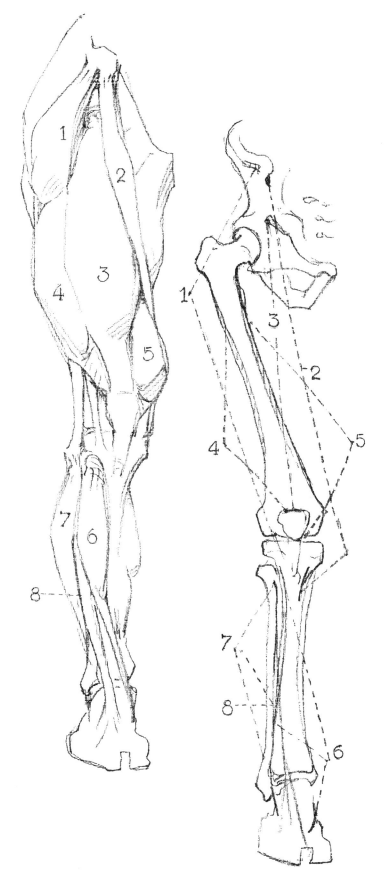

骨骼

髋部——骨盆

大腿——股骨

小腿——胫骨和腓骨（外侧）

肌肉（正面）

1. 阔筋膜张肌：从髂嵴前端延伸至髂胫带的肌肉。功能：拉紧筋膜并使大腿向内侧转动。

2. 缝匠肌：从髂嵴前侧延伸到胫骨内侧的肌肉。功能：让大腿在髋部弯曲、向外伸展，以及向内转动。

3. 股直肌：从髂嵴前下侧延伸至髌骨总肌腱处的肌肉。功能：让大腿伸直。

4. 股外侧肌：从股骨外侧延伸至髌骨总肌腱处的肌肉。功能：伸直以及向外转动大腿。

5. 股内侧肌：从股骨内侧延伸至髌骨总肌腱处的肌肉。功能：伸直和向内转动大腿。

6. 胫骨前肌

7. 腓骨长肌

8. 趾长伸肌：从胫骨和腓骨前方延伸至足背。功能：伸展脚趾。

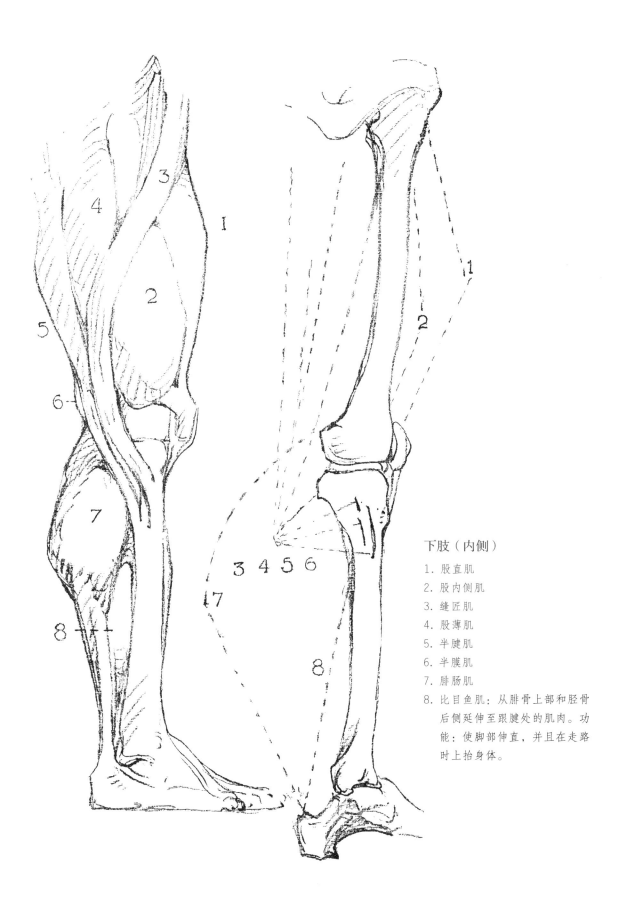

下肢（内侧）

1. 股直肌
2. 股内侧肌
3. 缝匠肌
4. 股薄肌
5. 半腱肌
6. 半膜肌
7. 腓肠肌
8. 比目鱼肌：从腓骨上部和胫骨
　　后侧延伸至跟腱处的肌肉。功
　　能：使脚部伸直，并且在走路
　　时上抬身体。

下肢肌肉（外侧）

1. 臀大肌
2. 臀中肌
3. 股二头肌
4. 股外侧肌

膝盖以下的肌肉

5. 腓肠肌：从股骨粗隆延伸至跟腱处的肌肉。功能：使脚部伸直，并且在走路时上抬身体。

6. 腓骨长肌：从腓骨头部和上半部分向下延伸，并且从外侧贯穿脚底，最后到达大脚趾底部的肌肉。功能：让脚踝伸展并且上抬脚的外侧。

7. 胫骨前肌：从胫骨的外上侧三分之二处延伸至脚部内侧的肌肉。功能：让脚踝收缩并且上抬脚的内侧。

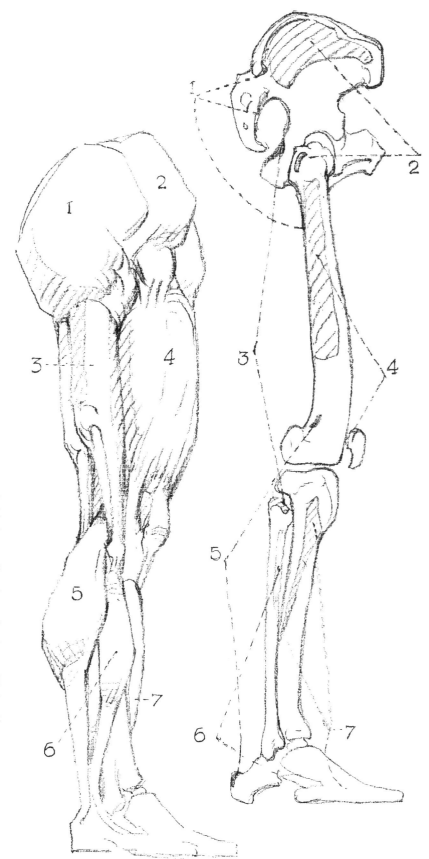

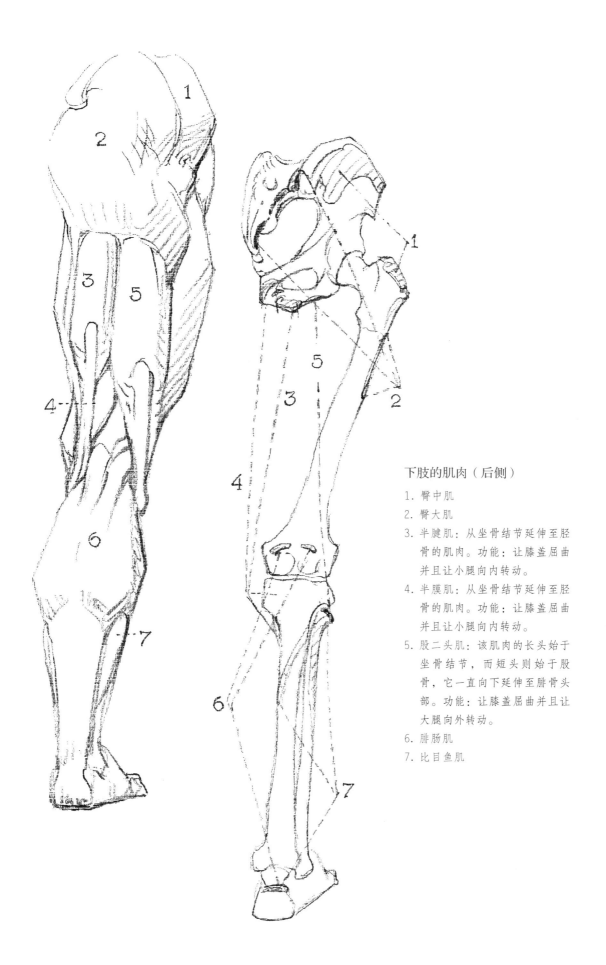

下肢的肌肉（后侧）

1. 臀中肌

2. 臀大肌

3. 半腱肌：从坐骨结节延伸至胫骨的肌肉。功能：让膝盖屈曲并且让小腿向内转动。

4. 半膜肌：从坐骨结节延伸至胫骨的肌肉。功能：让膝盖屈曲并且让小腿向内转动。

5. 股二头肌：该肌肉的长头始于坐骨结节，而短头则始于股骨，它一直向下延伸至腓骨头部。功能：让膝盖屈曲并且让大腿向外转动。

6. 腓肠肌

7. 比目鱼肌

大腿（前側）

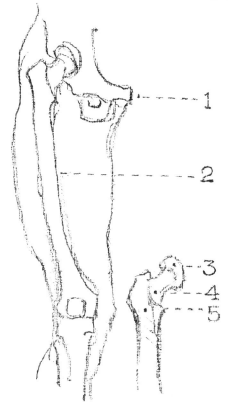

骨骼

1. 耻骨：骨盆骨
2. 股骨：大腿骨
3. 股骨头
4. 股骨颈
5. 股骨大转子

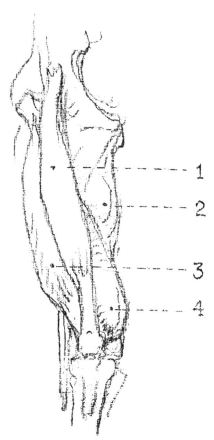

肌肉

1. 股直肌：这块肌肉以骨盆处的两个肌腱为起始点，一直延伸至膝盖上方的股四头肌处。
2. 内收肌（长收肌和大收肌）：从骨盆的耻骨和坐骨部分向下延伸，并且从内侧延伸至股骨底端的肌肉。
3. 股外侧肌：从股骨大转子处沿着股骨骨干背侧崎岖的线条延伸至膝盖上方总肌腱处的肌肉。
4. 股内侧肌：从股骨的前侧和内侧生出，最后插入到髌骨的侧面和总肌腱处；这条肌肉的长度几乎与股骨骨干等长。

股四头肌共包含了股直肌、股外侧肌、股内侧肌，以及股中间肌（一块位于深处的坐肌）四块肌肉。同时，它们也被合称为股四头肌伸肌。这四块肌肉都会与围绕在膝盖上方的总肌腱处相交，而这个肌腱又继续向下插入髌骨，并且通过一条韧带与胫骨结节相连。

股直肌的起始部分出现在阔筋膜张肌和缝匠肌之间，它从这个位置垂直地沿着大腿表面向下延伸，最后与位于膝盖上方的股直肌肌腱相接。股直肌在大腿上隆起的高度要比它两侧的肌肉都高出很多。大腿外侧的肌肉底端是一个三角形的肌腱，它在膝盖上方嵌入到髌骨的位置中。大腿内侧的肌肉位置相对比较低，而且它位于大腿下边界处的轮廓显得尤其清晰。这块肌肉绕过膝盖的内侧最后插入到髌骨中。

人体有一个杠杆和滑轮系统，通过该系统的运作，肌肉就可以拉动那些具有活动性的骨骼。大腿能够做前后摆动的动作，在它做该动作时，包裹在髋关节四周的所有肌肉都会产生联动，从而启动整个系统。股四头肌与肱三头肌一样有着三块会同时运作的肌肉。在这三块肌肉的牵动下，小腿就能够做出伸直的动作。

大腿结构

　　大腿骨是身体所有杠杆结构中最完美的一个，它的平衡力来自那些从大腿骨曲轴状骨干向上穿入到骨盆中的肌肉。这些肌肉在运动中彼此形成正反作用力，从而让圆滑的股骨头能够在髋关节窝中转动。同时，这些与股骨骨干并列的肌肉也控制着膝关节的运动。当大腿上抬时，小腿的伸肌就会位于膝盖前侧或顶侧，而小腿的屈肌则位于大腿后侧。

　　缝匠肌从髂嵴处伸出并向下延伸，它在大腿上形成了蜿蜒的曲线，又以一个扁平的肌腱覆盖在膝盖内侧表面；再向下，它的尾端插入到胫骨中。

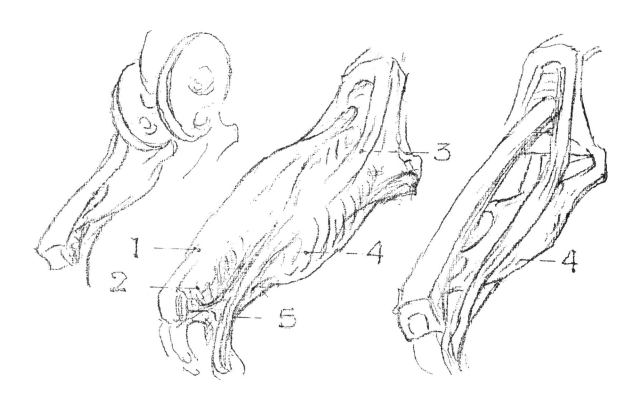

内侧

1. 股直肌
2. 股内侧肌
3. 缝匠肌
4. 内收肌
5. 腘绳肌

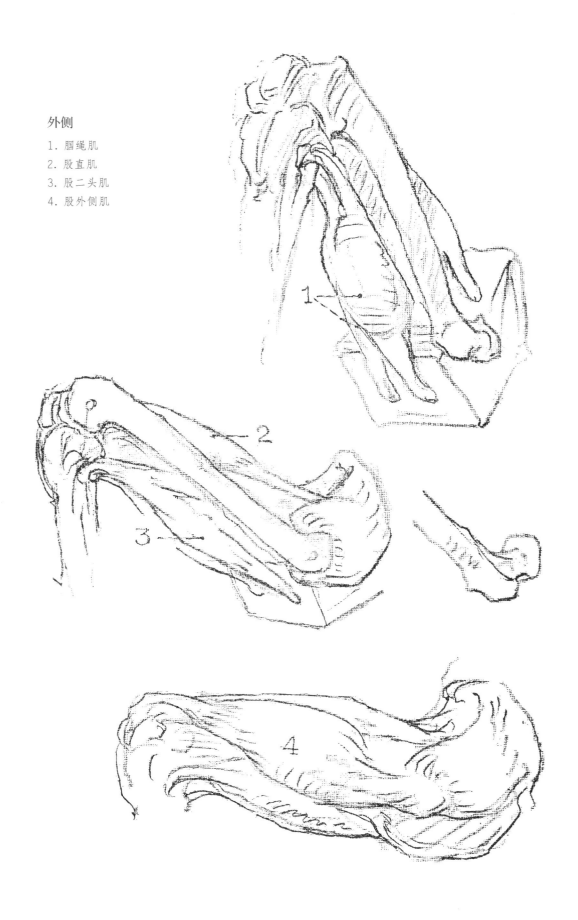

外侧

1. 腘绳肌
2. 股直肌
3. 股二头肌
4. 股外侧肌

揳入大腿和小腿

大腿和小腿形成的立柱结构会随着向脚部接近而逐渐变细。在任何角度下，我们都能在这个立柱结构上看到一条贯穿其长度的反向曲线。

在大腿前后两侧各有一个上大下小的楔形物覆盖在其浑圆的表面上，同时它们也覆盖在膝关节上方和下方的方形部分。小腿的腿肚部分是三角形的，而它在脚踝的部分则是方形的。

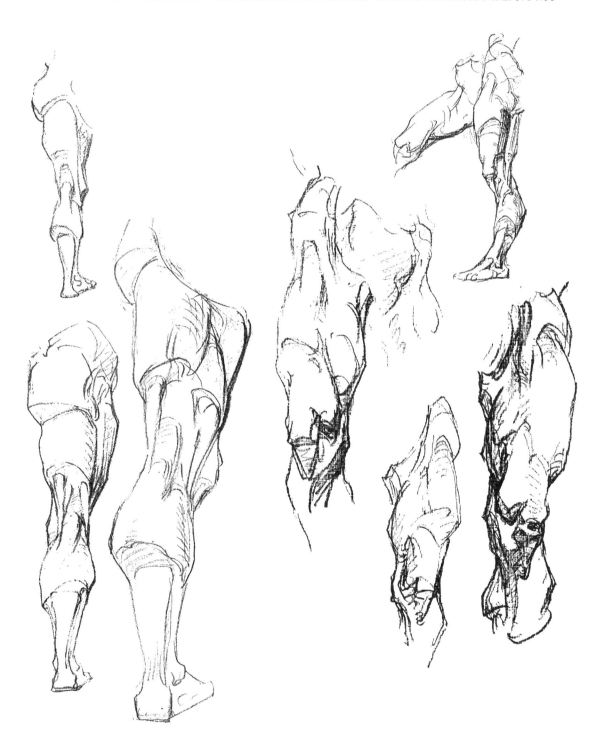

膝 部

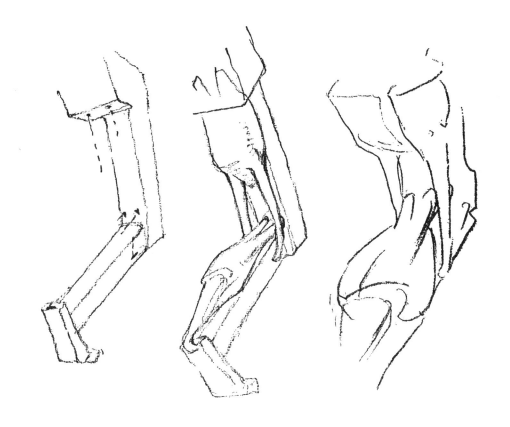

　　我们可以把膝部看成是一个有两个前倾侧面的立方体，同时它的背侧稍向内凹，
而前侧则覆盖着膝盖骨。当膝部伸直时，它的囊（水垫）会在两侧的肌腱和膝盖骨夹
角处各形成一个隆起，而且它们正好与膝关节相对。膝盖骨总是会处于膝关节的水平
位置以上。当膝部弯曲时，两侧腿后腱的肌腱会在膝部后侧形成一个内凹的结构；当
膝部伸直时，这两侧肌腱之间的骨头就会隆起，从而与这些肌腱一起形成三个凸起的
小结。膝部的内侧相对外侧要大一些，当膝部弯曲时，它整体的弯曲方向总是朝着另
一只腿的膝部。当腿部直立时，髋关节窝、膝部和脚踝都会在一条直线上，但是由于
大腿骨与髋骨之间有一条长颈状的连接，它的骨干会与这条直线稍微形成一定的距
离，因此大腿与小腿的连接也并非直线，而是有着一定的角度。

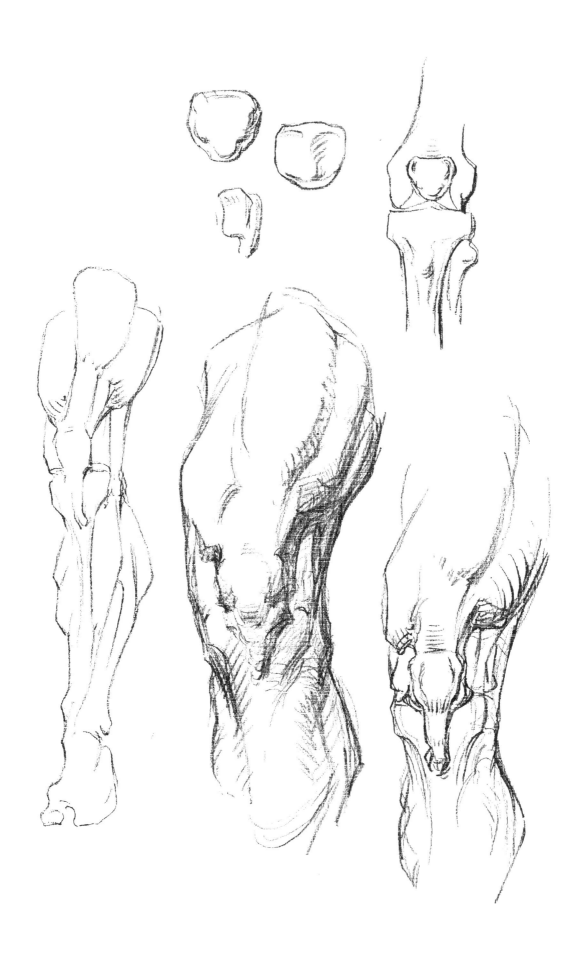

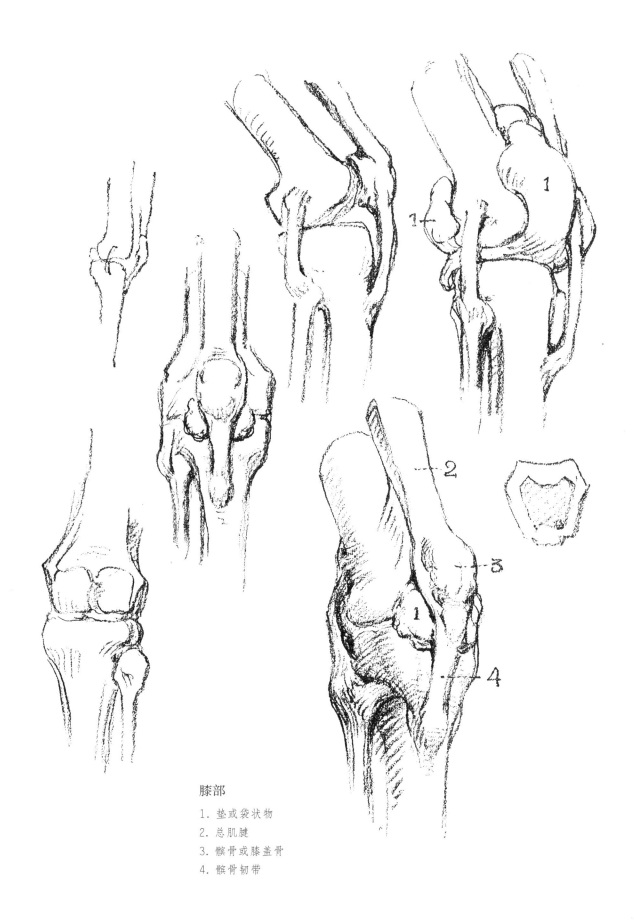

膝部

1. 垫或袋状物
2. 总肌腱
3. 髌骨或膝盖骨
4. 髌骨韧带

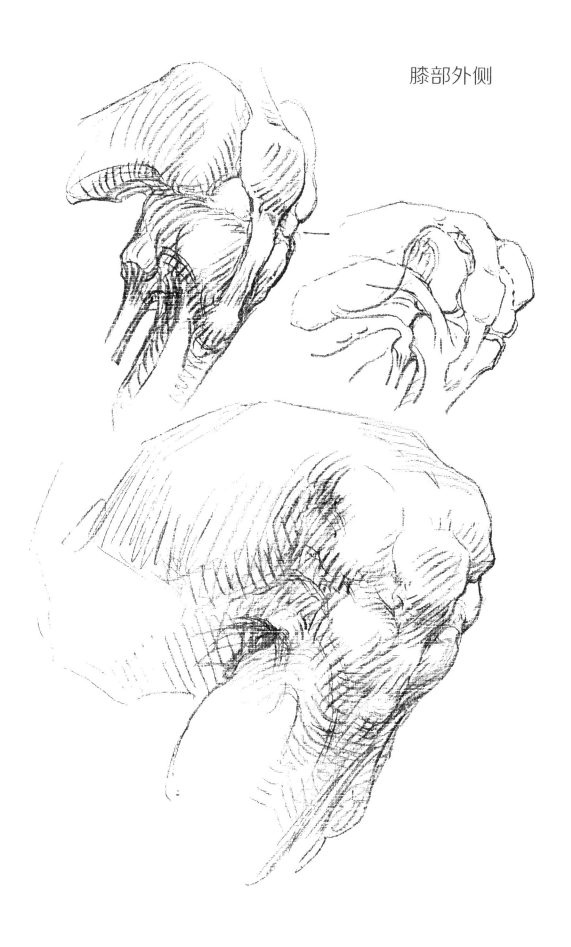

膝部内侧

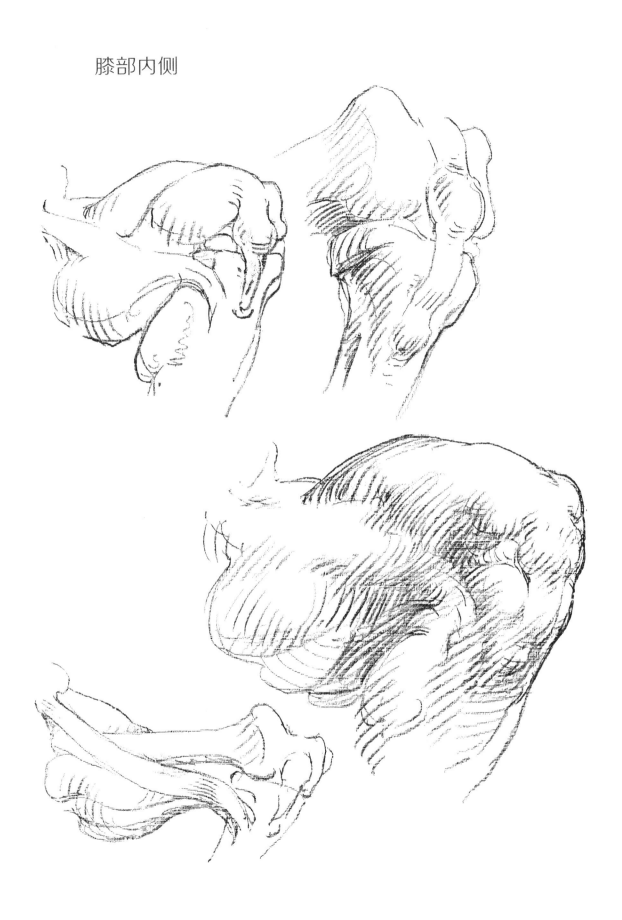

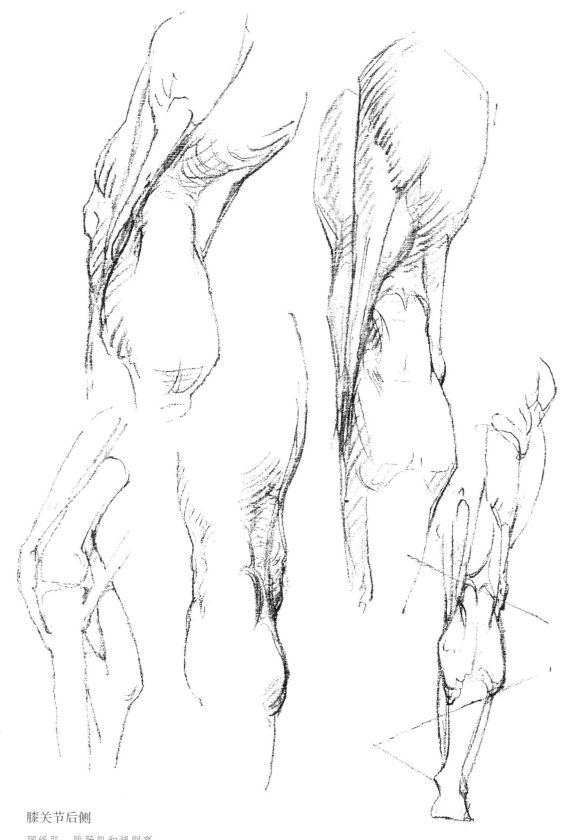

膝关节后侧

腘绳肌、腓肠肌和腘窝

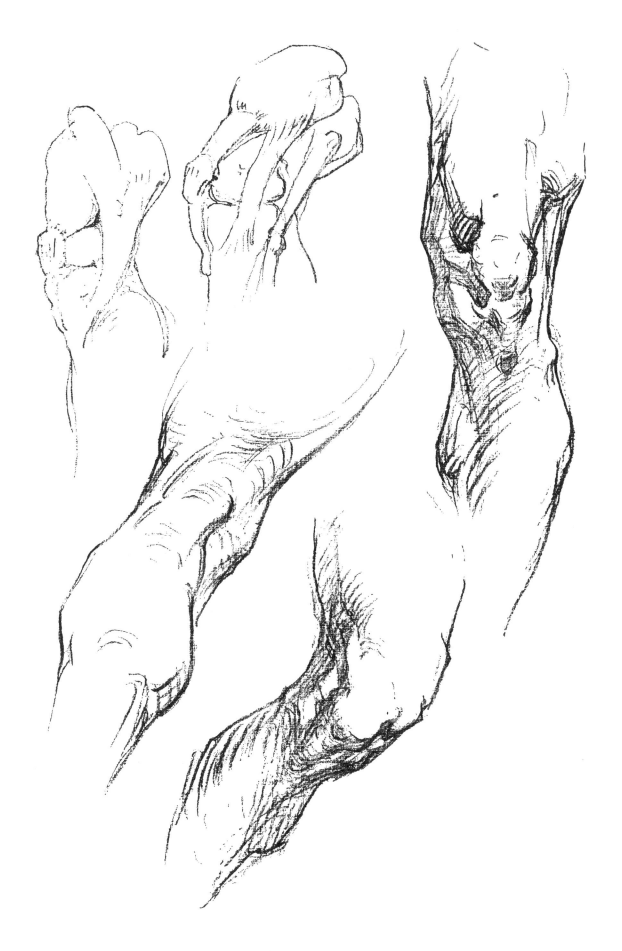

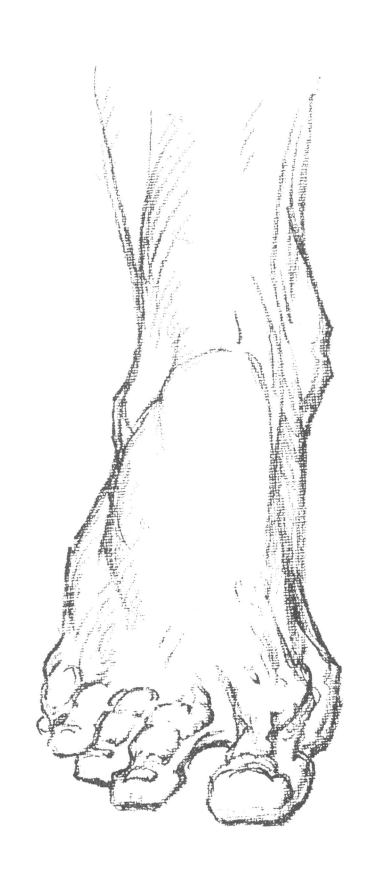

脚　部

· ·

　　脚跟位于脚部的外侧，脚外侧到脚跟之间的部分都是能够平贴在地面上的。在脚背的部分，外侧也比内侧要低，而且外踝也比内踝要低一些。此外，脚外侧的长度也短于脚内侧。

　　从脚背方向看，脚部的内侧要明显高一些，就好像它被大脚趾和其他四个脚趾的肌腱抬起来了一样。内侧脚踝前方有一个结节，这个结构就类似于手部拇指底侧的隆起。与之相对，在外侧脚踝前侧也有一个类似的结节，与之结构类似的是手部小指底侧的隆起。

　　为了适应脚部的承重功能，它不仅在脚踝处形成了这样对称的结构，同时也在整个结构中生成了一系列完美的拱形。脚部的五个弧形都汇聚到脚跟处，而脚趾则充当着它们的飞扶壁（建筑中弧形结构的地面支撑部分）。脚跟又形成了一个横向的拱形。靠近脚内侧的拱形会逐渐变高，因此从横向看脚背又会形成半截拱形，而它刚好与另一只脚的脚背所形成的半截拱形构成一个完整的拱形。这些弧形向着脚踝的方向逐渐张开，最后在小腿的两根立柱之间达到最大。因此，小腿的位置处于脚部中心线稍向内的位置上。

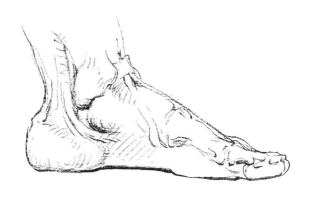

运 动

　　无论在怎样的姿势下，脚部都会试图做出平踩在地面上的动作，而脚弓的形态也会根据脚部的动态发生改变。运动中的脚部几乎与小腿成一条直线，当脚部接触地面时，它的外侧（脚跟）会先着地，然后整只脚向着内侧逐渐平放在地面上。

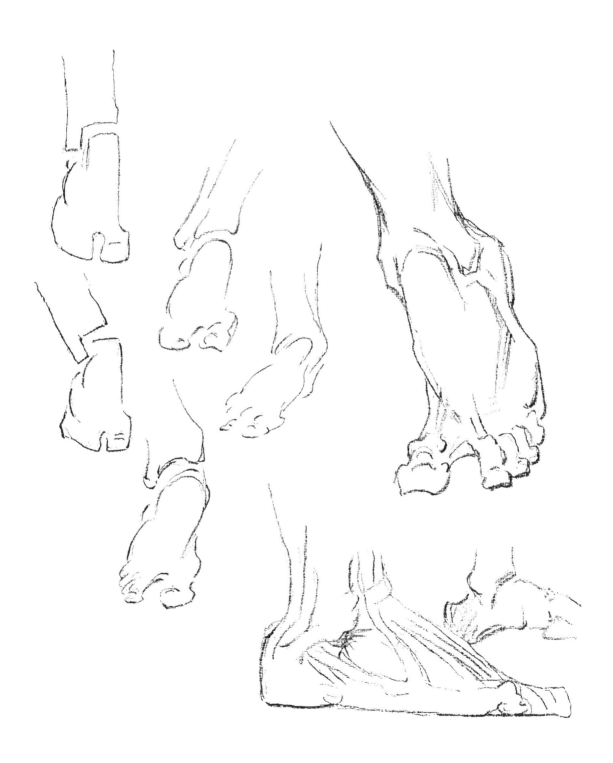

外展和内收

　　将脚部向体侧转动的动作称为内收，而与之方向相反的动作则称为外展。外展和内收运动是由那些穿过外踝和内踝四周的肌腱来控制的。其中，外踝四周的肌腱能够向外侧拉动脚部；相反的，内踝四周的肌腱则起到让脚部向内转动的作用。

　　脚部的内侧边缘也能够被转动和抬起。进行该运动的肌肉从小腿外侧横穿至其内侧，其肌腱穿过脚弓直至第一跖骨的底端，它被称为胫骨前肌。

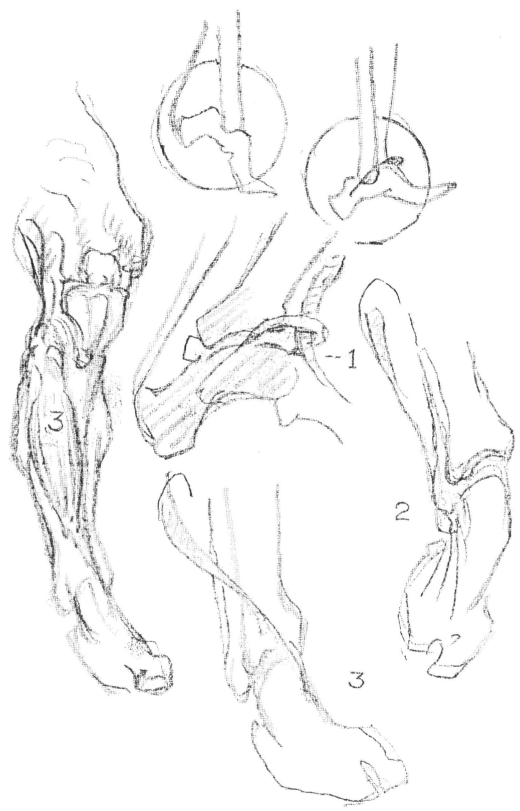

1. 穿过环状韧带下方的伸肌。
2. 绕过外踝并且延伸至脚部外侧的长短腓骨肌肌腱。
3. 胫骨前肌穿过内踝的前侧，随后插入到大脚趾根部。

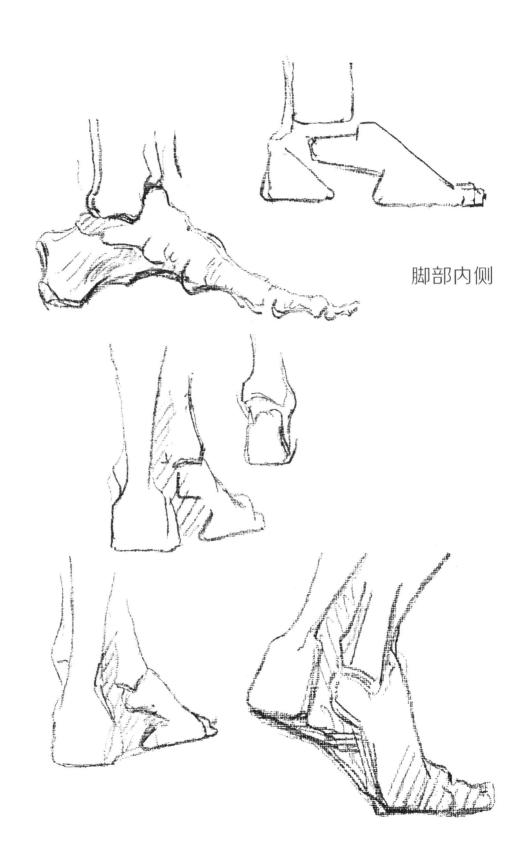

脚部内侧

脚部外侧

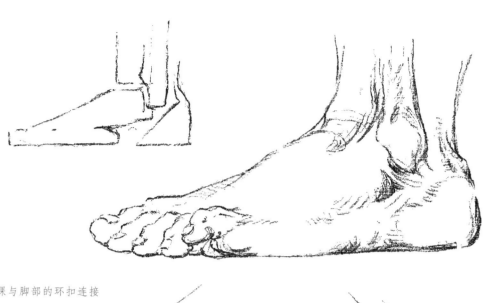

脚踝与脚部的环扣连接

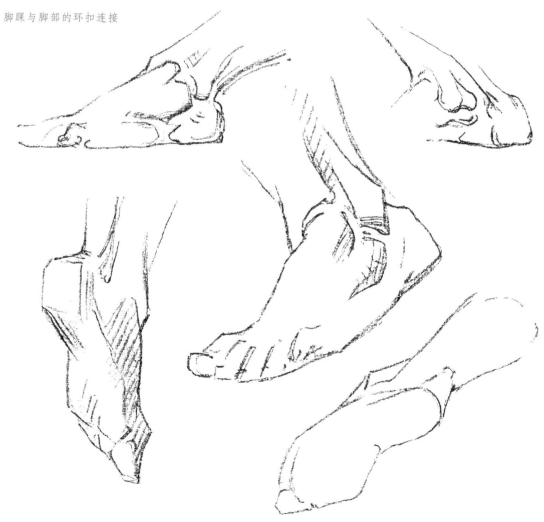

脚部的骨骼和肌肉

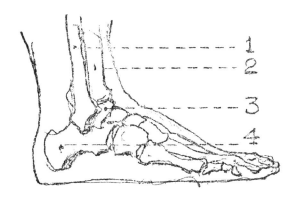

骨骼（外侧）

1. 腓骨
2. 胫骨
3. 距骨
4. 跟骨

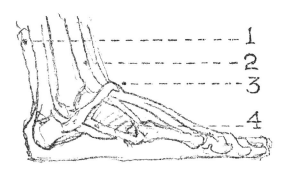

肌肉（外侧）

1. 跟腱
2. 趾伸肌
3. 环状韧带
4. 腓骨肌

骨骼（内侧）

1. 胫骨
2. 距骨
3. 跖骨
4. 趾骨

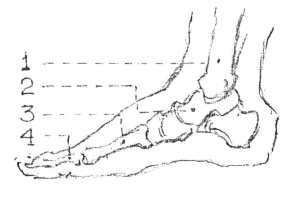

肌肉（内侧）

1. 胫骨前肌
2. 踇屈肌
3. 环状韧带
4. 踇展肌

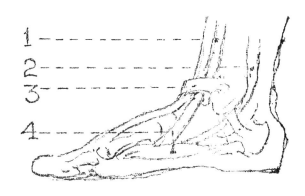

脚　趾

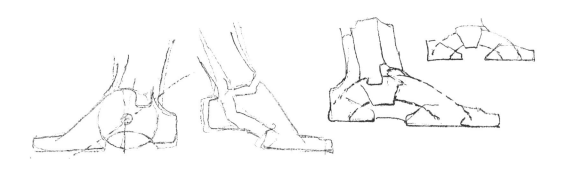

　　脚趾位于脚部顶端，它们的结构类似于下降的阶梯，这样有助于保持它们与地面的平贴接触（小脚趾结构则例外）。

　　脚趾运动的机械结构是在一条肌腱上形成一个裂口，从而让另一条肌腱穿过。脚部的一条长肌腱能够让脚趾的第一趾节弯曲；同时这条肌腱也穿过了让第二趾节弯曲的短肌腱。

　　脚部具备了支撑起整个肢体重量的力量，而且它也有着运动的灵活性、伸缩性和结构上的美感。它结构的精密和完美足以让桥梁建筑师望尘莫及。此外，脚部的肌腱和韧带的固定、围绕和穿插排列也与机器中的履带绳索结构非常相似。

　　足弓的跨度在脚跟和脚趾之间，它能够在内踝和外踝之间自由地活动。在足弓底部的两端有着一条弹性很强的韧带，它能够根据身体施加在足弓上的压力大小而进行上下延展。跨越脚部两侧之间的脚背部分和脚部前端从横向看也是拱形的。脚部的骨骼彼此之间相互揳入，并且被韧带捆绑在一起。小腿骨落在足弓上，并且在那里与距骨相接。距骨相当于足弓结构的拱心石，但是它并不是固定不动的，而是会在内外踝之间自由移动。脚跟位于脚部的外侧，而大脚趾则位于脚部的内侧，该结构让脚部能够进行旋转和横向摆动，这个概念我们在前面的章节已经提及。

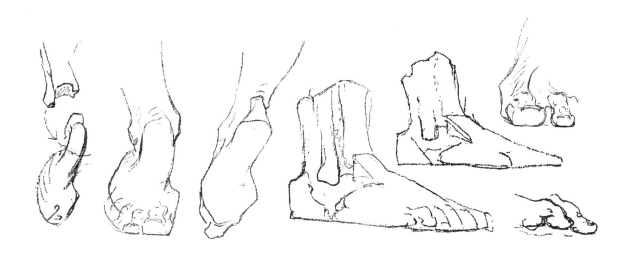

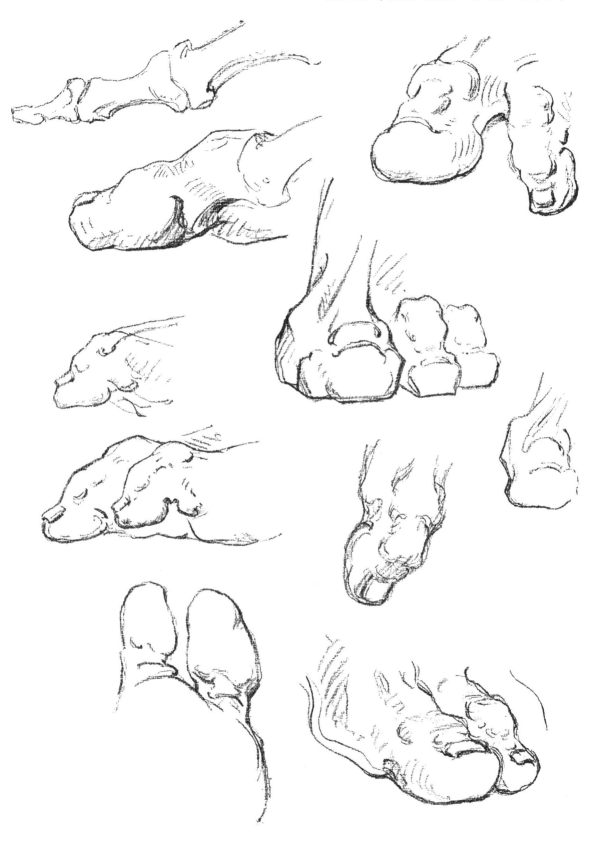

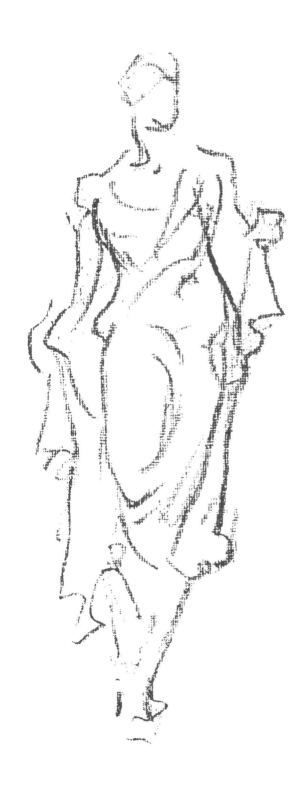

衣　褶

· ·

　　衣服其实就是覆盖缠绕在人体上的布料。想要在画面中表现出衣服多变的形态，我们就必须直接对衣褶的类型进行研究，因为每种衣褶都有它特定的位置，就像是戏剧中担任不同角色的演员一样。

　　我们几乎很难看到完全相同的衣褶。这些衣褶有的是从支撑点散射开的线条，它们可能会包裹在人体上并通过人体的支撑来减小自身的凹陷深度；或者也可能是锯齿状的，并且以不规则的走势从身体一侧延伸到另一侧。衣褶有笔直、弧形和"V"形之分，而且在走势上还有下垂、交叉或缠绕的分别。在衣料上，有的材质或许会有凹凸不平的肌理，或者是绳状的边缘。每种类型的衣褶都有一套相应的走势和结构变化规律。有的衣褶会融入相反方向的衣褶中，然后逐渐消失，但是还有一些衣褶却会突然消失，完全没有任何过渡。这些衣褶就像人一样，都有着自己独有的节奏和特征，甚至可以说是自成一派。它们各司其职，因此我们必须将它们看成完全独立的个体，从而去研究它们各自所遵循的一套固定规律。但是，这些规律中始终还是包含着由于韵律而产生的随机性变化。

- 管状或绳状
- 锯齿状
- 旋涡状
- 半封闭状
- 兜布状
- 垂坠状
- 松弛状

衣褶的类型

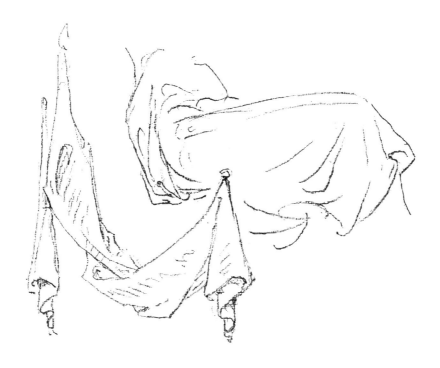

衣服的布料本身并不具备立体结构。当它们落在地面上时，它们就会平贴着地面；而当它们被罩在椅子上时，又会透出椅子的轮廓；当它们被悬挂在衣架或挂钩上时，它们就会从支撑点处垂向地面；当衣服穿在人身上时，它们有可能环绕包裹在人体上，也有可能向下垂，或者被向上拉起。我们研究理解衣褶的第一步就是要意识到以上这些情况。衣褶之间并不是千篇一律的，而是都有着自己独有的特点。

在这里，我们以《胜利》雕像为例来说明衣褶中存在的这种巨大差异。首先，兜布状的衣褶从雕像肩膀处的支撑点上垂下，这也是所有衣褶中最容易理解的一种。其次，在雕像向后转的髋部上形成了旋涡状的衣褶；而这个螺旋状衣褶的斜对面是一个与之形状完全不同的衣褶，这个衣褶从一侧到另一侧呈不规则的锯齿状走势。再次，接着往下看，又出现了另一种不同形状的衣褶，这是一个管状或绳状衣褶；在这个衣褶下方的是一种被称为半封闭状的衣褶，这种衣褶通常与落在地面上的布料有着类似的结构特点，而后者也被称为松弛状衣褶。最后，还有一种由于布料本身下垂或风吹而产生的离开身体的衣褶，它被称为垂坠状衣褶或一片飞舞的衣角。

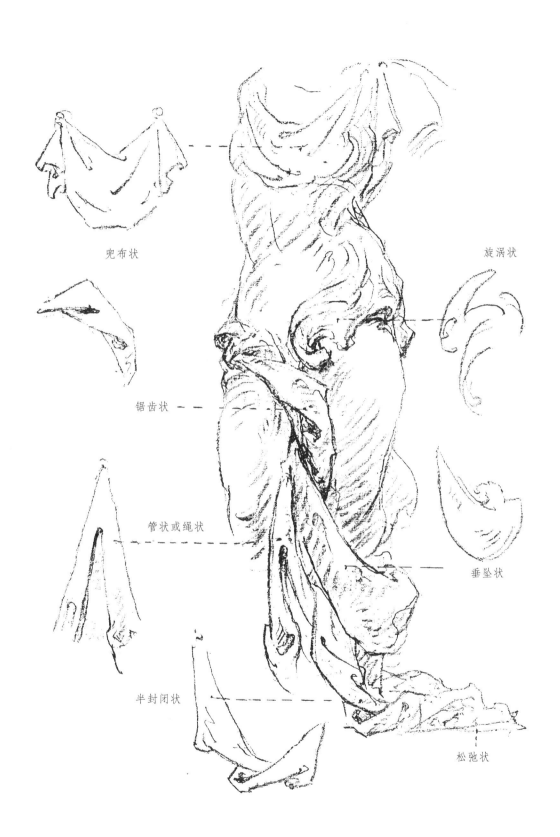

兜布状

旋涡状

锯齿状

管状或绳状

垂坠状

半封闭状

松弛状

这些图例来自几何或制图式素描，它们展现了不同特征的衣褶，并且每个都在人物的衣着上扮演着不同的角色。

虽然根据衣褶的特点可以制订出一套通用的规律，但是这些衣褶每一个都有可能因为随机的状况而发生改变或是消失不见。当然，我们仍然需要了解这套规律，这样我们在绘画中就可以根据需要对它们进行照搬应用或是有意改动。

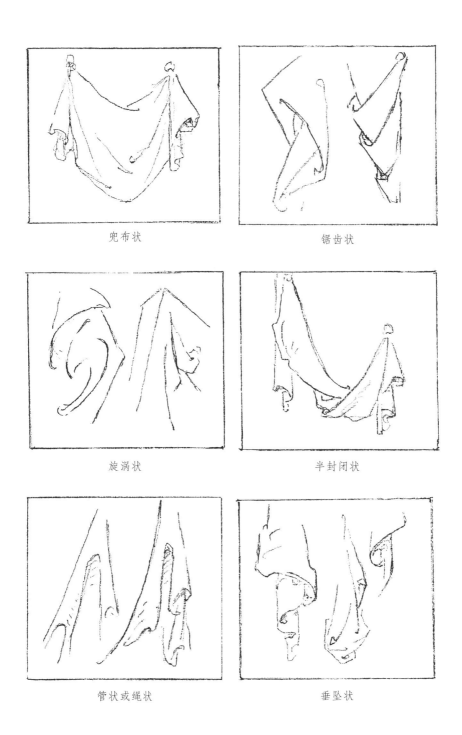

兜布状　　　　　　　　　　　　锯齿状

旋涡状　　　　　　　　　　　　半封闭状

管状或绳状　　　　　　　　　　垂坠状

兜布状的衣褶

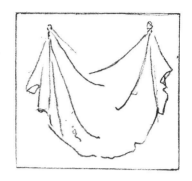

每条衣褶都必须有支撑处。衣褶的形态不是拉扯就是被拉扯；它不是紧贴着身体就是本身折叠在一起；它不是环绕就是悬挂在身体上。但是无论是以上哪种情况，它都一定是被某处支撑起来的。只有获得支撑的布料才能被称为遮盖物。

我们可以找一尺布料，然后双手各提起它的一侧上角，从而让中间部分自然向下垂。通过这个试验，我们就能够看到布褶是如何被悬挂起来并且彼此在布料中间处接合在一起的。你可以在这个实验中尝试提起不同重量的布料，直到你能够理解这些从支撑点辐射开的线条与布褶之间的关系。我们观察这些布褶时应该顺着它们的支撑点（也就是它们被提起来的地方）一直看到两侧布褶下垂并汇合的位置，并且仔细研究它们的接合方式。现在，让我们伸直手臂继续保持这个提起的姿势，然后分别将两侧的上下两个角捏合起来，再看看布褶发生的变化，并且注意它们重复出现的方式。在你了解这种悬挂衣褶之间基本的结合规律后，你可以把布料钉在墙上或是放在人体模型上再做进一步的研究。

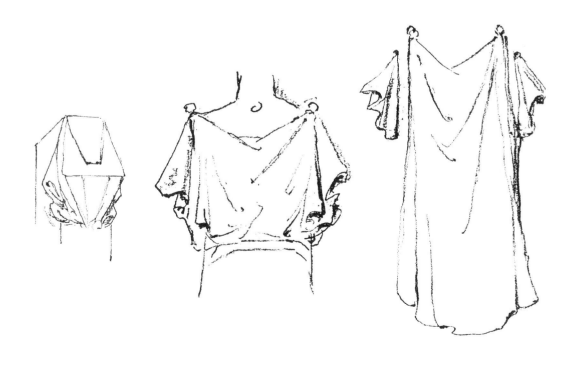

锯齿状的衣褶

在布料上，一条管状的布褶有可能会产生弯曲。当它弯曲时，它的外侧部分就会变得比较僵硬紧绷，而内侧部分则会变得更为松弛。在衣褶内侧，被挤压弯曲的布料会形成一些纹路；我们要根据实际情况归纳并牢记这些纹路在哪些情况下会更明显或是更模糊。这样的弯曲不但扭曲了衣褶，同时也使它拥有一个全新的外形，这种类型的衣褶也被称为锯齿状纹路。

在图例中，对象发出了一种迅速且突然的拉扯力，这是一种不均衡的力量。为了能够说明这种力量，我们可以先找来六张报纸，并且将它们叠在一起卷成一个六七厘米长的圆筒，然后从中间折弯这个圆筒。双手分别抓在纸卷弯折处的两边，接着两手朝相反方向迅速且猛力地扭曲纸卷。注意观察纸卷形成的纹路特点，这样你就会明白为什么这些弯曲和扭曲的纹路会一直重复出现了。如果在一块质地较硬的布料上进行同样的试验，你也会看到类似的重复纹路。这种布褶的重复模式是需要牢记于心的，这样你才能在观察模特时随时调用这些知识进行比照。同时，你还要时刻记得每个衣褶都有着与众不同的特征。在你的绘画对象中总会有一些衣褶特别吸引你，你可以用自己偏爱的衣褶表现方式来丰富你的作品。最后，你作品的说服力和简洁性与你所具备的相关知识和简化能力有着直接关系。

进行大量关于组合式锯齿状布褶的素描练习有助于我们对布褶有更进一步的了解。但是，不要临摹这几页中的图例，因为你很难从临摹中真正理解这些布褶的形成原理。你可以先画一条直线或曲线，然后试着再画一条线与第一条线的一端形成一个封闭的角，这样你就描绘出了两个连接在一起的反方向力，也就是锯齿状布褶的一部分。

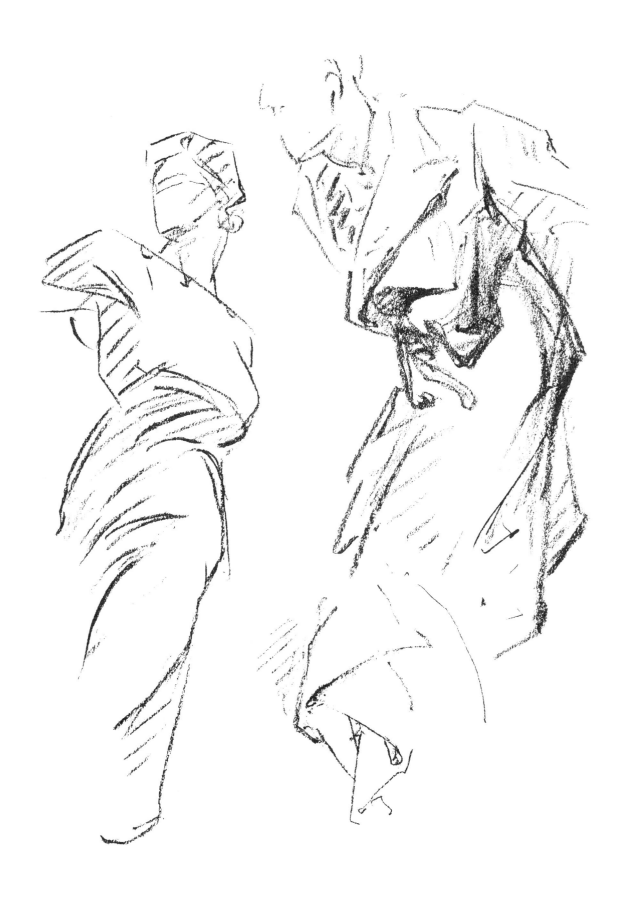

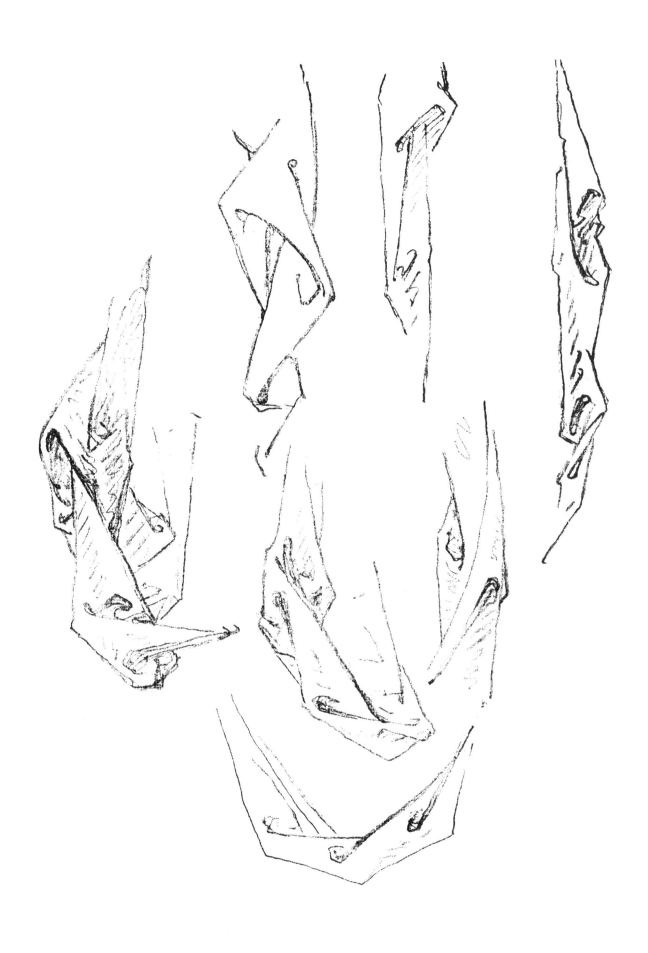

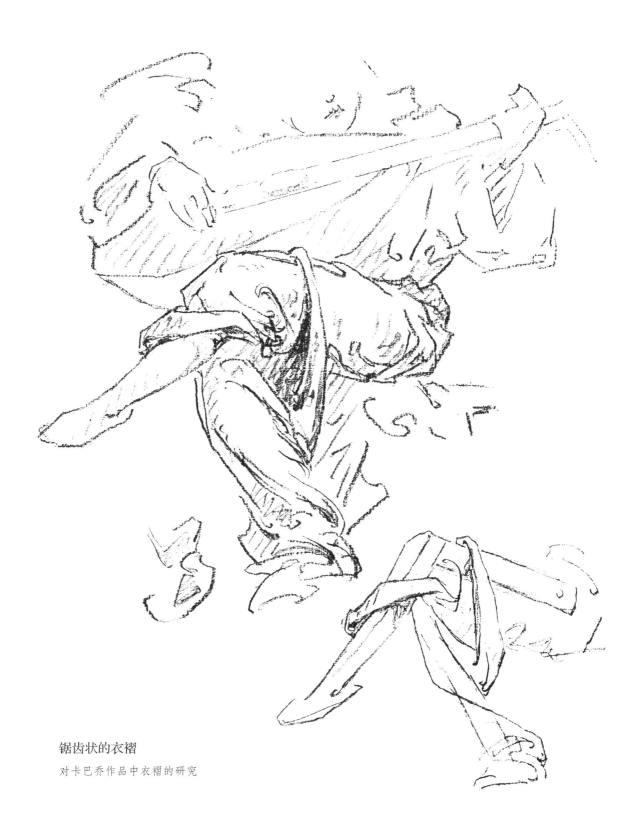

锯齿状的衣褶

对卡巴乔作品中衣褶的研究

旋涡状的衣褶

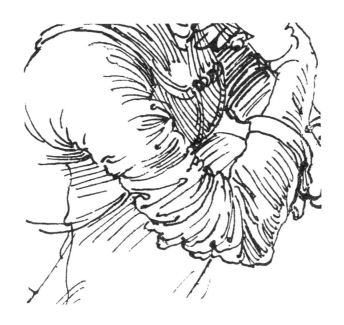

　　无论衣褶看起来有多么的复杂，它们始终离不开几条基础的规律。我们在学习过程中应该对这些规律进行分类整理，并且尽可能多地记住它们。我们对衣褶知识的掌握程度应该要使我们在任何时候都能徒手画出这七种衣褶中的任何一种，并且完全不需要参考笔记和模特。同时，熟练掌握这些知识就能让我们在进行模特写生时脑中生成一个明确的概念，使我们不至于在面对不断变化的衣褶时感到迷茫。

　　因为衣服是包裹在人的身体上的，所以衣褶中的弧线和斜线都是沿着身体浑圆的结构延伸的。衣褶的褶痕在离开支撑点后会逐渐变宽，当然，它的走势也与前面提到的弧线和斜线相同。可以肯定地说：从同一个支撑点扩散延伸的衣褶之间几乎不可能相互平行。在大部分时候，我们作画时应该对这些衣褶的排列进行一些刻意的处理，从而让它们在整体上达到一种美化作品的效果（这就是简化的艺术）。

　　衣袖与肩膀连接处的衣褶应该既有曲线又有直线。当肘部弯曲时，覆盖在该区域的布料就会生成一些向外且向上辐射开的衣褶；这些衣褶的线条都环绕在一个前臂外侧靠近肘部的楔形结构上。衣褶的数量取决于衣服的材质或重量，还有其被穿过的次数。在绘画中，临近的衣褶之间不能看起来是平行的，而且同一条衣褶上也不能出现方向或体积的重复。你的作品应该展现出服装整体结构和衣褶分布之间的一种和谐统一感。

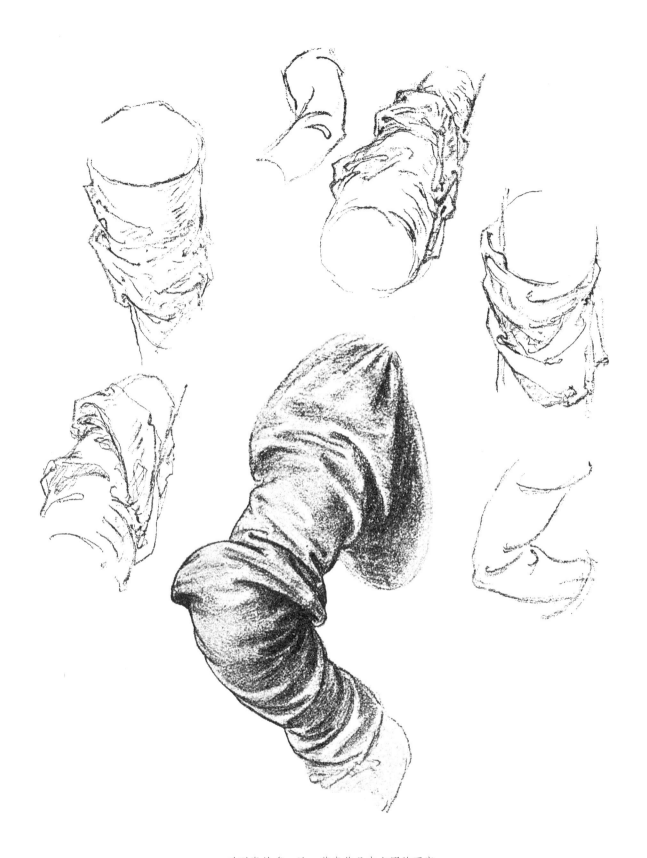

对列奥纳多·达·芬奇作品中衣褶的研究

半封闭状的衣褶

　　当一个管状或是平坦的布料突然被扭转导致垂落方向改变时，布料上必然会出现一些半封闭状的衣褶。当这种扭转的角度达到或接近直角时，衣褶的封闭角度就会更为明显尖锐；当这个衣褶呈大弧度曲线下垂的时候，那么它上面形成的那些封闭角度就会更圆滑，并且更有可能产生一个角融合到另一个角之中的现象。绘画作品中的每个衣褶本身就应该具有明确的结构和轮廓，因此我们应该以直接简练的方式来表现它们。

　　每个衣褶就像是一个英文字母，它既是一个独立的符号，又能与其他字母（衣褶）组合起来形成一个单词（一组衣褶）。就像字母会融入单词中，而单词又会融入句子中一样，当我们前面提到过的这些不同特征的布褶组合在一起时，它们彼此也会相互融合在一起，从而组成一个和谐的整体，也就是着衣人体。这些衣褶都有着自己独特的结构和形成原因，但是它们的支撑点都来自衣服下方的人体结构。半封闭状的衣褶在坐姿人物身上比较常见，因为角度的数量越多，就意味着平面方向的改变越大。

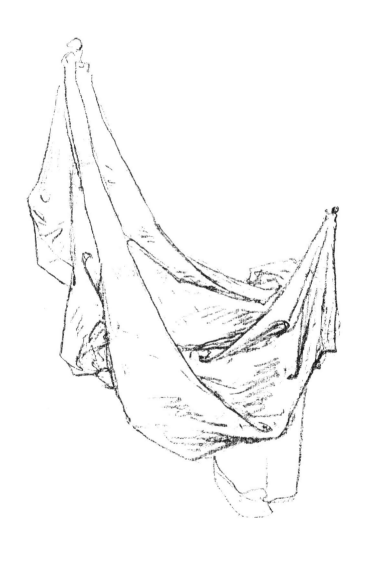

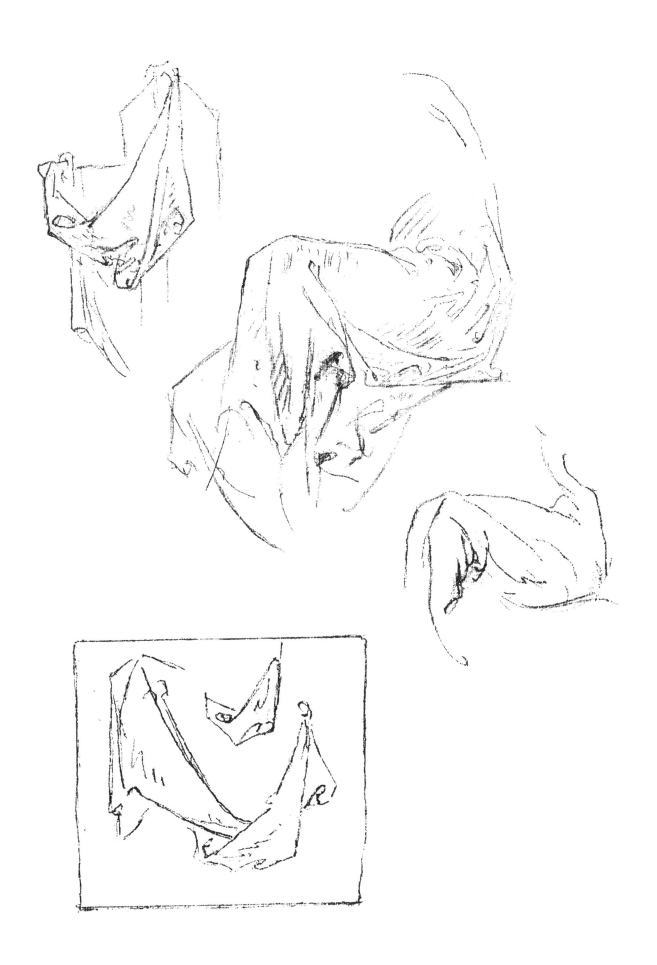

管状或绳状的衣褶

如果一件衣服的一个角被提起并固定在一个点上，然后它的另一个角受到拉扯的力，那么它就会在固定点处形成管状的布褶结构。无论衣服的材质是羊毛、棉质还是丝绸；无论它是薄厚还是新旧，我们总是能从它们身上看到同样的管状衣褶，因为这是一种非常普遍的衣褶结构。对于这种明显的现象，我们就应该将它看成是一种规律；类似这种重复出现频率很高的结构就是你在对衣褶的研究中需要寻找的元素。

这些从支撑点向下辐射开的线条或隆起的布褶是衣褶中最简单的结构，也是我们首先需要理解的结构。首先，一条布褶会从支撑点向下延伸；其次，在其延伸的过程中又被分成了两条或三条布褶。在这样的分叉方式中，那些初始的布褶（离支撑点近的）可能会分叉生出两三条布褶，然后新生的布褶又会接着向下分叉，直到布面逐渐变平为止。

垂坠状的衣褶

　　这是一种特殊种类的衣褶，因为它会离开支撑点并产生自由垂坠的纹路；这是一种贯穿了整块布料长度的垂坠运动，它的轨迹是一个向下的长弧形，而且富有韵律感。当这些衣褶垂直于地面时，它们能够让人物看起来更庄严高贵；当它们的外轮廓弯曲时（比如人物在运动中），它们的底边（即布料的底边）就会悬空，而衣褶内侧或外层的边缘也会产生扭曲或形成螺旋状。垂坠状的衣褶有着与其他任何一种衣褶截然相反的特征，因此它也很少会与其他衣褶融合在一起。这种衣褶通常会出现在跑步、跳舞，或是正在进行其他一些演绎式运动的人物衣着上。当人物运动时，垂坠状衣褶的外轮廓会因摆动而形成波浪形的弧线；当人物静止不动时，这些衣褶又会垂直于地面并形成一种庄严感。当然，无论是运动还是静止，所有的衣褶都遵守着地心引力的规律，因此它们都会离开固定的支撑点并向下延伸；而它们之间的不同之处只存在一些细节的变化。大部分时候，这些变化很大程度上取决于衣服的材质以及剪裁（纵向或横向）。

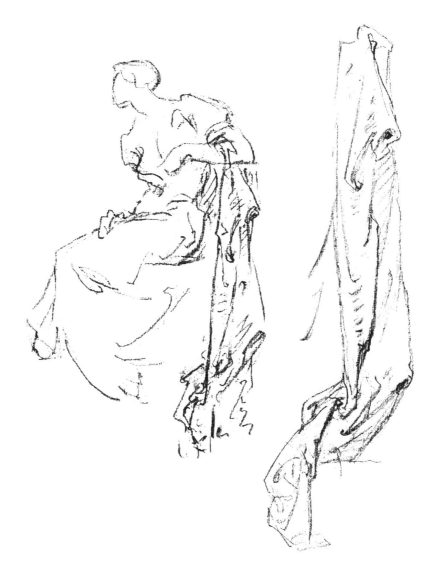

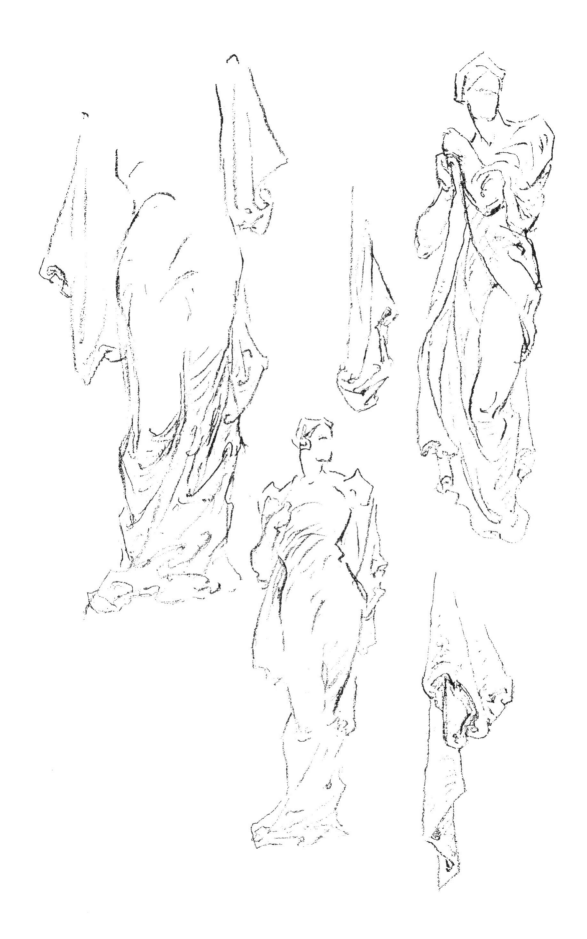

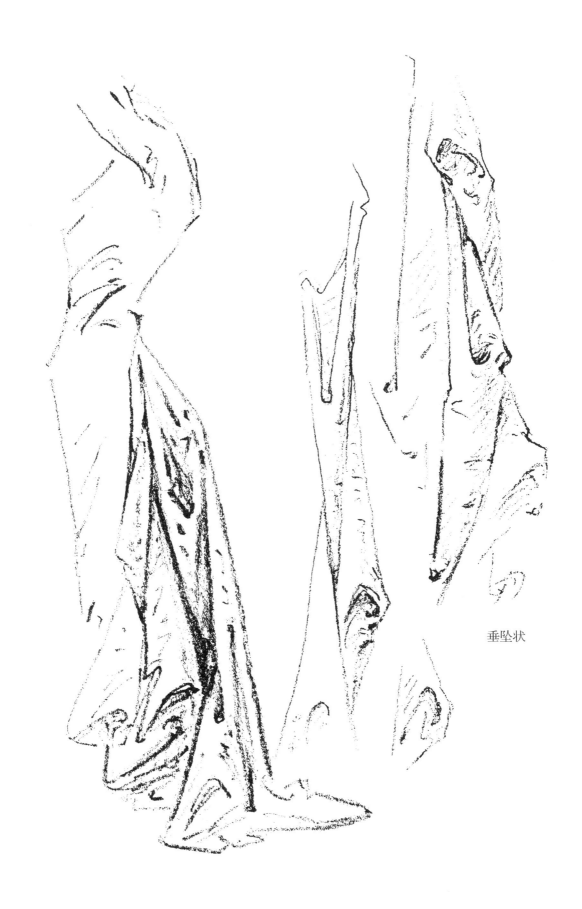

垂坠状

垂坠、飞舞状的衣褶

衣褶分布受到人物肢体线条的限制并与之相符合。那些与支撑点有一定距离的衣褶在离开肢体时会产生一些不规则的摆动或波动；它们有可能是凹陷的也有可能是凸起的，这些都取决于具体衣服布料的接合方式。这类衣褶的上部分可能在宽度或体积上是相同的，但是可能会由于空间有限而形成一种管状的结构。随着衣褶向下不断垂坠延伸，它们的宽度也会不断增加；到了衣服下边缘的部分，它们的形态变化也会更为自由。

这些衣褶看起来就像是从它们上方的支撑点处（例如肩膀、袖子或腰带）坠落下来一样。当我们描绘一个垂坠或飞舞状的衣褶时，必须表现出它下坠的那种重力感。这种质感是相机无法捕捉到的，因为它们存在于个人对实物的感受之中。照片或许会对我们研究这些衣褶的细节上有所帮助，但是当我们要安排两个或更多人物的构图时却很难发挥作用。相机或许能跟人类的眼睛一样将对象的外形精准捕捉下来，但是它无法演绎出对象中线条或排列的美，而这些都是创作中表现层面的元素，也是一幅作品的灵魂所在。此外，相片也不具备去除布褶中琐碎细节并保留主要部分的能力。

我们在这里了解到的这些不同衣褶特点其实在现实中都是非常常见的。当衣料从人体上垂落下来时，它肯定会产生一种下坠或飞舞的视觉效果。因此，在面对其他类型的布褶时你也要抱以这种想法，也就是这块衣料正在做怎样一个动作。想要笔下描绘的着衣人物生动而逼真，前提就是要理解并牢记这些简单的衣褶基本规律。

想要更好地理解服饰的动态，你可以请一个朋友作为你的演示对象，让他或她分别向前、向后或者有节奏地挥动一块长布料，然后你仔细观察并记下这些动态中布料的形态特点。同时，你还可以拿一张纸巾，一只手固定它的一端，而另一只手拧扭它的另一端，直到纸巾呈现出你想要的重复褶皱。接着，把这张纸巾钉到一块板子上，然后你可以通过描绘它的褶皱细节来理解与之类似的衣褶。如果你想要研究比较厚重面料的衣褶，那么在这里你就应该使用一张厚度较大的纸。

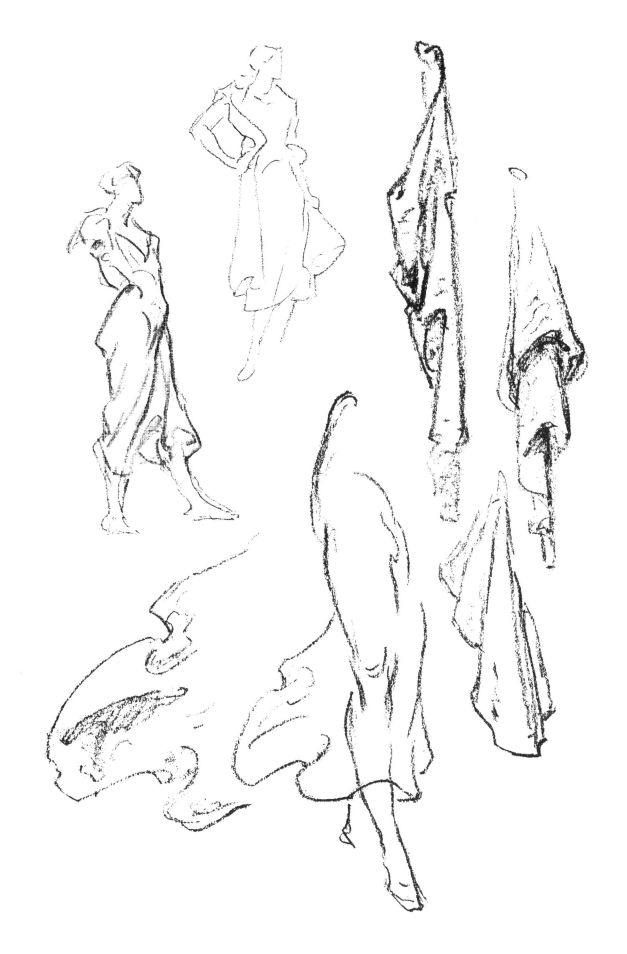

松弛状的衣褶

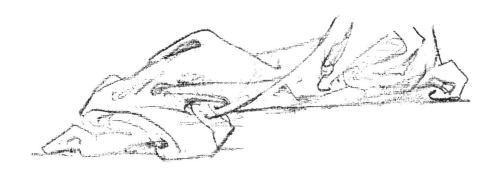

　　无论布料的薄厚程度如何，它本身都不具备任何立体结构，这是我们在前面已经解释过的概念。当一件衣服被丢到地面上时，它不是平贴在地面上，就是皱巴巴地团在一起，形成一种与前面那六种衣褶完全不同的形态。这种团皱形态的衣服并不是静止的，它会随着衣服与地面的贴合程度增大（地心引力所致）而不断发生变化；在一段时间后，衣服上那些明显的角就会逐渐变平并且不再那么明显。无论变化如何，落在地上的衣服始终都会具备着与其他状态下完全不同的结构特点；我们必须将这种特征作为我们作品背后蕴藏的抽象概念，这样作品才能让观者明显感受到衣服瘫落在地上松弛又没有活力的状态。

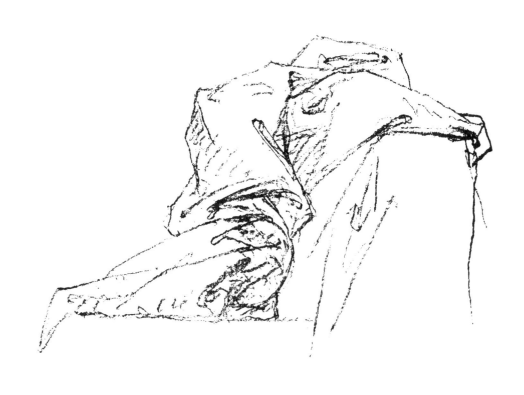

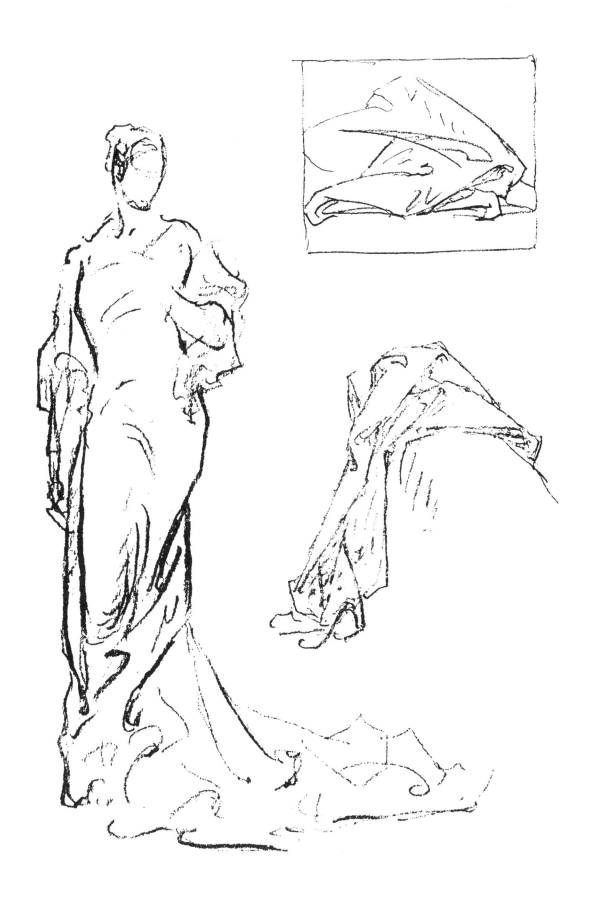

服 饰

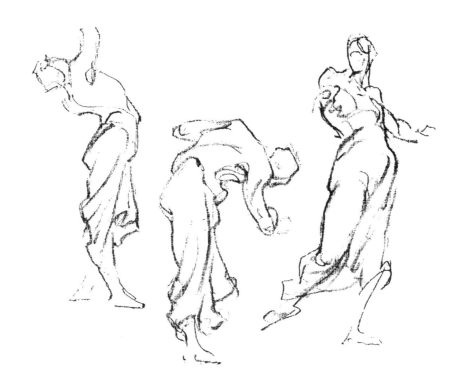

　　想要准确描绘出人物身上的服饰就必须将其身体轮廓勾勒出来。无论男性还是女性都是通过肩膀、腰部的束带以及臀部将衣物支撑在身体上的，因此描绘这些衣物的法则始终都是一样的。通常，为了保证四肢能够在各自姿势下获得最大限度的活动自由，衣服的剪裁就需要具有一定的宽松度。这些动态在服饰上就以衣褶的形式被表现了出来。如果衣褶呈现出一种从上往下垂落的形态，那么这时它的支撑处就不再来自身体表面（前面提到的那些支撑部分），而是源自内部形体结构的伸展。

服饰风格

　　自古以来，着装方式一直遵循着一个简单的基本原则，也就是通过肩部悬挂或是腰部束缚被固定在人体上。随着时代的变迁，服装的风格也经历了许多变化，但是这个基本的着装原则始终未变。衣服无非就是一块被身体挂起来的布料，它由于地心引力而下垂；它的形状完全取决于它的支撑物，因此当支撑物被撤走时，它就会落到地面上变回一块摊平的布。

　　服饰的特点与它所处历史时期的艺术风格密不可分，而且在某些艺术大师的作品中也会出现与众不同的服饰风格。因此，我们要意识到这些服饰并不只是一些千篇一律的布褶。在过去的这些时代中，服饰经历了无数类似于从"V"形褶带到波浪形花结的变化。古典时期的服饰要比现代服饰更适合充当我们在衣褶研究中的范例。古希腊陶罐上的人物服饰有着流线般或大弧度弯曲垂落的长线条，它们的顶端通常有着一个类似挂钩的结构；哥特风格中的服饰线条则从圆弧变成了硬直的角。从文艺复兴时期的艺术作品中通常能看到一些沿着人体动态呈辐射状的服饰线条，这些朴素衣料的表面紧贴着人物的肌肤，从而起到强调其下方人体结构的作用。

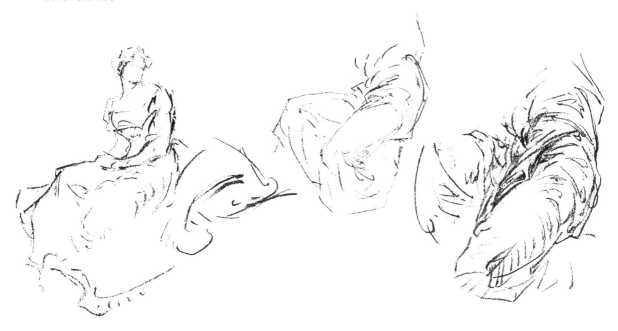

构　成

通过对每一个衣褶的测量和描绘似乎是一种描摹服饰的不错方法，但是在实际情况中我们会发现，衣褶会在模特的每一次活动后产生许多变化。因此，我们需要对衣褶的一些基本规律有所了解，不然整个画面就很难达到和谐统一的效果。

我们对衣服的第一印象可能是它本身是由布制成的，但是我们在绘画中必须要清楚的是衣服覆盖了一个人体结构。这也是描绘着衣人物时需要时刻摆在第一位的重要概念。在明白了这个道理之后我们还需要清楚，艺术创作其实就是一种对元素的布置，而这些元素包括线条、韵律、位置和主次关系，以及组合与平衡。我们所追求的是让这些元素能够结合成一个和谐的整体。

在画着衣人体时首先要让构图有一个很好的比例关系，并且要让对象的每一个部分都不会脱离与整体的联系。细节的描绘必须与整体构图相关，并且要注意不要过多地描绘那些对表现人体结构毫无价值的曲折和杂乱布褶；过于细碎的细节甚至还会阻碍画面人体结构的表现。我们要以构图为前提来安排画面中的细节。构图应该具有韵律感、视觉吸引力，或者也可以将它们统称为美感。虽然对于"美"这个词尚未有人能够做出一个全面的定义，但是它仍然是构图不可或缺的部分。在一个构图中，我们应该把着衣人体本身当作一个完整的图形来呈现。

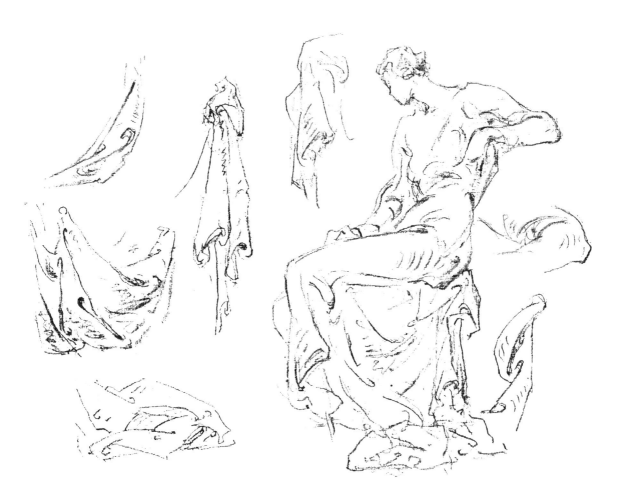

着衣人体

当描绘弯曲四肢部分的衣褶时，我们需要明白衣服此时是附着在或是被支撑在身体的某些固定点上。如果服装被这样的支撑所限制而不能产生体积的堆叠（比如膝盖弯曲处），那么衣褶就会从那些固定的附着点上呈放射状散开，并且衣褶的数量也会减少。下肢在形状上有很多变化。在髋部下方的大腿是圆柱形的；到了膝盖处，腿又变成了有着两个前倾侧面的立方体；有着双腹结构的腓肠肌是下肢中较宽的肌肉，它覆盖住了小腿后侧的上半部分。

当小腿搭在大腿膝部的位置上时，两条腿就形成了叠在一起的两个块面，此时它们交叠的块面之上的衣褶细节就很少；但是当单边腿部的膝关节自身弯曲时，这个动态就会产生出许多密集的衣褶，而且会出现螺旋形和锐利的角。我们在描绘这样的对象时最好能先记住其中一两个布褶的走向和结构，这样我们在接下去的绘画过程中就可以以此作为参考，不至于迷失方向。此外，我们还需要将理论和仔细观察结合在一起，从而找到那些会重复出现的衣褶结构。

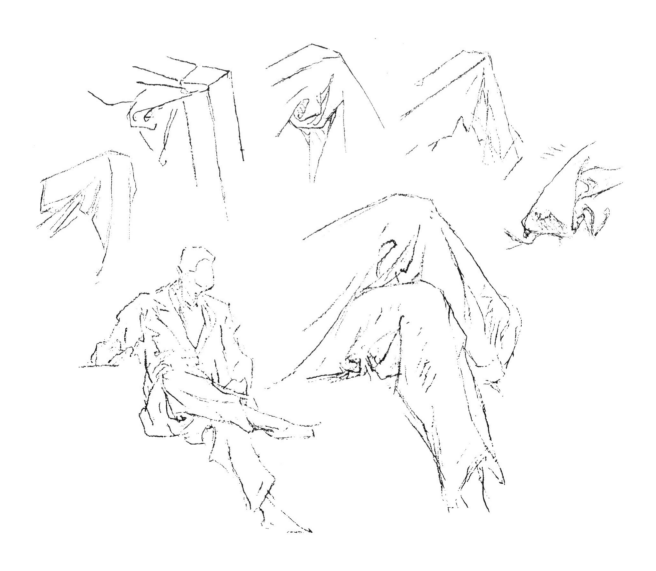

在描绘衣褶时，我们需要特别留心那些总是一再出现的结构。以这样的观察目的为前提，我们就能表现出对象中那些真正重要的部分（能够展现出人物特点的元素），而不是单纯地将我们看到的细碎结构当作静物一样复制到画面中。在研究不同布褶的特点时，我们也要对布料材质与衣褶的关系进行相应的研究。例如：不同的重量和弹力间的区别；较重材质和较轻材质，或是柔韧材质之间的区别。如果你能够记住那些反复出现的布褶结构，那么你还能总结出一组对所有材质都能通用的衣褶形成规律。

在描绘一只着衣的手臂时，我们必须要考虑到衣物下方的肌肉结构。上臂和前臂的体块之间的连接是揳入式的，因此随着姿势的变换它们彼此间重叠的角度也会有许多变化。肩膀向外并向下形成了一个斜坡状的倾斜，它的宽边面朝外侧。上臂与肩膀相接并且两侧看起来相对比较平坦。前臂体块通过一个楔形结构部分重叠在上臂体块底部外侧，这个楔形在前臂的上三分之一处是向上隆起的，然后随着与手腕距离的接近而逐渐变窄并降低。无论模特的手臂是伸直的还是弯曲的，我们在绘画中必须要时刻记住衣物覆盖之下的手臂有这样一个楔形结构。位于这个部位之上的衣褶要么是圆弧状的，要么是锯齿状或锁闭形的，但是几乎不会相互平行。

当拇指翻转至身体外侧时，前臂的上半部分是椭圆形的；当手掌下翻让拇指靠身体一侧时，这个椭圆形会变得更圆。随着与手腕的接近，前臂会逐渐变平，最后它的宽度会变成厚度的两倍。由于布料本身并没有立体结构，因此我们在描绘手臂部分的衣着时必须让手臂这些浑圆和楔形的结构在衣料上显现出来。在某些情况下，肘部的衣褶可以被当作静物来描绘（完全照搬对象的细节），但是如果我们能够理解这部分衣褶的附着点和线条走势，那么它们与下方身体结构之间的关系也会更容易理解。

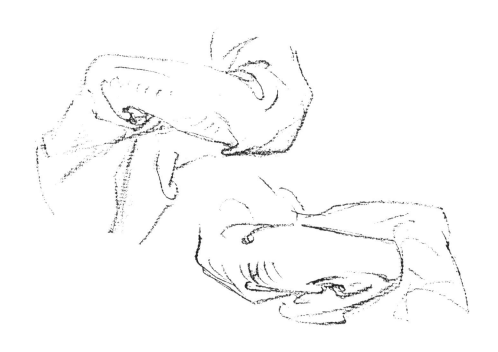

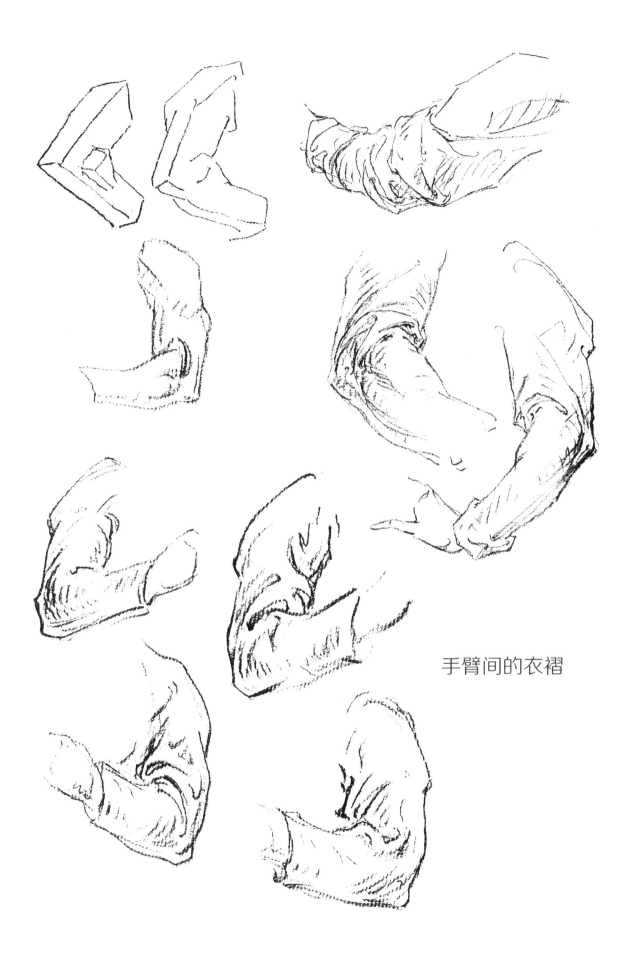

手臂间的衣褶

衣　褶

　　厚重材质的衣服是比较难画的，因为我们很难从它表面看到衣服里的人体结构，所以也很难在画面中表现出它与人体结构的关联，这样就会导致它看起来只是一块有褶皱的衣服布料。假设我们的对象是一个将主要支撑点放在膝部的坐姿人物，而且位于两膝的支撑点处于一个水平位置，但彼此之间有着一段距离（膝盖打开）。此时，由于衣服布料自身的重量所致，衣褶的中间部分会产生下垂形成下弦弧；这样衣服的下边缘也会向外展开，从而使得下方的衣褶比两侧的衣褶看起来更明显。在同样的坐姿下，如果让模特的一只脚踩在一张凳子或垫子上，那么之前水平的两个支撑点之中的一个就会变高，从而也会产生出一上一下两个垂坠状衣褶（上面的大一些，底下的小一些）；这两个衣褶的交汇点更接近于较低一侧的膝盖，而不是衣褶的中间位置。在这样的情况下，褶皱不再是从一个支撑点到另一个支撑点之间的连续性线条，而是以一个更尖锐的角度两两相接。

　　当衣服下垂形成松散的衣褶时，两个临近的下弦弧衣褶就不会以尖锐的角度相交，而是会彼此融合在一起。我们的脑中始终应该对衣褶所做的具体动作有一个明确的认识，这样才能描绘出逼真生动的服饰。

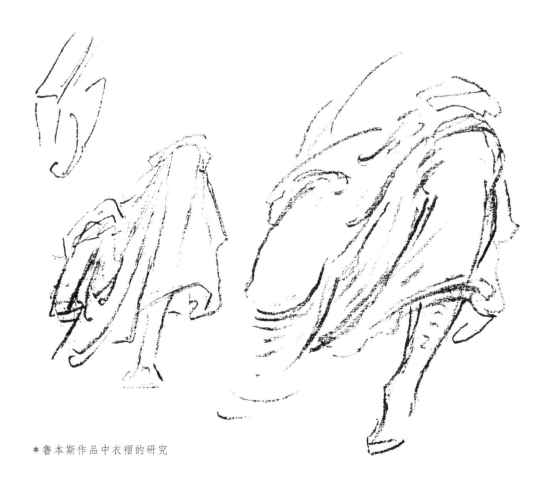

＊鲁本斯作品中衣褶的研究

韵　律

　　如果想要画面中的衣褶线条的布局和体积感真正达到和谐完整的效果，那么你的作品中还需要具备一种隐藏在画面各处的微妙对称性。在自然中，线条和结构的对称感与和谐感是与生俱来的，因此这些关于韵律的规律是存在的，但是却无法以文字来具体定义。

　　在绘画中，轮廓线、色彩、光线以及阴影都存在着韵律。因此，想要在人物画中表现出韵律感，就需要我们处理好体块之间的平衡感以及被动侧与主动侧之间的从属关系，并且还要在作画中时刻牢记这种潜在的微妙对称性是无处不在的。

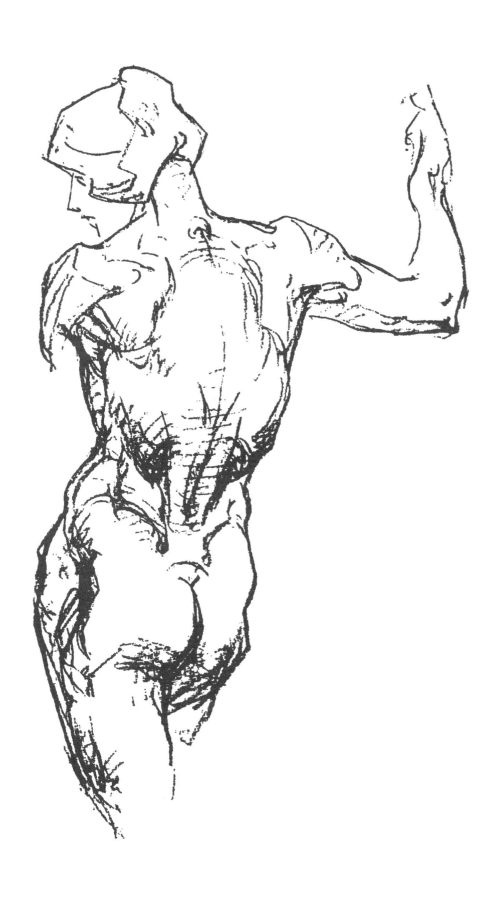

作品赏析

..

　　为了出版的需要，伯里曼的素描作品在图书制作时会把作品的底色去掉（作品纸的颜色去掉），这样使图文搭配更美观和谐，阅读性强。虽然图片经过调色处理，但我们依然可以在笔触的肌理中感受到纸张的质感。此章节高度还原了伯里曼素描作品在具有一定历史感的素描纸上的效果，使其独特的人体解剖的素描作品得以完美呈现！

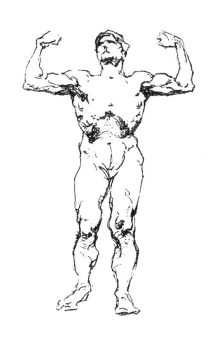

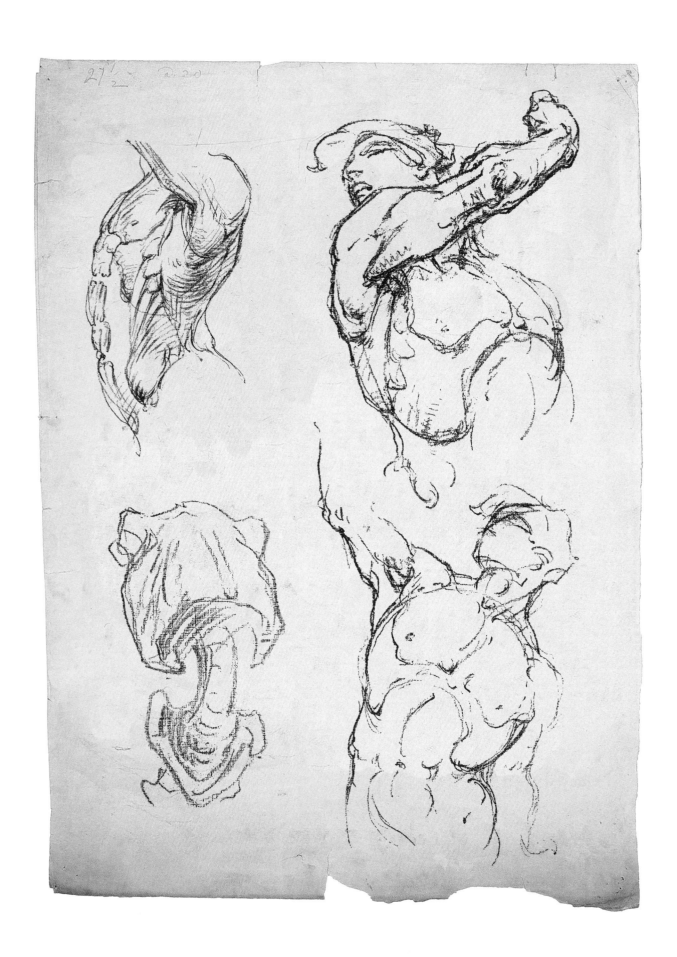

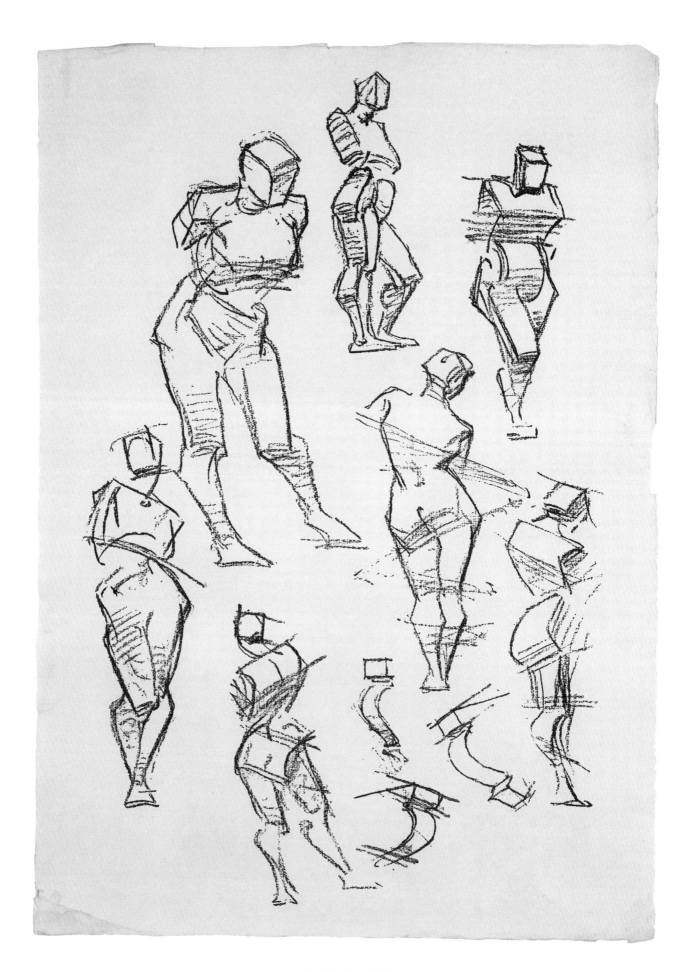

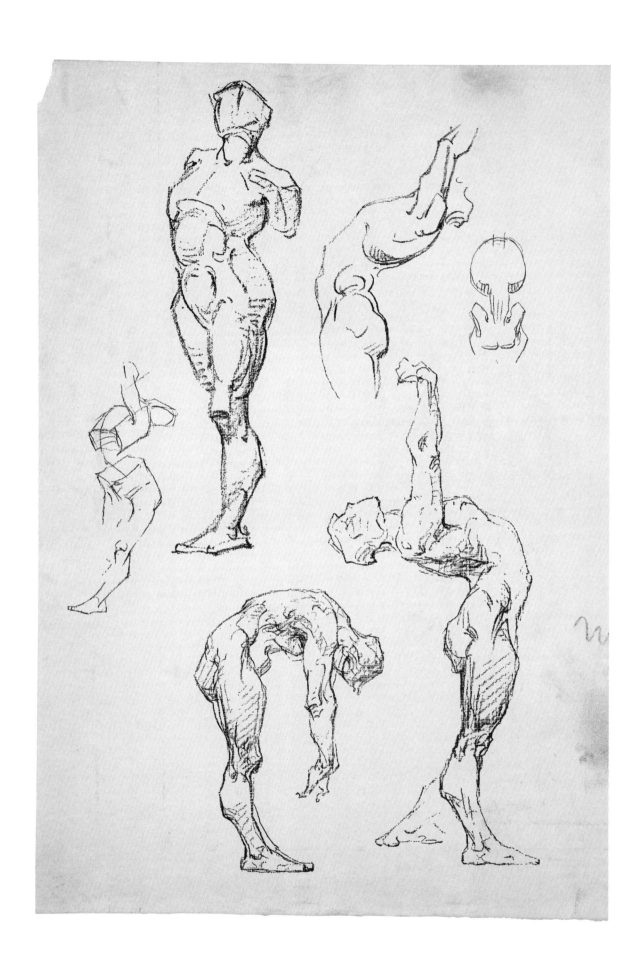

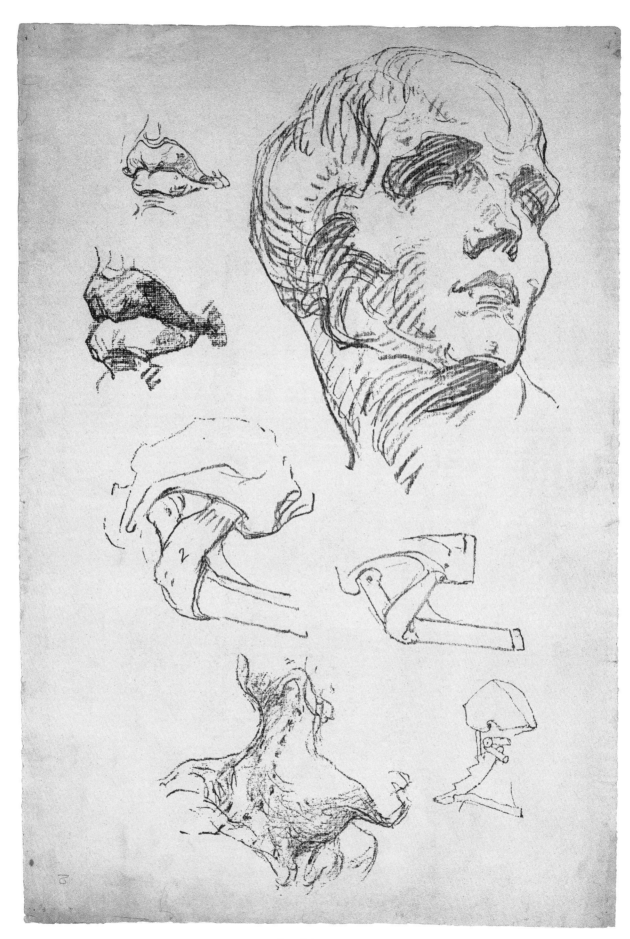

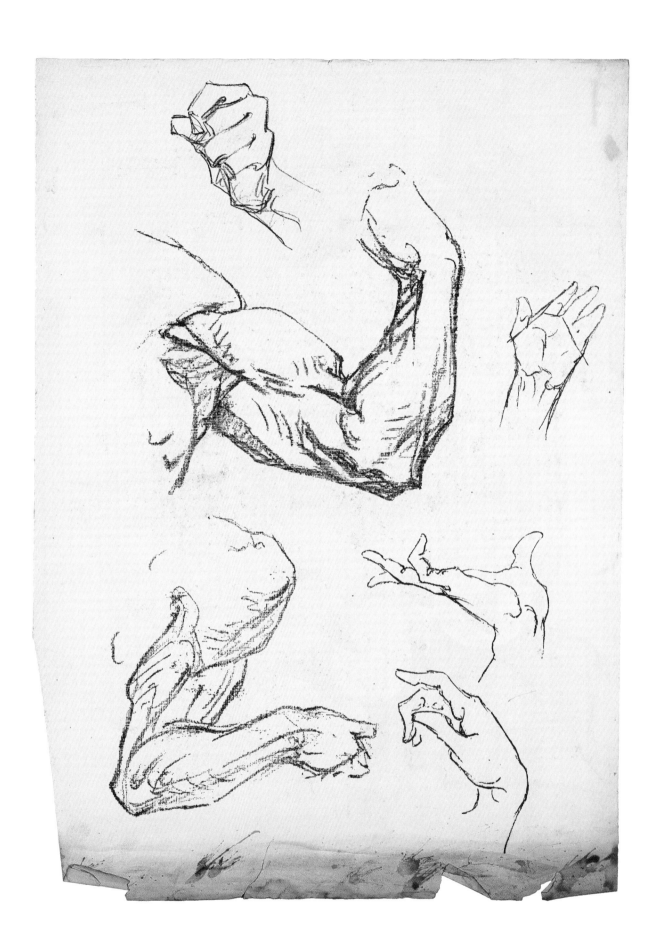

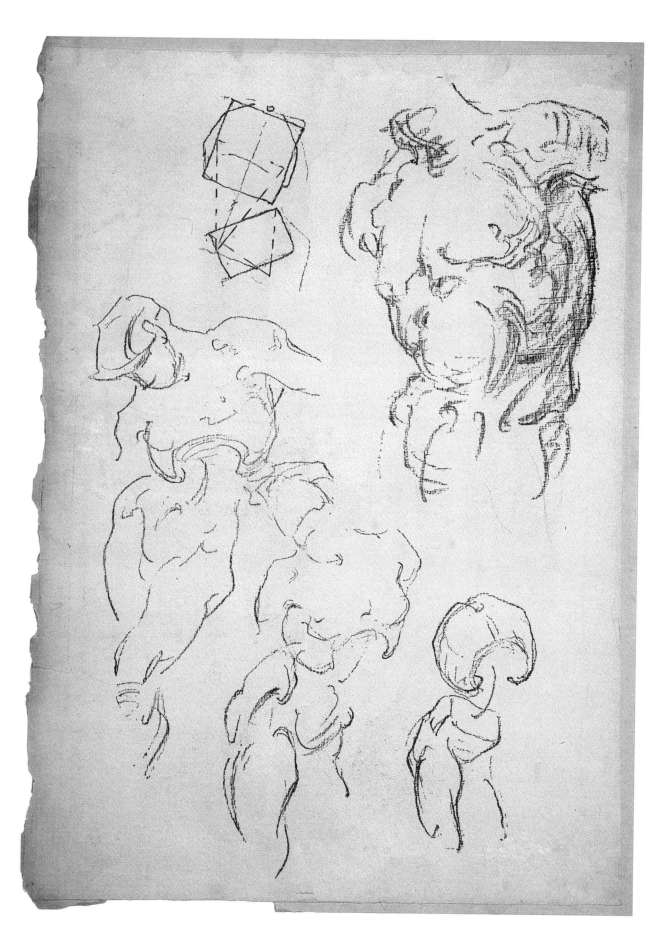

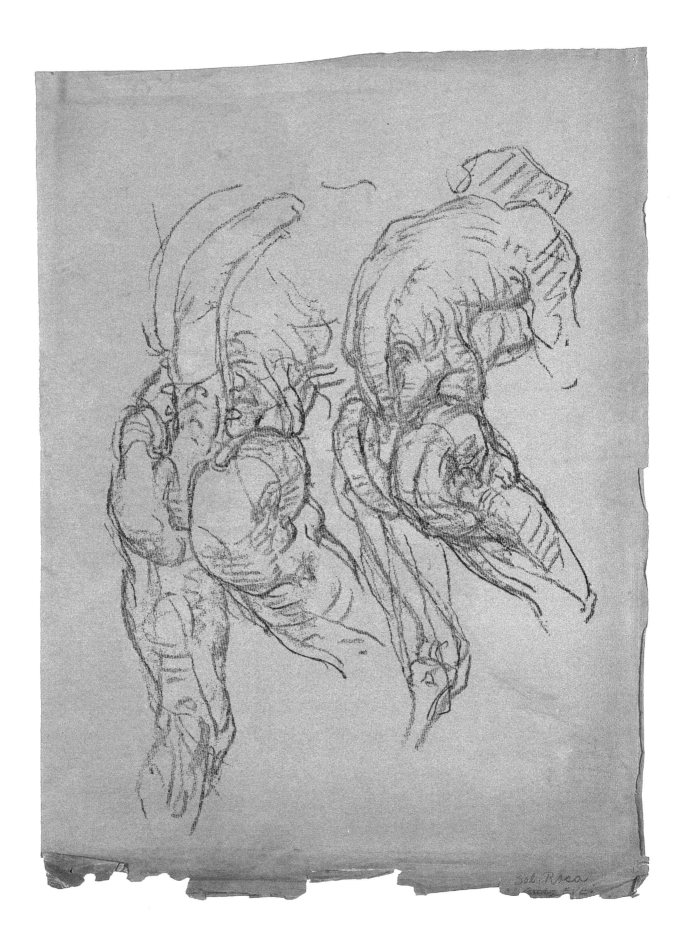

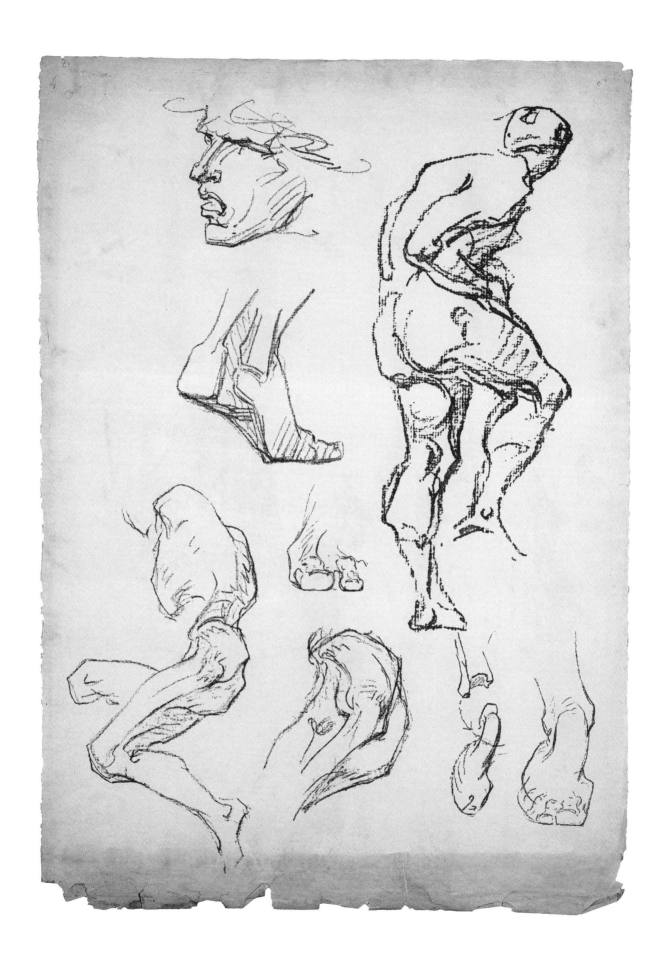

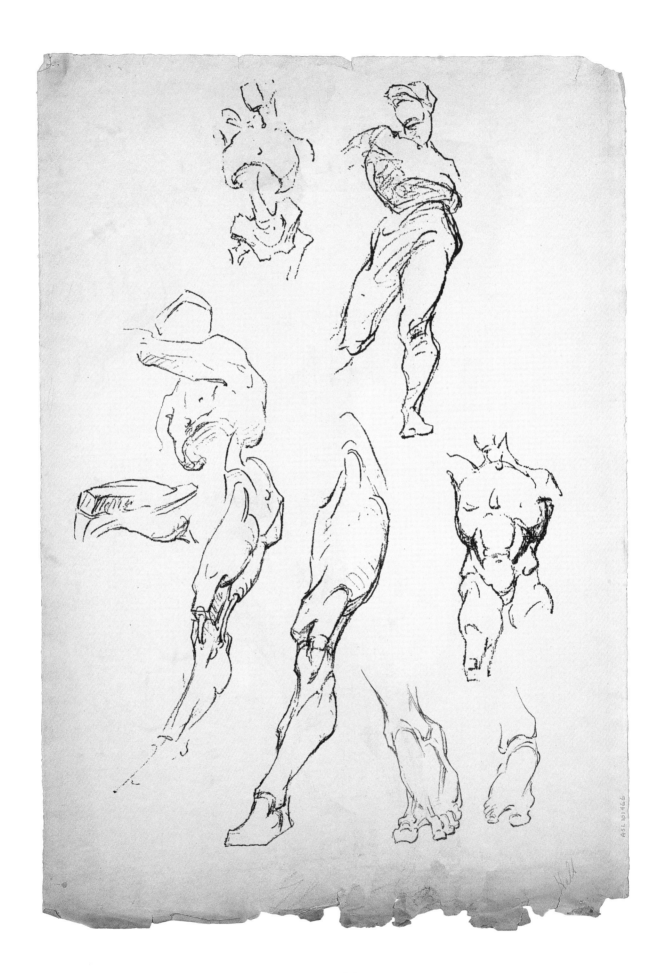

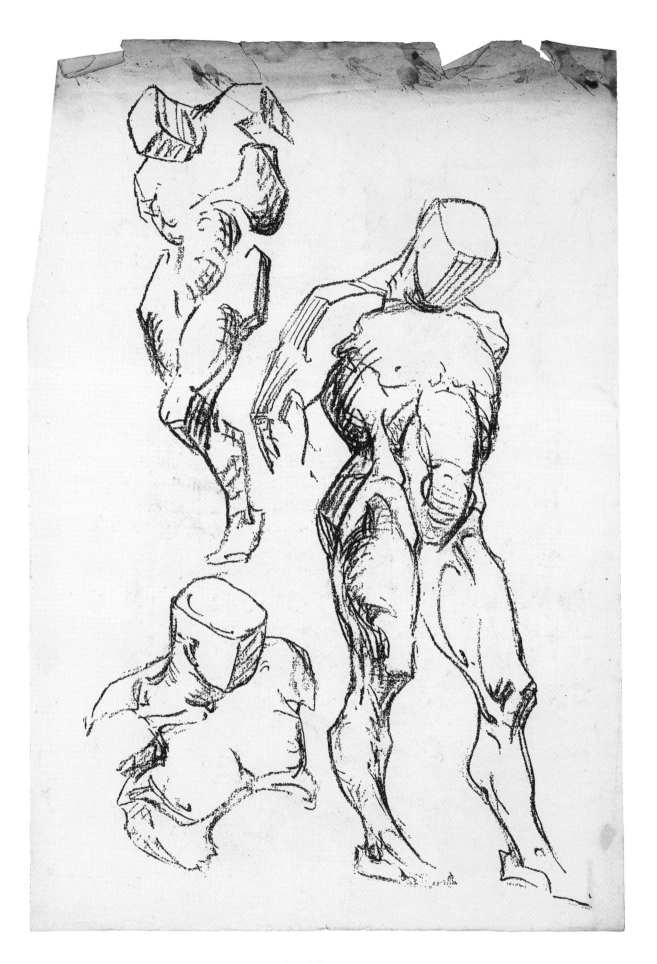

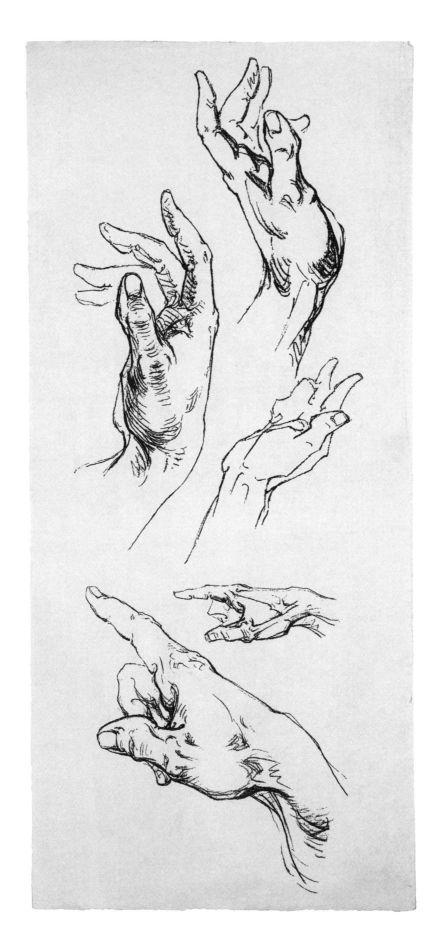

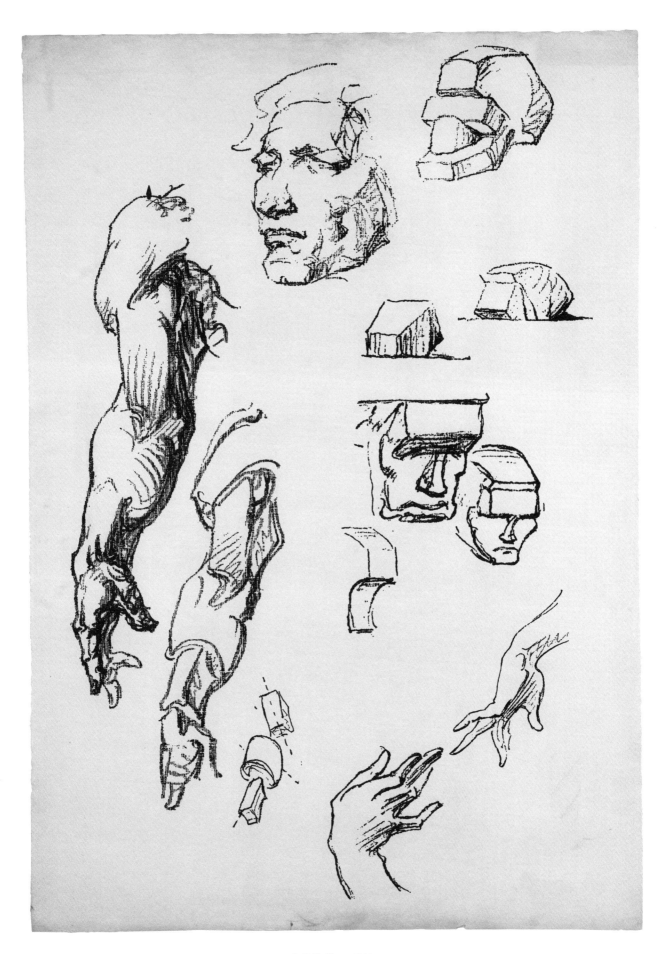

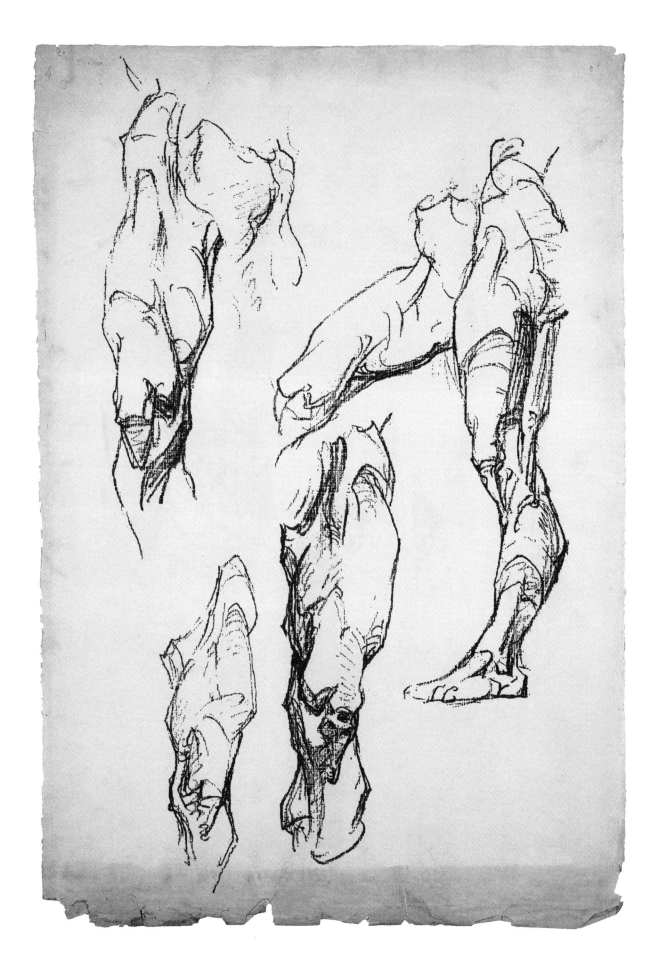

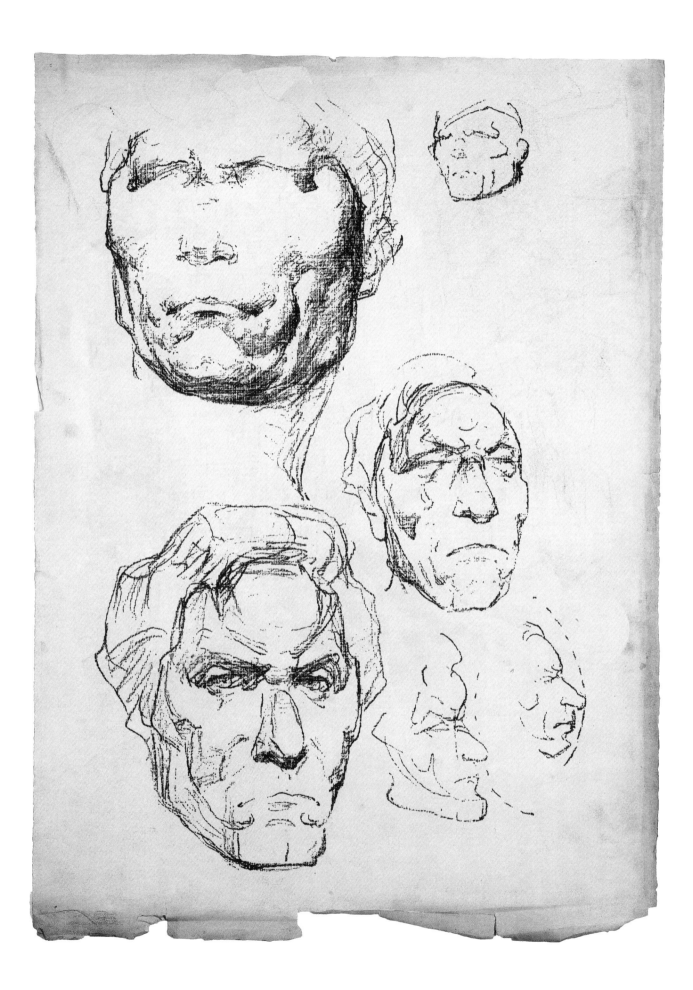

术语表

·····································

腹部是位于胸腔和骨盆之间的人体结构。

跟腱是位于腿后侧的一条肌腱，它将距肌、腓肠肌和比目鱼肌与跟骨相连。

肘肌是一条位于肘关节后半部分的小肌肉。

对耳轮是耳朵外部可见结构的一部分。它是耳部软骨的曲面凸起，位于耳轮前侧并与其平行。

对耳屏是位于外耳开口下方的耳软骨隆起。

腋窝是位于手臂下方在肩部位置的凹陷。

肱二头肌是一块位于上臂附着在大块肌肉上的较小肌肉。它起着弯曲上臂和前臂以及上翻手掌的作用。

股二头肌是大腿肌肉。

肱肌是位于肱骨发力处的一块屈肌，它向下嵌入到尺骨中。

胸骨是从胸腔中部向下与肋骨相连的一片又薄又扁的骨头。

颊肌是脸颊处的肌肉。

跟骨是位于脚后跟的骨头。

腿肚位于小腿的后部。

腕骨是手腕处的骨头。

面颊是脸两侧眼睛下方的部分。

胸部是躯干中胸腔和胸壁的部分。这部分中囊括了心脏、肺部和胸腺等内部器官以及一些肌肉。

下巴是下唇以下的面部部分。

尾椎是脊柱最底端骶骨往下的部分。

锁骨是在肩胛骨和胸骨之间起支撑作用的长条骨骼。

喙肱肌是肱骨的肌肉。

声带位于气管（喉部的导气通道）上部环状软骨的顶部。

三角肌是位于肩膀的肌肉。

二腹肌是位于下颌骨下方的一块小肌肉。

耳朵是一个由外耳、中耳和内耳三部分组成的听觉器官。

肘部是上臂肱骨和前臂尺骨、桡骨之间构成的铰链部分，它让手部能够做靠近和远离躯干的动作。

桡侧腕长伸肌是前臂后侧位于桡骨上的一条长形肌肉。

尺侧腕伸肌是前臂后侧位于尺骨上的一块肌肉。

趾长伸肌是胫骨上一块伸展四个小脚趾的肌肉。

踇长伸肌是胫骨上伸展大脚趾的一块肌肉。

拇长伸肌是前臂上伸展大拇指的一块肌肉。

腹外斜肌是下腹壁上一块上大下小的肌肉。

眉毛为长在眼睛上方的一片细密毛发。

腓骨是位于胫骨侧面的一条腿骨，它与胫骨的上下两端相连。

手指是与手掌以关节相接的四根细长分支。

拳头是当四根手指对折至掌部且大拇指内折横于四根手指上时呈现出的手部紧握状态。

尺侧腕屈肌是位于前臂前侧，起到屈和内收手腕作用的浅表肌肉。

足弓是由跗骨和距骨构成的足部结构，它能够降低身体在直立时施加到足部上的重量。

前臂是上肢中肘部和手腕之间的部分。

前额是位于眉毛以上的头部部分。

额骨是头骨中的一块骨头，它包含了额鳞、眶部和鼻部。

腓肠肌是小腿肚上体积最大且最为浅表的一块肌肉，它与比目鱼肌汇合在一起构成了跟腱。

臀大肌为髋部的主要伸肌，它构成了臀部的凸起结构。

臀小肌为三块臀部肌肉中最小的一块，它紧贴在臀中肌的下侧。

手部是腕部前侧手臂的末端部分，它由手掌、手指和拇指构成。

头部是承载着脑部、眼部、耳部、鼻子和嘴部的人体结构。

耳轮是耳部的软骨结构。

髋部是位于臀部前方两侧并且与股骨相接的身体部分。

肱骨为上臂骨。

舌骨是一条位于舌部底侧的"U"形骨。

小鱼际是位于小手指底侧的掌部隆起部分。

髂嵴位于髂骨的上边缘。

髂骨是构成骨盆的骨头。

背阔肌是腰背部控制手臂活动的肌肉。

肩胛提肌是上抬肩胛骨的肌肉。

颧骨是面颊骨。

咬肌是咀嚼用的肌肉。

乳突是颞骨位于耳后侧的部分。

颌骨下部为下颌骨。

颌骨上部为上颌骨。

掌骨是手部骨骼。

跖骨是足部骨骼。

下颌舌骨肌是下颌骨的肌肉。

枕骨位于头骨的后部。

肩胛舌骨肌是肩膀的肌肉。

眼轮匝肌是围绕在眼部四周的环状肌肉。

口轮匝肌是围绕在嘴部四周的环形肌肉。

髋骨是骨盆的组成部分。

顶骨是头骨顶侧和两侧的骨骼。

髌骨即膝盖骨。

腓骨肌是小腿的肌肉之一。

趾骨是脚趾骨。

豌豆骨是位于尺骨一侧的手腕骨。

颈阔肌是位于颈部两侧的表情肌。

拇指肌即大拇指的肌肉。

桡骨是前臂外侧的骨头。

腹直肌是从耻骨嵴处生长出的腹部肌肉。

股直肌是从髂骨处生长出的大腿肌肉。

菱形肌是连接椎骨和肩胛骨的肌肉。

骶骨是位于骨盆处的脊椎部分。

缝匠肌是人体中最长的肌肉，它从髂嵴处伸出并向下延伸，最后插入到胫骨中。

肩胛骨是刀片状的肩膀骨。

月骨是手腕靠桡骨一侧的第二块骨头。

半膜肌和半腱肌是大腿后侧和内侧的肌肉。

前锯肌是从肋骨处生出最后嵌入到肩胛骨处的肌肉。

比目鱼肌是位于腓肠肌下方的一块形状扁平的小腿肌肉。

胸锁乳突肌是从锁骨和胸骨处生出最后插入到乳突和枕骨中的肌肉。

胸骨舌骨肌是从锁骨、胸骨延伸至舌骨的一块肌肉。

茎突舌骨肌是连接茎突隆起和舌骨的肌肉。

旋后肌是前臂的肌肉。

跗骨是脚背骨。

颞骨为头骨的前部分骨骼。

大圆肌和小圆肌是从肩胛骨处长出并插入到肱骨处的肌肉。

掌是手掌和脚掌的总称。

甲状软骨是喉部主要的软骨结构，构成了喉结。

胫骨为小腿骨。

胫骨前肌是从胫骨处生出最后插入距骨的肌肉。

耳屏为耳部软骨。

大多角骨是手腕骨中的一块。

肱三头肌是沿着手臂后侧生长的大型伸肌。

尺骨是前臂内侧的骨头。

股外侧肌、股内侧肌是大腿的肌肉。

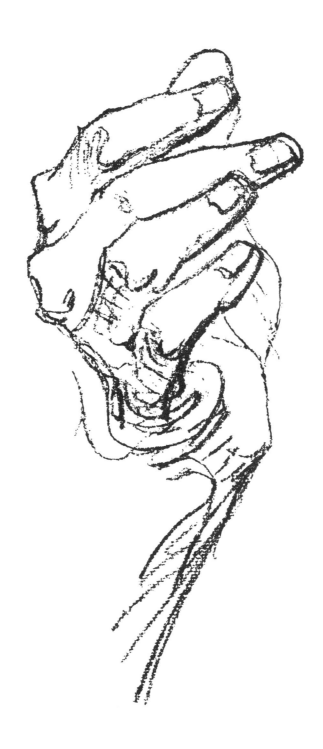